感官技术

汪民安 著

北京大学出版社
PEKING UNIVERSITY PRESS

图书在版编目(CIP)数据

感官技术/汪民安著. —北京:北京大学出版社,2011.1

(思想与文化研究丛书)

ISBN 978 – 7 – 301 – 18043 – 3

Ⅰ. ①感… Ⅱ. ①汪… Ⅲ. ①文化 – 研究 – 中国 – 现代

Ⅳ. ①J205.2

中国版本图书馆 CIP 数据核字(2010)第 215727 号

书　　　名:感官技术

著作责任者:汪民安　著

责 任 编 辑:闵艳芸

标 准 书 号:ISBN 978 – 7 – 301 – 18043 – 3/G · 2994

出 版 发 行:北京大学出版社

地　　　址:北京市海淀区成府路 205 号　100871

网　　　址:http://www.pup.cn

电　　　话:邮购部 62752015　发行部 62750672　编辑部 62750673
　　　　　　出版部 62754962

电 子 邮 箱:minyanyun@163.com

印 刷 者:北京宏伟双华印刷有限公司

经 销 者:新华书店
　　　　　　730 毫米×1020 毫米　16 开本　20.5 印张　281 千字　8 插页
　　　　　　2011 年 1 月第 1 版　2011 年 1 月第 1 次印刷

定　　　价:42.00 元

在思想中诗意地栖居

——《思想与文化研究丛书》序

王晓纯

思想,往往被视为令人神往而略显玄远的词汇,实际上,它是百姓日用而不知的寻常之物。人生活在一个意义的世界,只要去自觉其意义,就不会没有思想。马克思说:"理性向来就存在,只不过它不是永远以理性的形式出现而已。"思想无所不在。

有了思想,就会有对思想的思想,这便是反思。人类总是在不断反思:反思人之为人,反思美好生活;反思道德法则,反思精神信仰;反思经济活动,反思社会准则;反思审美,反思求真;反思人与自然,反思人我之间;反思理论的,反思实践的,反思本土的,反思域外的;反思传统的,反思现代的;反思推动科技昌明,反思科技的负面影响;反思资本主义,反思工业主义;反思理性,反思非理性。人类进步少不了反思,社会发展离不开思想。

思想赋予知识以活力,转识成智,豁然贯通,以利于先立其大者;思想赋予生命以意义,化腐朽为神奇,把平淡的生活变得意味深长。思想让我们小心谨慎,思想让我们雄心勃勃。一个民族、一个国家要绵延不绝,自立于世界民族之林,就不能没有理论思维;一个人、一个社会要提升精神气质,也需要思想的滋润。

思想既是一种结果,又是一个过程;既是一种产物,又是一种活动。我

们向往自由,渴望洞察,期盼理解,追寻幸福。思想让我们遍尝跋涉的艰辛,也给了我们知难而进的勇气和力量。思想者未必真能成为思想家,但却拥有一片崭新的天地。然而,曾几何时,我们被生活中的利益所牵引,因生命中的琐事而分神,整个社会失去的是思考的快乐、思想的激励和精神的慰藉。

道进乎技。爱因斯坦曾指出:"光有知识和技能并不能使人类过上幸福而优裕的生活,人类有充分理由把对高尚的道德准则和价值观念的赞美置于对客观真理的发现之上。""只用专业知识教育人是很不够的,通过专业教育,他可以成为一种有用的机器,但是不能成为一个和谐发展的人,要使学生对人生价值有所了解,并且产生热烈的感情那是基本的。他必须获得对美和道德上的鲜明辨别力。否则,他运用他的专业知识只能像一条受过很好训练的狗,而不像一个和谐发展的人。"

这套《思想与文化研究丛书》,以"人文情怀、学术精神、赓续传统、面向未来"为主旨,以思想与文化研究为重点,以当代大学生为主要服务对象,力求熔思想品格、文化品性、艺术品位、科学品质和社会品行养成于一炉,使大学生在道德情操、人文情怀、艺术情调、科学情趣和社会情愫的陶冶上有所提升。当然,让这样一套丛书承载这样大的使命必然难以裕如,但无论如何,我们能以书为友,在思想中诗意地栖居。

是所望焉。

<div align="right">2009 年 5 月 21 日</div>

目 录

第一部分 城 市 场 景

第二部分 机器、动物与词语

第三部分　艺术与浪费

第四部分　理论的迂回

第一部分 城市场景

如何体验城市？

一本研究城市的书，与其说表明了城市研究的可能性，不如说表明了城市研究的不可能性——城市是如此之复杂和多面，以至于一种观点，一篇论文，或者一本书，根本无法将城市的奥秘穷尽，它们最多只是打开了城市的一扇窗口。没有哪个学科领域像城市研究这样没有统一的见解了。我们只能说，城市，只能依赖于城市考察者的特殊目光才能现身。问题是，城市包罗万象而且千变万化——城市的复杂性足以让它成为一个迷宫一样的魔幻世界。而城市各个不同的观察者，在这个复杂世界中到底能看到什么？每个人的位置不同，立场不同，时代不同，注定了他感知城市的方式不同，他看到的只是城市的偏僻一隅。就此而言，城市，只是构成一个松散的问题场域，它既不可能有一套完善而固定的研究方法，也不可能有一套完善而固定的成见——自然，本书中有一些篇章相互呼应（它们存在着共同的问题，有共同的理论背景，有近似的观看城市的目光），但另一些篇章则彼此毫无关联，它们好像从天而降却又毫无理由地插到这另外一些篇章中去，在书中显得突兀而莽撞。事实上，这本书中每个人的观点针锋相对，或者毫不相关，这一点也不令人意外。因为城市（有多少城市！）展现出无数张迥异的面孔——如果是这样，如果城市如此之多面，一种趋之若鹜的时髦的城市研究，在什么意义上能够获得它的学科合法性？

事实上，与其说城市构成一个问题场域，还不如说，城市研究集中

体现了人们对于城市的兴趣——也许正是对城市，更准确地说，对一个光怪陆离的迷宫一般的城市的迷恋，才是城市研究唯一的共同点。确实，城市丰富、复杂、拥挤、多样、绚烂、玄妙，既秩序井然，又混乱不堪；既可能是欲望的挥霍天堂，也可能是命运的凶险劫数。城市，人们只能说，是个人在其中驾舟的一个大海，个人不可能不体会到大海超出他想象和能力的神奇。对这样一个令他无法回避的而且眩晕的城市，他不可能无动于衷——或许，这就是人们迷恋城市的基本原因。人们必须将目光投射到他置身于其中的城市中来。而且，随着城市化进程越来越快，人们越来越多地卷入到城市中，人们的个人经验越来越受到城市的锻造，对于城市本身的兴趣就会越来越强烈。1800 年，只有百分之三的人口生活在城市，1900 年，有百分之十四的人口生活在城市，而在今天，城市聚集了全球的一半人口。问题是，城市化没有完结的一天，它无休无止——无论是全球范围内作为一个整体的城市化过程，还是一个单一的城市本身的自我变化。这种不停息的城市变化，像一个怪兽一样，将所有人卷入其中，但没有人能驾驭得住——但是人们试图在理论上来驾驭它。实践中驾驭它是徒劳的，理论上描写它却是可能的——在这个意义上，城市研究就是对于城市这一令人着迷的但是又无法驾驭的东西所作的权宜之计的叙事。所有这一切，所有这些叙事，以及叙事的动力，自然地将城市推到了今日人文科学和社会科学中醒目的位置上——人们不可能对一个活生生的而且是难以控制的历史事实袖手旁观，同样，人们更不可能对一个正在改变自己的生活方式的事实无动于衷。

事实上，自从 19 世纪出现了巴黎和伦敦这样的现代意义的大都市以来，人们就开始发现，城市，激发了人们从未有过的想象力，并且赋予人们新的知觉，仿佛一种新的人出现了。一种新的东西，一种新的人，一种从未有过的现代人出现了——正是在这个意义上，现代人、现代性、现代大都市才结合在一起，它们也才出现在福柯—波德莱尔式的联结中。波德莱尔的现代赞歌，就是率先对现代大都市锻造的新经验的抒情回应——这种回应被本雅明敏锐地捕捉到了。在将近一个世纪之后，他向波

德莱尔表达了敬意，这种表达敬意的方式就是奉献出了自己关于大都市的理论神曲。毫无疑问，在今天，波德莱尔和本雅明先后为巴黎写的抒情史诗成为都市研究最富于启发性的起源和参照。

这是对新的现代城市经验的捕捉。当本雅明站在西美尔（Georg Simmel）的慵懒散文和波德莱尔抒情诗歌之间时，他不得不流露出一种嫁接的忧郁。西美尔打开了本雅明的视野。对于西美尔来说，大都市确实锻造了一种新的个性，西美尔将它称之为新的"精神生活"。波德莱尔—本雅明—西美尔开创了一种城市经验的摸索道路。个人对城市的体验是千差万别的，但是，个人一定会有自己的城市经验。城市经验，始终是城市研究的一个压倒性的话题。我们一再表明，城市繁复而多样，个人只能摸索到城市的片断，只能摸索到自己的城市（德赛都［de Certeau］创造性地将城市看做是一个文本，步行不过是对这个文本的主动但却是精微的语法考究）。将自己在一个特定时空下的城市的摸索经验记载下来，这是探讨城市的方式之一。汽车如何变成了人的一个身体器官从而改变人的时空感知？购物空间怎样构造一个封闭的自给自足的并让人完全迷失在其中的梦幻世界？咖啡馆和报纸怎样在一个庞大的陌生人群中将一个新的共同体聚啸起来？酒店大厅内的徜徉姿态如何同大街上的步行姿态相抗衡？城中漫步是白日梦游吗？城市中无处不在的垃圾和气味同人体身上的香水怎样呼应？高层建筑上的远眺能重新解释视觉概念吗？甚至，一个令男人厌恶的街道为什么却可能让一个女人发狂？人们体会到了城市，有时候这种城市经验让他震惊，有时候让他厌倦，有时候让他狂喜，有时候让他忧郁——在这个意义上，这些城市也在锻造人的新经验。人和城市的交流经验，既会改变城市，也会改变人本身。说到底，城市并非不是一个锻造工厂。人，他的气质和他的想象，他的语义和他的语法，通常是城市的产品，这是城市文化主义者的信奉。这也是为什么人们如此的关注城市的原因。

显然，这些城市经验并非普遍的（这也正是人们所说的城市的微观研究），但并不妨碍它的具体性和确切性。城市的魅力之处，就是人和城

市的独一无二的经验遭遇。但是，人们显然不满足于此。这些个人经验确切无疑，但为什么会出现这样的经验？这些经验和个人（气质、禀赋、身体）有关，难道不是也和城市的构造肌理有关？巴黎街头的拥吻传统，难道不是得益于19世纪林荫道的扩建？同样，北京街头散步的人锐减，难道不是来自今天汽车马路的大规模扩建？而这种扩建，这种城市的构造难道不是政治经济的产物，不是权力争执的产物？就此，这样千差万别的城市体验，总是和城市的出自政治经济目的的构造有关。问题是，这些城市改造过程中所铸造的新经验，应该获得怎样的评估：它是城市人的福音还是灾难？或者说，哪些新经验是福音，哪些新经验是灾难？哪些经验对哪些人是福音，而对另一些人是灾难？一种关于城市和城市构造的价值判断，以及因为这种判断而导致的干预性分析就出现了——这是城市的政治经济学考究：城市经验，或者说，城市的文化主义，不可能不是政治经济的产物。在此，人们将城市看做是一个人造机器——城市也确实是个人造物，它并非大自然的天赐。人们对这个人造机器进行了耐心的解剖：它的规划、设计、动能、运转机制、效应等等各项数据指标一应俱全地被披露。城市的整个构造机制本身（我甚至要说，一个城市身体）得到了事无巨细的剖析。人们借此要展示城市身体运转规律，如同一个医生要展示人体的生长规律一样。正是在这里，城市是被政治经济学的视角所打量。一旦这个视角摘掉了城市的面具，人们就会发现，城市，它的每个细小角度都刻上了利益的痕迹，表达了阶层的纷争，巨大而无形的政治经济力量充塞在规模并不大的城市中，使城市内部的枝枝节节缠绕不休，整个城市因而显得饱满、动荡，喧嚣不已。无数的公开的城市研究论文将自己奉献给了城市内部复杂而隐秘的利益战争。就此，城市不得不在批判的目光中受审——这在列菲伏尔（Henry Lefebvre）以及受他影响的大卫·哈维（David Harvey）的马克思主义的城市研究传统中体现得淋漓尽致。在福柯那里，我们甚至看到了城市建造还是对付疾病的机器。在此，构造一个城市区域，仿佛在构造一个战壕。

在此，人们必须承认，城市，是一个理性城市，它必须纳入到生产和

消费的循环轨道中，必须纳入到治理秩序中，必须纳入到诸种权力的争斗和妥协中。实际上，整个城市社会学传统都采纳了这种政治经济学视角。城市中上演的是权力和利益的无休止的角逐剧，城市的结构面貌是这个剧情的最后效应——我们甚至能看到，城市，有时候同城市之外的政治权力——比如殖民主义——都脱不了干系。事实上，从政治经济学的视角来看城市，城市似乎就排斥了个人经验，而展现出各自的独立总体风貌：或者，这是个到处流淌血汗的剥削之城；或者，这是一个没有隐私的监视之城；或者，这是一个国际资本疯狂中转的金融之城；或者，这是地产商和政府官员勾结的合谋之城；又或者这是一个没有中心却又被形象所充斥的后现代之城——所有这些城市并不能被一个恰当的类别所囊括，它们的形象，完全取决于政治经济学的视角（你也可以说，观察者的视角）延伸至何处。

无论是个人对城市的经验，还是城市的复杂的政治经济构造本身，都是从内部来描写城市的。这是对城市身体的解剖。显然，这并非城市研究的全部——还有大量的城市研究从城市内部抽离出来，他们从外部来看待和描写城市——一个（种）城市只有同它之外的东西进行对照才能认清自己的容貌和气质。这个时候，我们会看到，历史主义从城市叙事中脱颖而出：城市是活在历史中的，它有自己的兴衰命运，它的起源和生长充满偶然，它的衰退和消失也常常出人意料。就此，人们有时候试图寻找城市的成长规律——尽管这种规律可能就是缺乏规律。也因此，城市，它必须在历史的链条中，在一个兴衰史中来确定自己的位置，这样，自然的结论就是，一个时代的城市有一个时代的城市容貌——19 世纪的城市是在同中世纪的城市的对照中获得自己容貌的；而今天的城市又是在同 19 世纪的城市的对照中自我认知的。不同的时代，会出现不同的城市类型。而城市史，当然会强调城市的断裂，正是借助于断裂，城市以及城市的空间想象才能获得自己的特殊坐标。正是在这个意义上，我们能够理解，巴黎，为什么要标明是 19 世纪的都城？——豪斯曼的巴黎同之前的巴黎迥异。上海，为什么应当是张爱玲时期的上海？——这个上海同之后的社会主义上海迥异。我们也能理解，帕克（Robert Park）

的芝加哥，为什么只是20世纪20年代的芝加哥？同样，我们也能看到福特主义和后福特主义的城市对照（哈维），现代城市和后现代的城市对照（索亚［Edward W. Soja］），工业时代的城市和信息时代的城市对照（卡斯特尔［Manuel Castells］），地方城市和全球城市的对照（萨森［Saskia Sassen］），被城墙包围的封闭城市和拆除了城墙的敞开城市的对照（维利里奥［Paul Virilio］），非景观城市和景观城市的对照（德波尔［Guy Debord］），甚至是门阀城市和平民城市的对照（韦伯）。这样的城市研究，必须将城市置入一种历史对照的折磨下来进行。人们似乎相信，城市注定会走向它先前的反面状态，而且（似乎是为了让观点更加表达得直截了当）这种反面性要被激烈地强化。这就是城市的蜕变，每个蜕变形象应该被准确地捕捉到——这是从历史的角度，尤其是历史的断裂的角度，来描写城市——尽管这样的描写既不会排除个人的独特城市文化体验，更不会排除政治经济的冷静的有时甚至是枯燥的数据分析。

与这种时间对照相关的是，还存在着一种城市类型的对照。比如，在韦伯那里，东方城市类型和欧洲城市类型是如此之不同，以至于导致了两种完全不同的政治文化：东方城市没有锻造出一个市民共同体，因而也没有锻造出一个市民社会。人们也会说，洛杉矶和芝加哥如此之不同，一个是多（非）中心化的，一个是单一中心化的；一个是发散的，一个是聚焦的。这种城市的差异，导致了美国两个城市理论流派（洛杉矶学派和芝加哥学派）的对抗。但是，城市研究中，影响最为深远的比较视角，还是"城市和乡村"（这是雷蒙·威廉斯一部文学研究著作的书名）这一对立。这构成一个兴旺的城市研究传统，这个城市研究传统多少有点卢梭式的乡愁气质。西美尔谈论城市的腔调，总是隐含着对乡村文化的潜在眷恋，到路易·沃斯（Louis Wirth）这里，这种对照被公开激活了，并被雷德菲尔德（Redfield）再次挑衅性地激活。由于城市将它的对立面竖立为乡村，那么，城市之间的差异，甚至是城市内部的差异——无论是城市和其他城市之间的差异，还是一个城市自身的历史差异——就可以忽略不计，城市在这里获得了自己的共同属性。似乎只有一

个城市，也只有一个乡村。在此，城市，通常被看做是现代性的一个载体，甚至，有时候它就是现代性本身。它不单纯是一个封闭的空间构造和人口聚集地了，它也不再强调自身的某个独特的城市气质了，它甚至也不仅仅被当做是一个理性而复杂的城市机器来看待，相反，城市，主要地是作为一个文明类型而被看待的，它涉及到人类生活方式的总体：现代社会的决定性要素（无论你如何评论它）都是在城市中发生的。现代城市的出现，通常被看做是同一个乡村主导的文明的断裂：滕尼斯用共同体（community）和社会（society）来描述乡村和城市这两个不同空间的文化形态；涂尔干则是用机械团结和有机团结对之进行描述。因此，城市和乡村的差异，实际上埋藏着两种社会形式，或者说两种生活方式的对峙。说到底，什么是城市？城市不过不是自然化的乡村而已。超出乡村及其文化的东西，只能属于城市。城市生活，不能不是对乡村生活的取代和替换。19 世纪，现代大都市出现了，乡村开始了它延续至今的衰败历程。在这个"城市—乡村"视角中，城市就是现代性本身。这样一个新的城市生活，它就不仅仅是社会学和人文科学的对象了，它理所当然地还是文学和艺术中绵延不绝的主题。我们听听敏感的诗人们对这种刚刚出现的现代城市所发出的慨叹吧：

> 啊，朋友！有一种感受，它凭借
> 独有的权利，属于这个大城市；
> 在熙熙攘攘的街头，多么常见，
> 我在人群中前行，对着我自己
> 说道："经过我的每个人的
> 面孔，都是一个谜！"

<div align="right">（华兹华斯《序曲》第七章）</div>

相类似的，是波德莱尔的感叹：

> 旧巴黎已不复存在
> （城市的形式，呵，比人心变得还要快）。

城市中的观看、游荡与滞留

　　或许，在本雅明的丰富遗产中，最有意思的是他的"游荡者"（flaneur）概念。在巴黎熙熙攘攘的街道上，一个被步履匆匆的人群包裹的身影却在缓缓地徘徊，这个人在人群中既孤独又自在。这样一个经典形象，就是游荡者的形象。这个游荡者的最初雏形是波德莱尔笔下的居伊——他是生活于现代的画家——在某种意义上，他也是现代生活的观察家。不过，居伊在巴黎街头忙忙碌碌，马不停蹄，充满激情，但是，这种激情完全是观看的激情，他全神贯注地沉浸在自己的观看之中，"在任何闪动着光亮、回响着诗意、跃动着生命、震颤着音乐的地方滞留到最后"[①]。并且，在芸芸众生之中，在反复无常和变动不居的生活场景中，他获得巨大的快乐。居伊寻找的和看到的是什么？他看到的是"现代性"。什么是现代性？"现代性就是过渡、短暂、偶然，就是艺术的一半，另一半是永恒和不变。"现代性是被目击和体验到的，它是大都市的生活风格。现代性的目击者是个游荡者，这是本雅明的一个决定性经验。本雅明就是借助于游荡者来发现现代大都市的生活风格。不过，游荡者不仅是现代性的目击者，同时他也是现代性的产物。

　　在一个什么意义上，游荡者是现代性的产物呢？游荡，并不是一个

　　[①] 《波德莱尔美学论文选》，郭宏安译，人民文学出版社，1987 年，第 483 页。

现代的概念，但是，在大都市中，游荡获得了自己的特殊表意。游荡，是一个中介，将游荡者和城市结合起来，城市和游荡者位于游荡的两端，谁都不能甩掉对方。游荡者寄生于城市之中。只有在城市中，他才能获得自己的意义和生存，同样，城市也只有在游荡者的眼中，才能展开自身的秘密。事实上，在乡村，到处都是游荡者，但是，在空旷寂寥的乡村，游荡者被建构为唯一的中心形象。乡村是游荡者的背景，乡村并不是一个充满了技术的地理场所，它是一个自然景观，现代性还没有在乡村萌芽。乡村单调而且缺乏变化。乡村的游荡者，并没有被丰富性来培植发达的视力，与其说他们将目光投身于周遭，不如说将他们把目光投向于地平线的另外一端。在此，游荡的意义，就在于游荡者本身，他的孑然一身、他的纯粹性在乡村的广袤旷野中勾勒了他的孤独：世事的孤独，物质的孤独，魂灵的孤独。乡村的游荡者，将自己的背影淹没于无限之中。人们正是在这里发现了一种哲学人生，一种有限性和无限性暧昧交织的人生。游荡，通向了意义的无限。而集镇则天生是和游荡格格不入的，集镇如此之小，脚步刚刚启动，集镇就到了它的尽头。有限的集镇，埋没了游荡者的兴致，再也没有比集镇中的游荡更加乏味的了：没有兴奋，没有刺激，没有热情。重复，熟悉，单调——集镇是游荡者的坟墓。在此，游荡总是和挑衅结盟，集镇中的游荡者，大都是惹是生非的刁民：游荡者最终总是演变为一个滋事者。

本雅明敏锐地发现，只有大城市，才是游荡者的温床。他可以百看不厌。而巴黎是游荡的最佳去处。没有比巴黎更适于步行的城市了。本雅明初次来到巴黎就发现，巴黎更像是他曾失去的故园。这是他想象的都市。事实上，柏林对于本雅明来说，与其说是一个喧嚣的大都市，不如说是一个静谧的乡村。本雅明关于柏林的童年回忆，总是自我的和内省的，并且总是在树丛和密林之中喁喁低语。而巴黎，则更容易让人忘却自身，人们会陶醉于外在于自身的街道世界而心神涣散，正如电影的观众在电影银幕前心神涣散一样。巴黎充分体现了街道的活力，这个活力既来自于城市的构造本身，也来自于街道上的人流，同样还来自于巴

黎街头的各种新式物品。在这个城市中,步行并不会令人们感到无聊和乏味,街道上,一个店面接着一个店面,一个咖啡馆接着一个咖啡馆,一个事件接着一个事件,一个时尚接着一个时尚,没有丝毫的空隙。巴黎让目光应接不暇。巴黎养育了游荡,而游荡者也发现了巴黎。游荡者和巴黎相互创造,它们一体两面。只有在巴黎才能发现如此之多的游荡者,也只有游荡者才能发现如此之深邃的巴黎。因此,本雅明的拱廊计划,不得不也是一种游荡者计划。只有借助于游荡者的目光和脚步,拱廊街的每一道褶皱才能悄悄地展开。

那么,这些游荡者是些什么人?游荡者通常是些无所事事的人,他们具有波西米亚人风格,居无定所,被偶然事件所决定,在小酒馆中充满醉意地打发时光,这是些密谋家、文人、妓女、赌徒、拾垃圾者、业余侦探。他们有相似的生活态度,"每个人都多多少少模糊地反抗着社会,面对着飘忽不定的未来"。因为没有固定而紧张的职业,经常无所事事,但是,"他把悠闲表现为一种个性,是他对劳动分工把人变成片面技工的抗议"①。在所有的人都被现代社会职业化的时候,这些人就只能作为多余人出现了,他们并不跟着机器的节奏挥动手臂,而是在街头随意地迈动自己的双脚。这种游荡者溢出了社会分工的范畴,溢出了现代性的规范范畴。在这个意义上,游荡者既是现代性的产物,同时,也是现代性的抗议者。现代性锻造了游荡者来抵制自身。一旦放弃了城市机器的节奏,游荡者就有自己的特殊步伐,他喜欢"跟着乌龟的速度散步,如果他们能够随心所欲,社会进步就不得不来适应这种节奏了"②,有时候,他走走停停,完全没有效率和时间的概念。这同步伐匆匆的过路人的形象形成了尖锐的对照。但是,泰勒主义的苛刻效率在现代社会取得了上风,游荡者,只要他在游荡,他就注定是要被现代性所排挤——他们注定是些城市的剩余者。这就是游荡者的命运,不过,这种命运也是他的诗意所在:游荡成为一个笼罩着其形象的光晕。

① 本雅明:《巴黎,19世纪的首都》,刘北成译,上海人民出版社2006年,第116页。
② 同上。

　　游荡的形象，当然不是 19 世纪的产物，但是，通过游荡者的目光来目击一个大城市，或者说，一个大城市被游荡者的目光"拍摄"下来，这是本雅明的独创之处。在 19 世纪，由于都市正是现代性的承载者，甚至，都市正是现代性本身，我们可以说，现代性正是被现代社会的格格不入者所打量——这些格格不入的游荡者使得自己从现代都市日益井然有序的生活风格中脱离出来。不过，这种脱离并不是归隐，归隐者与世隔绝，他闭上双眼，他厌倦了城市和人生。但是，游荡者慵懒的目光不乏警觉和好奇。他害怕孤独，因此一次次地置身于人群中。但有时候为了躲避孤独，却被抛进了人群的深渊，使他变得更加孤独。就此，游荡者并不是对于城市本身的脱离，而是对于城市崭新的金钱魔咒的脱离。游荡者并非不眷念生活，而是讨厌宰制现代生活的种种法则和秩序。所谓现代社会，按照西美尔的说法，不过是以金钱和数字为尺度来权衡的社会。为此，游荡者同所有以金钱为目标的人保持距离，并不时地报以冷漠的嘲讽。

　　他首先感受到的是瞬息万变。这转瞬即逝的现代生活有时候煽动了他的热情，有时候令他忧郁。新奇在刺激着他，令他眩晕；但是，一切又往事如烟，这又"没有任何慰藉可言"。这使他陷入忧郁。热情和忧郁交织于一身，游荡者本身就是一个辩证意象。一方面，他是对都市的摆脱，另一方面，他如此之深地卷入了都市。或者说，他和都市保持距离，恰恰是对都市的更进一步的探秘。反过来同样如此，游荡者深入到城市的内部，却是为了摆脱城市的控制节奏，就如同他总是在人群中晃荡但却总是为了和这些人群保持距离一样。现代都市存在着这样一个奇怪的悖论：在都市中安身的大众，却总是对这个城市视而不见，相反，被都市排斥的游荡者，却反倒能深入到这个城市的肌理之中。这正是布莱希特的"间离"效应：人只有摆脱自身的环境并同它保持距离，才能看清这一环境事实。这个游荡者正是一个使自己从城市中抽身而出的都市戏剧的"观众"。他置身于城市中，但并没有被这个城市吞没。正如布莱希特的理想观众，他在观戏，却并没有全身心地投射于舞台。这样，游荡

者既是离城市最远的人，也是离城市最近的人：他既远离城市，又摸索在城市的层层晦涩之中。

本雅明发现了这个游荡者，正如这个游荡者发现了巴黎。这是双重的发现。本雅明是通过游荡者的目光来发现历史，游荡者既是历史的见证者，也是历史本身。在这里，有一个双重的观看方式：对观看的观看。游荡者在观看巴黎，本雅明在观看游荡者。事实上，这再一次是布莱希特的方式：观众（游荡者）在观戏，而我们在看整个剧场。游荡者徘徊于其中的巴黎，构成了本雅明的史诗剧。对于本雅明来说，历史，一定要以一个活生生的戏剧的方式演出。本雅明是这个戏剧的撰稿人，他将主角和摄影师的双重角色分配给了游荡者，因为他的游手好闲，这个主角就成为现代主义舞台上的孤独英雄：他不仅指出了历史的真相，而且他本身就是真相。

因为不被大城市的机器节奏所控制，游荡者是漫游性的，他没有目标。步伐是偶然的，因此，他的目光可能停留在街道的任一个角落。在此，时间似乎暂停了，游荡者驻足不前。游逛展现了滞留和运动的辩证法，或者说，运动总是以反复滞留的方式进行。游逛，只有通过滞留才能发现它的真谛。正是借助于游逛，连续的空洞的时间打开了各种各样的缺口，时间以并置而重叠的空间的方式来展开，并由此形成了一个饱和而丰富的星座，而不是一串连贯而空洞的历史念珠。历史就此在空间的维度被爆破，也可以反过来说，空间的爆破不得不展现为历史的纷繁的此时此刻。滞留，意味着对"当下"而非未来的强调，而这正好符合本雅明的信念，"我们知道犹太人是不准研究未来的"。"他就建立了一个'当下'的现在概念。这个概念贯穿于整个救世主时代的种种微小事物之中。"① 微小事物是"当下"这个概念的必然归宿，正如游荡者的停滞的目光总是自然而然地飘至巴黎的细节上面一样。"在这个当下里，

① 汉娜·阿伦特编：《启迪：本雅明文选》，张旭东、王斑译，北京三联书店 2008 年，第276 页。

时间是静止而停顿的。"① 细节，具体之物，就是在这个静止的时间中，纷纷从历史的尘埃中被拖出来，它们以一种当下性暴露自身。在此，运动和前行搁浅了，细节和具体之物获得了自己的深度。这也迫使本雅明的行文充满着滞留感。在他的那些关于游逛者的著述中，读者的思路一再被打断，被分叉，被拐到了另外一个地点。人们在这些著作中总是弄得晕头转向。显然，这不是一个前进的坦途，而是一个四处播撒的纷繁场景——人们很难在这里抓住一个主干道，正如他笔下的游荡者没有一个明确的行踪路线一样。对于读者来说，埋头于本雅明的著作之中，犹如游逛者置身于繁复的巴黎一样。而要理解这些著作，就必须采用游荡者的视角，读者必须作为一个游逛者，在任何一个地方流连忘返，左盼右顾，而不是匆匆忙忙地要抵达一个最后的目标。唯有如此，人们方可以体验到其中的美妙。那些希望在一般哲学推论的康庄大道上获得最终目标的读者，总是在本雅明这些纷乱的细节里遭受挫折，总体性的欲望总是迷失于碎片之中。不仅如此，本雅明那些单个的句子同样要符合这种运动和静止的辩证法。"要理解本雅明，我们必须在他每个句子后面感觉到剧烈的震动转化为一种静止，实际上就是以一种滞留的观点来思考运动。"② 运动和滞留是相互依赖的，它们相互凭借对方而自我运转。一种意象就此形成：将运动和滞留囊括一身，有时候，它也将梦幻和现实囊括一身。这样的意象，就是本雅明称作的辩证意象。无论是巴黎，游荡者，还是本雅明的句子本身，都是如此。

游荡者的步伐因为被街道的细节所扰乱而停滞，但是，他还被人群所推搡而运动，运动和滞留在游荡者身上相碰撞。不过，这是另一个历史意义上的滞留："这里既有被人群推来搡去的行人，也有要求保留一臂间隔的空间、不愿放弃悠闲绅士生活的闲逛者。让多数人去关心他们的日常事物吧！悠闲的人能沉溺于那种闲逛者的漫游，只要他本身已经无

① 《启迪：本雅明文选》，第274页。
② 同上书，第32页。

所归依。他在彻底悠闲的环境中如同在城市的喧嚣躁动中一样无所归依。"① 即便被运动的漩涡所席卷，回身和滞留的欲望仍旧强烈，游荡者并不愿意被人群携裹而去。这个人群，当然是匿名的大众，这也是 19 世纪的特有产物，个别的人居然形成了一种如森林般的汇聚的人群，"市场经济的偶然性把他们聚集到一起——就像'命运'把一个'种族'再次聚集起来一样。而这些当事人则把这种偶然性加以合理化"②。结果就是，人群没有任何怀疑地被市场的力量推动前行。大街上聚集的人群源自于现代的生产和消费体制。除了游荡者敢于从这个市场化的人群中脱身之外，人们纷纷地涌到了这条不可逆转的历史的单向街上，这个单向街的标识就是现代性的进步，是纷纷扰扰的人们的坚定前行。但是，游荡者在抵制这个历史的单向街，而这已经不单纯是对空洞时间的抵抗，它还包括对一种特殊历史境遇的洞见：现代性的残垣断壁。回身，既要让单薄的时间绽开丰富而多样的缺口，也是个人抵御现代和进步的姿态。这个姿态，正如舒勒姆写下的，"我的双翅已振作欲飞/我的心却徘徊不前"。当然，滞留也是没有办法的办法，是左右为难的取舍："沉沦在这个不光彩的世界里，被人群推来搡去，我就像一个饱经风霜的人：他的眼睛总是向后看，一眼看到岁月的底蕴，只看到幻灭和艰辛；在他前面也只有一如既往的狂风暴雨，既不能给出新的教训，也不会引起新的痛苦。"③ 那么，就只好徘徊不前了。不过，这也驱除了启蒙者眼中对未来的神秘向往。被人群推搡，这是个街道经验，也是个历史经验，或者说，历史经验现在就体现为一种街道经验。为什么不愿意被推搡着前行？那是因为，前方看到的是狂风暴雨，是越堆越高直逼天际的残垣断壁，历史的尽头，或许是一连串的灾难。这同样也是克利的新天使的形象，他被进步的风暴猛烈地刮向未来，尽管"他的脸朝着过去"，"想停下来唤醒死者"④。这也是波德莱尔的形象："流动的、具有自己灵魂的人群闪烁

① 《巴黎，19 世纪的首都》，第 205—206 页。
② 同上书，第 127 页。
③ 同上书，第 233—234 页。
④ 《启迪》，270 页。

着令闲逛者感到眩惑的光芒，但这种光芒对于波德莱尔来说则显得越来越黯然。"①

滞留终于有了它的理由。它是对灾难的警觉。事实上，运动、前行和进步最终是被幻灭这一目标所把控，不幸的是，这正好是现代的气质，所有的现代人都沿着这一虚幻目标前行，都彼此推搡着前行。现代，总是意味着要向前行。这种前行如此之迅速，这也意味着，此时此地的东西转瞬即逝。而本雅明清楚地发现了这一点，"现代性自身始终是过时的衰落，它在其强劲的开端中证明了自己崩溃的特点"。拱廊街刚一建成就被拆毁了。游逛者卷入人群中，"但完全是为了用轻蔑的一瞥把他们送进忘川"②。"销魂的瞬间恰好是永别的时刻。"③ 在巴黎的街头，陌生人频繁地偶遇，但在目光交接的一刹那，人们也彼此在对方的目光中消失得无影无踪。瞬间的美妙总是淹没在人群的深处。所有这一切，用马克思的说法就是，"一切固定的东西都烟消云散了"。现代，尽管光怪陆离，但瞬间即逝，那些丰盛的物品的展示不过是废墟的频繁堆积。因此，对本雅明而言，滞留也是抵抗消逝的方式，它尽可能让瞬间获得短暂的永恒，尽可能让破碎之物有一个临时性的哪怕是不完满的缝合。当下，这是唯一能够抓住的东西；目光和脚步这类身体感官，也是唯一能够信赖的东西。尽管，这类感官经验，也一再被快速地改变，也一再遭到速度的电击而引发震惊。这种速度如此之快速，震惊如此之频繁，人们不断地撞入新奇的王国，以至于人们不得不怀疑这个现实就是一个梦境。巴黎，与其说是一个历史，不如说是一个幻觉。"就像一面镜子反映在另一面镜子里那样，这种新奇幻觉也反映在循环往复的幻觉中。"④

同游荡者的滞留相反，人群总是步履匆匆地奔向一个终点而对周遭视而不见，这个终点既可能是上班场所，也可能是家园，在更广义的层面上，这个终点是一个进步的梦想，一个乌托邦幻境，一个幸福的未来

① 《巴黎，19世纪的首都》，第234页。
② 同上书，第205页。
③ 同上书，第210页。
④ 同上书，第22页。

承诺。现代人的步伐被这个承诺所牢牢地束缚而失去了游荡的自在天性。相反，游荡者抓住的是此时此刻的街头，家园不在别处，就在于街道本身，家园本身就是过道，而不是终点和目标。"如果说闲逛者把街道视为室内，拱廊是室内的古典的形式，那么百货商店体现的是室内的败落。市场是闲逛者的最后去处。如果说最初他把街道变成了室内，那么现在这个室内变成了街道。"① 游荡者抓住的是眼前的实在之物，是可感触之物。人群最后发现，家园或许就是一个梦想的幻灭地带，一个乌托邦破碎之地；而置身于街头的游荡者，事实上，在这个现代世界中，也还是倍感孤独，他的家或许并非虚幻之地，但是，他也只能在"商品的迷宫中转来转去，就像他在城市的迷宫中转来转去"。因此，对未来的抵制，只能是停留在一种姿态上面，而并不能从"市场"和商品的包围中全身而退。他陷入困境，既无法向前，也无法后退，因此，本雅明"像一个沉船中爬上遥遥欲坠的桅杆的人，在那里……发出求救信号"②。

显然，游荡者被商品包围。商品是巴黎这样新兴大都市的魂灵。本雅明对马克思的商品概念谙熟于心。就马克思而言，商品的价值可以从两个方面去衡量：交换价值和使用价值。本雅明发现，在现代巴黎，"商品戴上了王冠，焕发着诱人的光彩"。这样一来，马克思津津乐道的使用价值退到了幕后，商品的交换价值大放异彩。实际上，在这里，本雅明所说的交换价值，与其说是马克思意义上的交换价值，不如说是后来鲍德里亚更加明确地界定的符号价值。商品首当其冲地是以一个形象的面目出现的。形象将商品的使用功能完全压制住了，从而"为人们打开了一个幻境，让人们进来寻求开心"。更重要的是，商品几乎无一例外是一种生产式的发明——它是全新的，并被不断翻新的时尚所驱动而被求新的欲望所再一次地驱动。作为一个新奇的充满幻觉的意象，商品里面凝集着人类的梦想——尽管这是资产阶级的虚幻梦想。因此，它是现代人的膜拜对象。当然，商品编织的海洋，可以湮没包括游荡者在内的所有

① 《巴黎，19 世纪的首都》，第 117 页。
② 郭军、曹雷雨编：《寓言，现代性与语言的种子》，吉林人民出版社 2003 年，第 11 页。

人，这也是游荡者能在百货商店反复地消磨一整天的原因。

这样一个商品概念，再一次同马克思有所区分，在后者这里，商品凝结的不是人类的梦想，而是工人的血汗。马克思的商品拜物教概念，力图将商品背后的血淋淋故事叙述出来。同马克思不一样，本雅明对商品背后的欺诈和剥削并不感兴趣。商品毫无疑问是一个经济现象，但是，本雅明感兴趣的是，商品将经济和文化勾连在一起。按照经典马克思主义的意见，经济当然潜伏在文化之下，并且对文化有一种决定性的支配权。但是本雅明发现的新的事实在于，单纯的经济必须借助于文化形象表达出来，这是资本主义特有的文化生产。在这个意义上，文化就变成了经济，文化生产就是经济生产，本雅明最先考察了"作为生产者的作家"，作家生产的是商品，而不单纯是小说。文化首先是作为商品而出现的。这是对马克思主义的隐秘回应：经济和文化具有同质性。在这个意义上，经济并非文化的基础，文化也非经济的产物。对于本雅明来说，"所要展现的不是文化的经济本源，而是经济在文化中的表达。换言之，所涉及的问题是努力把握作为可感知的原初现象的经济过程"。① 广告，报纸，建筑，它们是商品，同时，也是一个可感知的文化形象。经济就是借助于这样的文化现象得以表达的。就此，经济和文化并不分属于两个不同的区域，它们并非各自为政。相反，经济和文化彼此埋藏在各自的形象中。一个商品基于经济事实要出售的时候，它同时出售的也是一个文化形象。正是在这个意义上，经济生产，很大部分程度上是文化生产，具体地说，是形象生产；正如后来的列菲伏尔所说的，经济生产将重心放置到空间生产。列菲伏尔是将马克思主义的重心挪到了空间方面，正如本雅明将马克思主义的重心置放到形象上面。

商品，正是这一形象生产的典范，形象和经济在此天衣无缝地结合在一起。由于商品在它的形象上反复地锤炼，巴黎，最终变成了一个令人眼花缭乱的巨大的视觉机器。而在这一形象化过程中，商品当然成为

① 本雅明：《拱廊计划：N》，郭军译，载《生产》第一辑，广西师范大学出版社 2004 年，第 312 页。

中心。如果说，经济总是要被形象化的话，那么，历史，即便是经济决定论的历史，难道不是可以通过形象的汇聚而发现自身吗？不是可以从形象中来发现经济的规律吗？马克思从商品中窥见了历史的奥秘，本雅明同样如此，不过，这个商品是将经济形象化的方式暴露出来的。"从马克思主义的角度理解历史就必然要求以牺牲历史的直观性为代价吗？或者，怎样才能将一种高度的形象化与马克思主义的方法的实施相结合？这个项目的第一步就是把蒙太奇的原则搬进历史，即用小的、精确的结构因素来构造出大的结构。也即是，在分析小的、个别的因素时，发现总体事件的结晶。"① 每一个小的蒙太奇的形象，每一个商品，每一个细节，都是总的生产方式的暴露。"正像一片树叶从自身展示出整个经验的植物王国的全部财富一样。"本雅明抛弃了康德而转向了歌德。哲学让位于诗学，历史被电影所替代。巴黎，像一个个分镜头一样被播放出来。本雅明对具体形象的强调，既偏离了哲学的抽象性质，也放弃了历史的编年纪事，然而，它既包括了哲学的深邃，也拥有史学的精确。在本雅明这里，哲学获得了形象，史学被钉入了辩证意象的锲子，而文学的下面则涌动着历史唯物主义的波澜。本雅明创造了一种前所未有的风格，这种风格就是用形象作为炸药去将各种既定文类的壁垒轰毁。

如果说商品是巴黎这样的大都市创造的时尚的话，那么，垃圾则是这样时尚的最后归宿。商品总是有它的历史命运，熠熠发光的商品最后无不沦落为马路上的被遗弃的垃圾。不过，商品在成为废弃物之后可以被再一次利用：有时候是穷人的直接利用，有时候可以被工业机器再次加工。这就直接促发了拾垃圾者的诞生。垃圾同商品一样，仍旧是现代性的重要表征：在大城市之外，垃圾形不成自己的规模。只有在人群和生产大规模聚集的场所，垃圾才可以以令人瞩目的体积和数量出现，它也才会形成一个场景——尽管这个场景被大多数人所回避。垃圾是光怪陆离的城市的一个剩余物，就像游荡者也是城市的剩余物一样。游荡者，在循规蹈矩者的眼光中，同样是"垃圾"。游荡者和垃圾有一种天然的亲

① 《生产》，第313页。

和力。如果说，所有人的注意力都被城市的五光十色的形象所深深地吸引进去了的话，那么，垃圾只能得到少数游荡者的抚慰。垃圾堆砌于城市的偏僻角落，它执意地将城市一分为二：在辉煌的城市的背面有一个肮脏的城市；在一个富足的城市后面还有一个贫困的城市。垃圾是现代工业的恶梦的最早的预告者：城市最大的困惑和烦恼之一就是垃圾。因此，现代城市的规划和设计，通常是围绕着垃圾而展开的。城市首先是一个掩盖和处理垃圾的机器。事实上，有多少商品的生产，就有多少垃圾的剩余。对于一个城市来说，商品是它的精心打扮的容颜，而垃圾则令人生厌地不断地毁坏这种容颜。垃圾在这个意义上成为城市的公敌。于是，拾垃圾者出现了，在本雅明关于巴黎的研究中，最有意味的话题之一是重新激活了波德莱尔笔下的拾垃圾者的形象。

不过，有一种职业化的拾垃圾者，这是一个保持街道清洁的职业工人。比如，伦敦在 17 世纪就有了一种付费的清扫街道的人，在 19 世纪，这些清洁工的权利被写入了《伦敦市道路交通法》①。这样的清洁工人如今在所有的城市中都大量地存在，他们在夜晚和晨曦中出没。但是，在波德莱尔和本雅明这里，拾垃圾者不是职业化的，他是自发的，他像一个收藏家一样在搜集垃圾："凡是这个大城市抛弃的东西，凡是它丢失的东西，凡是它唾弃的东西，凡是它践踏的东西，他都加以编目和搜集。他对所有的东西分门别类并做出明智的选择。就像一个吝啬鬼守护着一个宝库那样，他搜集着各种垃圾。"② 同职业化的清扫街道的垃圾工人不一样，这些垃圾对他有用，而不是要完全将它清扫掉。这样的搜集垃圾的人，有自己特殊的步伐和身影，而这却和城市中的诗人接近，"拾垃圾者和诗人——二者都对垃圾感兴趣，二者都是在市民们酣然沉睡时孤独地忙活自己的行当"。诗人犹如拾垃圾者。拾垃圾者翻翻拣拣，试图在垃圾中寻求真理，寻求"价值"，抒情诗人则在街道的两旁守候灵感，为他的诗歌意象寻章摘句。波德莱尔希望将自己的诗人形象和拾垃圾者的形

① 汪民安、陈永国、马海良编：《城市文化读本》，北京大学出版社 2008 年，第 259 页。
② 《巴黎，19 世纪的首都》，第 148 页。

象联系起来，同样，作为一个试图揭示 19 世纪的巴黎风貌的本雅明又何尝不是？本雅明也是个收藏家，他搜集的是"历史的垃圾"，这些历史垃圾正是正统历史学家不屑一顾的历史废料。他们所遗漏的历史垃圾，恰恰是本雅明需要的素材，是他的真谛。问题是，搜集这些垃圾干什么？对本雅明来说，"那些破布、废品——这些我将不会将之盘存，而是允许它们，以唯一可能的方式，合理地取得属于自己的地位，途径是对之加以利用"[①]。这完全是拾垃圾者的方式。

　　本雅明似乎相信，偏僻的城市角落中的垃圾废墟中蕴含着城市的整个秘密，就如大海中打捞起来的珍珠蕴含着整个大海的秘密一样。事实上，他的拱廊计划，正是这样一大堆历史垃圾的大全，是它们的分门别类。如果说一般历史学家看到的是巴黎的显赫容貌的话，而巴黎在本雅明的眼中，则是以一个废墟的面目出现的，这废墟就围绕这垃圾和它的另一面商品组成了一个盛宴。垃圾和商品相互补充，这是巴黎的两端，也是现代社会的两端。如果说商品是人们梦幻的凝结，那么，垃圾中或许包含着记忆散落的珍珠。人们发明和拥有了商品，在它上面铭刻了时间的痕迹，然后将它转化为废物并且弃置一旁，这就是垃圾的诞生，它们堆积在一起，同琳琅满目的商品遥相呼应。一种奇特的景观就此出现了：最时尚的和最过时的；最耀眼的和最肮脏的；最富裕的和最贫穷的；最梦幻的和最现实的；它们在一个并置的时间内拼贴和重叠起来——这难道不是从巴黎这个废墟伸腾起来的巨大的历史讽寓？这个讽寓难道不是表明了，梦想的归宿就是废墟？

① 《生产》，第 312 页。

巴黎的历史地理

　　本雅明无与伦比的《拱廊计划》的存在，使得对第二帝国的巴黎进行的任何研究，都不得不小心翼翼：既要从本雅明这里获得启示，但也必须奋力地挣脱开本雅明的束缚。或许，我们正是在这个意义上可以给大卫·哈维的《巴黎，现代性之都》定位：如何清除本雅明的幽灵？如何给巴黎建造——这个重大的历史主题——提供一种另类解释？如果说，两个人都有一个共同的出发点，都试图将巴黎和现代性结合在一起，都试图用巴黎这个现代都市来充实现代性的内容，都试图将巴黎作为欧洲现代性的一个完美案例，那么，哈维想要构建出一个怎样不同的现代性概念？

　　在本雅明这里，现代性主要是作为一种体验而得到特别强调的。现代性是遭遇新奇之物的经验：瞬间变化的经验；碎片经验；商品和商场经验；交通，街道和人群经验；车间和厂房的经验；赌博，行窃和拾垃圾经验——所有这些巴黎经验，都是历史的新奇之物，都像梦幻一样呈现——正是在这个新奇和（资产阶级）梦幻的意义上，人们说它们是现代的。巴黎街头的闲逛者承担了这些现代经验。为此，本雅明不得不像转动万花筒般地对巴黎进行眼花缭乱的现象描述。波德莱尔及其抒情诗，是他捕捉巴黎经验的核心。

　　哈维也描述了现代经验，不过，他借助的是巴尔扎克的《人间喜

剧》。通过《人间喜剧》，他揭开了现代性的面纱。这个现代性同本雅明的经验现代性有大量的重合之处：人群的漩涡，麻木不仁的感知；闲逛者在挖掘秘密，绘制城市地图；街道是巴黎的丰富诗篇；拜物教的盛行；偶然性，短暂互动，机缘式的表浅接触；未来时间和过去时间在现在巅峰一般的汇聚，等等；这些处在现代性神话之核心的经验，在本雅明那里，在西美尔那里，在众多的其他的现代性理论家那里，都得到过详细的描述，这是现代性的一般经验。但是，哈维的另外一些论述，是独独属于他个人的，并且专门针对着巴黎：脱去外省人的身份，对乡村的拒斥，从而对过去的完全否定；巴黎内部空间的封闭和穿透；努力克服时空的束缚，从而将自己从世界和空间的禁锢中解放出来；巴黎的道德秩序在空间模式中的再现，社会关系在社会空间中的镌刻；资产阶级价值观的虚构和空洞；阶级力量横陈和彼此撞击；对金钱的追逐，导致对亲密关系的压制；资产阶级的欲望、野心和抱负席卷了一切，流通资本的绝对主宰，等等。这样的巴黎，"被五花八门的现象和匆忙的速度所包裹"。

我们看到，同本雅明相比，哈维特别强调了两点：巴黎内外空间的关系；巴黎崭新的政治经济关系。或者，更恰当地说，哈维强调的是空间与政治经济的关系，也就是说，巴黎的空间构型，如何受到政治经济力量的支配？巴黎的社会关系、经济关系和政治关系是如何镌刻在巴黎的空间关系之上？空间，是如何历史性地被锻造而成？这样的问题就偏离了本雅明的重心：在本雅明那里，只有空间，只有外部，只有流动，只有闲逛者，只有体验，也就是说，只有现象，只有碎片，而既不将现象，也不将碎片纳入到政治经济的宰制逻辑中；或者，经济过程本身就是现象；或者，每一个碎片都是孕育着无限总体性的种子；或者，体验本身就可以获得自主性；或者，闲逛者能够独自创造出自己的风格美学。在本雅明那里，并没有一个内在性的东西宰制着一个外在现象。本雅明在他的著作中不断地返归到空间的主题，但是，他沉浸在对空间的特殊体验之上。空间与其说是受制于政治经济逻辑，不如说是受制于个人的

目光和脚步等敞开的感官机器。正像阿多诺所批评的，在本雅明这里，政治经济关系并没有辩证地决定空间的生产和形式——这一说法的潜台词是，马克思主义的经济决定论在这个庞大的拱廊研究计划中并没有作为教义牢牢地潜伏下来。在巴黎纷繁的现代经验的背后，本雅明对任何决定性的经济基础都（故意地）视而不见——这是本雅明和法兰克福学派的分歧，但是，他为自己辩护的理由是，经济并非不能获得形象的结晶。

哈维这本书正是对此的补足。这本书，同他后来的主要著作一样，一直在有些孤独的马克思主义氛围中呼吸。在这个氛围中，他找到了列菲伏尔，更恰切地说，他找到了马克思主义的空间分支。列菲伏尔的创造性贡献，就是将空间强行塞到马克思主义的政治经济学中，使得这种政治经济学充斥着一个空间维度。

事实上，马克思在《共产党宣言》中已经将空间和地理的问题提出来了，但是，他对时间（历史）魔力的强调，对终极性的解放叙事的强调，使得他最终将已经萌芽的空间论述压抑住了。在马克思这里，生产，意味着对物质进行生产，而空间不过是这种物质生产的器皿和媒介。而列菲伏尔则创造性地将空间本身作为生产对象来对待。物质生产，也可以是对空间的生产。空间中的生产（production in space），现在转变为空间的生产（production of space）。在资本主义社会，经济生产越来越趋向空间生产——这正是资本主义同之前的社会的一个重大差异。列菲伏尔甚至断言，资本主义正是不断地通过对空间关系的生产和再生产，才将各种危机摆脱掉，从而存活到了 20 世纪——显然，这甚至是将殖民主义的扩张（在今天，我们可以说是全球化）作为一种空间生产的形式来看待。如果从空间生产的角度来看待经济生产，我们会将目光置放在各种各样的都市建造、规划和设计方面来——都市的大规模建造，正是从资本主义时代开始露出的显赫特征。就此，商品生产，变成了空间生产：空间是带有意图和目的地被生产出来的，它是一个产品，剩余价值正是在这空间的生产中汩汩流出；空间也是资本在其上流通和运转的媒介，

是各种权力竞技和角逐的场所,是各种政治经济奋力捕获的对象。

就是在这个意义上,19 世纪中期巴黎的庞大改造,被哈维视做列菲伏尔所谓的"空间生产"。本雅明将改建后的巴黎体验作为重要主题,尽管这种空间体验同空间生产并不是没有关联;哈维则将巴黎的改建,将巴黎的空间生产作为重要的主题,尽管这种空间生产同空间体验也紧密相关。从本雅明到哈维的转变,就是列菲伏尔所说的,人们"兴趣的对象有望从空间中的事物转变到实际的空间生产方面来"。

如果是探讨巴黎的"空间生产"的话,那么,巴黎的空间首先是作为一种商品而出现的。是政治经济学在驱动着这一生产。或者说,空间之所以得以生产,就是因为政治经济的图谋。19 世纪中期巴黎庞大的改造故事,就不是游手好闲者街头的散漫闲逛,而是资本和政治的残酷角力。在这里,人们或许看不到本雅明笔下的抒情诗人;给他们留下至深印象的是反而是一个外科医生般的冷静解剖:改造的动能、过程、结果以及遍布这个过程中的种种纠纷,就是这本书的内容——与其说这是在炫耀着文人的才华和诗意,毋宁说,它表达了历史—地理学的耐心和审慎。

改建巴黎的主人公是市长奥斯曼。1853 年,由第二帝国的皇帝路易·波拿巴指定他挑起巴黎改造这个大任。奥斯曼精于权术,意志坚定,野心勃勃,精明老到,事必躬亲。新皇帝要通过打造一个新的巴黎,来打造一个新的历史。第二帝国要以一种全新的面貌脱颖而出,要同过去决裂,要表现新皇帝的意志和威权。对此,奥斯曼心领神会,他也因此能够施展拳脚,大胆地对巴黎开肠剖肚。他掌权之际,巴黎,这个法国当时的中枢,正痛苦地承受着各种疾病的折磨,一片混乱,骚动不安;马克思笔下的资本主义的苦难、堕落和丑恶不折不扣地弥漫在巴黎的每一片空气之中;农业歉收使得农民纷纷拥进巴黎,使得巴黎僻静但却肮脏的角落都塞满了人群;席卷欧洲的经济危机扑面而来,劳动力和资本出现了双重过剩;生产和消费变得繁复、琐碎、多样和细致。这一切,都使得古老而陈旧的市政结构负荷累累,气喘吁吁。巴黎的拥挤不堪令

人窒息——资本积累的内在要求在这种堵塞的城市结构中遭到了压制。扩建迫在眉睫。巴黎，急于将自己从这种种束缚中解脱出来。

皇帝和奥斯曼对此心知肚明。因此，巴黎的剧烈改造，其重要根源是化解各种政治和经济危机：剩余的资本和大量的失业工人，只有借助巴黎大规模的市政建设来消化。这种改造要照顾到各方面的经济利益："新空间关系乃是从国家、金融资本和土地利益的结盟中创造出来的，在都市转型的过程中，每个部分都必须痛苦地进行调整以配合其他部分。"巴黎被资本意志和利益分配的意志所垂涎。但是，要进行规模庞大的改造，除了资金之外，还要确保现实的生产和改造能力，这是改造巴黎的前提。这样，生产能力——它包括技术，生产组织，以及更重要的劳动力市场和劳动力处境——也成为要考察的对象；最后，改造也受制于当时的都市意识：如何理解都市？都市与自然、环境、生态、疾病、卫生和情感有什么样的关系？甚至，都市改造怎样摧毁了城市的记忆，并且锻造出新的城市记忆？这是人们改造巴黎的认识论背景——奥斯曼及其官僚的视野和抉择脱离不了这种背景。事实上，所有这些并不是割裂的，它们分头表明了改造的政治、经济、社会和文化的根源。从政治上来说，要展现帝国权力的气度，要展现巴黎作为欧洲核心的尊严；从经济上来说，要化解经济危机，要让资本通过改造进一步增殖，让各个阶级都有利可图；从社会上来说，要消除拥挤，改善交通和居住；从生产方面来说，要有劳动力和技术的保障；从文化上来说，改造要符合新的城市观念和意识形态。巴黎的改造，是经济，政治，社会和文化不同领域互动的结果。哈维这本书，分头考察了这所有的领域，它们形成了一个个的片断故事，这些不同的片断编织成一个整体，绘制了巴黎改造的全景图，在某种意义上，也绘制了19世纪中期的巴黎全景图——事实上，这本讨论空间的书，宛如一本历史之书。对空间生产的还原，也一定是对历史情势的还原——这同样是列菲伏尔的教训。这也是哈维反复说到的"历史—地理"的含义：用地理和空间的维度将历史的单纯直线炸开；或者，反过来，用时间和历史的维度将单纯的封闭性的空间物理牢牢地裹住。

空间一旦生产出来，就意味着它同过去的决裂——不仅是同旧巴黎的决裂，而且是同旧巴黎的社会关系的决裂——新的空间生产，也就生产了新的社会关系；对空间的生产，在某种意义上，也是对社会关系的再生产：新的宽阔大道、百货公司、咖啡馆、餐馆、剧院、公园，以及一些标志性的纪念建筑，它们一旦生产出来，就立即重新塑造了新的阶层区分，塑造了新的社会关联：阶级的区分不得不铭刻在空间的区分之上；公共空间和私人空间，也开始泾渭分明：彼此隔离的空间的禁令和穿透，都会重新安顿社会秩序。在此，每个空间都在塑造人的习性，都在划定人的范围，都具备一种控制能力，都在暗示着统治的合法性；不仅如此，每个空间也是权力和财富的景观展示，它们怀抱着实用之外的象征目的。巴黎新空间的生产，在重新塑造一种新的共同体的同时，也是对旧共同体的摧毁；它在塑造新的情感结构的同时，也是对旧的情感结构的摧毁；它在塑造一种新的城市概念的同时，也是对旧的城市概念的摧毁。一个新的巴黎被打造出来，这也意味着，一个新的巴黎人被打造出来，一个新的巴黎政治经济关系被打造出来。

这是绝对的断裂吗？哈维更愿意称此为创造性的破坏（creative destruction）。它指的是，历史，会在某一个时刻点，将其重大的能量聚焦起来，一举将过去摧毁。历史，正是在这种对过去的摧毁中创造出新的面貌来。哈维将 1848 年视做是这样一个重大时刻。正是在这一年，许多重要的东西从过去中孕育出来。福楼拜和马克思都告别了乌托邦主义和浪漫主义，前者转向了文学现代主义，后者转向了科学社会主义。而奥斯曼，则同样地要向旧的巴黎告别，他要在巴黎的废墟中奠定一个新的巴黎——这是奥斯曼的创造性破坏。奥斯曼的目的，就是通过建造巴黎，同过去彻底决裂，从而证明这是一个全新的与旧时代毫无瓜葛的帝国——尽管存在这样的抱负，但是，他也明白，现在不可能同过去绝对断裂。就像马克思、福楼拜和波德莱尔等人一样，尽管同过去决裂，但是，如果没有过去，如果没有刚刚完成的《人间喜剧》的伟大启示，他们是不可能同过去决裂的。决裂，在这个意义上，并不意味对过去的眷念消

逝殆尽，它只是意味着，要在过去的废墟中新生。这是对现代性一刀两断的决裂神话的一个破除。马克思、福楼拜、波德莱尔证明了这点，奥斯曼尽管想掩饰这点，但他私下也偷偷地承认这点。

显然，这是试图将都市的空间生产同现代性概念连接起来。为什么选择巴黎作为研究对象？巴黎的改造正好承载了现代性的方方面面，它是现代性进程的一个重要征兆，是现代性的一个充分案例。巴黎，打开了资本主义现代性的窗口。（欧洲的）现代性，它的种种面相，就是在19世纪中期的巴黎身上活灵活现地表达出来的。我们可以说，这是从一个大都市入手，来讨论现代性的一本书；也可以说，这是从现代性入手，来讨论大都市的一本书。就此，城市的剧变，是现代性的剧变；反过来，现代性的剧变也是城市的剧变。《巴黎，现代性之都》，这个书名，恰如其分地将书中这两个要素暴露出来：巴黎和现代性。既非巴黎，也非现代性，而是这二者之间的关系，构成了本书的主题。尽管书中将大量的篇幅对准了19世纪中期巴黎的剧变，但是，正是通过巴黎的这种剧变，哈维的现代性概念得以成形：创造性的破坏。与其说，现代性剧变意味着同过去一刀两断，毋宁说，现代性是从过去的废墟中孕育出新生。

就此，将巴黎作为一个个案进行分析，是历史地理学的绝佳选择。同时，巴黎的改造，几乎是日后对空间生产所作的研究的一个范本。几乎所有的空间生产模式，都能在巴黎的改造中，找到切近的根源。从这个意义上，哈维对巴黎的研究，几乎有一种历史—地理学的示范效应（事实上，书中的很多章节，总是会令人从历史中回到现实，从19世纪的巴黎回到今日的北京），他差不多为空间生产理论提供了一种原理。而这同本雅明完全不同。本雅明几乎是独一无二的。阿多诺批评本雅明缺乏足够的辩证法，这是想用一种框架来束缚住本雅明，而本雅明是不属于任何框架的，他既不遵从别人，别人也无法遵从他。他偏离了几乎一切伟大的既定的思想建制，尽管他也悄悄地出没于各种思想建制中（西美尔在某种意义上也是如此），本雅明煽动的热情正在于此，人们涌向本雅明，正在于他的神秘莫测，他的似是而非。在他的笔下，占据19世纪

中期的巴黎的舞台的，不是老谋深算胸有成竹的市长先生，而是无所事事的游手好闲之徒；在此，巴黎不是更清晰，而是更暧昧；不是更现实，而是更浪漫；不是更政治化，而是更诗意化；这符合今天人们对巴黎的想象。相反，对哈维来说，巴黎是个现实的历史过程，尽管他并不排除文学的方式。但文学对于本雅明来说，可以直接抵达历史的深邃核心。对哈维来说，文学是都市主义者的研究手段，是历史地理学暴露城市欲望的一个中介。

　　哈维的巴黎是对本雅明的巴黎的补充，而不是一种对抗。本雅明的巴黎，看上去像是美学；或者说，本雅明的历史是以一种美学面貌出现的；而哈维的巴黎，是政治经济学，或者说，他的历史是以政治经济学的面目出现的。本雅明的拱廊计划无法效仿，而哈维的研究可以说是历史地理学的完美一课。在此，人们不仅理解了巴黎的历史全景，而且理解了历史地理学的方法论，理解了一个学科要达到的规范，一种学科建制的楷模。本雅明是难以望其项背的天才，哈维则是一个能让众人学习的典范。

垃圾与城市结构

一

　　在古老和原始的乡村，人们的用品，常常被反复地利用。衣服甚至可以被一代一代人接着穿下去，父亲穿过的衣服可以给儿子穿，哥哥穿过的衣服，可以给弟弟穿，弟弟穿过的衣服，可以作为碎片来擦洗家具。这些物品，在尽量地延长自己作为功能性用具的时间。在农村，物品总是要把自己耗尽，直至破旧的状态——这使得它们转化为垃圾的时间充分地延长，从而将垃圾的生产效率大大降低，垃圾的数量也因此最小化了。在农村，垃圾的主要成分是粪便和食物，由工业制成品所构成的垃圾并不多见，农村的工业垃圾和无机垃圾相对较少。而以粪便和食物为主的生活垃圾，可以转化为肥料，人们将它们搜集起来，让它们发酵，进而送到田野之中（剩余的生活食物可以用来喂养家畜）。在严格意义上，这些粪便甚至不能称为垃圾，因为这些粪便自诞生起就被看做是有用的，是肥料的一部分，是土地的食物，是植物再生产的催化剂。这些生活垃圾，一开始就置身在一个功能性的链条之中——是整个农业生产再循环中的一个不可或缺的要素，是促成大地上的植物四季轮回的一个肯定性要素：粪便养育了禾苗，禾苗养育了身体，身体诞生了粪便——

粪便从来就不是无用之物。那么，它们到底是什么？雨果回答说："是开满鲜花的牧场，是青青的草地，是百里香，是一串红，是野味，是牲畜，是傍晚健硕的牛群发出的满足的哞叫，是清香的干草，是金色的麦穗，是您餐桌上的面包，是流淌在您静脉中的热血，是健康，是欢乐，是生活。这是神秘的造物主的意旨，它要用垃圾改变大地，改变蓝天。把垃圾归还土地，您就会获得富足。让平原得到营养，人类就会收获粮食。"①

但是，雨果只说对了一半，如果这些东西在现代城市中，它们并不是"食物"，因为，在城市中，大地消失了。由水泥构筑的城市无法消化这些"食物"。这主要是由于城市表面被水泥和砖石包裹起来。城市作为一个被包裹起来的整体，因此具有强烈的排斥性。水泥砖石几乎同任何物质都无法融合。它如此的坚硬，不可穿透，容忍不了任何的杂质，这是它和泥土的根本区别。城市中的物体一旦离开了它恰如其分的功能位置，一旦溢出了自身的语法轨道，那么，它注定和城市的坚硬表面格格不入，一定会成为城市的剩余物，从而具有变成垃圾的潜能——砖石水泥表面同所有的物质都会发生固执的冲突。城市如此的硬朗（城市中的人比乡村中的人更担心孩童摔跤），以至于它必须留出专门空地来栽种植物——城市中出现了大量的人工化的绿化带，这些绿化带主要是为了保持对城市水泥砖石的平衡，它们让硬朗的城市变得柔软一点，让灰色的城市变得丰富一点，让僵化的城市变得活泼一点。这些植物绿化带点缀在庞大的高低不一的混凝土结构中，稀释了城市的硬朗和单调，但是，它们稀释不了城市的杂质，也无法融化和吞没城市的垃圾。一个典型的现代城市，就是在巨大的钢筋水泥身体上不时地抹一点绿色。但是，这些绿色，这些植物，也是被精心制作和培养的，它们并非在城市中恣意而汹涌地繁殖起来。它们和城市中的建筑街道一样，也是被规划和被组织的。这是一些被设计的植物，它们靠的是人为的喂养和修剪（有一大批工人伺候它们），即便它看上去活泼欢跃，具有植物本身的勃勃生机，

① 卡特琳·德·西尔吉：《人类与垃圾的历史》，刘跃进、魏红荣译，百花文艺出版社2005年，第80页。

但是，它们还是具有一种人造的总体性——这些绿化带被如此有序地设计，它们的每个环节都得以构思和剪辑，每个环节都有一种自主的饱满性，而且，每个环节依附于一个更大的绿化单元，而每个绿化单元又依赖于一个更大的城市的局部。这样，植物成为城市的一个有机部分，它完美无缺地镶嵌在城市的表面。这些植物带，不像是长在城市之中，而是像绘画一样被刻意地画在城市的表面。无论是这些绿化带内部，还是绿化带和建筑街道的嫁接，都是完整的——它们之间没有空隙，也就是说，没有垃圾生存的空间和土壤。水泥砖石接纳不了弃物，同样，绿化带也接纳不了弃物（许多绿化带甚至不接纳人，它们拒绝人的行走，它们只是人的背景或者供人观望）。现代城市，将土地掩盖得如此的完满，以至于让废弃物无处容身。也就是说，废弃物不得不在这里以多余的垃圾形式存在。乡村土地可以消化的东西，在城市中，却只能以垃圾的形象现身。城市越是被严密地包裹住，越是容易生产出剩余的垃圾；城市越是被精心地规划，垃圾越是会纷纷地涌现。

这样，在乡村中，粪便并不构成垃圾，但是在城市中，粪便差不多是垃圾的代名词，包含了垃圾最大、最深邃和最意味深长的语义。它不仅无用，累赘，肮脏，更重要的是，它对身心和健康充满着威胁——这或许就是垃圾的全部语义。在城市中，人们对于粪便避之唯恐不及。事实上，在农村，不仅粪便被归纳到事物功能性的链条之内，我们甚至会发现，在农村，有关垃圾的意识非常淡薄，农村不仅缺乏工业机器制造出来的无机商品，也因此缺乏这样足够的商品耗尽之后的无用垃圾；另一方面，农村少量的人口却占据着广阔的面积，这使得有限的垃圾很容易被无限的田野所吞噬和利用。垃圾不会形成一个庞大而又令人触目惊心的形象——巨型的垃圾场只能盘踞在大城市的四周。除了粪便、剩余食物这类生活垃圾之外，在很多城市中被视做是垃圾的东西，在农村中却从来不被看做是垃圾，比如泥土，树叶，菜市场的残余物以及所有死掉的动植物——城市平滑的水泥地面无法吞噬它们，只能将它们作为异质物排斥掉。相反，它们却可以自如地渗透进农村的土地之中——落叶

在乡村从来不被看做是垃圾，但在城市中却总是环卫工人的目标。

因此，垃圾在很大一部分程度上是由城市自身制造出来的，是城市排斥性的硬朗表层结构所创造出来的。更为重要的是，城市庞大的人口密度，产生了大量的剩余垃圾——垃圾总是人为的，总是与人相伴生——有多少人，就会产生多少垃圾。人口密集的地方，垃圾也会密集。这就是为什么垃圾总是困扰着城市的原因。就此，我们甚至可以说，垃圾的问题，就是城市的问题。

<div align="center">二</div>

我们已经表明，许多的自然物质（泥土，树叶等等）在乡村实际上不能算作是垃圾。如果我们忽略掉这些垃圾，那么，在城市中，人们可见到的垃圾大多是商品制造出来的。如果说，物有一个传记的话，那么，垃圾则是这个传记的最后尾声。我们来看看这个物的大致传记：最开始，物质以它们的初始形态存放于地球的各个不同角落，它们是地球的有机部分，它们是地球而不是任何物品的要素，这些物质要素被人们抽取出来，进行改造，加工，提炼和培育，最终将它们进行重组，使之成为一个功能性的有用物品。这个功能性物品，在晚近的几个世纪逐渐演化为商品的形式，在世界各地来回旅行。在今天，绝大部分的功能性物品都以商品的形式存在。就今天而言，垃圾的前身是商品。马克思已经表明，商品凝结着工人的劳动时间，但是，这个劳动时间，以及这个时间所表明的剥削关系，已经被商品的外貌掩盖了，人们在商品身上已经看不到这种深层的剥削。这是商品拜物教的秘密。这也是商品诞生和到处旅行的一个市场动力。但是，这些商品，总是有耗尽的时候，也就是说，它的实用功能总有枯竭的时候，一旦功能枯竭，它就会以垃圾的形式存在，在这个意义上，可以说，今天的垃圾，正是商品的残余物，是商品的尸体。

商品就此构成了垃圾的前身。商品和垃圾，这是物质的两段命运。如果说，商品的诞生，就是将各种物质要素费尽心机组合起来，从而具有某种功能性的话，那么，垃圾则意味着这个功能组合可能失效和散架了。这是物品变为垃圾的前提。但是，商品的功能失效，并不意味着它立即就会转化为垃圾的命运。人们经常保存着无用的商品：或者是出于同物品长期相处而导致的情感，或者是出于一种固执的俭省（许多穷人和老人不愿意丢弃一些毫无用处的东西），或者是出于一种遗忘、懒散和习性，或者是出于一种隐隐约约的修补期待——总之，商品一旦没有丢弃，一旦没有离开主人，一旦没有改变它的空间处境，就并不意味着它直接变为垃圾。尽管如此，作为物质的商品，一旦剥离了使用功能，就有可能变成作为物质的垃圾。一部手机无法传递声音，一副眼镜摔成碎片，一支香烟的主干部分被吸完了，它们就失去了手机、眼镜或者是香烟的语义，或者说，它们不再被当做手机、眼镜或者香烟，而可能作为垃圾对待。

在获得垃圾的身份后，这些商品的物质性才被再次显露出来。对于商品而言，人们通常强调它的功能性，而对它内在的物质性并不了然——事实上，一个眼镜只要能让眼睛看得更加辽阔和清晰就可以了，人们通常忽视它的构成，但是，一旦这个眼镜被摔坏了，人们会发现，这个眼镜是由玻璃构成的——眼镜的物质性放大和暴露了。商品不再具备功能的时候，它就回到了一种单纯的物质性本身。但是，这种物质性还不是商品诞生之前的物质性，尽管商品将地球上物质元素的自然状态改造为人工状态，商品对物质进行了异化实践，但是，商品变成垃圾之后，物质并非返归到它的初始状态，物质并没有获得它先前的自由和自发状态。它是回到了单纯的物质性，但是是一种在商品化实践中被人为改变的物质性，一种从功能中解脱出来的物质性：眼镜回到了玻璃，但不是最初的玻璃，而是被加工过的玻璃。这种物质性最后以垃圾的形式返回了大地，就如同它当初是以功能要素从大地那里被攫取一样。这是一个否定之否定的过程：商品从大地那里否定了物质性，垃圾又从社会中否

定了商品，重新返回到了大地中的物质性，这是物的轮回宿命。

在社会状态下，每一件物品，必须存在于一个功能性的语法链条中。也就是说，物一旦没有恰当的社会功效，一旦在社会结构中找不到自己的位置，它就可能在垃圾中寻找自己的位置。垃圾就是社会的剩余物，也可以说，人们以垃圾来命名社会的各种剩余物。严格来说，在动物的世界，并没有垃圾。垃圾只有在社会中存在——也就是说，物，只有披上社会外衣的时候，只有闯入人的世界的时候，才有转化为垃圾的资质。物的社会进程被中断了，才转化为垃圾。但是，物在什么时候中断它的社会进程？

我们看到，物丧失了功能，并不意味着它立即从社会进程中脱离出来了——人们有时候会将无用的物品长期存放。但是，反过来，即便物不丧失功能，在某些情况下，仍有可能变为垃圾。事实上，许多垃圾并没有完全失去它的功能，一个被人扔在垃圾堆中的纸箱子还可以装些碎物；倾倒在垃圾桶中的剩饭剩菜还可以拣起来再吃，一件抛弃的破沙发还可以供人坐——一件物品之所以转化为垃圾，并非它完全失效了，而是取决于人们对它的态度。同一件物品，母亲会将它作为物品保存，儿子会将它作为垃圾处理，家庭甚至会为物品的垃圾潜能展开争执。富人和穷人对垃圾的理解也完全不同：前者物品的使用时间可能更短，使用的物品更多，更丰富，在某种意义上，他创造的垃圾也更加频繁。物品在什么情况下被作为垃圾来处理，这是区分社会等级的一个尺度。我们不知道物品被耗尽，被丢弃的标准，但我们能肯定的是，人们将物品丢弃掉，将它看做是垃圾，将它当做垃圾来处理，物品才能算作是垃圾。我们甚至要说，一个物品只有置放在垃圾堆中，才能成为垃圾。也可以说，只要置放在垃圾堆中，就必定是垃圾。垃圾堆有能力将其中所包括的一切改写为垃圾：一棵珍珠，它埋在垃圾堆中，就可能永远成为垃圾。

但是，人们也有能力将垃圾堆中的垃圾重新改写为物品：一个人将沙发扔到垃圾堆，沙发就变成了垃圾，但另一个人从垃圾堆中将这个沙发搬回家，这个垃圾又改写了它的语义，它清除了垃圾身份，重新回到

了物的状态，重新进入到社会实践中。就此，同一件物品，在不同的时刻，会表达不同的意义。这取决于人们运用它的方式，取决于人们对物的选择：物被人照管，而垃圾则是人们的弃儿。无论是物品还是垃圾，它们的身份都可能是临时性的，它们的语义可以来回反复地转换。一个物品成为垃圾，绝不意味它已经寿终正寝，它还可以再次焕发青春。垃圾被重新发现和运用的方式多种多样。形形色色的拾荒者重新激活了垃圾的功能，它们将垃圾置放到另外的语境中，使之变成了有用的物品。五花八门的垃圾回收，甚至使得垃圾重新进入市场，转变为商品。

　　商品转变为垃圾和垃圾重新转化为商品，遵循的并非是一个逆向的线路。在商品诞生之初，有一个大规模的标准范式。同一类商品长着同样的面孔，同时诞生于某个确定的工厂空间，在某一个特定时刻同时千辛万苦地来到了人世间。它们被运到城市中的各种商场，被呵护，被专人看管，被反复地宣讲，被灯光照耀，熠熠生辉。这是命运的宠儿，需要用血汗金钱来购买。人们将它小心翼翼地搬回家，看管，使用，消耗，直至最终榨干了它的潜能。然后将它抛弃——这就是垃圾的诞生。一旦成为垃圾呢？这些商品被随意倾泻，搬运，混淆，蹂躏，侮辱，人们像眼中钉一样避之唯恐不及，似乎它亏欠了所有人！最后，它们作为一堆废物聚集起来，在一个荒野的垃圾山上搅拌在一起。这和它们前半身的命运有一个何其巨大的对比！它们出生的时候，何其珍贵！它们死亡的时候，何其不堪！先前体面的，一模一样肩并肩地耸立的商品，最后却面目全非地屈身于垃圾之中，互相不能指认。或许，它们当初出现在同一个商场，但收容在不同的垃圾山上；或许，它们不出现在同一个商场，却收容在同一个垃圾山上。但是，它们注定是要从现代超级商场走向巨型垃圾山的。现代商场是物的盛世王国，而垃圾山则是这个盛世王国的倒影。超级商场和垃圾山，这是现代城市的两个极端，它们在城市内外遥相呼应：一个如此的光洁和优雅，一个如此的凌乱和恶臭；一个如此的人头晃动，一个如此的鸟兽盘旋；一个如此的辉煌和丰裕，一个如此的荒凉和寂寥。人们很难想象，后者是前者的归宿，人们在商场中断然

想不到那些像神像一样供奉的物品，最终会在腐臭的垃圾场中重新聚首；同样，人们也想象不到，这个发出恶臭的垃圾场，曾经有它众星捧月般的辉煌前史。商品的王国和垃圾的王国在城市内外的并置，是现代都市的奇观之一。在某种意义上，现代城市的节奏，就意味着，物品从前一个王国向后一个王国的喋喋不休的转移。

不过，在现代社会，只有显赫的商品牢牢地控制了人们的目光——无论是理论的目光还是现实的目光。商品无处不在，触手可及，光芒四射，令人们流连忘返。穿越商品刻意制造的光晕，人们已经发现了各种各样的隐晦秘密。相形之下，人们对垃圾视而不见。人们要掩盖垃圾，要将垃圾从目光中抹去。似乎垃圾并不存在。人们给物品书写传记，但是，物品的最终命运垃圾却从来没有考虑进来。一个从事物质文化研究的人这样谈论他所研究的一个物质对象的传记："一间典型棚屋的传记，开始它是多妻制家庭中一位妻子和她的孩子的卧室。随着年龄的增长，棚屋逐渐成为会客室或者寡妇的房间或者大孩子的房间，直至厨房、羊栏或者猪舍——直至最后被白蚁侵蚀，被风雨摧毁。"[①] 这个有关棚屋的传记，尽管其意义曲折复杂，但是，它的句号，就是遭到了风雨的摧毁。不过，这些被摧毁的木屋的最终结果呢？这些木屋摧毁之后的素材呢？就是说，一个传主死掉了，但是，传记从来不考虑他的葬礼和遗体。人们对待垃圾也是这样，自马克思以来，围绕着商品诞生了庞大的学术机器，但是，人们却将商品的遗物忽略了，围绕着商品的，似乎只有生产和消费的喧哗，而无需聆听葬礼的低吟。就如同人们忙忙碌碌地准备了一顿丰盛的晚餐，所有人都在津津乐道食物制作的精细和美味，但没有人注意到剩余饭菜的处理。事实上，一顿通盘的晚餐，只有在处理完最后的残羹冷炙之后，才能算是终结。为什么人们在物的完整传记中，总是会忽略消费之后的灰烬？或许，这是因为人们将垃圾的处理看做是一个不可避免的自然的过程——它没有意义，没有文化含量，它是出自一种本能的抉择；也或许，因为它固有的肮脏，恶臭，人们倾向于回避。

① 罗钢、王中忱编：《消费文化读本》，中国社会科学出版社 2003 年，第 400 页。

这就使得垃圾总是被忽略，被悄悄地掩盖——不仅仅是理论上的，同样也是现实性的。

不过，垃圾真的没有文化意义？人们出于梦幻制造出商品，商品是人类梦想的结晶，可以从商品的角度来写一部人类梦想的历史，但是，难道不可以从垃圾的角度来写一部人类活动的历史？商品是欲望的产物，垃圾则是回忆的源泉。在飞机身上人们能够看到人类飞翔的梦想，但在作为垃圾的飞机的残骸中，则看到了过去一个个惊心动魄的事件悲剧。作为商品的灰烬，垃圾是人类的遗迹，是人类记忆大海中遗漏的细小珍珠，但是，它包含了整个大海的广阔秘密。人们可以借助文物/垃圾深入历史的深邃核心。所谓的考古学，难道不就是在垃圾中寻寻觅觅？在这个意义上，垃圾就是最初始的历史文献。垃圾的身体，铭刻了人类的历史。这也是某一类历史垃圾在一个特殊的时刻重新变得意义非凡的原因：在时间的缓慢雕刻下，商品不得不脱离它的既定时空，不得不脱离它的实用语境，不得不以垃圾的形式被抛弃在某个沉默的地带，但是，在另外一些偶然时刻，这些垃圾从沉默的地带苏醒过来，变成了今日稀罕的历史发现——这就是文物的诞生。珍贵的文物常常有一个垃圾的卑微前史，正如垃圾常常有商品的辉煌前史一样。这或许是这样一段曲折而漫长的历程：商品终于成为垃圾，被历史的尘土无情地掩埋，在某一天有幸重见天日，终于成为人们竞相追逐的文物猎物。

三

在现实中，垃圾总是要被掩盖的。我们已经指出了商品转化为垃圾的条件。但是，垃圾到底是怎样被处理的？或者说，垃圾到底是怎样被秘密掩盖的——对垃圾的清除过程，就是对垃圾的遮掩过程；商品总是被展示，而垃圾总是被掩盖。那种体量惊人的垃圾山，也被搬到了城市遥远的外部，逃离了城市人的目光。同样，作为垃圾的重要来源地之一

的工厂也被迁到城市的外部。现代城市，一方面在源源不断地生产垃圾，另一方面，则是要拼命地掩盖垃圾。城市的隐秘愿望，就是似乎不存在垃圾这样一种东西，似乎城市中只有商场和饭店的人头攒动，只有汽车和街道的忙忙碌碌，只有购买、积累、进食和生产的滚滚热浪——无数的以城市为主题的照片都是将这类场景定格，似乎这就是城市本身。城市似乎不消化，不排泄，似乎没有剩余物——光洁，整齐和繁华是城市的理想形象。也就是说，城市的理想，就是让所有的垃圾消失于无形。

这就是城市对垃圾的千方百计的遮掩。如何以一种遮掩的方式来清除垃圾？实际上，垃圾总是倾向于聚集的，也就是说，垃圾总是倾向于根据体量来炫耀的，垃圾有一种聚众喧哗的品格。因为，垃圾总是在寻找垃圾，垃圾总是愿意与垃圾为伍，垃圾总是在垃圾群中寻求安全感，垃圾像磁铁一样吸引着垃圾。垃圾堆的体量越大，吸引力也越大，就此，垃圾总是很容易形成垃圾堆——这也是垃圾山最终形成的原因。垃圾很少躺在城市的某个角落形单影只，它总是在执着地寻找一个既定的垃圾群体——垃圾具有群居性，单个垃圾总是倾向于涌入垃圾堆中。事实上，人们在户外，很少将垃圾果断地投置在一个洁净的场所，这种对洁净场所的污染，会冒着自我谴责和受别人谴责的双重道德风险。然而，一个户外的没有合法性的垃圾堆，会让投放垃圾的人心安理得。将垃圾投放在垃圾堆中，似乎并没有给整洁的城市添加麻烦，似乎扔掉的并非垃圾，似乎垃圾找到了一个它最应该去的地方，似乎垃圾回到了自己的家宅。无人管理的垃圾，总是这样自发地自我堆积起来。

现代城市，作为一个运转的机器，其基本功能之一，旨在消除这些非法的垃圾堆。如果说，城市是一个身体，每天要从外部吞食大量商品的话，那么，垃圾就是城市每天排泄的东西，是这个城市身体的赃物，城市要将它隐秘地排斥掉，就如同一个身体必须要有一个流畅自如的消化器官一样。城市设置了一套严密的管理和搜集垃圾的程序。它遍布着垃圾箱。垃圾箱整齐有规律地布置在街道的两侧，渗透到城市的角角落落，它们如此的密集，如此的广布，总是能够随时像一个忠实的仆人那

样接纳和吞噬户外的行人随手扔掉的东西。在白天，这些垃圾箱被嘈杂的城市所湮没，只有在投放垃圾的时候，它才从人们的目光中闪现。但是，在深夜，城市归于寂静，这些垃圾箱则在夜色中整齐地出没，仿佛是街道沉默的哨兵。垃圾箱是城市消化垃圾的第一个器官。它们吞噬了城市每天浩如烟海的碎片般的垃圾。这是最小的消化垃圾的单元。接下来，城市的环卫工人将单个垃圾袋搜集起来，投放在一个临时性的垃圾堆中，然后，又将这个垃圾堆搬运到更大的垃圾站中，最后，又将这个垃圾站搬运到更大的垃圾山中。垃圾，就这样逐渐地从小的单位转移到更大的垃圾单元中，从单个的垃圾碎片卷入到累积的垃圾集体中。垃圾在逐渐和逐层地叠加、增长、扩充和繁殖。室内的垃圾搜集，比如家庭中的垃圾，同样遵循这样一个递进逻辑。人们在室内存放着垃圾桶，然后将它转移到社区的垃圾群中，最后被转移到一个更大的社区的垃圾堆中，直至垃圾庞大的终点站。

这个垃圾逐层累积的过程并不奇特——这是搜集垃圾的一个最妥当的举措。但是，在这个搜集和转运垃圾的过程中，垃圾总是隐蔽的。垃圾箱留下了一个细小的入口，上面有时候加上了一个能够轻易转动的盖子，垃圾一旦投放进去，就被牢牢地遮住了，并且被黑色的塑料垃圾袋所包裹。垃圾箱越来越精制，就外表而言，有时候甚至非常整洁，以至于人们根本不会躲避它们，似乎这根本不是存放垃圾的箱子，除了有时候实在无法遏制的气味在表明它的垃圾身份之外，从视觉上看，人们对垃圾箱并不产生反感。垃圾箱沉默而固执地掩盖和收藏了垃圾。即便在搬运的时候，人们看到的并非是垃圾，而是一个个神秘的黑色塑料袋。塑料袋将垃圾的所有负面形象——它的丑陋，肮脏，污秽甚至是臭味——裹住了。似乎搬运的不是垃圾，而是货物。在大街上，在城市的卫生理想中，人们总是看到了垃圾箱，而没有看到垃圾。反过来，如果看不到垃圾，人们对垃圾箱也视而不见——在日常生活中，人们可能每天都会穿过垃圾箱而毫不留意。垃圾和垃圾箱互相掩饰。同样，大街上的公共厕所，在竭尽全力地抹去它的厕所身份，有些厕所修建得如此的精

制，如此的讲究，甚至看上去比住宅还讲究。如果不是它的提示性的标志符号，人们可能会在厕所面前迷失：人们在厕所面前找不到厕所。一个现代城市，就是将公共厕所变成街头的一个普通建筑，它要自然地融于公共建筑中，而不是从公共建筑群中醒目地独立出来。也就是说，一个处理垃圾的地方，至少从建筑的角度看上去要与垃圾无关，或者说，消化和处理垃圾这样一件工作，就像一个公司、一个机构、一个商店的普通工作一样。垃圾被厕所内化和隐形化了。在厕所的反面——饭店——中，人们也在隐藏垃圾。饭店是生产食物垃圾最密集的地方。但是，诡异的是，人们在饭店看不到垃圾。只要客人还在，桌上的饭菜就还是食物，客人一旦离开，桌上的饭菜立即就由食物转变为垃圾，但是，这个客人离开之后的杯盘狼藉的场景以最快的速度被整理，桌上剩余的饭菜瞬间消失得无影无踪。想想有时候不免令人惊讶：一个如此之多的人集中进食的地方，居然看不到食物垃圾。最后，垃圾总是在夜晚被搬走，总是在城市沉睡的时候被搬走，总是避开了人们的目光和身体被搬走。搬运垃圾的汽车披着夜色的帷幕来回穿梭于城市的内外，洒水车的缓慢节奏应和着闪烁的朦胧街灯，而清扫垃圾的工人在晨曦中佝偻着他的身影——垃圾的清扫和处理总是在太阳隐没的时候悄悄地进行。

另一方面，人们将垃圾转移到了地下。"与一个现代城市的地面建筑相对应的，便是地下的城市，一个由管道、下水道、水槽和坡道构成的城市，可以让垃圾和水变得无影无踪。"[①] 正是垃圾使得城市向纵深开拓。一方面，人们的生产空间和居住空间越来越向高处生长，另一方面，为了排放和处理液体垃圾，城市不得不向地下开拓。如今的城市，除了进行水平面的扩张外，还有一个垂直的上升和下坠：城市不仅一再扩张它的面积，还扩张它的体积。事实上，这个地下的管道世界异常神秘，如果人们能够用肉眼看到这个世界的话，或许，他会被那纵横交错蜿蜒曲折的场景所震惊。我们无法目击这个非凡的管道建筑，我们只知道，它将先前的城市中的垃圾所发出的臭味紧紧地包裹住。这样，在地面上的

① 罗芙芸：《卫生的现代性》，向磊译，江苏人民出版社 2007 年，第 208 页。

城市中，汽车尾气的刺鼻味道代替了人为的粪便恶臭。现在，机器的污染取代了身体的污染，气体的污染取代了液体的污染。液体垃圾的发源地在室内，因此，这些管道，从地底下盘旋到室内，盘旋到垃圾的起源地：厨房和卫生间。这些潜伏着的管道只有在厨房和卫生间隐约地透露出它的微末踪迹。厨房和卫生间，这是现代家庭住宅必备的结构。如果说固体垃圾是通过汽车从晚上搬出城市的话，液体垃圾则是通过地下管道不舍昼夜地流出城市：液体垃圾的后半程，经过地底下的技术处理，转化为河水，堂而皇之地穿过城市。城市，就这样使垃圾隐形了，让垃圾从人们的耳目中消失了。似乎垃圾从来没有大规模地积累过，从来没有成为一个负荷累累的事件——似乎垃圾并没有大规模地侵犯城市。

四

城市要固执地将垃圾清除出去。将垃圾以最恰当的方式清除出城市，是城市的一个长久梦想。城市的历史，在很大一部分程度上是同垃圾作斗争的历史。为此，城市的建造和空间部署，逐渐将垃圾的清除作为一个重要目标。垃圾的隐秘清除和运输不仅决定了城市的纵深方向，它的配置规律也恰好说明了城市的结构。大体上，人们可以根据垃圾的在场，确定城市的中心和边缘。我们可以说，在城市的中心地带，垃圾最少；反过来，在城市的边缘地带，垃圾最多。如果我们认为地面上的垃圾主要是商品消耗后的剩余物的话，那么，还可以说——这一点有些吊诡——商品的饱满地带，垃圾最少；商品的匮乏地带，垃圾最多。显而易见，是商品及琳琅满目的橱窗置身于城市的中心地带，它们耀眼夺目，其光辉逼走了垃圾。反过来，在城市的边缘地带，垃圾猖獗，让商品望而却步。尽管商品是垃圾的前史，但是，在空间上，商品和垃圾相互排斥，水火不容。城市的结构就此出现了一种波纹形：最中心是商品的聚积地，最边缘是垃圾的堆积地。从中心到边缘，商品的配置呈现波浪般

的散布状态。反过来，垃圾则呈现递增的积累状态。城市总是要将商品往它的中心处聚集，而要把垃圾向它的边缘处驱赶。就此，人们可以根据城市中的垃圾配置，来确定城市空间的等级和价格，甚至可以确定城市的界线。一个城市的延伸在什么地方终止？如果说，以前有一个高墙或者一个护城河将城市包围起来的话，现在，是一个隐隐约约的垃圾带将城市包围起来。垃圾在城内和城外之间拉起了一条绳索——城乡结合地带，垃圾积累到了一个高峰。在垃圾的一侧，是城市，在垃圾的另外一侧，是乡村。垃圾在安排城市的结构。

为什么将垃圾不断地往城市的边缘地带驱赶？——事实上，直到19世纪，垃圾总是在城市的中心聚集：越是人口密集的地带，垃圾越是兴旺。如今，人们为什么要清除垃圾？是因为人们发现了垃圾的致命威胁。垃圾不仅让人们不快，最重要的是，它是疾病的催化剂。这就是人们根据垃圾来安排城市结构的原因。"各个居民区及其湿度和方位的安排，作为一个整体的城市及其污水和下水系统的疏通，屠宰场和墓地位置的确定，人口的密度——所有这些都是居民死亡率和发病率的关键性因素。"[①]这样，城市除了设置一套整体的清除垃圾的机制之外，它还要提高人们的卫生意识，让人们自觉和主动地清除垃圾。人们应该获得一种有关卫生和垃圾的知识：垃圾之所以要清除，是因为它对健康和身体产生危害。垃圾是细菌和病毒的藏身之所。清除和拒绝垃圾，是现代医学的一个律令，同时也是文明和教养的象征。对垃圾的排斥和拒绝，既是纪律的结果，也是教化的结果。人们已经发现，卫生是现代性的一个核心要素。卫生的程度，是衡量现代性的程度。就此，也可以说，城市的现代进程，就是一个观念上和实践中双重地清除垃圾的进程。现代，意味着垃圾将一扫而空。

事实上，不同城市的垃圾状况千差万别，人们可以在不同的城市，有完全迥异的垃圾经验，甚至在一个城市的不同空间内部，也会有不同的垃圾经验。这足以说明，城市对垃圾的容忍程度具有较大的弹性。人

[①] 汪民安编：《福柯读本》，北京大学出版社2010年，第95页。

们可以在某种程度上与垃圾为伍（一个来自垃圾成堆的地方的人，来到一个洁净的城市，会有一种隐约的不适感，他发现他不能随地吐痰了）。就此，如果要就不同城市或者城市内部的不同空间的现代程度作一番对照的话，人们立即可以从垃圾着手：越是不能容忍垃圾的城市，越是现代，反之亦然。同样，一个城市内部的不同空间，越是排斥垃圾，越是具有一种空间上的等级优势。

尽管我们看到城市越来越卫生了，越来越现代了，不过，令人绝望的是，垃圾是一个无法完全消除的东西，它像是城市身体上的一个无法治愈的伤口，是它最密切然而又是最讨厌的永恒伴侣。城市和垃圾相依为命。不仅如此，垃圾会越来越多，垃圾呈现的是一个增长态势：一方面，现代社会将商品转化为垃圾的速度和频率提高了；另一方面，现代社会正围绕着商品而组织了一个永不落幕的竞赛：商品层出不穷，更新换代，日新月异。商品的盛大堆积使得现代都市中的商场越来肿胀；而与此相应的是，城外的垃圾场会堆得越来越高，越来越触目惊心，它的恢弘和现代商场遥相呼应。结果，它也会对这个商品竞赛的世界报以幸灾乐祸式的回眸一笑。

五

如果说，垃圾是商品的剩余物的话，那么，拾垃圾者则是人群的剩余物；垃圾和拾垃圾者都是社会的排斥物——人们有时候将拾垃圾者看做是社会的垃圾。有一种以垃圾为生的拾荒者，他们并不在商品的世界中挣扎，而是一头沉浸在这垃圾的世界中，他们的悲欢和喜怒，生存的艰辛和满足，全部来自于这垃圾的世界——这也是他们的整个世界。还有另外一种职业化的拾垃圾者，他们以清除和搬运垃圾为主；这些大城市的垃圾清扫者，现在被职业化了，他们以领薪酬的方式从事这份在一般人看来是垃圾一样的工作。无论是哪一种拾垃圾者，他们每天埋首于

垃圾之中，似乎也沾染了垃圾本身的气质：沉默寡言。他们的鼻孔充斥着垃圾的气味，双手在垃圾中反复地探索，就像舞台上程式化的仪式一样，如此的缓慢，如此的倦怠，如此的饱含艰辛。他们的佝偻身影，湮没在夜色或晨曦中，像一个倒影一般面无表情——这既是他自己的倒影，也是社会的倒影。他们的目光如此的被垃圾所吸引，似乎只有垃圾才是这目光的唯一对象，似乎并不存在着一个喧嚣的社会世界，并不存在着一个繁华的商品世界，甚至也不存在着一个冷漠的机器世界。拾垃圾者，从所有的社会喧嚣中退隐了，他们踟蹰于偏僻的社会角落，就像垃圾被弃置在街角一样。拾垃圾者和垃圾在这偏僻的无人地带相遇，相互吸引。或许，拾垃圾者对垃圾产生了一种特殊的感情，或许，他们迷恋上了这无人看管的垃圾，或许，垃圾不再是垃圾，拾垃圾者不再是拾垃圾者，他们生来是一对生之伴侣。沉默的拾垃圾者，每天只和那些沉默的垃圾交谈。

城市场景素描

一　售楼处

　　售楼处，按照它的基本功能，也是一个纯粹的买卖场所，是一个购物商城——在这里，物单纯地就是房子，因此，这还是一个专卖店式的商城。同所有的商城一样，在售楼处这里，商品的交易发生了。人们在这里浏览、打听、咨询、选择、商谈、讨价还价、签约、毁约、再签约、交付订金，直至付款，这是一个漫长的、反复权衡的并且夹杂着强烈赌徒心理的交易过程——也许是所有的商品买卖中最为漫长而艰难的决定过程，因此，那些潜在的顾客们总是一再地光临，踏破了售楼处的门槛。在这个长周期的交易中，他们细细分辨，察言观色，不放过任何一个细节。他们对售楼处的每一个角落都烂熟于心，每一个顾客都了解它的规则、区域、构成和销售小姐，他们能够细腻地感知售楼处的氛围。售楼处充斥着各种礼仪，在这里，在这个临时性的销售空间，顾客被当做真正的客人，他们被隆隆的热情包围（一进门就被茶水和沙发伺候），没有什么商城像售楼处那样像上帝一般地对待顾客了——每一个顾客都被指派一个专职销售人员，这些销售人员不厌其烦。售楼处是一个艰苦的谈判空间，但也是一个交织着细致礼仪的空间。

就个人而言，售楼处是一个具有漫长周期的交易场所，个人必须对所有的细节都清晰计算之后，才能完成他的购买行为，因此，售楼处中的顾客，不断地拖延他们的犹豫身影，他们有意无意地将售楼空间的历史性命运拉长。但就自身的历史而言，售楼处却是一个短期的交易场所。售楼处一开始的建造，就想到了它即将拆毁的命运。它内在的最大愿望，就是它的尽快消失。建造，就是为了尽快拆除。这就是售楼处作为一个建筑的独特之处：它的光辉依附于它的倒塌，它的奇迹奠定于它的速朽性。如果说这个建筑空间，其内部存在着一种生存的秘密之花，那么，这朵秘密之花就是将自身的能量拼命地聚集至一个璀璨状态，然后在最短暂的时间内爆发而死。这使得售楼处置身于一个悖论中。售楼处，作为一个建筑，它的短命性一目了然，就此，售楼处是一次性的、耗费性的、无保留价值的、无以再生的，它的可见性命运是废墟。总之，售楼处是个临时建筑，很快就要从城市中的某一个地方一劳永逸地消失。就这一点而言，它和建筑工地上的临时工人宿舍并没有区别：作为建筑物，它们的命运既不是掌握在自己手中，也不是掌握在任何自主的个人手中，而是掌握在它们所依附的建筑物商品（楼盘）手中。它们包围着这些建筑物商品，也依附于它们。当这些建筑物商品各自获得自身命运的时候，售楼处也就完成了它的使命，此刻，它失去了生的希望，它要消失了。

但是，售楼处破除了一次性短命物品的神话：它不能是廉价的。售楼处是整个楼盘的灵魂，是楼盘的启动机器，是楼盘和顾客的中介，是楼盘命运的决定性场所。一栋栋僵化的水泥建筑，正是通过售楼处这个空间，才开始沾染人的光晕和气息。售楼处成为单纯的水泥建筑通向人世间的出路、通道和坦途。它被赋予了如此巨大的功能性使命，这样，即便是短命的，但是，它的价值因为这种巨大的功能性而必须强化。这样，售楼处，作为一种建筑空间，它的临时性和功能性形成了巨大的反差，这两种性质同时寄生在售楼处的内部，并处于一种强烈的对峙状态。短命性和临时性，它的内在经济学要求必定是，售楼处应尽可能直截了

当，尽可能节俭，尽可能实用，尽可能以最低价的方式造就——因为它立即的可以被预见的命运，就是一堆废墟。但是，售楼处的功能性却在拒绝临时性的内在要求，因为售楼处使命非凡，这是一个销售场所，是让整个楼盘活动起来的场所。但是除了它的销售功能外——这是它的基本功能，我们可以说，这是它的使用价值——售楼处还是卖主的隐喻，是整个楼盘的隐喻，是销售本身的隐喻，是整个商品体系（无论是眼前的还是背后的）的隐喻。因此，售楼处，远远地超出了它的销售和签约行为这一功能性，而变成了一个具有巨大符号价值的场所。楼盘和卖主的本质，就寄托在售楼处这个空间形象之中：恰好因为它的废墟命运，售楼处短暂的必定通向毁灭的生存历史，正好反过来成为衡量销售商实力的砝码。财富的积累和浪费，这充满紧张的二重关系行为，当它们在一个瞬间熔化为一体时，显赫的声名光芒就出现了。一个豪华的售楼处，瞬间内就要被毫不吝惜地毁灭，这正是巴塔耶意义上的耗费。它越是一掷千金，它所获得的声望就越是直冲云霄。我们发现，售楼处成为新时代博取声望和等级的祭品。

但是，它并不是纯粹的耗费，除了获取声望外，它还潜藏着实用目的。售楼处的豪华，财力的勃发涌现，声望的获取，这种奢华的一掷千金，即便令人负债累累，也在所不惜。这是因为，建筑商品，同任何商品一样，依赖于它的形象布置。售楼处在这个意义上，本身就成为一个广告，它是次一级的样板间，或者说，是楼盘的软形象。如果说，样板间是所售房屋的一个精华式的提炼，那么，售楼处则构成了所售楼盘的一个氛围，一种情调，一种暧昧的符号学，它冲出了实用主义的沟壑，伴之以炫耀、富丽、堂皇和奢华。这类剩余的能指不是一劳永逸的，它总是要被损耗掉，但是，正是在急速地冲向损耗结局的途中，它却将它全部的能量聚集起来，在整个商品流通体系中爆炸。

这就是城市中各种各样售楼处的基本命运。实质性的商品本身并不在这个空间中，它是一个空的商城，里面的商品也是一个微缩的虚假模型，它同样也是一种空的表意。从严格意义上来说，这不是一个商城，

这是一个没有商品的空间，一个空的能指体系，一个没有交易物的交易场所。但是，它却被潜在的——准确地说——包围着它外部的建筑物商品所纠缠，外在于它的商品似乎执著、强硬而且具体地置身于其中。再也没有什么商城像售楼处一样空洞了，但同样地，再也没有什么商城像售楼处一样如此的具有一种实体性；再也没有什么商城像售楼处一样短命了，但同样地，再也没有什么商城像售楼处一样充满着永恒意志所导致的奢华想象了。

一个空的商城，一个形式主导的符号，一个没有内容的场景，它们却在自身的短暂的命运中寄托全部的辉煌，这就是作为销售体系的灵魂和核心的售楼处的实质。今天，售楼处，这个新时代的发明之物，如雨后春笋般地从城市中的各个角落涌现，它们快速的起伏跌落，不单纯地是城市经济生活的晴雨表，也是整个城市机器——它囊括了我们的整个生活本身——运行的顽强再现。售楼处的命运，就是时代的命运，我们每个人都存活于售楼处这个空的空间中。

二　艺术酒店

在人们的印象中，酒店是旅行者的暂时栖居之地，而美术馆则是艺术品的永久停靠之所。就功能和性质而言，酒店和美术馆各行其是，毫无交集。但是，这种看上去毫无交集的美术馆和酒店一旦真的发生了关联会出现一个什么样的状况？这就是银珠（IN-ZONE）酒店和泰达当代艺术博物馆所表达出来的新意义。

泰达当代艺术博物馆和银珠酒店是一体化的，这个一体化既指的是它们的产权关系和地理位置的一体化（尽管看上去是两个不同的建筑，但它们借助于一个隐秘的通道，在空间上连成一体，不可分割），更主要的是，它们的功能和性质也是一体化的：酒店是美术馆的一个延伸，同样，美术馆也是酒店的一个延伸。

　　从外观上来看，酒店显得消瘦而高挑，美术馆则方正和矮小。美术馆稳重地躺在酒店的侧底部，非常安详。这完全是两个截然不同的对照性的空间造型。从外观上来看，美术馆倒像是一个平静的传统的居住场所。而酒店，因为它的外立面（外立面非常"粗糙"，像是一个尚未装饰过的空间，看上去像是一个未完工的场所），也因为它硬朗的造型，就像是一个高大的仓库空间——换句话说，从外观上来看，美术馆像是一个居住空间，酒店则像是一个储藏空间：它们好像在故意地相互颠倒自己的身份。一般而言，酒店的外墙总是内在性的透明展示，但是，在这里，外墙完全将内在性隐藏和包裹起来，我们一旦进入酒店大厅，外墙的"粗糙"便将室内的精致凸现出来。而这种精致感主要是借助艺术品得以传达的。

　　酒店大堂、过道、餐厅和房间，都挂满了艺术家的作品。这在酒店中并不罕见，我们在各种各样的酒店中总是能看到艺术品作为装饰性背景出现，艺术品是对酒店的等级和品位的强化，它是为酒店而服务的。但是，在这里，这些作品不是一般意义上的装饰性的，也不单纯是作为一个背景而出现的，在某种意义上，它们是酒店的主角之一。我们看到，艺术品如此之多而密集，它们在酒店中如此的显赫，以至于你会觉得，这个酒店不单纯是个酒店，而且还是一个艺术品的巨大展场。在这个意义上，我们也可以说，酒店是为艺术品而服务的。确实，我们看到，这些艺术品从酒店的依附和装饰功能中解脱出来，它们自身扮演着独立的展示功能，有着自身的自主性。比如，在餐厅的墙上，出现的是同一个艺术家的好几张作品。这个艺术家的作品有明显的风格，而且非常突出，这就不会让人觉得这些画是单纯背景性的，相反，因为画作的数量，它的尺寸，最重要的，是这些画作的相近风格性，它们相近的视觉感，使得它太像是一种"个展"：它迫使人去看看作者，去看看作品的名称——就像在美术馆的展厅中观众所做的那样。在这样一个餐厅吃饭，人们犹如置身在一个画廊的开幕酒会中一般。餐厅在这个意义上就变成了一个小型的展厅。

酒店中的大量客房也是如此。在客房中，艺术作品以同样的方式在展示：它们既是室内的装饰品，也在独立地自我展示。客房都是小型的展厅。这种展示性质，使得客人通常不是一般意义上的浏览，而是像一个观众一样认真地对这些作品进行"细读"，客人就这样变成了艺术的观众。不过，这里更有意义的是几个艺术家设计的客房。艺术家将客房这个空间作为创作对象。整个客房就此成为了艺术作品，就此，人们住进这个客房中，实际上是住在一个作品中。事实上，不同的人在这个作品中的居住，就有完全不同的意义。这个作品，每天都在被不停地翻阅，每天都有不同的要素（客人）插入这个作品中，就此，客人成为作品的一部分：一方面，客人住在作品中，变成作品的一个有机要素，成为这个作品的一个机动而灵活的部分，他的变换和更迭，使得这个作品也发生变换和更迭，这个作品因此总是活的和流动性的。作品（客房）的意义，就在于同客人的结合，它需要客人将它激活。不仅如此，客人同时也是这个作品的观看者，是这个作品在某一固定时段内的唯一观众。如果离开了这个观众，这个作品将遥遥无期地沉睡下去。因为，同其他的所有艺术作品不一样，它是不能移动的，也是不能复制的；更重要的是，它是隐而不现的，藏身于一个封闭的空间之内，它不能现身在另一个时间和另一个地点。它就是此时此刻的这个客房本身。它的意义就在于这个客房当中，而不是布置在客房中的一个对象，这样，这间客房和艺术作品是一体的。这就是它的唯一性：此时此地的唯一性：它只能等待着参观者，这个参观者也就是居住者。住宿费就是门票。就此，这个居住者的身份变得多样化了：居住者（客人），观众，以及作品的成分。这是三重身份，一旦入住这个房间，他就是观看者，参与者，同时也是客人。正是在这里，酒店锻造了客人的身份。艺术品的意义每天随着客人的改变而发生改变。正是在这里，我们看到了酒店的特殊的"空间生产"，它重新铸造了客人的"主体"：一旦踏入这个酒店，就获得了新的身份。

酒店在锻造新的主体性的同时，也发生了自我改造。我们已经看到了，在提供最基本的旅居功能的同时，它还发挥着美术馆的展示功能。

就大部分美术馆而言，收藏和展览是它的两个基本方面。但是，美术馆的大部分收藏品总是藏在库房中，艺术作品一旦被收藏，它通常也遭遇到窒息的命运，它们被囚禁在美术馆的库房中，无人问津。收藏，对美术馆来说是财富，但是，对艺术作品来说，往往是厄运。

而一旦酒店和美术馆结合起来，就可能使这些沉默的作品重新面世。这是酒店和美术馆结合后的效果。这二者可以循环起来：美术馆中的展品和藏品，可以不断地移植到酒店中来继续展出，酒店的零散展出结束之后，作品又重新回到美术馆的库房中来，然后又从美术馆中移植新的作品到酒店中再来展示。这是一个不停的轮回式的展览过程，正是借助于这个展览过程，艺术品总是处在展示过程中，而不是在某些紧闭的空间中沉睡，不是被历史的尘埃深深地掩埋。事实上，美术馆有它的展出空间，但是，它不可能展出它的所有作品，正是在这个意义上，酒店延伸了美术馆的展出功能，它可以不停地展示，可以在任何一个空间中展示，在客房，在大堂，在过道，在餐厅中展示，而且，重要的是，它可以反复变动地来展示，就像一个展期一样来展示。

就此，这个循环展览的过程是没有终结的，因为这些参观者（客人）络绎不绝，只要酒店继续存在，总会有新的客人（观众）；只要有新的客人，这些展览就永远是新的。在酒店中的展示，大大增加了作品的显现概率。客人（观众）同作品相遭遇，具有一种偶然性，这种偶然的遭遇，对作品对客人都会发生影响。事实上，有些艺术品，一旦被收藏，可能永远不会被人驻足，不会被人解读，但是，在酒店里，它可能会被一个陌生的客人注入新的意义；有些客人，可能永远不会进美术馆，艺术的大门一直对他紧闭，但是，在这里，他可能会偶然地撞上了艺术，也被艺术所偶然地撞击。

人们今天都在讨论艺术和日常生活的关系。但是，艺术和日常生活到底有什么关系？使艺术悄悄地和流动的人群偶然遭遇，这或许是最重要的一点。如果这种"偶遇"到处都在发生，如果到处都有这样的"空间生产"和锻造，人们的趣味和习性都会慢慢地发生改变，倘若人们不

再是在酒店大厅看到金碧辉煌的"景观",而是看到沉默的画面,也许,酒店大厅会变得更加安静而不是喧哗。

三　墙上的书写

在中国,20 世纪 60 年代爆发的全民性的城市墙上书写运动,可能是书写史上的一个奇迹。整个国家都被一种墙上的大字报所充斥着,由政府发起的大字报运动几乎将每个人挟裹进去,墙上的书写生活变成了公共生活。大字报成为革命者和反革命者的分水岭。一旦整个国家的神经被狂热的阶级斗争所主宰的话,那么,大字报就必定是阶级间的激烈战斗形式。它具有一种昭示和批判的双重功能:既将某个人指斥为阶级敌人,同时也对他进行暴风骤雨般的毁灭。大字报变成了公共生活和私人生活的双重界面。它牢牢地攫住了人们的内心。事实上,哪里存在着人群,哪里就存在着墙面,哪里存在着墙面,哪里就存在着大字报。这样,大字报的政治生活可以在城市的每一个角落展开,可以让每一个人都卷入政治生活的漩涡。在狂热的阶级斗争的年代,社会生活,往往就是围绕着这些大字报而展开的墙上的书写批判生活。同时,大字报已经变成了城市的一个景观,除了它没完没了的申斥、揭发和控诉之外,大字报本身获得了自身的物质性的表意能力,它在装裱、包裹和粉饰城市。正是因为这些墙上的书写,因为这些日日更新的大字报和一成不变的红色口号标语,那些灰暗而麻木的城市,才有了一些视觉生气。墙上的书写,不仅在改造人们的世界观,而且在改造城市的景观。

70 年代末期,政府结束了阶级斗争运动,同时也管制了墙上的大字报形式。但是,这无法管制住大字报锻铸的批判精神。大字报的批判矛头发生了变化,人们不再是在阶级对立的范畴内对某个人或者观点进行身份指认,同时大字报的书写者由学生和群众变成了严肃的知识分子。大字报零星地但却是非法地出现着,这个时期的街头大字报是先知式的

知识分子曲折的启蒙行为。这些新的墙上书写，其观点简单，但却耳目一新，它是肤浅的，但却是大胆的；大字报数量很少，但影响深远。不过，它的张贴形式和地点不是随意的，它要故意造成一种有效的传播。墙上的书写，从来不像那个时候那样焦虑地等待着大众的目光，不过，确实，这些书写得到了回报，在校园的食堂里，在街头，到处都可以看到虔诚的群众眉头紧锁，有些人还严肃地拿着笔记本作仔细的抄写，离开的时候通常会握紧拳头，表情严峻，似乎真理般的启示在内心缓缓地扩散开来。此时此刻，墙上的书写，与其说是一个城市景观，不如说是一个城市事件。墙上的书写，它爆发的力量，完全掩盖了纯粹的书籍文本。正是这些力量，使得墙上的那些并不占据显赫地盘的书写，却会片刻地成为城市的重心，它甚至将承载它的墙面变成某种城市圣地，让人们为之奔走相告。

如果说，1980 年代的墙上书写者通常是知识分子，他们表达的主要是政治话语的话，那么，今天，只有那些处在社会底层的人，才选择这种表现形式，书写也不再是宏大叙事般的政治性诉求，相反，它要么是个体内心的难以排遣的悲愤表达，要么是江湖郎中的具有广告色彩的欺骗性推销，要么是些无辜的孩童在遭到欺凌之后对对手的匿名谩骂，要么是些不成功的艺术家以公共艺术的名义的最后一搏——墙上的书写已经不再构成一个令人紧张的政治事件了。再也不会有激动的抄写者全神贯注地诵读和围观了。墙上的书写还存在着——无疑这种书写会一直存在下去——但它们不再成为一个话题，并且退出了人们的生活中心，人们不再将这种书写看得煞有介事，相反，他们扫过一眼，会心一笑，这些书写就被抛弃在脑后。这些墙面不再令政治家忧心忡忡，只是让城市的清洁工人烦恼不已。不过这些墙上的作者同要抹擦掉这些文字的清洁工人属于同样的阶层，墙面是他们所能找到的最方便的载体形式，无论是表达悲愤、广告推销还是欺诈伎俩，所有的渠道和对象都被堵死了。于是，在墙上，他们的要求、愿望和诡计得以披露，显然，这种披露从来就乏人问津，毫无结果。它变成了一种象征形式，一种没有效果的发

泄形式。墙上的书写，不再是真理性或者事实性的有用启示，而是没有希望的个人表达。今天，书写一旦选择了墙壁，就选择了绝望。它不再是真理的启示源头，而成为城市的垃圾场所。擦掉它们，是居委会的头等大事。

四 店铺法则

城市的活力来源于店铺。店铺的法则是物以类聚的法则，店铺总是在寻找店铺。店铺如果茕茕孑立，它只能等待着纯粹的巧遇，等待一个偶然的顾客：虽然这个唯一的店铺可能吞噬全部的却又是寥寥无几的过客，但没有人专程奔赴一个孤独的无名店铺。这样的店铺只能等待四周的定居者，它绝没有吞吐万物的远大气概。一般来说，店铺的本能是汇集于商业街道，或者说，商业性大街正是因为店铺的本能汇集而自发地形成。在这里，店铺会撞上自己的悖论：它要冒着竞争的风险和其他店铺比邻而居：它既嫉恨另一些店铺的竞争，又依赖它们的招徕效应。这是店铺复杂的双重感受。店铺只能在庞大的店铺群中找到自身的感觉。每一个店铺都想拼命地招摇，但每一个店铺都被其他的店铺无情地湮没。

但是，街道上的店铺还是存着自发的秩序。大型购物中心注定是商业街的重心，它庞大的建筑醒目而隆重地矗立在街头，并成为街道上的一个高潮。各种各样的小店铺环绕在它们周围，构成它们的依附和补充。这使得商业街层次分明，衔接紧凑，错落有致，并具有一种轮廓上的丰富性和变化性。同购物中心的稳定性——它几乎成为街道的固定品牌——相比，这些小店铺是临时的，机动的，灵活的，变迁性的和游击式的，它们反复地改头换面，而且，这些店铺是异质性的，它们的商品和功能并不雷同。小店铺的改装在书写商业街的兴衰。它们不仅仅依附那些大型购物中心，也和购物中心形成一种相互寄生的关系。它不是购物中心的终结，而是它的一个自然延伸；它不是和购物中心充满敌意地对

抗，而是和它保持着通畅的过渡关系；它在地理上外在于购物中心，但在逻辑上却内在于购物中心。小店铺和大型购物中心织成了一个买卖的整体。而街道，并不因为建筑物的地理隔离而形成严格的区分场所，相反，街道是没有界线的，四处都是敞开的门，供人们自如地穿梭，从这个意义上说，街道是一个有机整体，是一个包罗万象的巨型建筑物，是一个没有封闭点和终结点的开放场所。街道，既是多种店铺的综合，也是某种单一的庞大店铺。如果说，一个综合性的购物中心将众多小型店铺囊括其中，并让它们保持着自然过渡的话，那么，在同样的意义上，街道囊括了所有的店铺。街道，成为一个放大的通畅而又无所不包的购物中心。

街道各种建筑物的可穿透性，保证了街道的流动性，这也保证了街道的活力。实际上，所有的店铺都在焦急地等待人们的光临。店铺一定要招徕，要展示，要夺人耳目，这样，街道两边充斥着的不是禁闭性的森严围墙，而是敞开的透明的玻璃橱窗。橱窗将店铺包含的内容展示在外，使店铺和街道在光线中相接，橱窗不是让店铺和街道保持严肃的黑暗界线，而是将这种界线拆毁。橱窗既让店铺保持着可见性，也让店铺保持着同街道的沟通。透过橱窗，商品摆在店铺里，"就像是摆在一个耀眼的舞台之上，摆在一种神圣化的炫耀之中（这就像在广告中那样，并非是单纯展示，而是像拉格诺说的那样，是赋值）。陈列物品模仿的这种象征性赠予，陈列物品和目光之间的这种安静的象征性交换，显然会引诱行人到商店内部去进行真正的经济交换。"（鲍德里亚语）橱窗，使商品披上了光晕。它镶嵌在街道两侧，但并不令人感到空洞和刺眼。正是在橱窗的保护下，商品能自在地暴露于街头。橱窗是商业大街最显著的品质，它使街道获得了透明的深度，获得立体效应，街道不再是个封闭的线型的笔直通道，而是一个可以向四周悄悄渗透的立体网络。

这样，街道的行走就变得极其缓慢。由于各种店铺的展示性和透明性，行人会一再地驻足探寻其间，好奇心总是驱使人们对店铺反复深入，而店铺常常会令希望和失望发生瞬间更替。行走变成了对店铺的饶舌般

的探秘，于是，直线步行变成了横向游逛。目光扯住了脚步。在街道上
——如果人们确实是去购物的话——时间会很快地流逝而去。一般来说，
人们在街道上的实际时间，总是会超出预定的时间，人们容易被层出不
穷的可能性，被各种显现的物品，被各种诱惑性的店铺抓住。街道需要
眼睛保持着运动，而步行和时间因为目光的过度兴奋失去了知觉，它们
往往沉默无语，但，街道和行人却永不知疲惫。街道的尽头看起来近在
咫尺，走过去却遥遥无期。将商品秘密包裹其中的店铺，就这样改变了
街道上的时空。

艺术中的城市

一

段江华画出了城市的物质感，画出了城市的肌理。城市，被抽象化为几个巨大的建筑物。城市的其他部分好像被建筑物吞没了，被建筑物的高度和庄严吞没了，它们只剩下隐隐绰绰的身影，一些矮小建筑和街区的身影。就此，城市的细节和丰富性浓缩成一团。这些城市（在稍早些的时候，段江华画的是单纯的建筑），空旷无人，建筑物是它的全部主角，这些建筑密密麻麻，相互挤压。建筑物的挤压通过颜料的堆积越发显得挤压。颜料反复地堆积反复地涂抹，城市就越发显得挤压，越发显示出它巨大而拥挤的物质性，越发显示出物质本身的厚度和强度。这些城市和建筑物，像是置身于一片荒漠中，被一片阴霾的天空所包围，暮气沉沉。城市，就是这样一个巨大的物的怪兽。在此，建筑和物质本身既构成了现代城市的风景，也成为绘画的风景。在这个意义上，风景，不再来源于高山、森林、树木、河流和大地，而是来自于现代的水泥和钢筋编织而成的高楼，这些高楼成为新的风景，新的"自然"。似乎这些建筑物已经脱离了人工之手，而变成了自在之物；似乎它是自然生长的，是自然界的遗物；似乎它与人并没有关联，沉浸在自己的孤独之中。在

现代城市中，确实，只有物质和高楼，只有物质和高楼萌发的奇观、激情、伟岸，重新激发了我们一度遗忘的崇高。在这些绘画中，城市替代了自然，重新激活了崇高。在这样的城市和建筑面前，人们有时候会发出惊叹，就如同我们曾经习惯性地在高山和大海面前发出惊叹一样。人工的世界，成为一个新的自然世界。

这种崇高和惊叹，正好是由静穆激发的。段江华抹去了城市的喧嚣，抹去了噪音、激情和运动，这个城市，没有人，只有建筑；没有细节，只有轮廓；没有色彩，只有晦暗；没有叫嚣，只有肃穆；城市，处在一种奇特的安静状态，一种闭锁的状态。它们似乎脱离了人间气息，脱离了世俗气息而变成了一种顽固的墓碑。这些建筑物，好像是来自千百年前的历史深处，一直矗立在那里；也好像来自未来的某个时刻，作为未来的一个构思，一个幻象存在在那里。它们如此的厚重，如此的晦暗，如此的静穆，好像被时间所长久地风化一般；建筑物似乎穿越了时间的隧道，在风雨的颠簸摇晃中艰辛地存活下来（见图1）。但是，我们一眼就能看出，这些建筑物，既非昨天的，也不是未来的，它们恰恰是今天的，它们是对今天的铭写，是对这个时代的记录；但是，这些建筑物，失去了它们的功能性，在此，它们不再是实用性的空间，它们不是一个运动场所，不是一个信息空间，甚至不单纯是一个政治单位；而城市，也不再是日常起居的城市，不再是有生活气息的城市，不再是有人流，有车马，有欢笑和哭泣的城市。这些城市和建筑物，在此，是作为一种象征出现的，它们恰好是这个时代的权力、荣耀、财富和光芒之所在。它汇聚了今天的抱负，囊括了时代的总能量，它们是今天的欲望和意志的大爆发。城市和建筑，表达了人类在今日的能力巅峰。这是今日的奇观。

这些画，一方面将城市的某一个瞬间，某一个空间，某一个场所，某一个片断，某一个建筑物具体化（我们能清晰地辨认出这是哪一个建筑，这是城市的哪一个片断），它们正是能力巅峰的具体化；另一方面，又将城市的其余部分省略掉了（我们无法辨认所有细节，那些日常城市

的细节，城市的日常生活的细节），或者说，这些被画出来的建筑物如此的突出，以至于它将别的建筑，将城市的其余部分压制住了；只有这些宏大建筑物——尽管它们构成城市的微小片断——才变成了城市的象征：它们的高度，庞大和野心，构成了城市的形象，构成了城市本身。城市似乎只有在巨大的体量和高度那里才获得自己的形象。这些突出的建筑物所凝聚的光芒，就是现代城市的内在光芒。但是，在这些画中，这所有的光芒都奇怪地收敛了——段江华将它们画得越来越厚重和灰暗。那些能量、权力和荣耀变得寂静无声，好像被历史的河流冲刷得干干净净。就此，这些绘画上的建筑物，与其说是今天对今天的辉煌记载，不如说是今天对今天的纪念；它们好像是在千百年后绘制而成，是在千百年后对今天的观看。透过这些绘画，这些今天的建筑物，反而变成了肃穆的遗址。一种关注今天的绘画，一种将现时代作为对象的绘画，就这样直接将今天送进了墓碑之中，直接让今天成为遥远的过去。今天，居然是在今天就成为凭吊的对象。

这是一种特殊的历史观：事实上，所有的辉煌，所有的荣耀和光芒，都会变成碑文，都会成为历史。在这个意义上，与其说我们在创造历史，毋宁说，我们都在创造废墟；或者更恰当地说，所有的野心勃勃的历史，所有历史的辉煌，最后都会以废墟的形式留存下来。今天的雄心勃勃，今天的欲望和气魄，总是被镌刻进物质性的丰碑之中。事实上，历史中的那些欲望和抱负，不都是寄存在物质性的丰碑中，然后逐渐变成了废墟？或许，意志总是要通过物化的形式出现；或许，人们意图通过物质性的丰碑建立自己的不朽；或许，人类总是通过厚度、高度和宽度将自己安插进文明之中。但是，历史无一例外要将这些厚度、高度和宽度吞噬，无一例外地要将这些意志的丰碑和建筑的丰碑谱写成晦暗——至少要将它谱写成黄昏。

二

迟鹏的作品基本上是以现代都市为对象的。现代都市如此之繁杂，丰富和多样性，它犹如一个迷宫一般将我们卷入其中，我们如何来想象这个现代的巨大人造机器？事实上，有各种各样的想象城市的方式，就迟鹏而言，他是将都市中的焦点性建筑作为对象。就一个城市而言，最直观的印象是高楼林立，一个一个的建筑物拔地而起，形成了一个无边无际的建筑森林。在这个抑扬顿挫的水泥森林中，单个建筑物之间总是要攀比，要竞技，要出人头地，要鹤立鸡群。这样，我们就看到了某个单一的建筑物或者建筑群在整个城市中出类拔萃，它们吸引了城市的目光，成为了城市的标志，这个标志性的建筑物是独一无二的：或者因为它们无与伦比的高度，或者因为它们饱经风霜的历史，或者因为它们新颖的奇形怪状，或者因为它们某种独特而巨大的商业或政治功能。这些建筑物在切割和定义这个城市，而城市，也因此在这些拥挤的建筑群之间获得了一种抽象：它被抽象成几个巨大单体建筑，或者是几个街区，或者是几个纪念碑性的标记。人们奔赴这个城市，就是奔赴这几个场所。它们变成了城市的地标，成为一个繁杂而多样性的城市的超级中心。这个建筑物（街道）瞬间就将城市的中心拉到自己的身上来，这，就是我们要说的城市的焦点性地标。

迟鹏的这些作品恰好是将这些地标性的建筑和街道作为对象，但是，他不是对这些对象进行纪念碑式的铭记，这不是一种肯定性的记忆。相反，他是对它们持续不断地反讽。我们看到，反讽的方式多种多样，但是，反讽的对象都是这些地标性的场所。他的这些作品主要是针对着北京和日本的一些城市。中央电视台，国家大剧院，这是北京的新的超级建筑，迟鹏无一例外地对它们进行了讽刺性的改写：国家大剧院伸出来一个女人的性感的双腿，一只脚上还犬儒般地挂着一只红色高跟鞋。新

的中央电视台被改装成一个变形金刚，并且在不远处还有一个渺小而潜在的对手在向他挥拳（见图2）；北京新光天地的奢华、考究和精致，却正被一个裸露大腿的男巨人所"亵渎"；东京涉谷的女人，现在全变成了木偶；横滨的摩天轮被重新复制了一个，变成了两个轮子，看上去似乎成为一辆巨大的自行车的双轮。所有这些建筑物，这些城市的超级中心，城市的焦点，都是现代性的雄伟展示，是意志力的表达，它们在创建之初，就被一种巨大的梦想所支撑。它是现代人的高度、想象力、勇气、财富、奢华和意志集于一身的表达。但是，所有这些，这些伟大的梦想，这些意志的巅峰，在这里，都遭到了讽刺。迟鹏的作品，将它们进行了滑稽剧般的改写，使得这些英雄般的"巨作"变得非常滑稽：一个高雅的艺术剧院中伸出来一条低俗的大腿；一个严肃的新闻中心被嫁接成一个搞笑的夸张的卡通人物；一个繁华、盛装、充满活力的街道却遍布着呆滞的木偶；一个标志性的转轮被改装为一对嬉闹的自行车轮；一个最摩登的印刷广告女郎却遭到一个巨型男人的骚扰。这些现代都市的焦点，它的最为自豪的片断，它的令人震惊的奇特景观，要么遭到了各种各样的戏耍，要么遭到了各种各样的性的阉割。在此，这些伟大意志的英雄主义受到了嘲弄，它们被完全颠覆了。现代性的鸿篇巨制，不过是一堆可笑的滑稽剧表演。

如果说，这些现代性的闪光焦点是迟鹏要戏剧性地去摧毁的话，那么，反过来，现代性的反面，乡村和自然，则肯定会受到他的竭力推崇。正是在这里，我们看到了关于麦田的作品，这是现代性的反面表述。麦田的作品完全是还乡式的，孩子们在麦地欢笑和奔跑。对于现代都市来说，这是乡愁式的梦想。在关于现代都市的作品中，迟鹏有意要去掉人，好像现代都市只有建筑，只有巨大的机器。人呢？变成了无以数计的木偶。这些都市作品中，到处都是玩偶和卡通，或者说，都市中的人犹如木偶，不激动，不欢笑，不奔跑。作品中即便出现的人，也都是非常之人：要么是巨人，要么是小人（卡通人物如此之小），要么是面目模糊之人。而孩童则遍布在麦田中，麦田里到处都是生命，是欢笑，是奔跑。

就此，这张麦田的作品和都市的系列作品形成了一个有趣的对照：一方面是孩童，自然和生命；另一方面，则是木偶，机器和呆滞。麦田一望无际，它是平面展开的，它可以遐思，这片金色布景尽管谱写了浪漫主义的挽歌（我们都知道，它一去不复返了），但是，这个挽歌总是在人们内心一再吟诵。麦田生活，这正是现代都市生活的乡愁。确实，它和大都市的全景图完全迥异：大都市的高楼是纵深的，立体性的，它高低错落；在这里只有动荡，只有上下，只有起伏——也就是说，只有身不由己的成败；而麦田呢？我们在这里看到了欢乐、嬉戏、无辜和贞节。这里没有中心，没有等级，没有高度——也就是说，没有竞技。它自然，柔软却不乏生机；高楼和麦田，这完全相反的两种生活方式，这垂直和平面的生活方式，这灰色和金色的生活方式，以如此剧烈的对照方式带到了我们面前。这对于我们这样的同时刻骨铭心地历经过这两种生活方式的人来说，完全像是一个幻觉——尽管它确实是真实的。

<p style="text-align:center">三</p>

赵德伟的这些画不是对城市的表达，而是对城市经验的表达。在这些画面上，一切都非常模糊，抓不住任何清晰的表情。这些画，看上去像正在播放的但被卡住了的录像带一样，断断续续，它们重叠、挤压、撕扯，全都被湮没在一个城市之中。我们要说，一切都被城市吞噬了，或者说，正是这种湮没感构成了城市本身。在这些画中，城市就是湮没。汽车，人潮，高楼，街道都被湮没了，都被挤压在一块。所有的城市人都没有自己的面孔，汽车没有面孔，街道没有面孔，高楼没有面孔，城市仿佛进入了自己的梦魇，它是灰暗的，挤压性的，变形的：这是现实的，同时也是超现实的——这就是赵德伟的城市经验。

如今，艺术家对待城市的方式多种多样，但是，很多人直接将城市作为一个客体进行表达，直接将城市通过机器的方式（摄影或者录像）

记录下来，城市通常是以一个客观的"他者"的面貌出现的——这个被机器记录的城市，其各种各样的呈现效果就是通过自身的客观性得以传达的。在此，城市的魔力就在于城市自身，而艺术家则将自己从城市中疏离出来。

但是，赵德伟的意图不是记录和再现城市，而是要去体验城市，要把对城市的体验传达出来。他要画出自己对城市的体验——正是基于此，城市不是用来被观看的，它并不要求客观性，它并不要求局部细节的清晰。事实上，我们看到，这种面貌模糊的城市，在某种意义上正好构成了一种暧昧的整体感。这些画没有被城市的细枝末节所抓住，它也不试图表达一个具体的城市经验——赵德伟表达的是一般性的城市经验，是将城市作为一个整体经验来表达。或者说，他要表达的是整体的城市感，而非自己的局部城市经验——因此，这也不是一个具体的城市，而是一般性的现代大都市：一个作为怪兽的大都市，作为奇观的大都市，作为梦境的大都市——一个超现实的大都市机器。

正是在这个整体性的城市机器中，街道，人群，汽车和高楼融于一体，它们并没有秩序井然地区分开来。画中的人群是匿名的，他们既没有面孔，也没有身份，他们只是单纯的城市人，只能作为城市的构成要素来对待，而不再是一个个体，一个从业者，一个家庭成员。这些人，是城市的产品，也是城市的创造者，他们和城市融于一体，和汽车融于一体，和街道融于一体，和高楼融于一体，他们的意义，就在于他们是城市人，只有和城市相结合的意义上，只有作为城市机器的要素（不可分的要素）这一点上，这些人才获得他们的恰当语义。

反过来，街道、汽车和高楼同样如此，它们同样不能同这个城市机器孤立开来，同样不能将它们看做是自主的，不能去问它们的归宿（除非归宿城市），不能去寻求它们的内在性，不能深入各自的政治经济内部。它们同样是这个城市机器的必要部分，也只有属于这个城市机器，也只有作为这个机器的一个必不可少的要素，它们才能获得自己的意义。也就是说，街道，汽车，高楼和人群，他们的配置，就是城市机器本身。

正是在这个意义上，我们可以不断地给城市下定义说，城市是汽车之间的持续撞击，城市是人潮的来回涌动，城市是高楼的静穆阴影，城市是街道的永不安宁的喧嚣（见图3）。而赵德伟的城市经验，就来自于所有这些组合，来自于这个城市机器整体，这个城市机器锻造出了这样的一般性的城市经验。而这种城市经验，并非源自于某一次的偶然之旅，而是一种长期的经验本身，一种普遍性的经验，一种城市自身所特有的经验：如果考量到城市是现代社会的产物，我们必须说，绘画中的城市经验，恰好是一种现代性经验。

但是，这种城市经验，这种城市整体性中产生出来的经验，恰好又不无悖论地是碎片的。作为一个整体的城市机器，又表达了它的碎片感。如果说，我们要对一个城市做出整体性的经验判断，那么，这个判断就是：碎片性。或者，如果说，这个整体性的城市机器有什么重要特征的话，那就是它的碎片性。赵德伟的画面的形式强化了这一点：我们将自己从画面前不断地后退，我们就看到了一个画面上的城市，一个整体的不可分的城市。反过来，我们不断地逼近画面，不断地靠近画面，画面就完全是一些碎片，一些不相关的色块所组成的碎片。或者是，画面就是一些单纯的色块本身。而这恰好和城市的特征相吻合：城市难道不是这样吗？城市的每个局部都是一个片断，每个局部都没有和其他的局部达成一种和谐的秩序：所有的局部都在挤压，都在拥堵，都在推搡，都在撕裂，但是，只有这种撕裂，拥堵，挤压和推搡本身又构成了城市的整体性，构成了城市的整体经验。

这是赵德伟的城市经验。不仅如此，这个城市经验还意味着一种绘画经验。从制造这个城市的角度而言，这个城市是被艺术家"泼"出来的。这不是精雕细刻的城市：赵德伟用了各种各样的复杂颜料，将它们进行搅拌，然后将它们盛放在各种器具中，将它们泼在地面的画布上，形成了画布上的城市轮廓。这种"泼"画，同样是切身的，城市就是在这种泼的过程中得以诞生：这种泼借助于手，借助于身体的力量和姿态，表达了一种泼的快感，表达了身体的偶发快感——这是释放的快感，是

宣泄，是流出，这是身体的切身快感；另一方面，这种泼又是一种建构，一种创造，一种生产，城市，正是借助于泼，借助于手的宣泄，而获得了自己的气质和风貌。

于是这里出现了两种体验：一种是关于城市本身的体验（它的碎片感，它的拥挤、晦暗、局促、变形和梦幻感），另一方面是"画"城市的经验（释放和宣泄的身体快感）。这两种经验有一种微妙的对立，我们看到，后一种的快感经验注定难以稀释前一种晦暗经验所流露出来的忧伤。

全球化、空间与战争

 全球化伴随着空间、版图和领土这一系列概念的剧变。或者，用更为恰当的说法，全球化伴随着既定的人和空间关系的变动。人们早就发现，全球化的动力，来自于资本的狂热扩张和增殖本能：资本总是要找到一个恰当的能够使自身得以进一步增殖的空间，它试图最大可能地将空间殖民化。不过，空间扩张，或许并不单纯来自利益驱动，它也可能来自于人的基本本能，来自于人对未知世界的好奇心，或者来自于尼采所说的人的力在充盈饱满之后的自然释放———旦（技术）条件允许，人们对陌生空间的探寻就会起航，无论是哥伦布还是郑和，无论是北极探险还是登月航行，都是对陌生空间充满好奇心的搜索。全球化，是这种原初的空间驱动的最近反应。我们或许可以从空间的角度来编撰另一部人类的历史（或者，用德勒兹的形象的说法是，"游牧民没有历史，只有地理"）——这样的一部人类的历史，我们就会发现，是人不断闯入陌生空间的历史，也是人在不断地消除人和人之间的距离的历史。一些重大的事实可以被撰写为这个历史的关键章节：哥伦布的地理大发现，马克思笔下的 19 世纪帝国主义的扩张，上个世纪 60 年代的技术创新，或者是更近的——就是在这一二十年内——信息技术革命所引起的运输和交流的令人眼花缭乱的加速。这部人类的空间历史，就是人类挣脱出既定空间束缚的历史。交通技术和战争，置身于这个历史的核心。我们其至

可以将人类的各种活动，归结为空间更迭、渗透和扩张的活动，这些活动在不断重绘地图。只是到了近期，这种空间扩张和渗透如此之剧烈和广泛，它借助于信息技术和交通技术的改进而猛然地加速，以至于人们似乎突然发现，整个地球在某个程度上已经连为一体了。《帝国》一书甚至夸张地宣称，地球上的各种界线已经被冲破，人们置身于一个没有内外之分的平滑表面。

从这个角度来看，全球化，只是意味着空间障碍在不断地被克服，地球上的人类的生活越来越紧密地相互交织。不过，全球化只能是一个过程，它绝非一个最终的现实——谁也无法预测这个进程将会在哪个地方终止。我们讨论的全球化，只是今天这个历史阶段的全球现实，它远不能说是全球化的最终实现。如果说，全球化是对空间障碍的克服的话，那么，在什么意义上我们理解这个空间障碍？显然，存在着一种地理上的空间障碍：一个空间，被高山所包围，或者被森林所覆盖，或者被沙漠所吞没，再或者被大海所阻隔，对所有试图进入其中的外来者而言，这些高山或森林构成难以跨越的障碍；但是，在今天，这样的障碍几乎被快速发展的技术所完全克服了。对于今天的全球化进程而言，空间的障碍不是技术性的，而主要是政治性的。空间既是一个自然的概念，也是一个政治概念。每个空间的屋顶都被政治权力所覆盖。每个空间有其主权：一片领土的主权为一个国家所享有，一个院落的主权被一个公司所享有，一个房间的主权被一个家庭所享有。空间，一定是政治化的空间。它树立了自己的法律界线。没有主权者的同意，这个空间外人无权闯入。顺便一提的是，集权国家不仅封闭自己的精神空间，通常也封闭自己的地理空间。

这种封闭性的政治空间的界线构成了全球化的最大障碍。如何打开这个封闭的空间？战争是最为常见的选择——这种方式贯穿古今。在古代，战争的双方通常是临近的政治实体，地理空间的接壤，成为战争的基本条件。地理空间的界线总是成为相邻双方空间扩张的束缚，如果要扩充自己的空间，就必须撕毁双方共有的界线。用德勒兹的说法，如果

要让自己辖域化（territorialize）的话，就必须对对方进行解域化（deter-
ritorialize）——战争由此而生。辖域和解域化的过程，实际上是一个从未
停息的过程，也就是说，空间的界线不断地被重写，并且一直动荡不已。
这样的战争，是逐渐推进的战争，是蚕食性的战争，是不断地僭越界线
又不断地确立界线的战争，交战的一方像波浪般地向对方的领地涌去。
战争，是两个接壤者之间的战争，它将自己置身于一片连续性的空间中，
征服总是在一个连续性空间中的席卷征服。战争的双方就是力图将这个
临近的连续新空间一劳永逸地据为己有。新空间被当成君王的财富。战
争，就是让空间和地理改变它的政治命运，改换它的主人。欧洲大陆的
地图被绘制得如此之迅速，就是因为各个政治实体在空间上的临近性。

　　在古代，少有跨越中立空间的远距离战争。但是，自 17 世纪以来，
战争获得了自己新的空间想象。经过仔细的计算，如果两个接壤的政治
空间发现双方在实力上达成了某种平衡，这令它们彼此踌躇，它们可以
暂时地相安无事。但是，这并不意味着战争的消失：人们可以越过这些
实力相仿的临近空间到一个遥远的地方发动战争，甚至可以进行跨海征
服，这个时候，对新空间的主权控制也许并不是最重要的目标，至少不
是唯一的目标——如果我们联系到资本主义是要到处倾销自己的商品的
话，17 世纪以后发动的战争，很多是为了让自己的商品和资本能够毫无
障碍地穿越那些尘封已久的空间。这得益于交通技术和军事技术的快速
发展。整个殖民主义的战争都可以找到这样的依据。就此，战争除了掠
夺领土外，还增加了另外一个维度：资本和商品对新空间的渗透。列菲
伏尔甚至断言，资本主义如果不是对全球空间进行重新配置，恐怕早就
灰飞烟灭了。他的言外之意即是，如果不发动殖民战争，资本主义将难
以存活。

　　所有这些都表明，战争就是为了突破空间上的界线。如果全球化本
身意味着空间界线的消失，那么，战争的机会是否大大减少？如果人们
可以方便地进入他异空间的话，强迫性的战争就有可能不会发生。因为，
全球化意味着资本、商品和人的自由流动，空间为资本流动打开了方便

之门，很多先前拒绝外部世界的地方现在甚至吁求资本的进入。这意味着殖民战争形式的完全破产——不会为了资本渗透和商品倾销而发动战争了（人们通常以"贸易战"来取代先前的武力之战），也就是说，不会像19世纪的殖民者那样将空间看做一个需要武力来敲门的市场。但是，另一方面，全球化并没有消除主权的界线，民族国家在全球化的进程中丝毫没有松散的迹象。全球化甚至加剧了民族国家的政治警惕性，我们看到，民族国家越来越多而不是相反的越来越少——人们想象中的一个单一的全球主权遥不可及。这样，商品、资本和人的自由流动是一回事，主权又是另外一回事。这意味着空间的政治界线依然顽固地存在——甚至表现得越来越强而有力（分离和独立的倾向在世界各地依然强劲）。如果说，在古代社会，主权界线和贸易界线封闭性地重叠在一起的话，那么，全球化标志着空间的双重界线——主权界线和商贸界线——出现了新的分离：主权的界线牢不可破，但是，贸易和商业的界线却可以被轻易地穿越。既然主权界线牢不可破，那么，要扩充自己的空间这一古老的战争目标，在今天就并不会绝迹，对空间的争夺这一战争的最原初形式在全球化时代依然保存下来——中东地区绵延不绝的冲突，就是主权冲突。这种冲突将空间理解为一种需要占有的财富。就此，全球化，一方面消除了一种殖民战争形式，一方面保存了古老的扩张空间的战争形式。

但是，全球化还可能会引发新的战争形式。拆除政治和法律上的空间界线，是全球化的一个方面。全球化的另一个方面是从技术上促使流动加速，克服空间距离造成的障碍。一方面拆毁界线，一方面克服距离，在法律上和技术上同时保障流动的自由，这是全球化的基本条件。也只有这样，流动才能顺畅地进行。哈维（David Havey）所说的时空压缩（Time-Space Compression）才能真正出现。我们已经看到了，流动受到阻遏容易促发战争；但是，如果流动十分自由呢？同样也会促发战争。人、物和资本轻易地穿越了民族国家的商贸界线，这虽然会消除殖民主义战争，但会引发另一种与安全有关的战争。自由流动，首先并不会排除武

器的自由流动。武器一旦自由地流动，任何一个具有侵略性的组织或者国家都可以轻易地获得它，这就对所有的人构成了威胁——核技术伴随着全球化进程在四处滋生。同样，人的自由流动可以使敌人轻易地潜伏在某个国家的内部发动攻击。更重要的是，距离一方面让人产生隔膜，另一方面也会让人产生安全感。相距遥远的罗马帝国和汉帝国彼此构成陌生的他乡，它们之间绝不会发生戏剧性的冲撞。全球化导致的距离感的取消，让人（国）和人（国）之间的关系复杂化和问题化了——一方面人（国）和人（国）可以发生更近距离的交流，可以获得更多的友谊和理解，另一方面人（国）和人（国）之间因为距离的接近会滋生更多的敌意和危险。人和人之间的接近，其后果从来都是友谊和敌意的交织。距离的清除，在某种意义上也导致安全感的清除。一旦距离的障碍被克服，两个地理遥远的国家可以通过导弹和轰炸机轻易地发生关联，它们彼此之间也会感受到威胁。全球化时代的律令是，一切都要变得更快！一切距离都要克服！这当然不会将导弹的速度和射程排除在外。显然，导弹的速度和航程加剧了人们的恐惧：导弹能够克服遥远的时空距离快速地落到地球上的另一个地点。流动快速而方便，但是安全感在某种程度上也消失了。

武器技术以及它所导致的不安全感，是全球化的副产品。它催生了新的战争形式：先发制人的战争，针对恐怖主义的战争。在全球化的时代，所有的国家都可能感受到来自遥远区域的威胁。战争，这个时候，就可能不再是单纯地为了获得领土主权的战争，也不是为了打开商贸界线的战争，而是力图消除威胁的战争，是消除恐惧的战争。战争的敌人既可能是整个具有威胁性的国家，也可能是全球各地隐藏着的分散的敌意分子。这是全球化时代的战争，它是因为空间障碍的消除而引起的，但它的核心不是为了占有空间，而是要净化空间。它的起源不是试图去进攻敌人，而是为了防止敌人的进攻。因此，这通常是先发制人的战争。这种战争，使交战国家变成了警察国家——它如此之警惕，如此之敏感，以至于整个国家机器变成了一个警觉的警察机器——只不过这个警察机

器的目光不是盯在国家内部，而是盯在全球的每个表面。所有这一切，都直接来自于距离取消这一全球化事实：距离的取消，这既是战争的动力性根源，也是战争得以发动的技术前提。

可以想象的是，这样的战争，随着全球化的剧烈，会越来越表现出它旺盛的活力。这样的战争，并不会终结，它将永远处在战争的过程中——除非每个民族国家都重新设置了自己的空间界线，用密不透风的导弹防御系统来重新为自己的领土划定界线。

速度席卷了一切

人们总是将速度和机器联系起来。在某种意义上，正是机器，才将速度的问题推到了人们面前。这样说，并不意味着在前工业（机器）社会就不存在速度。而是说，速度在机器诞生之前，并不是一个问题。在那时，速度只是一个自然事实，是自然身体和自然条件的产物，它并不能被准确地计算。速度，无法被人为地操纵和设计，反过来，它也无法自主地操纵和设计人们的生活。在非机器时代的农业社会，人们只能按照自然能力来展开自己的生活实践：他们的位移和行动，他们的日常生活组织，甚至于他们的各种各样的奇特冒险，总之，他们的各种生活速度，全部仰仗着身体和自然的偶然条件。他们无法主动地控制自身的节奏和频率。在这个意义上，速度只是偶发的产物——无论是哥伦布还是郑和，他们的伟大探险，必须面对大海反复无常的有时暴虐有时温和的禀性，在这样的情况下，速度的测量毫无意义。什么是速度？速度意味着标准化的能够被控制和被计量的频率。在速度的名下，偶然性应该被彻底清除。从这个意义上来说，只是到了机器出现的 18 世纪，各种各样速度的权衡、计量和想象才纷至沓来，就此，我们要说，没有机器，就没有速度。速度和机器总是相互寄生的。正是基于此，我们才要特别表明存在着一种"机器速度"。

这样，我们看到，在非机器主宰的农业时代，人们被迫匍匐在大地

的各个角落，沉默无声。他们的生活实践，总是依照自然法则来展开的，他们很难越过自然给他们设置的界限魔咒——尽管人们克服这种魔咒的愿望与日俱增。我们应当将机器的出现，看做是人类克服自然局限的伟大尝试，这确实是人类的一个非凡发明。18世纪初蒸汽机的诞生，是现代社会诞生的一个重要前提。机器可以使人跳过自然（无论是他们的身体自然还是地理自然）的局限，获得一种类似于超自然的力量——在这个意义上，最初的机器功能带给人的震惊，犹如某种神力带给人们的震惊。机器，一旦在运输和交通方面被使用时，整个地球就会变得喧嚣不宁：19世纪初期，轮船开始在大海上奔忙了；19世纪中期以后，火车在欧洲大地上奔跑；20世纪初期，人们居然能够挣脱地球的束缚向上天奔赴了——飞机不仅能够运输，而且甚至已经派上了战争的用场开始杀人了。事实上，整个现代社会，就是被这种运输机器的流动身影所标志：在欧洲的大地上，火车冒着长烟，发出轰隆隆的噪音，来来往往地将人群从乡村搬运到城市，这，正是现代社会的一个初始的代表性意象。此刻，人们能够挣脱出将他禁锢起来的地理环境，轻易地抵达一个他的先辈难以企及的外部世界。机器引发的速度革命，使流动和变迁轻而易举，相距千里的人们则可能组织成一个庞大的人群——现代大都市就奠定在这样大规模的人群流动和聚集的基础之上。没有机器速度，就不会有现代都市，也就不会有现代社会。这种速度，既使得人们的活动范围加大了，同时它使得人们的身影变快了——从根本上来说，速度使人的潜力解放出来，使人获得了新的能力，在某种意义上，使人变成了新类型的人：一般性的农业之人变成了一般性的工业之人。

大都市出现了，围绕着机器的大规模生产也就同时在此处出现。这就是现代工业生产的最初形式。这是机器在诞生之初的另外一个功能。机器不仅搬运物品和人群，而且，它还被安置在厂房中，被聚集起来的工人所包围，工人的手，随着机器的速度在挥舞，工人的节奏围绕着机器的节奏而展开——厂房、工人和机器就此紧密地结合起来。机器在这个劳动过程中逐渐形成自己的主宰地位，劳动就此有了自己的速度：以

机器的运转速度为标准的劳动速度。在现代社会的开端，交通机器的运输速度和生产机器的运转速度，主宰了现代社会的生活节奏。这两种机器速度相互影响和相互交织，构成现代社会实践的核心。现代社会，它的运转模式，遵循的是机器中心原则，人被这种理性机器所控制。现代社会，正是根据这种机器速度才得以存在和想象的，总的来说，现代社会是围绕着这种机器速度的运转而运转的。整个社会的速度都被迫跟上机器的速度，我们甚至要说，社会制度是以机器速度为基础的。在这样的情况下，单独的个人掌握不了自己的速度，人掌握不了自身——除非他以度假的方式，从整个社会机器的速度中摆脱出来。问题是，如今，度假也有自己的速度，度假同样深陷速度的陷阱中：我们看到各种各样的旅行团队遵循的是严格的机器速度。现代社会这种特有的机器速度的出现——用马克思的说法——使得原先农业社会缓慢、自发和稳定的东西，变得烟消云散了。

我们看到，交通机器速度和生产机器速度内在地主宰着现代社会的生活。现代社会，就此变成了一个机器社会——不仅仅是人们的生活离不开这各种各样的机器，不仅被这各种各样的机器所束缚，而且人们的生活本身就表现出机器的性质：生活实践不再是根据个人的欲望而表达出一种偶发性，而是遵循一种非人化的机器模式：循规蹈矩，有章可循，充满算计——所有这些都表现出机器的可操纵性特点。人最终陷入了机器的统治中——也因此陷入了机器速度的统治中。人是以速度的方式存在于现代社会中的。人，被机器操纵，成为速度的奴仆，他终于被迫性地获得自己的社会速度。现代社会越来越复杂，以至于一个社会同时存在着不同层次的主宰性速度，每个速度都管制着某类社会阶层。人遵循着什么样的速度频率，就处在什么样的社会阶层——我们衡量一个人的社会等级，就看他的生活速度好了。在当代社会，一个大致的标准是，一个人的生活速度越快，他所处的社会地位似乎越高。因此，人们似乎都在自我提速，也就是说，似乎在自我提高社会等级。

同单独的个人自我提速的方式一样，人类的历史，也是一个自我提

速的历史——如果我们从速度的角度为人类社会撰写一个历史的话，毫无疑问，这个历史几乎没有悬念地就是提速的历史——到了现代社会，速度意志成为压倒一切的意志。现代社会的欲望，就是加速的欲望。现代人陷入了一个巨大的速度神话中——现代社会的一切努力，就是力图将速度提高到无以复加的地步。问题是，速度是一个没有尽头的东西，它不可能画上一个句号。就此，对速度的追逐也无法画上句号。因此，与其说是追求一个最终的速度，不如说是追求提速本身。速度的意志变成了提速的意志。现代社会，就不是将速度作为目标，而是将提速作为目标了。这样的后果显而易见，现代社会越来越快——无论是交通机器的速度，还是围绕着机器、被机器所控制的生活速度。这个速度使现代社会变成了一个激进而猛烈的漩涡。人，被这种漩涡吞噬了。

如果人被高速度所控制，人会成为什么样的人？高速带给人的便利和效率一望可知，高速的"用途"无可置疑——人们也正是在这个意义上，将速度的提高视做是社会的"进步"。"提速"就是"进步"和"发达"的最形象化解释。但是，高速带给人的另外一面也不隐晦。人们为了跟上这个高速度而变得气喘吁吁：他有时候被这种速度所捆绑，有时候被这种速度撕成碎片。一方面提高了效率，一方面失去了自主——这就是现代社会的速度辩证法。

如今，这个速度提升至何种状态？我们已经看到了现代交通机器的威力，郑和长达数年之久的旅行，我们只是在几个小时的瞬间就能完成。正是在这个意义上，全球化作为 个醒目的事实出现在人们的面前——地球变成了一个空间如此狭小的村子。不仅如此，一种非交通机器的连接方式现在开始主宰人们的生活——两个遥远的陌生人，根本不需要交通工具将他们搬运到一块，就可以随意地进行交流。此时此刻，速度已经开始摆脱了它的运输机器载体，而获得了一种抽象的存在。速度存在于一种非交通机器的电子机器中，这些电子机器不再移动，却令人不可思议地获得了最快的速度——我们要说，这种速度如此之快，以至于它似乎在消除机器速度本身，消除速度这个概念本身。今天，互联网的速

度，或许改变了我们对速度的定义，但是，这个新的速度，这个要摆脱运输机器的速度，这个不再是位移和运动的速度，到底要把人们带到一个什么地方？因为，地方，在这样的电子机器那里，不再是一个"地方"，电子机器，消除了真实的地方，它的"地方"，是虚拟的地方，是不存在的地方，或者说，是一个不需要时间不需要速度就能抵达的乌有之地。这个虚拟的地方，创造出了一个虚拟空间，在这个虚拟空间中，出现了虚拟的身体的面晤——虚拟身体，现在摆脱了交通机器的桎梏，因此也摆脱了机器速度的桎梏，创造了一种新速度。这样的电子速度——它还不是最终的速度——将把人们带向何方？

第二部分 机器、动物与词语

手机：身体与社会

一

　　手机或许不是人的一个单纯用具。实际上，它已经变成了人的一个器官。手机似乎长在人们的身体上面。它长在人们的手上，就如同手是长在人们的身体上面一样。人们丢失了手机，就像身体失去了一个重要的器官，就像一台机器失去了一个重要的配件一样。尽管这个配件有时候并不工作，如同人体上的器官有时候并不工作。不说话的时候，舌头不工作；不走路的时候，脚不工作；睡觉的时候，手和脚都不工作。手机是另一个说话器官，是一个针对着远距离的人而说话的器官，因为有了手机，人的语言能力增加了，人们可以将语言传送到非常遥远的地方——从理论上来说，可以传送到任何地方，也可以在任何时候传送。同样，人们的听觉也增加了，耳朵居然能神奇般地听到千里之外的声音。手机将人体处理声音的能力强化了——这是一个听和说的金属器官。它一方面连着耳朵，一方面连着嘴巴。它是耳朵和嘴巴的桥梁。手机将嘴巴和耳朵协调起来，在手机的中介下，耳朵要听，嘴巴要说，它们要同时工作。与此同时，手也参与进来，手，耳朵和嘴巴也要同时工作。因为手机，手参与到说话的范畴中来。事实上，在不用手机的情况下，人

们也经常看到手和手势参与说话，但手和手势是辅助性的，它只是对言语的强化，但并不必需。只有在使用手机的情况下，手才能和耳朵和嘴巴结为一体，这样，我们看到了人体身上的新的四位一体：手，嘴巴，耳朵和一个金属铁盒：手机，它们共同组成了身体上的一个新的说话机器。

在这个意义上，手机深深地植根于人体，并成为人体的一个重要部分。离开了人体，离开了手，它就找不到自己的意义。正如人们对它的称呼"手机"那样，它只有依附于手，才能获得它的存在性。它是在和手的关联中，绽开自己的意义。手和手机，在今天构成了一个紧密的不可分的对子，就像起搏器只有依附于心脏才具有保健功能，就像马只有依附于游牧民才表达自己的奔突，就像水面只有依附于微风才会波澜荡漾。只是在二者的密切关联中，手机，起搏器，马，水面才能各自获得自己的表意。借助于后者，前者才能展示自己的功能。手握着手机，斜插在嘴巴和耳朵之间，这已经是一个固定的形象——尽管历史短暂，却已经无所不在。这是这个时代最富于标志性的面孔，它镌刻了今天的最深刻的秘密。电视、广告和各种图片已经在视觉上反复地强化和肯定了这个形象——在 20 年前，这个形象一定怪异而陌生。手机意味着人体的进化，我们不是主动地控制或者拥有这个手机，而是相反，手机开始强行闯入到你的身体中来。一个孩童，随着年龄的增长，他的身体也在逐渐膨胀，这也同时意味着一部手机会插入到他的膨胀身体中，这个过程如此的自然而然，以至于没有人会怀疑它的确切性，没有人对此提出异议。最终，每个人都会和这个机器以及这个机器所发出铃声相伴终生。一个人体前所未有地和一个机器紧密地结合起来，我们前所未有地为自己创造了一个新的身体：一个新的人和机器的混合体。用当娜·哈拉维（Donna Haraway）的说法是，一个赛博（cyborg），一个机器和生物体的混合。今天，这个赛博是我们自身的本体论。一个混合性的本体论。这个崭新的人机结合的本体论，会重绘我们的界线，它会推翻我们的古典的"人的条件"。人们的身体不再是纯粹的有机体，不再是在同机器同动

物对立的条件下来建构自己的本体。手机使得人的生物体进化了。就像
"海龟身上的甲壳一样，变成了人身体上的壳"①。

　　手机一旦植根于人体，或者说，一旦身体披上了这个壳，人的整个
潜能就猛然放大了。这或许是一个重大的历史时刻：人在某种意义上具
有神话中的"神"的能力。能够随时随地对一个遥远的人说话，能够随
时随地听到遥远的声音，能够在任何时间和任何空间同另一个人进行交
流——这只是传奇中的神话英雄的本领，或者，这在以前只是科幻小说
的想象。手机这一最基本的无限延展的交流能力，能使人轻而易举地克
服时空间距进而超越孤立的状态。这是人们使用手机的最根本和最初的
原因。在某些紧急时刻，这一点被强化性地得到说明。一个危机时刻的
人，如果有手机相伴，就可能会迅速地解除这种危机。就像一个溺水中
的人，能够迅速同岸上伸过来的长杆子接续起来。因此，我们看到，今
天，如果要强制性地剥夺一个人的能力，要强制性地制服一个人，首先
是将这个人的手机同他的身体强行分离开来。对于劫匪，对于警察来说，
都是如此。反过来，一个人在遭遇困境和危机的时候，总是首当其冲地
摸索自己的手机。迷路的时候，遭抢的时候，丢失钱包的时候，抛锚的
时候，同人对抗的时候——在纯粹的身体遭遇麻烦之机，在肉体器官失
去效力的地方，手机这一新的器官就大显神通，它弥补了肉体的缺陷和
无能，并使人迅速地超越了现实的束缚，而得以解放。手机扩展了身体
的潜能。因此，在某些危机和决断的时刻，手机和身体的关联是决定性
的。人们一旦丢失了手机，就如同失去了左膀右臂一样，如同切掉了一
个器官，他就变得残缺不全，他的能力一卜子就被削弱了。反过来，人
们一旦打不通一个人的手机，很可能会为这个人本身担忧。手机的沉默，
在某种意义上，也意味着这个人可能处在一种特殊的状态。事实上，如
果一个人从来不用手机，他发现不了手机的意义和功能，但是，一旦他
使用了手机，他会发现，没有手机是一件难以想象的事情。也就是说，
人一旦进化到手机人的状态，它就没法再裸身地返归。

　　① 汉娜·阿伦特：《人的境况》，王寅丽译，上海世纪出版集团 2009 年，第 116 页。

二

手机一旦变成身体器官的有机部分，身体就会如虎添翼。每个身体都力图强化自己，都想增加自己的功效。问题是，手机永远是处在双向通话过程中，它必需借助于另一个手机才能最大限度地发挥它的功效。手机渴望着更多的别的手机的存在。社会越是被手机所充斥，手机越是能够发挥自己的潜能。这从另一个方面要求了手机的普及化。事实是，手机确实越来越普及了。它编织了一个无限的网络，每个持有手机的身体都置身于这个网络，并且在其中占据了一个环节。这个网络具有如此的社会覆盖面，以至于人们现在是按照这个网络来组织自己的交往行为。人们现在借助手机在社会中来为自己设定一个位置，设定一个可见性的时空场所。每个人都被想象成一个手机人，一个有手机号码的人。人们要确定这个人，要找到这个人，不再是去直面他，不再是去找到他的肉身，而是要找到他的手机号码。他的号码就是他自身。肉身似乎变成了一个号码，每个人都被抽象成一个手机号。人们一旦开始认识，一定是要彼此交换各自的手机号码，相互将号码储存在对方的手机之中。储存了这个号码，就储存了这个人。人的背景，人的地址，人的整个内在性，都被埋伏在一个号码中。储存了一个手机号，就储存了一个人的种子，他的全部背景可以在手机上萌芽，交往的全部事后结局也在这个号码上萌芽。社会关系现在就以手机号的关系得以表达。人们的社会关系联络图就以手机号的形式锁在手机之内——不被储存着的号码有时候会被排斥——事实上，很多人发现手机上的来电并非是被储存号码的时候，就会拒绝这个交往链条之外的电话。人们也常常改变自己的号码，这是为了使自己同先前的某些社会交往链条崩断。让自己从另外一些人的目光中消失，就是让自己的号码从另外一些人的手机中消失。

一旦人们按照手机来组织这个社会，那么，如果没有手机，处在这

个手机网络之外，在某种意义上，就会被抛在社会之外。它没法和社会兼容。或者说，有手机的人和没有手机的人，这两种身体没法兼容。因此，一旦参与这个社会，就应当作为一个手机人的形象出现。就一定要掌握、运用和顺应手机，一个生物体一定要进化。一个人如果长时期关掉手机的话，不论他每天如何频繁地出没于大街小巷，人们还是会认为这个人从社会中消失了。我们看到，处在社会两端的人是不使用手机的人。社会最顶端的人不用手机——我们几乎看不见一个总统拿着手机。他不是参与社会，而是支配社会。他超越于一个同质性的社会群体。他的能力足够强大，有一个庞大的办公室班子完全将手机的功能覆盖了。手机对于他来说，没有丝毫的潜能和用途。社会最下层的人不带手机，手机对于他们来说，同样没有用途。他们同样不参与社会，或者更恰当地说，他们没有能力参与社会，他们没有能力深入到这个社会的复杂之网中。他们不是支配社会，而是被社会所抛弃。他们在社会中找不到一个联络线索，没有能力为自己在社会中找到一个号码。这是一些社会的"剩余者"。他们只存活在他们的目视之内，只活在脚步所能抵达的领土之内。一个乡村的老农，或者一个路边的乞讨者，他们活在自己的身体能力之内，而并不需要一个超越身体有限性的手机。掌控社会的人物，和被社会抛弃的人物，用巴塔耶的说法，是同质社会的"异质物"，是世俗世界的"神圣物"，他们无法在手机编织的同质性网络中被规划，被组织，被编码，手机之网无法吞没它们——在这个意义上——也可以说，手机构建的社会网络也排除了他们。手机就这样变成了人们是否社会化的一个标尺。理所当然，那些被监禁起来的人，那些被人为强制性地同社会隔离的人，就会剥夺使用手机的权利。手机权利被剥夺，就是社会化权利的被剥夺，也是人权的被剥夺。或许，有一种新的方式来对整个社会进行划分：拥有手机的人和没有手机的人，也即是参与公共世界的人和不参与公共世界的人。

　　人群就这样借助手机而彼此区分开来。事实上，除了这几种人外，还有一种人主动地放弃手机——这些人并非不社会化，只是，不使用手

机是一种姿态，而不是一种实际上的功能考量——没有人不觉得手机会
使自己变得方便，尽管也会添加麻烦。当整个社会被手机所宰制的时候，
当每个人都变成了一个手机身体的时候，对手机的拒绝就是一种文化政
治的姿态。拒绝手机，在这个意义上，就是保持独立，就像拒绝大众文
化，拒绝社会思潮，拒绝时尚一样。这是一种反主流意识形态的意识形
态。有点奇怪的是，这样的人是保守主义和激进主义的奇怪的结合。这
种姿态，是以一种激进的姿态来最终实现他的保守性。毫无疑问，这其
中知识分子居多。他们对技术和机器常常采取怀疑的态度，对进步也产
生怀疑的态度，对手机对自由和私人空间的侵蚀也产生怀疑的态度，对
一种新的流行生活方式也产生怀疑的态度，最后，他们还试图捍卫某种
人体的有机性。他们并不是不参与社会，而是意图以稍稍古典的方式参
与社会，他们还是希望身体保持对机器的独立。从社会的主导性中抽身
而出的独立方式多种多样，拒绝手机，是知识分子的一个选择。不过，
可以预想的结局是，手机最终会将他们完全吞没，尽管是被最后吞没的。

<div align="center">三</div>

事实上，这个新的人机结合体，一方面使得身体超越了自身的局限性，
增加了能力。另一方面，身体确实被手机所吞没。我们现在被这个小的手
上机器所控制。人们对它有严重的依赖感，这种依赖感，加速了人们自身
的退化能力。手机在多大程度上解放了人们，也在多大程度上抑制了人们。
手机抑制了人体的某些肉体官能，它抑制了行动能力——人们尽可能减少
身体运动；抑制了书写能力——人们越来越借助机器通话；抑制了记忆能
力——人们越来越依赖手机储存消息。正如当娜·哈拉维所言，"我们的机
器令人不安地生气勃勃，而我们自己则令人恐惧地萎靡迟钝"①。对手机的

① 当娜·哈拉维：《赛博宣言：20 世纪 80 年代的科学、技术以及社会主义女性主义》，严
泽胜译，选自《生产》第 6 辑，广西师范大学出版社 2008 年，第 294 页。

依赖，还有一种是心理上的。有时候，手会无意识地去寻找手机，去摸索手机，去把玩手机。当人们无所事事的时候，在等候的时候，在闲暇的时候，总是不自觉地去翻动手机，就像儿童在玩玩具一样。手一旦和手机暂时性地分离，他就感觉到一种不适应（出门忘了手机后，很多人会马上返回），人们偶然丢失了手机，他就会变得烦躁不安。一个经常使用手机的人，如果长久地没有铃声响起，他会感到十分的怅然。铃声已经进入了他的身体内部，编织了他的身体节奏，一旦耳朵长久地没有听到铃声，就会有巨大的不适感，就像肚子饿了就需求食物一样。一个焦躁的身体有时候需要铃声的抚慰。不仅如此，这个小铁盒机器还有一种迷人的魔力。许多人和一部手机相伴日久，手指对手机的每个按键都异常熟悉（有些人竟然能够盲打字母），他们甚至对这个机器产生了一种依恋之情，而并不愿意轻易地淘汰它。也有相反的情况，人们很快地厌烦自己的手机，而频繁地更换，他在不断地追逐最新的手机式样和型号。每一个新的手机都激发它的兴趣。人们愿意将自己的注意力投向这个手机本身。两个人如果发现对方使用的是和自己完全相同的手机，就会相互对视并惊喜而又默契地一笑。手机似乎可以对主人说话，它既表明了主人的身份，也表明了主人的趣味：人们有时候借助手机来自我展示。手机构成了今天的物神，一种新的手机拜物教诞生了。

　　正是因为人们如此的依赖于手机，反过来，人们又被它所折磨和打扰。手机成为每天要面对的问题。如何处理手机？这是每个人的日常性的自我技术——开机还是关机？静音还是震动？短信还是会话？是将这个器官暂时性地关闭，还是让它随时随地警觉地待命？总是要反复地抉择——手机变成了日常生活的难题。焦急地等待某个特定的手机铃声，或者惧怕某个特定的手机铃声，常常会令人不安。而人们对待铃声的态度，通常是和他的社会化意愿相关。一个沉浸在自己的世界中的人，一个对生活完全失去了兴趣的人，一个被忧郁所笼罩的人，是绝对不愿意接听电话的。反之，对于一个充满了期待和向往的乐观的人，没有铃声的生活，恰好是一种的忧郁生活。人们对待生活的态度，恰好体现在他

对待手机的态度上。

手机还常常会突然打乱既定的秩序——一个铃声没有预料地响起，人们不得不终止现有的状态：写作的人终止了思考，聊天的人终止了谈话，吃饭的人终止了进食，睡梦中的人终止了鼾声——他们从此时此刻的境况中抽身而出，同另一个空间的人对话。只有通话结束，才重新返归到先前的语境。但是，一个没有预期的电话结束了，另外一个没有预期的电话又来了——人们不断地卷入到这种没有预期的状态中而偏离了自己的预定轨道。手机就此炸开了既定的平静时空，并且扰乱了先前的平静心情：有时候被手机搅得兴奋，有时候被它弄得心烦意乱。为此，人们在关机和开机之间反复地权衡。手机控制着人们的情绪——这是被手机呼叫的人的状态。同样，呼叫者有时候也是突发性的。他要度过一个无聊时段的时候（看看机场候机大厅，几乎所有的人都在摆弄手机），或者猛然想起了一件事的时候，或者记忆中的某个人突然浮现在他大脑中的时候，或者和某个人聊天时对方突然提到了某个熟悉的人的时候——总之，在并没有具体而必需的事情需要通话的情况下，他也可能拨打一个电话。这个电话完全是偶发性的——对于通话的双方而言，都是如此。这个偶发电话也改变了人的既定状态。意料之外的频繁电话（以及短信），有时候会让人撕裂成一段段的碎片。不仅如此，这种预料之外的偶然电话，繁殖了很多意外事件。人们的单纯生活，因为手机而添加了异质性。偶发的不经意的手机铃声——无论是对于呼叫者还是被呼叫者而言——甚至会产生重大的后果。

人们可以通过关机或者拒绝接听，来控制这些意外电话对自己的干扰，从而保持某种程度的自主性。但是，另一方面，对某些人而言，手机必需永远处在一个开机状态——许多人是通过手机来工作的。他的全部工作意义凭借的是手机。他们必须随时听命于某个人，某个指令，或者某个制度，或者随时等候着某个客户，或者随时监视着某个事件——我们看到，很多手机号码以广告的形式公开暴露着，它显然在随时恭候。这样的手机主人永远处在一个暴露状态，永远处在一个社会化状态中，

手机将主人永远置身于一个敞开的空间中，一个永恒的可见性世界中——即便是在自己的卧室中，即便是一个人在浓密的黑夜里。对一个秘书，一个专职司机，或者是一个性工作者来说，手机总是穿透黑夜、穿透墙壁的一道有力的外向的连接之线。手机正是通往外部世界的唯一大道——问题是，这些人必需永远处在这个通向外部大道的途中。个人就此永远被暴露在外，永远处在一种被传唤的状态，被监禁的状态，被置于一种待命的状态。手机，在这个意义上，就变成了一个牢狱。一旦拥有了手机，也就被关闭在手机中。手机犹如一个牢靠的铁链，将你牢牢地锁住，即便你在千里之外，即便你在黑暗之中。

手机将自己如此的暴露于世，使自己束缚于外在世界。但是在另一方面，手机也构成了一个私密空间，它也可以将外在的世界抵挡在外，一部手机构成了一个人的界线。他人不能越过这个界线。在任何时候，人们埋头看自己的短信的时候，总好像是在看自己的秘密一样。手机通话（短信）只是两个人之间的事情，是两个人之间的契约。如果有足够的默契，它的隐私性完全可以得到保证。同时，由于它的可移动性，通话可以轻易地避开他人——在办公室，在家庭，在聚会场所，涉及到个人隐私的事情，人们总是利用手机来回避周围的人群。人们经常看到，一旦铃声响起，通话者马上转向一个隐秘的角落，悄悄私语。人们充分利用了这一手机的私密性，来实施某些不宜公开的行为。欺骗，敲诈，交易，政治和情爱等经常借助于手机（短信）而行动，由于这些并不暴露在光天化日之下，人们在手机中肆无忌惮。在手机短信中，骗子和广告商尽管针对着无数人，但是，他却将这无数人想象成为一个个个体，这每个个体之间并不交流，因此，每个个体单独面对着这些推销骗术——这正是公开广告所不能企及的。每个个体都和骗子（推销商）形成一个隐秘的一对一的关系——手机总是两者之间的秘密关系。正是这种不公开性，使得人们无从获得警示而掉进了手机的欺骗和广告陷阱。从理论上来说，短信总是私人性的，别的人无权阅读。不过，这种隐秘性，以及这种隐秘性导致的放肆，恰好存在着危险：尽管手机是人体的新器

官，但是这种器官并不是绝对地不离开人体——手机总是会偶然暴露在他人的目光中。如今，手机几乎是情感和家庭生活的一个重要杀手。短信引发的婚姻变故每天都在上演。正如手机因为自己的社会化潜能，而常常让自己拒绝社会化一样；它也因为自己的私密化潜能反而被不断地公开化。手机，为现代人创造了一个隐秘的渠道。这个渠道，因为它的隐秘性，而被各种各样的欲望所贯通。

<div align="center">四</div>

一旦社会交往是依照手机来进行的，那么，这个社会的组织越来越偏向于为手机而设计。因为每个人都被设想成一个高效的手机人，每个人都按照手机人的模式存活于世。社会开始在重新组织它的语法：它按照手机的模式在自我编码。手机深深地扎根于社会的组织中。我们或许进入了一个手机社会，在这个社会中，人们很容易就会发现，整个时空都被高度压缩了——这个压缩趋势并不是今天才开始的，但是，手机的出现则将这个趋势推向了极端：时空对于信息的障碍瞬间就被摧毁了。人们的交往，遵循的是手机模式，以至于别的信息传递方式很快就被取而代之。我们已经看到了电报的消失，书信的消失。或许，有一天，固定电话也会消失——它在今天相对于手机的优势，仅仅是通话价格的优势。

手机融合了文字和声音的双重交流功能，它将书信和电话融为一体，而且更为便捷。不过，同书信姗姗来迟相比，手机将等待的美好期望一扫而空。等待和期盼趋于消失。手机在扫荡了书信的同时，也扫荡了书信的特有抒情，扫荡了埋伏在书信中的品位和生活风格——书信不单纯是一种信息的交流，还是一种书写本身的练习，它让人和人之间的交流复杂而深邃。手机短信剔除了书写的魔力，它基本上是信息的载体。尽管人们在手机中发出无数的节日问候，但是，这些问候都刻写了机器的

痕迹。

　　如今，人们身上总是携带着两样金属物：一把钥匙，一部手机。钥匙打开了自己的私人空间，人们回到了自己的隐秘之地；而手机则让人通向一个公共空间，它是打开公共空间的钥匙。但是，我们发现，有时候，你的手机里面储藏了大量的人名，但是，你却不知道该给谁拨去一个电话。这是今天的吊诡：一方面，手机上储存着如此之多的名字和号码，你能够迅速地跟他讲话；另一方面，夜深人静之际，你想要跟一个人说说话，将手机上的号码逐个地翻阅一遍，你会有点沮丧地发现，你真正想拨打的号码一个都不存在。

收音机、耳朵与沉默

一、身体与耳朵

收音机对身体并不产生一种特殊的要求——它和人的身体保持某种松散的关系。这和电视机迥异。电视不仅损毁人的视力，而且，它还促使你长时间地窝在沙发上，使得身体变得慵懒。不仅如此，电视机和沙发有一种对偶关系，它们总是维持着一个特定距离并相向而对——事实上，电视机，沙发和身体在今天组成了居住空间内部的三位一体，在黄昏来临之际，这个三位一体的机制开始启动。看电视的时候，你得准备好，你要安静下来，并且要保持一个恰当的位置，恰当的空间和恰当的姿态（有时候要嗑瓜子，有时候要泡一杯茶）——电视机通常位居家庭空间的中心，一个巨大的黑盒子置入家中醒目的位置。看电视变成了一个日常的程序化仪式——这个仪式的中心是机器本身。在看电视的过程中，身体总是被动的，电视以强烈的物质性存在于家庭的固定中心，它需要身体去适应它，身体因此总是消极的，总是要跟它们形成一种固定的空间关系，总是要同它们组装在一起，总是不得不直面它们，身体总是被这种电视机器所束缚，也就是说，身体要适应和迎合机器：机器的位置固定了，身体的位置就固定了。

但是，收音机则完全不同，人们不仅不受收音机的方位控制，还可

以同收音机保持一段灵活的距离；收音机并不要求人们保持不动，相反，人们可以不断地让收音机移动，让收音机配合和适应自己，收音机可以摆放在任何一个地方（有时候你甚至忘记了它置放在哪里），它可以放在你的口袋中，也可以别在你的腰身，可以直接放在你的耳边，也可以放在你的床头。它如此的轻巧，并如此的具有移动性，以至于常常被不经意地摔坏（事实上，很多收音机的最后命运就取决于偶然的一摔），这样，身体完全保持对收音机的独立。收音机并不能阻止人们去做饭或者去散步。甚至是，当人们在大范围内移动的时候，还可以携带着收音机，也就是说，人们可以操纵收音机的身体，而不是像电视机那样相反地操纵人们的身体。从这个意义上来看，收音机可以被当做一个附属物，一个玩物，它听命于你，它服从于你的身体，它没有空间的自主性和独立性。收音机和身体组成的是一个临时性的流动关系。

这样，相对于收音机而言，看电视像是一个专门工作。它要全力以赴地投入，身体依附于电视机，就类似于工人依附于机器。尽管看电视是一种休息方式，但在对机器的专注、对机器的被动臣服这一点上，它同工厂中的机器劳动相类似：眼睛被电视机所掌控，正如手被流水线上的机器所掌控：这不过是一种视觉劳动，尽管它看起来是娱乐行为。事实上，当代的诸多同机器相关的娱乐活动，都是以劳动的方式，以耗费身体的方式来进行的（它的典范是电脑游戏）。而听收音机不需要身体的全力以赴，不需要娱乐的仪式，不需要身体的劳动。也就是说，在这诸多机器娱乐之中，收音机将它的机器特征削减到最微弱的地步——无论是从形象上来说，还是从对身体的要求上来说。收音机是最健康的机器，它并不影响和改造身体，不生产任何的疾病。事实上，收音机与其说同身体发生一种密不可分的关系，不如说它更像是身体自由散漫的背景——这全然依赖于耳朵的功能，收音机只对耳朵负责，而耳朵如此的灵活，如此的狡诈和隐秘，它可以轻而易举地克服一定距离来捕捉住来自四面八方的声音。也就是说，它可以克服眼睛、手、脚等其他器官对机器所作出的特殊要求。

收音机也使得耳朵从整个人的社会形象中解脱出来。耳朵，在许多情况下，是一个狡猾的表演道具——在某种意义上，在所有的器官中，它或许是最具有表演性的器官之一：它没有表情，没有声音，没有动作，耳朵似乎没有感受性，它天生就像是聋的，天生就像是"聋子的耳朵"，它与其说是身体上的器官，不如说是身体上的一个静物。耳朵不表意（虽然有时候被看做是命运的征兆）。耳朵是否启动它的倾听功能，从耳朵本身几乎无法断定。要确定一个人是否倾听，观察眼睛比观察耳朵更加有效。正是这种表意性的匮乏，耳朵具有强大的掩饰能力：耳朵有时候故意不听，有时候故意偷听，有时候故意地装作在听，有时候"一只耳朵进一只耳朵出"地在听——你从耳朵的形态本身很难对这些进行区分。

正是这种伪装的耳朵，使得说话本身充满了喜剧性：人们对着充耳不闻的人还侃侃而谈（看看那些台上讲话的领导吧！），人们每天会生产出如此之多的无人消费的声音，会生产出如此之多的废话，世上或许没有比言谈更加令人痛心疾首的浪费了！不仅如此，还有大量的声音无法听懂，尽管耳朵全神贯注（竖起耳朵！），尽管它在努力地去捕捉声音，尽管耳朵占据着此刻的全部身体空间，但是，这种声音还是表现为声响，表现为一种纯粹的声音本身——声音并没有转化为明确的意义，或者说，声音并没有被耳朵转化为意义，它表现为另外一种形式的废话，或者说，它要么表现为一种无意义的噪音，要么表现为一种充满意义的废话。还有一种声音也无法找到耳朵，它独特，迥异，奇诡，它编织了自己深渊般的意义，以至于任何耳朵都捕捉不住这种意义。

这样，在面对面的交往中，尽管一个声音在对着一对耳朵说，但是，它还是无法在耳朵这里栖息。声音，有时候找不到耳朵——这是人的声音的一个宿命性悲剧。但是，反过来，耳朵有时候找不到一个恰当的声音，这是耳朵的悲剧。耳朵总是被噪音和废话所充斥。充耳不闻，但并不意味着听不到声音——耳朵的悲剧在于，它总是能听到声音，总是能听到它不愿意听到的声音。耳朵无法自我关闭。这是它同眼睛不一样的

地方：眼睛可以不看，但是，耳朵不能不听。可以闭上眼睛，可以将视线挪开，可以转动身体以转移观看的目标——不看是可能的；但是，不听则是不可能的——有时候耳朵整天被噪音所强制性地塞满。相对于眼睛来说，耳朵更加被动，如果不将声音转化为意义，就只能到处遭遇噪音。"这是因为耳朵始终是开放的，容易接受刺激，因而比目光更为被动吗？闭上眼睛或分散注意力比避免倾听更加自然。"① 就此而言，耳朵是最富于悲剧性的器官：日常的焦虑和烦躁更多地来自耳朵，而不是眼睛。

二、机器舌头

耳朵和声音的错位、落差、不协调，正是收音机的出发点之一。收音机，它的全部使命，就是要为耳朵寻找恰当的声音。不听的耳朵，没有意义；不被听的声音，也没有意义。而通常的情况是，耳朵和它乐意倾听的声音通常失之交臂。在这个意义上，收音机恰好解决了这个矛盾。它为耳朵寻觅声音。在收音机的播放中，声音和耳朵能够缝合在一起——在此，耳朵有权选择声音，它不是一个被动器官，它可以自如地应对这声音：对于听众而言，它既是这个声音的倾听者，在某种意义上，又是这个声音的控制者：它可以让这声音出现，让它消失，让它变强，变弱，让它不停地变换（从男声到女声，从说话到歌唱，从人声到乐音，还有从滋滋般的噪音到纯净的嗓音），直到贴切的声音驻扎在它的耳畔。

这样，一个奇怪的事实出现了：这个声音来自机器，但是，吊诡的是，它仿佛也来自于你自己，仿佛是你自己制造出来的声音，人们仿佛自己能和这声音嬉戏，能抚弄这声音，能和这声音相互愉快地应答。这声音的确不是来自你的内部，但似乎又是来自你内部——这仿佛是听众自己创造的声音。确实，声音，通常来自人体的外部，是作为他者强行地闯入你的耳朵中，人们无法预测、无法干预、无法阻止这声音的外部闯入。但是，收音机的声音，你可以控制住它，就像你的舌头可以控制

① 雅克·德里达：《文字学》，汪堂家译，上海译文出版社 1999 年，第 342 页。

你的发音一样，你似乎拥有收音机的舌头。在这个意义上，你是这声音的起源。这是在倾听他者，但又仿佛是自己在倾听自己。倾听，这是自我和他者之间的声音游戏，但又是自己同自己之间所玩弄的声音游戏。耳朵第一次成为声音的主人，它独立于声音，并从声音那里获得了自由。

一旦是自己听自己，一旦声音不再由他者来引发，一旦不再是面对面的言说，那么，面对收音机，耳朵顿时驱赶了它固有的表演性：在一个机器面前，丝毫不用伪装去听。一种单纯的倾听出现了：不用迎合着去听，不用去表演式地夸张地倾听，不用不耐烦地去听，总之，不用对说话者针对性地去听，不用调动其他感官来辅助性地听，也就是说，人们可以闭着眼睛去听，人们可以完全甩开周遭的一切去听——事实上，人们常常躺着去听。这样，耳朵在这种倾听中保持了它的纯粹童贞。耳朵依照它本身的意志来接受声音，这是声音和耳朵自然地毫无瑕疵的对接——并没有什么外在中介在这二者之间施展巧计和权力。在这种倾听中，耳朵获得了巨大的自主性：在收音机的声音面前，耳朵恢复为一个纯粹的倾听器官。

一旦耳朵完全为声音而存在，我们会惊讶地发现，作为媒介的收音机消失了，机器本身消失了。这声音，好像来自于虚空，来自于沉默的空间，声音是这个沉默空间中的幽灵，它加剧了这个空间的沉默，使这个空间更加沉默，使这个沉默空间中的一切物体更加沉默，使得收音机更加沉默。一种奇妙的声音感受出现了：这声音，好像来自于机器；这声音，好像来自于一个说话者；这声音，好像迈着幽灵的旋转步伐来自于一个缥缈的非主体，来自沉默的虚空；收音机，在发出声音的同时也宣告了自己的死亡。声音让周围的一切都沉寂和死亡——这和电视机的声音效应完全相反：电视机总是固执地存在：我们会非常肯定地发现，是电视机在说话。眼睛盯着电视机，将画面包围起来的电视机的黑框架显示了机器本身的顽固存在：电视机以其强烈的视觉构造，醒目地存在在那里，声音是从那个发出光源并在闪烁的地点传递过来，而收音机则是摆放在那里——但是是随意地无规则地偶然地摆放，是作为一个日常

物品摆放在那里，它并没有固定而强悍的姿态，它并不惹人注目，看上去非常平庸——好像它并没有能力如此的不知疲倦地喋喋不休，没有什么显赫的标记显示它在说话。事实上，收音机如此的没有感官性，如此的僵化，我们甚至要说，它如此的不性感，以至于将自己谦卑地隐没起来，隐没在一堆家居杂物之中——确实，人们在收音机身上找不到一种特殊的感官享受，它是一个隐藏起来的媒介，是一个收敛的说话机器——我们听到一个声音从房间的某个地方传来，我们有时候会无法断定，这到底是机器在说，还是人在说？

事实上，这与其说是人的声音，不如说是人和机器的一个组装声音。人声通过机器传递出来，但是，机器并非一个透明的渠道，并非声音的纯粹媒介。声音真的是借助机器而说给人听的吗？这声音难道不是为机器而存在？或许，这声音一开始是将收音机本身作为对象的，或者说，它首先是为机器而存在的。人声的发出，第一个倾听者是机器。声音的首要目标是机器。声音，一定要迎合机器本身。在另一个方面，这机器，如同声音的一个新的发音器官，如同舌头、嘴唇、鼻孔、喉咙这样的发音器官一样，声音是气流通过这些器官的组合碰撞而形成。机器，和这些身体上的器官一道，改变声音的音质，语法和意义。机器在影响声音。声音总是被机器这个新的额外发声器官所改变。因此，这是一种混合了机器的人声。正是由于人声的这种机器特质，使得这种声音更加庄重，更加硬朗，更加权威，更加充满了"真理"，这种声音具备一种机器般的铿锵节奏。在收音机完全服务于权力的特定时刻（比如，"文化大革命"期间），收音机的声音（通常借助公开的广播形式），抹去了人声的偶然性和私人性，甚至抹去了人声的欲望和性别，它像机器按照一定的配件在自动编码和生成。这是一种机器—人声的组装。这种组装既不是人在单独地说话，也不是机器在说话，而是人和机器的合奏。也正是由此，在历史的这些特定时刻，播音员并不重要，因为他们的发音系统被同一个机器要素所改写而表现出相似的声音，这声音具有钢铁般的音质和调子。

　　由于这个声音配上了新的发音器官，它可以传播得更加遥远，它可以向不同地方的人同时发声。这个新的发声器官，使得声音具有无限的传递能力。声音从身体的局限性中解脱出来，可以穿越地点的阻碍，无限制地播撒。第一次，一种充满了意义的声音，在辽阔的大地上四处奔走，钻进了不同地方不同人群的耳朵中。因此，这种声音不得不是一种公共语言——它要获得普遍性，它要为自己制定标准发音，从而能够为最大多数的人所听懂。因此，它必须严格地清除狭隘的地方语言，使不同地方的人们能够分享这种普通语言。事实上，这种普通语言还有巨大的教育功能，它有一种示范性，能让持不同方言的人群对其进行模仿，进而能够借助这种语言交流。收音机以"国语"的形式统摄了持各种方言的人们，从而完成一个声音共同体的建构——这个声音共同体无疑是某种类型的政治共同体的一个必要前提。毫无疑问，收音机是第一次对方言的强力摧毁。

三、声音链条

　　收音机创造了一种纯粹的声音交流，从而将所有交流的辅助器官清除了，正如它清除了所有的方言一样。这是一个完整的声音系统——也就是说，在收音机这里，单独凭借声音本身，意义就要完全和充分地得到表达。事实上，声音和意义有时候并不协调——在面对面的交流的时候，声音并不需要得到充分的表达，或者可以说，声音并不是唯一的表达意义的方式。意义有时候可以通过手势，通过身体姿态来表达。"手势是言语的附属物，但这种附属物不是人为的替补，它是对更为自然、更有表现力、更为直接的符号的重新定向……这种反省的、交互的、沉思的、无限的替补结构只能说明这样一个事实：当言语伴随缺席的更大威胁并且有损生命的活力时，空间语言、眼光和沉默有时会取代言语。在这种情况下，可见的手势语反而更加生动。"① 而在收音机这里，纯粹的

① 《文字学》，第 341—342 页。

声音编织成一个自主而饱满的意义系统，它是一个整全的文本——不能有遗漏，不能有空白，不能有歧义，不能有意义的绝境和深渊，也即是说，声音和意义必须完全匹配，这二者之间不能有任何的断裂和缺席。声音完全是为了传达意义而存在，意义也唯有凭借声音才能获得它的饱和性。为此，它还要求一种普遍语法。这种普遍语法只能是换喻性的，它要尽可能消除书写文字中的隐喻和象征，要消除一切曲折、隐晦和缠绕的修辞，它还要消除黑话、行话和脏话。一般而言，它既不高度的书面化，也不高度的口语化——书面语过于规范，它使得声音/意义系统变得矫情和造作；口语过于随意，它既损害了机器本身的严肃，也使得声音/意义系统容易产生漏洞。它介于书面语和口语之间。这是一种轻度的书面语，或者说，这是轻度的口语。就此，收音机中的声音既不能随心所欲地四处游荡，也不能逐字逐句进行哲学朗诵。相反，它裸露在光天化日之下，透明，简单而健康。

这是交流中的纯粹声音中心主义，声音和耳朵是这种交流中的唯一对子。尽管都是来自机器，但收音机的声音和电视的声音也迥异。在电视机那里，声音有时候是辅助性的，电视机直接通过画面来叙述，电视声音往往是对画面的解释和说明。面对电视机，人们需要调动各种器官。目光通常压倒了耳朵（人们常常抱怨电视中的解说破坏了电视画面本身）。而收音机是通盘叙述——电视的声音可以中断，可以出现临时性的沉默。收音机的声音则不能中断，它要不停地发声——它毫不间断，它丝毫不能沉默——所有的意义都埋伏在声音之中，意义的链条埋伏在声音的链条之中。收音机将声音的链条贯穿起来，人们甚至可以说，收音机存在本身就是声音的无限链条，声音的中断就是收音机的疾病。

正是在这个意义上，音乐和收音机有一种特殊的关系：收音机要大量地征用音乐——在无话可说的时候，在再也不需要人声的时候，在两个节目的过渡看上去非常冒失的时刻，音乐可以取代沉默或者尴尬；就此，音乐不仅是为了被倾听，音乐不仅将它固有的功能和价值充分地表达出来（人们出于各种各样的原因来听音乐），而且，它还是为了填补人

声的空白，为了挽救收音机的疾病——人们在收音机这里甚至会发现，有意义的声音似乎只有人声和乐音——似乎只有这两类声音才能被耳朵所吸纳。收音机就成为音乐和人声的不间断的变奏（还有信号不好的时候发出的"滋滋滋"杂音）。音乐如此的适应收音机，甚至会有一种专门的音乐电台。不过，在收音机里面听音乐完全不同于听唱片，后者总是有一个固定的模式，有一个程序，有一个结构。听唱片，就是对音乐的一遍遍的准确复习。而收音机中传出来的音乐是无法预料的，它会出现意外的新奇的声音。无论是哪种类型的声音，无论这声音是否动听，但可以肯定的是，在收音机这里，声音必须在所有的时间轨道上迸发，声音/意义之流要吻合时间之流。而电视机是直接地"呈现"，它的画面叙事看上去更加"客观"和"真实"，因此，它的声音链条不那么严密：在电视中，体育转播的主持人并不需要滔滔不绝，他只需要点评。而收音机中的体育评论员，必须满负荷地叙事，必须拼命地抓住场面，必须具备一种总体性目光。这也就是为什么早期电台的体育评论员语速非常快的原因——他要将看到的东西尽可能地"再现"出来，这就要求一种加速度的语言。

声音是收音机的存在方式。它注定是多样性的。那么，只要这种声音摆脱了权力的严厉束缚，它就会出现五花八门的表演。收音机是声音表演的舞台——在此，作为能指的声音获得了自主性。在收音机中，声音不单纯是一种表意的国语工具，而且，它还绞尽脑汁地创造了包括各种发音技术和音质的特殊的能指风格——声音的高低、速度、顿措、语调、语气以及音质本身，这所有的声音物质性，在收音机中构成了一种特殊的发声美学。会说话的人，而不是会演戏的人；声音好听的人，而不是面孔漂亮的人——也就是说，会发声的人，而不是会表演的人——曾经在收音机主宰的短暂时代成为明星。同时，因为这声音紧密地配合历史趣味，它的发声美学就记载了权力和社会的变迁，就此，声音在特定时代成为国家的意识形态机器，它不仅塑造了国语，而且它的发声方式还再造了国民的发声方式：一旦置身于公共场合，无论是课堂还是舞

台，无论是官员还是孩童，人们都在模仿收音机的语调来讲述。电台的
语调变成了公共发声的典范，似乎唯有这种来自于机器的发声，才能宣
讲真理。这来自机器的声音，它的美学就是它的政治学。人们已经发现
了机器声音在中国这短短几十年中巨大的风格变化，以及这变化的政治
内涵。[①] 在这短短几十年中，电台主持人的声音已经从无性别之分的政治
性的声色俱厉演变到男女主持人之间的日常性的打情骂俏。

四、声音装置

无论是公开发出哪一类物质性的声音，这些播音员却是隐秘的——
或者说，是无形象的。或许，我们知道这透过机器的声音的发出者来自
何方，或许，我们知道发声者的姓名，或许，我们知道他的若干身份和
背景，或许，一切都相反，我们对偶然而来的声音一无所知，只是一种
纯粹的声音本身飘进耳朵之中——不管怎么说，这机器声音的发送者总
是神秘的。这神秘的形象，成为收音机的秘密，也使得收音机获得了内
在深度，似乎那个说话者就埋伏在这个机器的深处，从而支撑了收音机
的纵深性。人们试图透过这声音的管道深入到它的内在性中进而获取主
持人的表象。这是所有听众的一个隐秘欲望。人们总是意图将声音和发
声者对应起来——但不幸的是，这个发声者总是不在场。或者，我们恰
当地说，这个真实形象就是没有形象，就是形象的虚空；我们试图看到
的那个说话的嘴，就是一个巨大的虚空，就是一个永恒的沉默地带，就
是收音机的小喇叭。这样，这是一种奇特的讲述和倾听关系：一个无法
被看见的人向另一个看不见的人讲述，一个隐匿者向另一个隐匿者讲述。
这似乎是盲人之间的讲述和倾听。收音机似乎变成了讲述者和倾听者之
间不可翻越的高墙。

不仅如此，那些声音天天讲述，但从来不讲述自己；那些听众天天

① 参见张闳：《现代国家的声音神话及其没落》，见《媒介批评》第 1 辑，蒋原伦主编，
广西师范大学出版社 2005 年。

倾听，但所有的倾听言论都与己无关。他们构成彼此的黑暗，将他们连接在一起的话语也是他们自身的异己声音。这样，这个神秘的说话者，通过讲述的方式使得自己隐匿起来。似乎是，一个人的全部存在性就是他的声音，一个人的面孔就是他的声音，就是他的独一无二的舌头，人们能够如此的熟悉这声音，人们能够通过这声音和舌头（而不是面孔和形象）来辨识一个人。甚至会出现一种奇特的迷恋：迷恋一个人，不再是迷恋他的身体，而是迷恋他的声音。这个神秘的讲述者，因为他的声音，是另一个世界的听众的熟悉的陌生人。

既然传递这声音的双方都是对方的异己，那么，讲述者为什么讲述？倾听者为什么倾听？这讲述和这倾听难道就是一种纯粹的公共信息的传递和获取？讲述既没有受到一个具体的人的现实邀请，也非讲述者自身的说话冲动（讲述者喋喋不休，多么疲劳！），讲述是为了倾听吗？对于讲述者而言，这些听众也是匿名的，他对他们一无所知。他为什么要说给他们听，他确信有人听吗？而倾听是为了什么？为了占有世界的真相？为了获取有用和有意思的知识？为了慰藉内心的哀愁？为了打发无聊的时光？为了让一个声音来划破四周的静寂（尤其是收音机里面传出来的音乐）？对，但是，无论是对于讲述者和倾听者，他们的目标都是机器本身，他们自身也是在一个机器中发生关联。对于讲述者而言，他不仅是形象的虚空，而且，可以肯定的是，他是机器的一个必要部件，自从收音机被发明出来，讲述者连同他的声音变成机器的必要零件。他（她）确实是安装在收音机体内，是收音机正常运作的必需物，收音机将一个人安置在它的体内——这不是比喻意义上的安置，而是事实上的安置。而倾听者，是收音机的另外一个接受部件，是收音机体外的部件。讲述者、倾听者和收音机构成了一个听说的新装置——它们紧密地组装在一起，一旦缺乏其中的任何一个环节，这个装置就会倒塌。因此，讲述和倾听，是一个机器的发明，是一个机器的内在要求和律令，是这个机器中不可分的部件和功能。它在一个历史时刻偶然来到了世上，开始了它的运作，使说和听进入到一个机器装置中，成为这个机器的一部分，并

创造这个新的机器，同时也创造了一套前所未有的听说机制，一个陌生人之间的听说机制。这个听说机制，不是一种对话和交谈机制，它不要求反应，辩驳，对话和置疑，也就是说，这是一个纯粹的三位一体的倾听机器，是一个不争论的言谈机器。因此，首先是为机器而讲，是为机器而听；组装好了这个听说机器，我们可以如是说：这是为了听众而讲，是因为寂寞而听。听和讲是这个机器内在性的两面。它发明出来，就是发明了这样一种听和说的机制。它如同一个各种官能齐备的婴儿一样来到这世上，当然，它也会像一个老者那样离开这世上。有出生的时刻，也一定会有死亡的时刻。

只不过这个死亡时刻，没有想到会来得如此之快。别的机器取代了它，电视机和电脑这二者已经囊括了收音机的说听能力。这些后来的机器，将收音机的绝大部分能力覆盖了，收音机被部分地内化到这些机器中——机器的变化如此的快速，这使得收音机只能同别的机器再次组装才能存活。我们已经看到，收音机只能通过自己的特殊性，在电视机和电脑所不能涉足的地方发生新的组装，同另外的机器和另外的人群再次组装。它和汽车再次组装，使得汽车开始说话，使得收音机在奔跑中讲话，收音机似乎也只有在奔跑中，在户外，在城市的某个特殊角落（诸如单位的门房），在偏僻的荒野中讲话，它不仅生成一种新空间，而且，它还生成它的新听众：出租车司机，老年人，一切被电脑和电视、被现代事物所排斥的人，在某种意义上，它生成这社会的剩余者：独身者，居无定所的人，无所事事的人，置身于黑暗角落的人，夜晚在床上辗转反侧的人。收音机的倾听者，正是我们这个社会的沉默者。

动物、机器和认同

　　黑格尔有一个非常著名的主奴辩证法，直到现在，人们还在不停地讨论。这个辩证法涉及的是主人和奴隶的关系。这是个什么样的关系？简单地说，就是指的完全在一个初始环境下，也即是说在历史还没有展开的状况下，两个人如何相处的问题。这两个人有一个共通的愿望，就是要对方来承认自己。黑格尔认为，要求承认是人和动物不一样的地方，是人性（而非兽性）之所在。但是，这两个人，到底谁承认谁呢？谁是主宰者？谁是被主宰者呢？这就出现了一个冲突性的事实：即两个人都要对方承认自己。为了获得承认，两个人务必要展开一场战斗。显然，勇敢的人，也就是黑格尔所说的那种不怕死的人，那种缺乏自我保护本能的人，把自己随时置于死亡威胁地带的人——这个人不怕死，他非常勇敢，他可以冒险，而另外一个人他怕死，他又有自我保护的本能，他为了安全而寻求自我保护，这样，面对不怕死的人，他就屈服了。这样，这两个人在斗争的过程当中一个成了主宰者和征服者，另一个就成了被主宰者和被征服者：不怕死的人成了主人，怕死的人成了奴隶。这个时候，人和人的关系，在任何意义上都是主人和奴隶的关系。黑格尔说得很清晰，任何两个人之间的关系，必定是主奴关系，必定一个人是主人，一个人是奴隶。

　　但为什么又说这是个主奴辩证法呢？事实上，在主人征服了这个奴

隶之后，这个主人就开始睡大觉，他什么也不管，他不做任何事了。谁在做事？是奴隶在做，因为奴隶要劳动，要工作，要做家务，要把屋子布置得井井有条，所以，从某种意义上来看，奴隶成了这个家里的主人，奴隶在控制着这个家庭。主人在家什么也不做，他是被动的，他并不具有肯定性，他自我束缚。这时，我们看到，主人和奴隶就发生了一种辩证的置换：即，主人的特性，他的控制型的特性，主人的真理，主人的知识，主人的品质，主人的本性恰恰是在奴隶身上得到了体现；奴隶变成了一个主动者、控制者、主宰者，奴隶成了主人，在起着主人的作用。反过来，奴隶的臣服、被动和无为特性，则在主人身上体现出来。在这个主奴辩证法里，我们看到主人一旦当了主人之后恰恰体现出的是奴隶的特征，而奴隶一旦变成奴隶便体现出主人的特征，这就是黑格尔讲的主人和奴隶的辩证法。

在黑格尔这里，主人要通过一个他者奴隶来认知自己，而奴隶要通过一个他者主人来认知自己。黑格尔的意思很明显，一个人要认识自己，很难是通过自身来认识自己，一个人很难完全封闭在自我之内而自我认知。他必须通过一个他者来认识自己。黑格尔这个理论在后来有层出不穷的解读。我特别要提到两种解读：一种是法国的精神分析学家拉康，他借此发明了独特的精神分析理论。一个婴儿，刚生下来，它没有自我意识，完全混沌一团，它不知道自己是什么形象，但是这个孩子到了6个月的时候就发现了镜子，他发现了镜子里有一个和自己一模一样的东西，此时他非常兴奋，正是因为在镜子里面看到了 个他者"形象"，这个孩子才开始有自我意识，他是通过镜子中的他者来自我认知的。也就是说， 个人要获得对自己的认知，他要发现自我，要发现黑格尔意义上的"自我意识"的话，必须有一个中介，必须有一个镜子在那里存在着，孩子也是通过一个他者来发现自身。但是，在拉康这里，我们发现镜子中的"他者"实际上就是自身，这和黑格尔的"主人和奴隶"还是有所区别，黑格尔的"主人/奴隶"是两个不同的人，而拉康镜子里的孩子和自己是一个人，只不过他把自己放到另外一个空间去了，放到一个

对象化的位置上，自己把自己分离开来，通过对自己的形象进行分离，他获得自我认知。

如果说，拉康是对黑格尔这个理论的改写的话，那么，尼采则是对黑格尔这个理论的批评。尼采笔下最重要的人物是查拉图斯特拉。查拉图斯特拉住在一个高山上，他很孤独，查拉图斯特拉周围没有人。也就是说，没有他者。他怎么认识自己呢？尼采在查拉图斯特拉周围安置了两个动物，一个是鹰，一个是蛇。查拉图斯特拉在尼采笔下是一个非常聪明同时也是非常骄傲的人，但是他的聪明来自于蛇，他的骄傲来自于鹰；鹰是骄傲的，蛇是聪明的。查拉图斯特拉的自我认知让我们发现尼采的一个独特之处：他认为人和动物，有时候较之人和人，是更相近的，人不是通过人来自我认知的，不是通过一个"他者（人）"来自我认知的，人是通过动物来自我认知的。这时，尼采开始把人和动物的关系复杂化了。我们以前总是把人作为一个整体，把动物作为另外一个整体，但在尼采这里，人和动物在某种意义上是一类的。人和人的关系也许比人和动物的关系更远。尼采也讲到"主人和奴隶"，但是，同黑格尔不一样，尼采并不觉得主人和奴隶能够有一个辩证的认知。相反，在尼采看来，主人最好的镜像，最好的自我认知的镜像，是狮子，是老虎，是有暴力和主导倾向的动物。只有狮子、老虎、一切凶残的毫不畏惧的猛兽，才和主人构成了一个类似镜像，它们和主人是一体的，是互相认知的。奴隶呢？奴隶并不能在主人那里发现自己，奴隶在家畜，在羊、马，在一切最软弱最温驯的动物身上发现了自己。所以，我们看到了尼采在这里重新进行了分类，不再将人和动物分成两大类，而是将主人、狮子、猛兽分成一类；将奴隶和家畜，和牛、羊、马分成另一类。就此，在尼采这里又有了两类分法，不再将生命分成动物生命和人类生命，而是将生命分成强和弱两大类。强的生命就是尼采说的主人：它们暴躁，有进取心，有狮子般的勇猛，冒险；弱的生命就是尼采所说的奴隶，它们温驯、胆怯、怯懦、寻求安全。

我们可以从尼采这里发现什么？实际上，我们可以将人和动物的关

系复杂化，人或许并非是在排斥动物性的过程中获得自己的认同的。人真的像黑格尔所说的能够通过一个他者来获得自我认知吗？在现代社会，我们发现，人和人之间是如此的难以理解，以至于人们总在到处寻求共同体。学术界为什么这么多人现在提"共同体"这个概念？恰恰是因为人和人是无法相互理解的，所以大家不断地在谈共同体，不断地要建立一个共同体，这恰好表明了共同体的不可能性。事实上，在今天，不仅（友谊）共同体存在着不可能性，即便是家人——丈夫和妻子，父母和孩子，兄弟姐妹之间，都很难相互理解，很难相互认同。既然如此，我们去哪里寻求理解和认知？或者说，我们通过谁来自我认知？我们会发现，在这样一个背景下，动物在我们的生活中，在家庭中占据了越来越重要的位置。我们看到，养宠物现在成为一个越来越流行的趋势。很多家庭里面养宠物的人能够发现一个事实：这个宠物在家庭当中是被作为一个有人格的动物来对待的。比如，女主人会称呼一只猫或狗为"儿子"，经常和它们一起睡觉，和它们交谈，嬉戏，拥抱，甚至亲吻——或许，她很长时间不和自己的丈夫亲吻了。宠物已经作为一个"人物"，我们要说，作为一个亲人，已经进入家庭的核心之中。有一次我在电梯上，一个妇女抱着小狗，小狗见到我就叫，那个女的有些不好意思，就制止这个小狗说："儿子，你小点声音，别把叔叔给吓坏了。"这个妇女，这个狗，以及我本人似乎组成一个家庭共同体了。我和她，和这个动物好像是一个共同体了。所以说我们现在和动物已经开始有一种特殊的关系了。

日本导演大岛渚有一部电影，叫做《马克斯，我的爱》（*Max, My Love*），电影讲了欧洲一个普通的中产阶级家庭，丈夫是外交官，妻子是家庭主妇，还有个聪明的儿子。丈夫和女秘书之间保持着暧昧的情人关系。家庭主妇每天在家没什么事，她和丈夫表面看起来都很客气，但已经有了深深的沟壑，事实上，女主人在家里非常孤独。有一天丈夫给家里打电话，发现她不在家，问她在干什么，她撒了谎。第二天再打电话，她还是不在。丈夫很奇怪，决定开车跟踪，看她到底去哪里了。他发现，女主人开车来到了海边的一个古堡，丈夫紧紧跟在后面，女主人到了常

年没人住的一个古堡中，推开门，门里还有一个小门，再推开门，进去了。丈夫一直在外面盯着，不知到底出了什么事，但听到里面有接吻、拥抱、爱抚的声音。愤怒的丈夫怒不可遏，将门踢开。他看到了什么？女主人和一个大猩猩在接吻！丈夫非常震惊，要把妻子拉回家，妻子大吵大闹说她不回家，她要住在这，她就爱这个猩猩。丈夫说你无论如何要回家，妻子说回家也可以，但是有一个条件，你得把这个大猩猩也带回家，让它和我们住在一起。丈夫没办法，只好答应妻子把这个大猩猩带回家。在电影中，我们就看到非常有意思的一个事情，丈夫一直在怀疑大猩猩和他妻子到底有没有性关系，这是他最为焦虑的一个问题，这是个致命的问题。可是他没法证实。有一天，他花钱找了一个妓女，让这个妓女去挑逗大猩猩，看大猩猩愿不愿意和妓女发生关系，大猩猩对妓女毫无兴趣，丈夫这样就开始放心了。于是大猩猩留在家里，孩子也喜欢上了大猩猩，丈夫慢慢地在和大猩猩的接触过程中，也开始能够接纳它了。这样，有点奇怪的是，当一个动物出现在一个原本有些沉寂的家庭中时，这个家开始有了一点生气。

事实上，人们通常认为，动物对异性只是有性的需求，它没有情感，也就是说没有爱情。但是在这部电影里，充满讽刺性的一点是，恰恰动物是有爱情的，动物爱这个女人，性对它来说并不重要。反过来，男主人公有一个情人，他和情人之间充满谎言。在此，我们看到，人和人之间的关系，男女之间的关系，就是一个单纯的性的关系，毫无爱情可言。大岛渚完全颠覆了我们的一种既定观点：人是有爱情的，动物是没有爱情的。在人看来，动物只有性没有爱情，而人不仅有性还有爱情——这正是人和动物最重大的差异之一。但我们看到，大岛渚对此抱有一种令人惊讶的怀疑：或许，动物之间有可能产生爱情，而人之间可能就是单纯的性。在这个意义上，他或许对进化论持有一种激进的批判：动物进化成人真的是历史的进步吗？从他的角度来说，从动物进化到人恰恰是历史的退步。我们在电影中看到，与其跟人组成一个家庭，还不如跟大猩猩组成一个家庭。这就是大岛渚这个电影里面非常令人震惊的东西。

　　这就是我要讲到的人和动物在现代社会中已经开始发生一个很重要的变化，就是说有一种可能性：将来人会不会和动物组成家庭？从一些妇女和宠物的关系来看，人性和兽性的区别真的那么大吗？也许正如阿甘本所言，人和动物的界线根本不是我们所想象的那样壁垒森严，相反，人和动物的关系是开放的。我觉得还有一种新的开放性，就是人和机器的新关系。人和机器在今天也表达出一种新的关系，甚至是，我们要说，人，动物和机器这三者之间展现出一个新的关系。我们的日常生活现在完全被机器所控制，很多人早晨起来的第一件事是打开电脑，晚上睡觉前的最后一件事是关上电脑。电脑和身体有一种亲密的关系，它们相互吸引，不能分离。有些人在电脑面前——比如在聊天的时候——会哭、会爆笑、会生气，会狂躁。我特别愿意提到的是手机。有时候在银行排队，看到年轻人坐在那里排队，几乎所有人都拿着手机发短信——人们在无聊的时候，似乎只能凭借机器来度过这段时光。不仅如此，手机现在成为人的一个新器官，而不仅仅是人的一个用具，手机是人在长到十几岁之后，从人体身上自然长出来的一个器官——一旦长出来后，它再也不能根除了，否则，他就是一个残疾人——在当代社会，没有手机的人，就如同一个残疾人。重要的是，机器还加深了个人的自主性和独立性——自从有了机器之后，人可以消除自身的孤独感，原来一个人在家的时候会非常孤独，他渴望到外面去寻找他人，和他人对话；但是现在，一个人在家里有手机、有电脑、有电视机，他可以全身心地投入这些机器中，并不会感到孤独和无聊。同机器的嬉戏完全可以取代同人的对话和沟通。

　　今天，人们会花费大量的时间同机器交流，我们想象一下今天北京的一个平常的夜晚吧！如果有一个上帝在天上俯瞰着晚上九点钟的北京城，他会看到什么？他深邃的目光穿越了无数座大楼的窗户，却发现的是相似的场景：女主人坐在沙发上满脸泪水，盯着电视机在看言情电视剧。男主人可能在卧室里面飞快摁动手指给一个女人发短信。孩子在哪呢？他可能在他的小房间里打游戏，满脸通红地玩杀人游戏。这样的家

庭如此的普遍，但却又是令我们如此的陌生：在二十多年前，在电子机器普及之前，一家人吃完饭，然后围坐桌前，其乐融融地讲述一些事情。这个时代一去不复返了。现在，一个家庭吃完晚饭之后，每个人在一个隔绝的空间里面与机器相伴（或许身边还有一只小狗），在机器里面重新建构他们的主体，建构他们的新的认同。

汉语中的陌生人

　　作为一个职业作家，孙甘露写得非常少。但是，也可以反过来说，作为一个作家，他写得非常多。他是属于数量最少的作家之一，也是产量最大的作家之一。为什么这样说？我们无法用单纯的数量去衡量孙甘露的写作强度。对于孙甘露来说，写作就是一种繁重的劳作，是一种巨大的体力消耗：词语的消耗，句子的消耗，写作本身的消耗。我们知道，有一种轻松的不费体力的写作。这种写作可以大量地繁殖，重复，可以轻而易举地自我再生产。这是一种机器般的配置性写作：词和词之间的配置，句子和句子之间的配置，人物和人物之间的关系配置，最根本的是故事本身的配置，所有这些，都纳入到一个事先被编排好的程序之中。作家不过是熟练驾驭这个程序的工人——这样的写作，数量巨大，但绝不辛劳。孙甘露是没有写作程序的人，他不知道下一个词语会从哪里召唤而来，更不知道下一个句子会出现怎样的节奏，面貌，气息。对于孙甘露而言，写作是去写出未知的东西，而不是去写已知的东西。他的写作就是写句子，就是要创造出一些前所未有的句子，每一个句子都是一个发明，每个句子都是独一无二的。要将句子写得与众不同，就必须精雕细刻，殚精竭虑。这些句子如此的考究，考究得令人惊讶，他们看上去都像是汉语中的陌生句子，好像不是汉语写出来的句子。这些考究的词语组合，考究的句子如此之频繁，一个连接一个，一部短篇小说（如

果我们非要说这是小说的话）容纳了如此之多的新句子，这是高强度的写作，这一定耗费了他大量的体力——或许，在当代作家中，没有人比孙甘露的写作更加消耗体力了。

或许，我们应该有一种新的标准来衡量作家的产量。我们不应该看到他写出了多少书，写出了多少字数，我们应该看他写出了多少陌生的句子，看他在一个民族的语言中创造出了多少句子。一个作家总是能够写出令自己和读者感到陌生的句子，这是文学的伟大至福。有无数的作家，有无数著作等身的作家，并没有写出一个属于自己的句子。这样的作家，无论他有多少作品，他都是产量最低的作家——这不是一种创造性的写作，而是重复性的简单的再生产写作：对自我的再生产，对流行汉语的再生产。这是躺在汉语的慵懒被窝中的写作。这是文学的虚假繁荣。对于一个作家而言，最为重要的，也是最为基本的素质，就是写出属于他的句子，写出不能被别人模仿的句子，写出将他的名字抹掉但仍能够轻而易举地辨认出来的句子，写出让他的民族语言感到无比愕然的句子——孙甘露当之无愧地属于这类少数作家之列。在这个意义上，他非常多产。经验告诉读者，仔细地读他的一部短篇小说，需要消耗的体力和时间，要超过一部一般的长篇小说。确实，《呼吸》这样的长篇，只能最为恰当地命名为"呼吸"了：无论是对于著者还是读者，它需要巨大的耐心和体力。小说的语言强度，迫使人们不停地呼吸。

在什么意义上，孙甘露的写作是汉语中的陌生写作？我们如何在一种民族语言的内部去发现一种异己性？如何成为一种语言传统中的不速之客？只有在这种语言折磨我们的舌尖的时候，只有这种语言让人们的身体不适的时候，它才构成一种陌生语言。在此，人们会有一种不同的发声经历，一种不那么自然的发声经验。我们的舌尖很难充满惯性地读出这些句子，很难自然地将这些小说诵读下来。读这些小说使人感到费劲。这种语言昭示了身体经验的匮乏。即便被一种民族语言长期浇灌，即便储存了民族语言的多样范式，身体中还是存在着言语的漏洞，它还是被这种民族语言内部的闯入者弄得困惑不已。孙甘露就是汉语中的闯

人者，如同游牧者闪电般地突然闯入了语言定居者的王国，令人陌生。阅读这些小说的经验，就如同要求我们说一种不熟悉的语言，要求我们发一种我们舌尖所难以发出的音节；就如同要求一个湖北人发出他的身体中没有的"r"音，一个四川人发出他身体中没有的"h"这样的语音来一样。为此，我们必须非常敏感地使用舌尖，舌尖要尝试，要适应，要模仿，要倾尽全力。总之，不能随意而自然地发声，不能畅快淋漓，舌尖无法在一条康庄大道上疾走。孙甘露的句子，就是这样一种令舌尖战战兢兢的语言。阅读如同冒险，结结巴巴，时时刻刻担心跌入词语的错误连接的深渊。我们对这个同代人的汉语如此的陌生，就如同古代汉语对当代人的身体非常陌生，如同上海话对北京人的身体很陌生，如同英语对中国人的身体很陌生一样。他这是"在自己的语言内部充当外国人"。我们要么将他挡在民族语言的外部，要么只能接受他的挑衅，慢慢地尝试着去读他，尝试着培养自己所缺失的音节。湖北人最终学会了发出"r"音，就像人们最终能够阅读孙甘露一样。正是孙甘露这样陌生的闯入者，使汉语最终扩展了自己的领土。孙甘露是作为一个异己，一个边缘人，一个小文学的典范的形象出现的。越是边缘，越具有一种语言的难度，越具有一种语言的强度，也就越具有一种对既定的语言领土的爆炸性。

这种令汉语感到陌生的异己者，大都患有一种语言的精神分裂。正是这种精神分裂使他们成为汉语中的外来人。一个民族语，总是存在自己的传统语法，存在着自己的语言习性。就现代汉语而言，白话文学史和各种层次的教育机器在巩固这种语法习性。人们被这种语言习性所反复地再生产。一种分裂的语言破除了理性的组合链条，并使现代汉语半个多世纪的构造原则摇摇欲坠。从上个世纪的 80 年代开始，一种癫狂的精神分裂的句法出现了。孙甘露、莫言、残雪和王朔或许代表四种分裂的方式，四种语法的癫狂形象：莫言是叫喊的语法，王朔是狂笑的语法，残雪是唠叨的语法，孙甘露则是臆想的语法。这是精神分裂的语法。一个精神分裂者的一天就是在狂笑，叫喊，唠叨和臆想状态下度过的。他

们四个人分享了精神分裂者的一天。幸亏有了这四个人！一个理性读者，一个被汉语习性所培育的读者，要读懂这些作家，就要练习疯癫。不喊叫，就读不懂莫言；不爆笑，就读不懂王朔；不唠叨，就读不懂残雪；而不充满幻觉，就读不懂孙甘露。这些作家让我们暂时从这个乏味而平庸的世界中脱身。文学就是要让人们暂时摆脱理性的桎梏：莫言的叫喊，歇斯底里般地划破了理性的平静夜晚，令人惊骇不已；王朔的爆笑是对世俗逻辑链条的讽刺性毁灭，那是来自上方的闪电般的尖锐一笑；残雪的唠叨结结巴巴，这是决不调和的具有强迫症状的肌肉的痉挛和嘴的痉挛。而孙甘露，在这些疯狂的句法中，最为平静，但最为疯狂：这是一个自闭的悬浮的臆想世界。

一旦是臆想和幻觉的句法，我们就能明白，为什么孙甘露的小说总是一种特殊的词语组合。我们看不到熟悉的搭配，我们不能在一个词语后面马上联想到另外一个词语，不能在一个句子后面马上联想到另外一个句子；就像一部让人心神涣散的电影，我们看到前后的两个镜头毫不相关。在孙甘露的作品中，人们很难看到句子之间联系的蛛丝马迹，甚至是联想的蛛丝马迹：无论是从横向的角度，还是从纵向的角度。通常的小说，人们可以用一个相似的句子改写既定的句子，用一个相似的词改写这个既定的词，这并不妨碍这个小说的布局和进展，甚至不妨碍小说的风格。但是，在孙甘露这里，每个句子是特定的，这些句子的每个用词是特定的，是无法被其他句子和词语替换的，无法为这些词语找到近义词。也就是说，句法的两大功能，换喻和隐喻，都失去了效果。句子处在某种迷幻状态，词语是依靠幻觉来组合的，而幻觉是一种临时性的闪现，它决定了这个句子和词的组合的独一无二性：它怪异但是不可替代。每个句子和每个词都种植了特定的基因。同时，幻觉摧毁了实证主义神话，实在之物被幻觉无情地驱散。幻觉只是和幻觉相伴；或者说，一个幻觉催生一个幻觉，这是幻觉的换喻。一串幻觉。在或许是孙甘露的第一篇发表的小说《访问梦境》的开头，我们读到这样的句子："此刻，我为晚霞所勾勒的剪影是不能以幽默的态度对待的。我的背影不能

告诉你的我的目光此刻正神秘地阅读远处的景物。谁也不能走近我的静止的躯体，不能走近暮色中飞翔的思绪。因为，我不允许谁打扰死者的沉思。"这是冥想、倾诉、谁也听不清楚的低语。这就是幻象。是纯粹的能指消耗，是能指的无目标的滑动，在固执但居然又是非常优雅地滑动，能指和所指脱节了，"实在"无限地推迟。形象遭到了拒绝。一种典型的分裂式语言。

孙甘露志在毁坏形象。他一定要使形象和场景发生崩溃，阻断故事的线条，不让行动发生，不让场景活灵活现，不让人物栩栩如生，总之，不让人在小说中"看到"什么。这是对目光的彻底拒绝。他基本上拒绝白描，拒绝被一个活生生的现实场面所束缚。有一个人坐在花园里，这就够了。不需要详尽地描写这个人的面貌，不需要这个人坐的椅子的形态，不需要周围的布景，不需要天空、阳光、大地和绿草。这个人坐在那里干什么？他被幻觉所支配，他要展览出来的也是他黑暗的内心冲动。这些冲动"以充满柔情蜜意的坠落散布出去"。内心冲动也无法准确地捕捉住。坠落和散布，这就是孙甘露的风格，这是同聚焦和内在性完全相反的一种风格。这种风格总是指向外部的，总是不屈不挠地往小说的领土之外延伸、扩展、攀爬。而且这个展开并不遵循规律。就像一个树根一样，盘根错节，四处分叉而交织，曲折而又无休无止，这种延伸是偶然的，任意的。许多小说在表面上具备这样一种伸展的形式，这些小说的叙事也是离散的，也充满了联想、断裂、褶皱，它们也被碎片所残酷地割断。但是，这些小说总是被一种内在性所紧紧地绑住。一个隐秘的焦点在背后统摄着这一切。小说的叙事无论抵达到一个如何偏远的角落，它最后还是被一个内在的焦点所不知不觉地拉回来。同这种方式不一样，孙甘露的小说（我们最好说它是一种写作）彻底地将这个焦点掏空了，这是纯粹的外向写作，是一个逃跑式的写作：不断地从内在性的焦点逃跑，不断地躲避这个焦点的编码和组织——无论这个焦点是什么。一旦一个形象要被定形的时候，马上逃离这个形象；一旦一个场景要定形的时候，马上逃离这个场景；一旦一个故事要成形的时候，马上逃离这个

故事；一旦一个人物的"性格"要定形的时候，马上逃离这个"性格"；一旦一个主题要定形的时候，马上逃离这个主题。

孙甘露的小说，就在于不倦地往外逃离。逃离就是他的小说现实。到处都是逃离，所以，不要为这些小说想象一个合理的封闭结局，似乎结局就是逃离的终点，逃离到此戛然而止。不，完全不是这样，这不是封闭意义上的结局，结局本身就构成了逃离，至少，结局不肯定一个封闭性的终点。孙甘露小说的许多结尾都充满着否定词。否定就是逃离。我们看看，《夜晚的语言》的结尾："我无力再写下别的什么了。"而《我是少年酒坛子》的结尾是"没有人相信这一点。"《访问梦境》的结尾意味深长："食无言。"《音叉、沙漏和节拍器》的结尾即便打算肯定，但也是用的否定方式："你不要问东问西，做就是了。"《庭院》同样如此："陶列和他的作品永垂不朽。"另外有小说的结尾，是充满悖论地提到开端。结尾或许是一个新的开端，一个新的起源。《信使之函》结尾："信起源于一次意外的书写。"而他最长的小说《呼吸》是这样结尾的："仅有开始和完满的结局都带来缺憾。"最后，又意味深长地补充了一句："你知道我指的是什么。"这是对持有这样信念的读者的信赖：阅读或者写作的过程或许是最重要的。这个过程就是逃离，逃离是最重要的，作为一个过程，逃离，并没有开端，没有结尾，无休无止，无始无终。逃离是对于焦点的逃离，对于内在性的逃离，对于任何一个封闭性的中心的逃离，最终，是对于意义的逃离，对于形象的逃离。

这种逃离是如何形成的？或者说，意义是如何在尚未形成和聚焦之前就自我崩溃的？孙甘露的句子执著地拒绝表意。他的写作，意在抹去意义。他大量地使用形容词。没有人比孙甘露更喜欢用形容词了，他很少让一个名词裸身地出现。名词前面一定有定语，一定要有修饰性的说明，形容词就像一件件华美的衣服一样穿着在原本光秃秃的名词上面，这样一来，名词本身的意义被这些衣服覆盖了，被遮住了，它们有时候反倒显得无足轻重。事实上，反过来，这些形容词如此之丰富，如此之讲究，以至于人们毫不怀疑这些词并非只是些无足轻重的定语，它们并

不是名词的单纯配角，相反，这些词有自己的厚度，有自己的光辉，有自己的家宅。

这些修饰性的词在自身内部获得了自己的重心。词出现在这里，就是为了自身的荣耀和美妙。它从它们的俗常语境中解脱出来。孙甘露让词语重新获得了生命，他苦心搜寻各种各样的词语，一有机会就将它们安置在句子中，句子不是意义的透明渠道，它就是让词在其中托付和寄寓的空间：它将这些词在一个横断面上一个个密集地展示出来。孙甘露对词语的偏爱是由衷的，词在句子的经纬线上闪耀而获得了生命，也因此，写作获得了生命，而作家的生活本身也获得了生机——这是将词语作为生活根基的作家：写作就是为了让词语从表意的地平线上缓缓地升起而熠熠生辉。词，获得了自身的存在。这个存在的核心就是永恒。孙甘露苦心地搜寻汉语中的各类词语，尤其是形容词，或者是词组，或者是功能类似于形容词的副词，或者是修饰性的动词，这些形容词（和副词）是一种感觉，一种无法被意义准确地捕捉的感觉。感觉，正是幻象的逻辑。沉迷于幻象，只能沉迷于感觉。而名词完全不一样，名词是理性的，它是确定的，有特定的对象。名词缺乏弹性。一些名词的美妙仅仅在于它所指称的对象的美妙，或者是它的音响的美妙。孙甘露并不回避这一点。他总是挑选一些别致而优雅的名词，他试图用这些名词指代那些更为准确，更为直接，但同时也更为粗俗的名词。孙甘露对粗俗有一种天然的敌意，他好像害怕这些词弄脏了他的小说一样。他是我见到的中国当代作家中用词最为干净的作家。我所看到的最粗俗的词，是"尿"，但是，这个尿，在追赶"诗人"的途中，居然一直没有尿出来。他的小说中没有脏物，没有叫骂，没有器官，没有肉，即便是在肉体的销魂时分也是如此。孙甘露并不排斥——相反，他好像很迷恋——这个销魂片断。在《呼吸》中，有两段冗长的销魂时刻的叙述，这两段叙述精彩绝伦——这是我看到的最好的性爱的片断之一。销魂在这里变成了一种特殊的经验：这是肉体感受，但是是没有肉的肉体感受。因为女人的身体器官都是以另外的优雅名词替代的，女人及其器官被描述为"宝

藏"、"水母"、"露珠"、"湖泊"、"幽冥之穴"和"海市蜃楼"。在这个时刻，男人没有出现器官，没有出现动作，没有出现场景。或许，男人的器官太粗俗了，没有名词可以替而代之。而手，这个欢爱过程中必不可少的动作，它的出现，跟身体的抚摩动作没有关系——没有抚摩，只有体会，应答和交流；没有动作，只有感受："她的食指的第一处折痕越过他手心展示的爱情和生命的图示附在了手腕的脉搏之上，在得到了血脉的一次应答之后，转向了手臂那倾诉着感伤的毛孔。"这是一个性爱中的手的动作，但是，它像小提琴一般地在细致，敏感而略带忧伤地弹奏。肉体之爱，离肉体如此之近，但又是如此之远。器官和动作，或许是对性爱的侮辱，反过来也可以说，性爱的至福，是要剔除器官本身。性，如此的拒绝了色情的引诱。

正如没有器官词汇一样，孙甘露的字典中也很少使用暴力词汇。没有使用器官的词汇并不意味着对性没有兴趣，但是，不使用暴力词汇，则很可能确实对暴力没有兴趣。一旦充满暴力，小说就会变得激烈而动荡。孙甘露则希望平静和缓慢，冥想总是在平静状态下展开。他异常地平静。暴力、血腥、辱骂和对抗好像没有进入他的世界一样。他的小说令人惊讶地根除了敌意，世界没有敌我之分。一旦剔除了暴力和敌意，事实上，我们要说，它就剔除了历史。敌意和暴力潜藏在历史的每个毛孔之中。对此，孙甘露却视而不见，他选择存活在一个虚幻的世界中——这个虚幻，不是人们所说的文学虚构，不是说通过写作本身来抵制历史。事实上，绝大部分文学恰恰是通过写作本身来介入历史，文学是植根于历史本身的一个物质性事件。文学是一个虚构，但是，这个虚构具有一种实在的力量。即便人们有意回避历史，但是，一旦置身于文学的事业中（即便是娱乐文学的事业中），他总是深陷历史之中。孙甘露拒绝历史则表现出一种过分的执着。他开始于虚构，但是也终止于虚构：这些作品并不构成一种实质性的历史力量。这是单纯的冥想。这些小说，几乎扫除了全部的历史遗迹。小说没什么历史的舞台道具，偶尔出现的是另一些虚构物：一些书籍，一些音乐，电影和戏剧，以及制造这些虚

构物的作家、画家和诗人。这是孙甘露的移情对象。孙甘露沉浸于其中的，也就是虚构之物。这是双重的对虚构的尽兴湮没。它确实没有具体的历史，没有实在之物。但是，一种对历史的如此拒绝，难道不是一种历史的态度？为什么如此的拒绝历史，难道单纯是对冥想的偏爱吗？

这是对词语的偏爱。正如他不喜欢粗俗的词，不喜欢辱骂的词，不喜欢充满敌意和暴力的词一样。孙甘露意图过一种精致的语词生活。对于他来说，语词生活就是历史生活。生活在历史之中，就是生活在词语之中。写作，虚构，冥想和幻觉可以将各种词和句子召唤而来。这些词语总是自发地涌现，它们使得句子变得肿胀而绵长。即便句子冗长，这些长句子却有异常清晰的类似于印欧语系的句法结构。如果按照课堂上的句子成分的划分，人们会惊讶地在这些陌生的句子中发现完善的句法结构。尽管在抵制表意，但是，人们还是得承认，这些句子非常适合于翻译成英文。这完全是因为主语和谓语明确了自己的功能和位置，但是，它们被定语和状语所狂热地修饰。修饰语，副词和形容词就密集地挤在一起了——这就是这些句子饱满而充实的原因，这也构成了写作和阅读的强度。孙甘露几乎在所有的名词前面都要修饰，他的标志性特征就是句子中出现的大量的"的"，孙甘露的那些长句子不断地被"的……的……的……的"所间隔，句子中反复出现的"的"，就使得这些"的"之前的词语反复地停顿、滞留和自我显身，在"的"的有节奏的间断下，这些词拥有了自己的重音。即便是冗长的句子，在孙甘露这里，还是能够方便地断句。这是一个孙甘露的典型句子："一曲五声音阶的牧歌在执着的垂暮中为手持风筝的人们的迎风奔跑做着辽阔的背景伴奏。这单调的哼唱犹如仁慈的心灵在迅疾的默读间偶尔掺杂的游移的舌误，这纷忙的田野上洋溢着略带倨屈的和谐。"而这些由"的"构造的修饰词，通常是和名词形成一个并不固定的临时搭配，这种搭配常常让一种俗常的意义自我瓦解。有时候有些并置的形容词也常常相互诋毁。形容词和副词和名词之间的奇异配合，就使得句子的意义自我瓦解，烟消云散。

因为孙甘露大量使用定语和状语，这样，主语，谓语和宾语，这些

最重要的句法成分反而不是很重要了。主语和宾语是名词，它们缺乏变化，这是最呆板而顽固的意义空间。写作者通常在名词和主语前面束手无策。不仅如此，孙甘露好像特别不希望他的小说运动，我们看到了他对动词和谓语的敌意。幻觉状态，一定是停滞状态，在此，冥想代替了运动，低语代替了行为，耳朵和肌肤取代了手和脚——有一个城市干脆就被孙甘露命名为耳语城：一个幻听之城，而不是一个行动之城，故事之城。人们沉迷于感受而疏于行动。小说中几乎缺乏行走，更不用说奔跑了——无论是人物的奔跑，还是叙事往终点的奔跑。从否定的角度，我们已经提到了他的小说对焦点和内在性的逃离。同样，从否定的角度，我们能够看出他对运动的拒绝。因为运动就是肯定。结尾并不意味着一个行动结束了，而是意味着，不行动。从头到尾都不行动。相反，到处都是滞留，动作的滞留，幻觉中的滞留，各种语词的滞留，在各种语词中的滞留。滞留就让词语获得了垂直性，获得了深度。滞留就滞留在词语的深处。词语再一次借助于滞留而获得了永恒。这样，这些小说如此的不动，如此的缓慢，好像是在抵制时间的风蚀。在当代的作家中，孙甘露或许是最为缓慢的。他的小说流淌着溪流一般的忧伤。时光催人老去，唯有藏身于语词的深邃之处才能获得永恒。

我所想象的音乐

　　"比零还少"① 意味着什么？它是沉默吗？是冷酷吗？是绝望吗？是世界观吗？沉默、冷酷、绝望是这样坚决而简单地表态的吗？这种简单的表态方式——它寥寥几字，而且就字面而言是低调的、退却性的——会加剧它的沉默、冷酷和绝望吗？我相信，如果将它当作一个表态修辞学的话，"比零还少"就蕴涵着一个奇特的美学悖论，它使自己无穷无尽地后退、掏空、缺场，它变成一张空白书页，然后呢？繁复的意义纷至沓来，它们可以驻扎在任何的一隅，肆意地滋生、蔓延、渗透：这是沉默中的立场，是悄无声息中的表态，是步履蹒跚后退中的果断前行，是以低音来高声歌唱。是的，比零还少，但是，郝舫在他的诗篇中告诉我们，它"比最多还多"。

　　无论如何，郝舫并不想让自己、让他的笔下人物变得规范化，他不想遵循这个时代的趣味、法则，无论是伦理法则还是美学法则。对于一个对声音敏感的人——郝舫既不停地捕捉和搜索各种离奇的声音，他也试图发出自己独特的声音——而言，他不想让自己的声音沾染上这个时代的平庸气息，这种平庸要么是陈词滥调，要么是流言飞语，要么就是不痛不痒但还可笑地显得煞有介事。有两种方式可以甩掉这种四处出没

　　① 语出郝舫所著《比零还少——探访欧美先锋音乐的异端禁地》，外文出版社 2001 年。

的陈腐声音，一种是喃喃低语，它在暗夜中反复徘徊，伴随着密室的忧伤；另一种是号叫，是交织着愤怒和快感的咆哮，这种咆哮夹杂着表意的词语和无意义的噪音，混合着清晰的立场和模糊的情绪，将隐喻象征的诗句和粗鲁直接的叫骂并置起来。这种咆哮是断裂的、哽咽的、跌跌撞撞的，有时又是直冲云霄的，我们在摇滚中听到了这种声音，在金斯伯格的诗句中听到了这种声音，在郝舫的写作中也听到了这种声音。这是一种尖锐而躁动的声音，它紧张、轻蔑、激动、忤逆、动不动就挖苦，有时充满敌意但有时又满怀悲悯。这种声音因为愤怒而大笑。

写作，如果不是发出一种独特的声音，如果既不轰响，又不低吟，它还能是什么？就像歌唱，如果不是创造出一种声音，如果不是让声音起舞、让声音的舞蹈灌注一种冲撞的力量，它还能是什么？在郝舫这里，写作和摇滚相遇了，两种声音相遇了，没有分贝的声音和苦吟的或者声嘶力竭的声音相遇了，这两种声音在相互应答、彼此附和：沉默的声音不可自制地沾染了摇滚的风格，沾染了它的节奏，它的高音，它的愤恨和快感。那些声嘶力竭的声音呢？在郝舫的声音的激发下，变得更为凄厉、苍凉、艰涩或者欢乐。

在这里，摇滚不再是听觉对象，不再是电子机器中传送出来的声音，甚至不是歌手的表演；摇滚，是写作中的音符，是身体的冲动和内心的噪音。郝舫不是面对着摇滚，写作也不是对摇滚的评头品足，写作就是摇滚本身，摇滚只是这种写作的契机，是它的引文，它的倾泻通道。摇滚，或者那些音乐中的异端禁地，和这种写作不是处在两个区域，不是不相关的两种表意形式，不是两套文本法则，相反，在郝舫这里，摇滚和写作以一种协调的方式交织起来，二者相互激发，相互推搡，相互强化，二者彼此借用对方的力量。对于郝舫来说，摇滚煽起了他的激情，但是对于读者——比如我这样的读者——来说，写作激发了我对摇滚的想象，我对这些乐队知之甚少，但是我借助郝舫的写作来想象它们，奇怪的是，在这本书中，在这些沉默的文字中，我听到了呼啸的乐音，我感觉到我离那些乐队如此的接近，我在密闭的家中，在台灯前，听到了

尖锐、喑哑、悲鸣或者欢笑。我打开书本，就像打开了关闭着音乐的房间一样，它们轰然而起。有没有这样的音乐：它不需要倾听，不需要耳朵，甚至不需要声音？音乐需要想象，约翰·凯奇用沉默的演奏、用无声的舞台演出形式发出了乐音，但还有一种乐音，它甚至不用演奏，不用道具，不用舞台，它借用沉默的不发声的文字，同样可以在内心一遍遍地轰鸣。

这些音乐甚至没有演奏者，没有主体，音乐在文字的行间神秘地飘散出来，这是郝舫的那些文字在演奏？或者说，这些文字和那些歌手、那些曲目、那些音乐事件、那些它所勾勒的形形色色的片段在共同演奏？在此，文字与音乐相交织，这不仅仅指文字具备音乐的特征，带有音乐的节奏，带有它的狂乱、热情、激烈和伤感——这确是郝舫的风格——而且，这种文字还生产音乐，在和音乐的相互游戏中，在彼此的缠绕和激发中，写作不仅仅是评论音乐，写作还创造音乐，这种音乐摆脱了它的物质性，摆脱了它的演出空间、摆脱了它的氛围，摆脱了各种机器、声音、人体，音乐仅仅残存着空洞而广袤的音乐性，残存着无数可能的音乐性，这是文字生产的音乐，没有声音的音乐，没有曲调的音乐，然而，这里处处都是音乐，它趁着夜色而来，穿越层层叠嶂而来，踏着狂躁的鼓点而来，在偶然性的主宰下，它才短暂地滞留于某一形象。

对我来说，不再有什么乐评人了，音乐不需要评论，写作要么是创造音乐，要么是扼杀音乐，但绝不是评论音乐，关于音乐的写作如果没有引起我们对于音乐的想象，那就只能让我们在音乐面前戛然而止，就只会堵塞我们和音乐的通道。同样地，在这本书中，对我来说，乐队不重要了，有关音乐的知识也不重要了，重要的是这种写作和音乐相遇的瞬间。正是在这一刻，音乐汩汩而出。

词语的深渊[*]

　　本书搜集的这些关键词条，总是在各类理论书籍中频繁地闪现。它们随意地置身于某些篇章中，某些段落中，某些句子中，甚至是，某些标题中。我们——这些理论学徒——总是在理论课本上不经意地和它们遭遇。这样的遭遇情景往往是，在通常是通畅的阅读中，突然崩出来某一个词，它打断了我们的节奏，并使阅读变得磕磕碰碰，犹豫不决，就如同一个在平静的大道上自如地行进的人突然被一块石头绊了一跤一样。我们不得不停下来，细细地端详这些挡路的词语，并将它们从句子中小心翼翼地摘出来。有时候，这些被摘出来的词语，一旦脱离了语境而以一种裸露的状态出现，它们看上去便毫无异常之处。比如，"星座"这个词，它们单纯地出现在我们面前的时候，一群人围坐一起愉快地进行命运和性格推测这一游戏场景，就自然地会浮现在人们面前。但是，当它被本雅明的忧郁而婉转的笔所书写出来，却会让人踌躇不决。在另一些时候，人们面对着这些词语，从它被翻译出来的汉字组合中找不出任何的意义踪迹——这些词语完全溢出了我们的汉语经验。尽管我们总是遭遇它们，但是如果没有专门的解释，对于我们来说，它永远是一个晦暗的秘密。比如，"能指"这个词，尽管它出现的频率如此之高，但是要在

　　* 本文是《文化研究关键词》（江苏人民出版社 2007 年）的序言。

这两个单纯的汉字组合中寻找它的意义，依然会徒劳无功。这些词，或者因为它在特殊语境中的特殊意义的运用，或者因为它在汉语中（由于强制性的翻译而带来）的陌生性，它们埋伏在理论著作中，就像埋下的一道道黑暗深渊，让人望而却步。而理论，恰恰就是由一道道深渊组成的巨大谜团。对于那些非专业领域的人来说，理论，如同数学门外汉面对着的复杂的数学方程式一样，让人一筹莫展。

　　既然如此，理论和哲学为什么要发明这些晦涩的语词概念？通过概念和词语的围墙将一般人拒绝在理论和哲学的门外，是理论家的天性吗？德勒兹总结自己的哲学生涯的心得之一就是，哲学就是要发明概念。但是，发明这些概念，并不是为了发明晦暗本身，而是为了发现这个世界的晦暗。换一种说法就是，这些深渊般的理论概念，之所以变得晦暗，并不是因为词语本身的晦暗，而是因为世界本身的晦暗。世界本身如此之复杂和晦暗，以至于任何的词语都难以将它耗尽，而词语一旦力图去捕捉这个世界的时候，它必定气喘吁吁。理论和哲学，同人们通常的看法相反，并不是处于生活世界的另一端，相反，理论和哲学都是对世界的表述实践。这种表述实践，充满着运用词语的技术。关键词语和概念的发明，是理论对世界进行表述的权宜之计。晦涩的世界，必须借助词语通道隐约地现身。理论家将某些词语和概念召唤而来，就是为了利用它们，尽可能地照亮世界的晦暗秘密。这些词语，其命运，在理论家手中得以改变。理论家选择它们，尽管有各种各样的特定机缘，但是，他们往往是将这些词语的原初意义作为凭借，然后，在这个原初意义上不间断地进行意义的繁殖。这些词，其意义的增殖过程，也通常是原初意义不断地退隐的过程。一旦被理论家所选择并作为关键的概念来运用的话，词语，在理论著述中的效应，就如同一个单调的石头被扔进池塘中一样，它负载的意义像波浪般一层一层地荡漾开来。这些词语和概念被种植了大量复杂和晦暗的内容，它们被过度地运用，以至于其基本字面意义反而隐而不现。反过来说，这些复杂和晦涩的世界信息，它们强行闯入这些词语中，让词语变得肿胀、饱满和丰富，让词语的意义从其原

初的单一性上扩散和弥漫开来。还有一些理论家，甚至对所有的现存词语都不满意，现存词语的既定意义踪迹，对于他的理论陈述而言，总是不尽如人意，因此，不是借助于一个既定的词来繁殖意义，而是在已有的词汇上进行词的改造，进而发明一个新词，并赋予这个新词以意义，这也是一个常见的确定理论概念的方式——不用多说，我们马上就能联想到德里达的例子。对汉语读者来说，这些关键词语还有另外一层复杂性：它还需要被翻译一遍。对一个词的翻译，实际上是将这个词的意义进行一种搬运，将这个词搬运到另外一种空间和时间编织的情景中。词的意义，在这种跨越时空的搬运旅途中不断地经受损耗和添加。此时，译者延续了理论家的工作，在理论家一而再地赋予该词新的意义之后，译者再次为它添加、删削和转换新的意义。因此，在汉语中来解释西方的理论关键词，就需要在揭开理论家赋予它的诸种意义面纱之后，再次揭开翻译者为它所编织的新面纱。

这些关键词一旦被确定下来，有时候，它就脱离了理论家之手，变成了一个自主的世界。关键词的命运在历史中注定会风雨飘摇。有很多词，从历史的深处顽强地延伸下来，在历史的延伸过程中，词义发生了戏剧性的变化，词义的流变和生成，不仅负载着词语自身的历史，而且还负载着历史本身。这些词表现了强大的生命繁殖能力，它们在哲学和理论的历史中存活了千百年。还有一些词只是风行一时，它们短暂地披上了理论的辉光后，不久又恢复到了平庸的常态。介于这两者之间的，是一些关键词历经命运的反复沉浮，它被发明出来，但在某些历史时刻，却沉默无语，而在另一些历史时刻，则又被邀请出来大声诉说。有些词，其命运和它的发明者的命运休戚相关。有些词，则完全抛弃了发明者而自生自灭。但是，无论如何，每个时代都会发明自己的理论关键词。这些词一旦被创造出来，它将自己构造成独立世界的同时，也不得不等待着后人的增补和解释——用德里达的说法是——等待着自身命运的"延异"。这些关键词，其表意实践的技术，为一种矛盾性所铭刻：它们复杂晦涩，将自身设置成一个概念的深渊，但是它也发出自身的特殊光芒，

去照亮这个晦涩的世界；它为自己构造一个语词秘密，但是是为了云发现一个世界秘密；它将一个世界隐藏起来，又将一个世界重新打开了；它为自己披上了面纱，但又是为了揭开另外一层面纱；它从日常经验中退隐，但却是为了发现日常经验的核心；它培育了自己的世界，但注定会掩盖另一些世界。关键词的悖论在于，它为自己构造了一层物质性，一个厚度，一个自身的深渊，但却是为了让另外一个深渊剥开自己的厚度，剥开自身的物质性，剥开自己的深渊。哲学和理论，也许就是这样的一场词语和世界之间彼此追逐的表意游戏？

这本书正是试图去探索这些词语构筑的深渊，这些意义繁殖过程所编织的深渊，这些时空交织起来的翻译深渊。同时，借助于这种探索去探索词和物之间的意义的差异性深渊。它强烈地希望能将这些关键词的意义的繁殖实践过程暴露出来，希望能对一个词的传记进行恰当而简要的叙事。对这些关键词语的选择，取决于它们在今天被谈论的频率（尽管有些词非常古老，有些词还非常年轻）；也取决于它们在今天的文化理论领域中的重要性（这不是一个包罗万象的理论关键词）；此外，它还取决于我们这些撰稿人自身（这其中有很多词是词条撰稿人自己提出来的，也有一些计划中的词因为找不到合适的作者而被迫放弃了）。就此，这些关键词，在此时此刻被挑选出来，同样充满着机缘：二十年前，或者二十年后，这样一个词语列表肯定会面目全非。也正是在这个意义上，这个关键词是一个"未完成的计划"，它在可以预见到的将来，也需要不间断地增补和删削。

如何令自己疯狂

在生活世界中，疯癫习惯于被看做是一种奇观，它是不幸对于少数人的悲剧性降临。正是基于此，在现代社会，人们投给疯癫者的是同情和好奇的目光。疯癫，使疯癫的观看者暗自庆幸，他们深感幸运，没有被某种神秘的魔力所掌控。但是，他们不知道，他们实际上也历经过疯癫，甚至有时候还强烈渴望疯癫：事实上，大多数人都经历过疯癫片断：或者酩酊大醉，或者被药物所催发，或者被某种激情彻底主宰，所有这些时刻，都构成短暂的疯癫经验：此时，人们甩掉了一切理性和道德的思虑，听任自然本性和冲动，屈从于自己的身体，让自己返归到一种原初的野兽状态。但是，在这片刻之后，人们会立即摆脱自己的野兽面目，洗刷自己的疯癫形式，重新回到彬彬有礼的生活常态——一旦酒精或者药物的功效失却，理性就会重新征服人们的身体。疯癫，通常就这样在人们身上昙花一现。这，实际上并不是疯癫，而是有关疯癫的短暂练习。

那么，谁是真正的疯癫者？只有那些具有特殊禀赋的英雄才能真正被疯癫降伏。不过，人们不应将疯癫看做是被动的结果：在人们看来，癫狂似乎是一种被压迫的后果，似乎有一种巨大的外部力量将人包裹住，使得人们难以抒怀，于是，人在内心反复地挣扎，从而导致了疯癫。但是，按照尼采的说法，人一旦受到了压抑，表现出的不是疯癫，而是内疚和抑郁。这种自我折磨透过愁苦的面容一览无余。这正好是疯癫的反

面。事实上，疯癫不是内敛性的自我折磨，而是危险的不顾一切的外向性的爆发力量，它划破习俗和道德的漫漫夜空而愤然地伸张。疯癫者正是对理性世界的砸毁和藐视，才获得了自己的疯癫形象，这幅形象总是有一幅张狂的面貌。这正是疯癫者为什么有时候被看做是神有时候被看做是兽的真正原因：他们和这个理性世界完全而绝对地不相容——不是暂时地不相容。这正是疯癫者和醉酒者的差异所在：后者只是疯癫的片断，是疯癫的假面具。醉酒者的归途还是世俗的理性世界。而疯癫者创造了属于自己的世界：神圣世界。这个世界和理性世界判然有别：疯癫者可以置理性世界任何的律法和秩序而不顾。对律法和秩序来说，疯癫构成危险，同时也正是这种危险，它们也招致了自身命运的劫数，它们通常被锁在高墙竖立的阴影之中。理性世界受到了疯癫的挑战，但它以禁闭的形式来迎接这种挑战。疯癫世界，尽管经过了短暂的街头游荡，但长期以来，一直被关在逼仄的高墙之内，空间的闭锁只能遏制疯癫对理性世界的危险，并不能消除疯癫世界的自主神圣性——疯癫创造了一个没有物理空间的神圣空间，一个新的摆脱了理性世界的神圣世界。正是在这个意义上，德勒兹认为，疯癫者才是真正的欲望英雄。尼采就此说得更为明确：“一切生来不能忍受任何道德束缚和注定要重新创造律法的高人，即使他们实际上还没有发疯，也只能别无选择地让自己变疯或者装疯。”疯癫，为新生的思想铺平了道路。

就此，疯癫传达出来的是意志的无畏勇气。胆小和懦弱的人无法疯癫，它们总是被自我保存的本能所牢牢地禁锢住，而无法向理性世界毫无回旋余地地猛烈撞击。或许我们可以说，疯癫是主动意志的蛮干，它表现为一种巨大的抗争能力。在这种意志的抗争中，丝毫没有妥协的成分，意志决不会在任何的压力面前收手。意志逼得它的对手要么将意志毁灭，要么使意志不得不以一种疯狂的形态展示出来——正是这种意志的无理要求，使得疯癫者和小人区分开来。疯癫者是小人的反面，后者知道迂回，知道巧妙地掩饰，知道如何维持理性的平衡，在意志可能毁灭的情况下，小人会理性地后退，重新躲在安全的理性的庇护之下。只

有疯癫者会奋不顾身，一举僭越理性的界限，闪电般地获得疯癫的永恒。在这个意义上，疯癫只会青睐少数人。就此，我们看到，渴望甩掉理性的人很多，但是成为疯子的人很少。醉酒的人很多，发疯的人很少。要想一劳永逸地摆脱秩序的桎梏，人们必须成为疯子。但是，不是每个急于摆脱生活桎梏的人都能变成疯子，即便是那些梦想成为疯子的人，那些渴望疯癫的人，他们要想获得疯癫状态，需要学习疯癫，需要对疯癫的反复练习，更需要神的眷顾。"主，请赐我以疯狂！只有疯狂才能使我真正相信自己！请让我的头脑谵妄，让我的身体痉挛，让我的眼睛看到稍纵即逝的光明和周而复始的黑暗；请让我在凡人从未见过的冰与火面前颤抖，让我在巨大的声响和无声的阴影中惊恐不安；请让我像野兽一样咆哮、哀鸣和爬行吧。"要让疯癫降临自身，有时候需要祷告，需要赐福。在一个理性主宰的文明时期，疯癫是上苍赠送给少数人的珍品。就此，我们能够理解，为什么那些被疯癫眷顾的人中有如此之多的天才闪耀：荷尔德林、尼采、凡高和阿尔托。正是借助疯癫，他们闪电般在一个既定的理性世界中创造了自己的神圣世界。也可以反过来说，正是创造自己的特殊世界的同时，他们也创造和习得了疯癫。

但是，这疯癫，却被理性世界看做是疾病——除了将疯癫看做是危险从而需要提防之外，理性世界还将疯癫看做是病态世界，他们要救治疯癫，试图让疯癫者重新返回到理性世界之中，就像让一个醉酒的人重新恢复他的清醒一样。就此，精神病院既是防御性的，也是治疗性的。为什么将疯癫看做是一种疾病？这是因为，在我们的文化中，理性建构了自己的合法垄断性，唯有理性，是人的正常而健康的确认标志。所有同理性存在着沟壑的人，都被看做是不正常的，是不自然的，是人的疾病形式。疯癫，或许是所有偏离理性世界的非理性类型中，同理性世界最相对立的一类形式。疯癫世界，当然会被看做是一种不自然和不道德的世界。在理性世界的眼中，疯癫是一种特殊的病人类型。要恢复自然而健康的秩序，要么就驱逐疯癫，要么就治疗疯癫——这正是文明社会中的疯癫的历史。问题是，在癫狂者的眼中，这个理性世界就是一个自

然而健康的世界吗？这个理性世界不正是因为充满压抑而让癫狂者自己创造一个自主世界吗？这个癫狂世界难道没有自己的神曲？我们要问，在理性世界和非理性世界中，到底谁是疯癫？或者我们借用帕斯卡的话来回答，"人类必然会疯癫到这种地步，即不疯癫也只是另一种形式的疯癫。"

问题是，疯癫到底怎样展现自己的声音？谁又会耐心地倾听疯癫的置疑声？谁会领悟疯癫世界的神曲？理性世界将疯癫和医生置身于一个隐秘而封闭的空间中，医生能够随时撞见疯癫者的自我表达。但是，从医生的角度看，这些表达总是疾病的症候。医生借助这些表达，试图追溯疯癫者的病情根源。但是，如果这些癫狂者不是被看做病人，那么，这些表达将会看做是什么？

这正是郭海平新书《癫狂的艺术》的意义。同医生的看法不一样，在这里，疯癫者的表达，不是受制于一种内在的病情，相反，这些表达恰好是一种创造性本身。郭海平，医生和病人同时处在密闭的世界中，对于每个人而言，对方都呈现出不同的意义。对于医院而言，治疗总是要清除疯癫者的臆想，疯癫者只有消除了臆想，才是往健康的路上缓缓行进。与此相反，郭海平鼓励这些疯癫者臆想，他并不将疯癫者的自我表达看做是疾病的症候，相反，这些自我表达，这些充满奇思怪想的绘画，是疯癫世界的秘密：这些秘密无法被理性世界所洞穿。或许，艺术家是最接近疯癫世界的人。理性世界各类诡异的绘画，难道不正是疯癫欲望的隐秘表达吗？理性世界没有排斥这些绘画，只是因为这些绘画巧借了艺术之名。疯癫者的绘画，并不借助曲折的掩饰方式，这是疯癫者的自发创造，这也即是想象力本身。对这些作品，我们要做的并不是洞穿和破解其中的秘密，而是尊重和看护这些秘密，这些秘密是一个独特世界的抒情方式。现在，它聚集起来，以一种文明世界的运作方式，来到了我们眼前。我们如何对待这些疯癫者的绘画？它和我们的知识如此的迥异，或许，它并不会唤起我们对它们的怀疑，而是唤醒我们对自身的世界的怀疑。这是怎样的怀疑？用福柯的话来作结束吧："凡是有艺术

作品的地方，就不会有疯癫，但是，疯癫又是与艺术作品共始终的，因为疯癫使艺术作品的真实性开始出现。艺术作品与疯癫共同诞生和变成现实的时刻，也就是世界开始发现自己受到那个艺术作品的指责，并对那个作品的性质负有责任的时候。"

第三部分 艺术与浪费

当代艺术与消费

我讲一讲当代艺术和消费这二者之间的关系。我从尼采开始吧。大家都知道，尼采有一个很重要的概念：权力意志。对权力意志，人们做出了各种各样的解释，因为尼采从来没有明确地为权力意志作出一个定义。他只是在不同的场合反复提到，权力意志就是力的永不停息的攀升，是力的自我增长，力的提高，力的自我强化。力的这种特性，实际上是力的本能。这是权力意志的特点。

尼采说这个世界就是权力意志，也说生命就是权力意志，如果生命就是权力意志的话，那么生命最根本的特点就是不断地自我强化、自我提高、自我扩张，它永远处在一个增长或扩张的状态，因为这是它的本能。这样一来，人们不仅要问，因为世界本身是有限的，它的空间是有限的，如果生命和权力意志一直在增长，也就是说，无限的增长，无限的力的本能，碰到了这种有限的世界，会出现什么样的状况？因为空间的有限性，力不可能无限增长下去，但是它的本能又要求它永远增长。如何解决这个问题？尼采后来又讲了——在不同的场合，尼采反复地讲，他说力应该是释放的，力是消耗的，力的本质就是释放。所以我们有时候看到，尼采一方面在讲力的本质是增长、提高和强化，但另一方面又在反复地宣称，力的本质是释放、是消耗、是浪费。

从这个意义上而言，尼采好像提到了力的两种完全不同的概念，看

上去，这两种对力的解释是截然相反的。所以很多人不理解尼采这个权力意志概念，它到底是在讲力的增长提高，还是在讲力的释放和耗费？实际上，尼采还有一个很重要的思想"永恒轮回"，这个永恒轮回讲的是什么呢？永恒轮回是尼采最让人困惑的概念，如果我们把力的增长、提高和强化和力的释放、耗费和消耗结合起来而不是将它们分别看待的话，我们就会发现，这个力实际上是永恒轮回的。就是说力当它增长到了一定的时候，它增长到了饱满的时候就必须释放，一旦释放之后，就会有一个新的空间腾出来，这个腾出来的空间为再次增长提供了可能性。这样，力又会出现新一轮的增长，增长到饱和之后又释放，释放出来之后又有一个新的空间腾出来了，有个新的空间腾出来之后又有增长的潜能，又有增长的可能性，又有增长的机会，这个释放和增长的轮回，就是力的轮回，对于尼采来说，世界是一个力的世界，那么，这个世界在尼采看来就是一个增长和释放的轮回。增长和释放，恰好是尼采的力的两个方面，尼采就是从这两个方面谈论权力意志的，而这两者的轮回，就是尼采意义上的永恒轮回。

如果说永恒轮回是力的增长和释放的轮回的话，那么，在这个过程中，一切都是肯定的，都是主动的。生命就应该是这样一个过程，作为权力意志的生命在这个过程中得到了肯定。我们可以举一个例子。比如一个小孩——所有当过父母的人都知道——一天到晚在家里折腾，似乎所有的小孩都不安分，所有的小孩都在家里上蹿下跳，根本安静不下来——没有父母不觉得自己的孩子不调皮的，似乎所有的孩子都具有多动症的特征。这到底是怎么回事？如果我们对尼采的权力意志和永恒轮回有所理解的话，我们可以很恰当地解释这个孩童的生长过程：孩童每天做的事情是什么呢？无非就是吃饭、睡觉和玩乐。吃饭和睡觉，在某种意义上，就是他的积累，是权力意志的强化，是它作为权力意志的增长的一面。但是一旦吃好了、喝好了、睡好了的话，也就是说，它一旦增长到一个饱满的状态，他就会自动醒来。他早上起来精力就会非常旺盛，这个时候，他必须释放他夜晚积攒的精力和能量，它不释放就难受，也

就是说，权力意志一旦增长到极限的时候，就必须释放。我们看到，一个孩子，不上蹦下跳，不在家里拼命地戏耍、发泄和哭叫，不在外面奔跑、追逐和斗殴，也就是说不消耗，他就会感到非常非常的难受——而我们的父母对此完全不了解，总是对孩子的这种"调皮"报以怒吼和斥责。

这个消耗有什么意义？它的意义就是为了将能量释放出来。也可以说，它是为了释放而释放，旨在将精力消耗掉。也就是说，这种释放完全是非功用的，没有目的的，这就是巴塔耶所说的绝对耗费。所以这种力的释放，表现出来的就是游戏——孩童就是以游戏的方式来完成力的释放——或者也可以说，力的释放，本质上就是一个非功用性的游戏。孩子通过游戏的方式，将自己的力和能量释放掉了，这个时候，他的肚子饿了，要吃饭；他也困了，要睡觉；也就是说，他的生命又进入到一个积累和增长的状态，第二天早晨，又精力饱满地再玩游戏、再要乐、再"捣乱"——孩童的生活就是这么一个吃喝要乐的过程，是一个力的积累和释放过程，也就是一个轮回的过程。恰恰是在这么一个轮回的过程当中，孩子逐渐地长大了，他的生命得到了肯定。也就是说，这个永恒轮回，肯定了生命。

关于永恒轮回，关于永恒轮回对生命的肯定，我还可以再举一个简单的每个人都有过经验的例子。我想说的是性。假如一个人长期没有性活动，也就是说，没有性的释放——性活动就意味着性释放——他就会非常难受。因为他只是在不断地进行性的积累，而如果永远是积累，它自然会有饱和的时候，这时还不释放的话，他就会非常难受，非常压抑。因此，它必须释放。而恰恰是这个性的释放，最后导致一个什么结果呢？我们看到所有的生命都是在这种性的释放过程当中诞生的，没有这种性的释放，更恰当地说，没有这种性的积累和释放的永恒轮回，生命是无法诞生的。也就是说，生命是在这个积累和释放的过程中得到肯定的。这就是尼采所特别强调的，力的增长和释放这么一个轮回过程，就是对生命的肯定。

我为什么讲这一点呢？尼采说世界是一个权力意志的世界，这意味着，一个身体是这样的，一个生命是这样的，我们也可以在同样的意义上说，一个机构是这样的，一个国家也是这样的——无论是机构还是国家，它们都是一个身体。它们全都遵循这么一个轮回过程。也就是说这各个不同的身体，这机构身体，这国家身体，当能量积攒到了饱满的时候，就一定要释放。如果我们从这个角度来理解尼采这个基本的世界观的话，就会有一个恰当的角度去理解中国当代艺术。

事实上，我们已经看到了，当代艺术被财富所狂热地追逐——人们实在是无法明白，艺术品为什么会如此的昂贵。尤其是，艺术品如此的没有实用性，它无非是一个游戏。但它为什么在今天会如此被财富追逐呢？

或许，一个根本原因就是，因为今天的中国财富聚集得太多了。也就是说，金钱眷恋艺术品，并非艺术作品有多么重要，而是因为金钱过剩了，饱和了，需要释放。今天的艺术家和艺术作品并不是说就比 80 年代的优秀——单纯从艺术作品来看的话——如果真有一种所谓的艺术品的高低优劣的话——我甚至觉得上个世纪八九十年代的作品要更优秀，更有力量一些。但是为什么在 1980 年代艺术作品如此的沉默？如此的廉价？如此的不为人所知？而今天情况完全相反呢？艺术品和艺术家二十多年的历史命运发生了如此巨大的变化，当然存在着各种各样的原因。而我想说的其中的一个原因——或许是最重要的原因——就是，社会财富在这二十多年获得了巨大的增长。社会财富在不断地增长，增长到了一定的时候，增长到了相对饱满的时候，就有一部分社会财富必须无功利地花费掉，或者说必须要浪费掉，必须把它消耗掉。而怎么消耗这个财富？怎么把社会的巨大能量、社会的过剩财富消耗掉呢？消耗社会财富的方式多种多样——比如我们立刻就会想到慈善——但我觉得，当代艺术是消耗社会财富的一个非常重要的渠道。

当代艺术就是社会财富的浪费手段之一。社会财富积累到一定量之后，有自我释放的要求。而当代艺术在很大的程度上就是对这个要求的

满足，或者说，当代艺术在今天的合法性，在今天的存在意义，其中之一，就是去浪费社会财富，就是让社会财富有一个释放和宣泄通道。为什么说它是消耗？一个根本原因是，艺术品是无用的，它没有实用功能。将大量的金钱花费在一个无用的东西上面，就是浪费。任何一个社会到了一个财富相对饱满的时候都会出现财富浪费的阶段，艺术就是这样一种浪费方式，艺术品是社会所寻找和发现的浪费财富的手段。还有什么浪费方式呢？或许，战争是一个浪费方式。从历史上来看，很少有一个虚弱的国家，一个财富贫乏的国家，一个力和能量弱小的国家去发动战争。所有战争的发动者都是强大的国家，都是能力特别充分的国家，是需要将能量释放的国家。比如今天的美国。美国为什么攻打伊拉克？当然有各种各样的战争原因的解释，人们会提及石油，会提及地缘政治，会提及文明的冲突，会提及意识形态的误认，但是，许多国家都有这样的考量，但为什么只有美国发动战争呢？这正是因为美国的能量太充沛了，它不浪费、不发动战争、不通过战争的方式释放自己的精力和财力，它就没有增长的潜能，就无以轮回，最终无以自我肯定。就像那个吃饱了的孩子不去奔跑，那个长期没有性活动的小伙子不去自慰一样会非常地难受。在对社会财富的浪费和消耗这一点上，战争同艺术是一对兄弟。

我可以举一个例子。最近在全球引起巨大轰动的英国艺术家达明·赫斯特的一个作品。他用 2156 克白金做了一个骷髅，这个作品材料花费了 1800 万英镑。毫不意外的是，有人用了更多的钱，用了一亿美金将它收购。人们当然会从各方面去讨论作品的"意义"和"价值"。我的看法是，这个作品之所以有巨大的意义，恰恰就在于它花费了巨大的钱财，它可能是人类历史上花费最大的单个艺术品。它正好表达了艺术是一种巨大的社会财富的浪费——这件作品的巨大声名，就在于它的庞大的令人震惊的浪费——无论是对于艺术家还是收藏家而言，都是如此。事实上，今天的艺术创作已经开始陷入到一场浪费的竞技之中。浪费越大，艺术品的"价值"就越大，它的社会"功能"就越大。艺术品拼命地要将剩余的社会财富消耗掉——事实上，无论是什么作品，只要它进入到

这个艺术体制，它被冠上了"艺术"的名义，就会起着消耗社会的功能。比如说，一个农民画了一张画，但是从来没人把它说成是艺术品，大家都说这是一个行画，价值非常低。但是如果这张农民的画流通到艺术场域中来，这张农民的画，有一个很著名的艺术家把它拿走，或者签个名，或者在上面随便画两笔的话，这张画就会获得一个非常高的价格。这并不是因为这张画发生了什么美学上的变化，恰恰是因为这张画变换了语境，或者说改变了身份，获得了艺术品身份——只要拥有艺术品的标签，它就可以拥有无限的价值潜能，就可以去消耗社会财富。

事实上，同所有的商品不一样的是，艺术品的价值是难以估量的。如果说一般的商品、一般的实物品，都是有一个基本定价的话，唯独艺术品是没有定价的。一个再豪华的汽车你都可以算得出来它的价格是什么，但是恰恰是艺术品，你没法计算它的价格。从理论上来说，艺术品甚至可以是无价的——在拍卖会上，人们根本无法预测艺术品的大致价格是多少。但是，讽刺性的是，艺术品恰恰是最没有用处的东西，如果处在一个灾难和饥荒状态，它绝对抵不上一个面包。事实上，人们都经历过将艺术品当成废物和垃圾肆意毁坏的阶段——但是，没有人经历过将钱和粮食随意扔弃的阶段。从实用的角度来说，艺术品是最没有用的东西，但是，恰恰是这最没有用的东西，才可以消耗最大的社会财富。你有再多的钱，再多的财富，艺术品都可以把它消耗掉；你可以算出来你能买多少房产，买多少豪华汽车，你不可能算出来你能买多少艺术品，因为艺术品的价格可以是无限的。就此，我们也能够发现现时代一个特点：即越是有用的东西越是廉价的，越是无用的东西就越是昂贵的。

什么东西有用？那些在建筑工地上终日汗流满面的民工，那些在家庭中帮人做饭却受人呵斥的保姆，那些在晨曦中佝偻着身躯的清扫大街的工人。这个社会没有他们就难以运转，但是，这些如此有用的人，却如此廉价。最有用的商品是什么？是粮食、蔬菜，但是它是这个社会当中最廉价、最便宜的东西。什么东西无用？艺术品。艺术品没有丝毫的实用性——但是，正是摆脱了这实用性，它才获得如此高昂的价格。在

一个财富巨大膨胀的时代，越是无用的东西，越是会获得最高的价格。或许，今天，我们应该从一个新的角度去看待艺术品，从社会消耗的角度去看待艺术品：如果从这个角度看当代艺术，我觉得有一点就是，当代艺术，它在今天的意义，就是要把充足的社会财富消耗掉，或者也可以说，艺术品是让社会财富找到一个发泄渠道。在今天，财富的发泄，或许比艺术家内心焦虑的发泄，承担了更重要的艺术使命。

"时装艺术"是一种浪费吗?

　　这些"时装艺术"不再将身体作为它们栖身的领域,它们不是为了身体,而是为了视觉而存在的。这些"服装"抛弃了它们先前的穿着功能。它们的起源,它们的制作,它们的消费,都和整个既定的服装体制迥异。但是,在什么意义上,它们又是"服装"?在什么意义上,它们可以称为时装艺术?或许,这里唯一需要确定的是,它们必须具有服装的构型,它们必须在视觉上让人感受到一种服装的隐约构型,也就是说,它们看上去必须"像"是服装。这是它们需要遵从的唯一原则,或者说,唯一体制:"时装艺术"是用来观看的,它只是符合一种视觉体制。除此之外,它们不必遵循任何其他的体制。

　　一旦只是遵循服装的视觉体制,一旦服装只需要以一种服装的符号而存在;那么,它们就具有巨大的自主性。它们可以在这个视觉体制中左右奔突。它的奇妙之处在于,它既要是一种"服装",同时又不得不摧毁服装的固有定义。也就是说,它在一个抽象的规范之内,拼命地去反对、炸开和引爆任何的规范。它必须在时装这个场域中时不时地对这个场域进行摧毁——它以服装的名义来抵制服装。不仅如此,时装艺术的魅力还在于,服装本身已经将五花八门的想象包裹在其中。在某种意义上,人们一想到时装(更不用说时装艺术!),就会有一种奇妙的放松式的激动。为什么人们对服装如此的感兴趣?如今,它确实是某种时尚、

金钱、品位、诱惑、身体、欲望密集交织在一起的领地。时装是艺术领域中盛大的感官王国，它是享乐的合理地带——人们在以时装为主题的艺术中，很少看到悲情、压抑和忧伤，甚至也看不到其他艺术中通常流露出的反抗、批判和挣扎。至少从消费者的目光来看，这是今天最自然的喜剧艺术——即便在特定的情况下，服装也曾经是政治经济的赌注。正是因为它的轻松、快感和享乐征兆，它的反悲剧性，人们总是习惯于将时装置身于消费主义的逻辑中，将它看做是一种特定的轻巧的流行文化工业而将它摒弃在当代艺术的大门之外：服装总是一种商品，它并不配有艺术的固有骄傲。不仅如此，服装时时刻刻在日常生活的舞台上（在大街上，在商店中，在聚会上，在一切公众空间里面，甚至在家中、在情人的目光中）展览，以至于人们对它熟视无睹。就此，服装通常是以交换价值和使用价值的形象显身。人们紧紧地盯住它的市场属性，却对它固有的想象力和创造性闭目塞听。现在，这些设计师们决定彻底放弃这种市场属性，他们全力展示的是服装本身所特有的创造性——甚至可以说——在此，服装完全是创造性本身。这样，他们就将服装推到一个服装体制所无法承受的危险地带，只有如此，服装才能在它那固有的服装王国中脱颖而出，也就是说，它要将那个既定的服装王国弄得摇摇欲坠，从而使它进入到艺术的王国之中。——这，就是人们所谈论的时装艺术的诞生。

问题是，一旦服装推进到了自身的边缘地带，它就脱掉了服装的实用性，脱掉了它的市场属性，也就是经济学家所说的使用价值。如果没有使用价值，如果完全同身体脱离了伴侣关系，这件"服装"的价值何在？人们正是在这里撞上了它的符号价值。也就是，服装的价值完全取决于它的形式、它的象征、它的符号本身。如果说，服装在一个漫长的传统中，总是将符号价值和使用价值完满地缝合在一起的话，那么，在这里，符号价值完全排挤掉了使用价值，视觉形式完全压倒了实用功能。

符号价值，这是时装艺术信奉的唯一价值。如果只是一个纯粹的视觉符号，它的一个必然效应就是无用——也就是浪费：精力的浪费，时

间的浪费，金钱的浪费。但是，我们还是要问一问，浪费是一种邪恶吗？事实上，正是在铲掉了实用目标的浪费中，一种巨大的单纯的创造性快感才能获得拯救。这种创造性快感，栖身于浪费之中。这也是一种古老的游戏快感，自由正是诞生在这种快感之中。在实用主义目标的主宰下，我们离开创造、游戏、快感和自由已经很久了——长期以来，我们只是将浪费和游戏的权力交给了孩童，而扛上了各种各样的实用主义重负。在这个时装展览中，正是通过浪费，我们重新发现了游戏，发现了创造力，最终，我们发现了孩童一般的单纯的生命本身——我们在一个短暂的浪费瞬间重温了自由。

艺术家如何对待传统？

　　对于艺术家来说，传统犹如空气一样，提供他生命呼吸的来源。就艺术而言，传统构成了一个巨大的链条——人们总是将艺术家置放在一个艺术链条中来衡量。一个艺术家之所以强大，正是因为他处在这个链条中的某个核心环节，他决定了这个链条的编织方向。艺术史，就是这个不能中断的艺术链条的编织史。或许，我们可以说，所有的艺术家都是在创造一个作品，都是在源源不断地对一个作品进行不停息地复制、删削、改写、扩充、偏离、强化。所有艺术家都在围绕着一个作品——它是一个没有终结的作品——而殚精竭虑。谁能说自己完全从历史链条中脱身而出？谁能说自己是一个从天而降的绝对发明？传统，可以被艺术家故意地轻薄，但是决不会在他那里真正地销声匿迹。就此，卢梭说："没有他人的帮助，谁也无法享受自己的个性。"

　　问题是，后来的艺术家如何面对先在的传统？艺术史创造了一个巨大的传统——传统如此之巨大，以至于人们面对它们时，除了被这个传统所奴役，除了在这个传统内部自我重复外，常常束手无策。人们怀疑这个传统无法撼动，各种各样对这个传统进行改造和偏离的创造性枯竭了——没有新的艺术形式出现，没有对艺术史的否定，人们便干脆宣称，艺术终结了。实际上，各种各样的艺术终结论自黑格尔以来就此起彼伏。但是，艺术没有终结，绘画在今天也没有终结。每到终结论甚嚣尘上的

时候，总是有强有力的艺术家出现，总是有强有力的艺术家在努力地发明传统，在将艺术史进行有力的改写，在重新自我立法。这些，都意味着艺术家要同先辈作战，要同传统作战。问题是，艺术家将怀着怎样的态度来对待传统？

我们已经看到了，艺术家不可能置身于传统之外，他必须面对着传统。他将以一种什么样的态度来面对传统？面对传统有三种态度，一种是将艺术传统，将传统中的经典，将整个传统生活，作为虔敬的对象。人们匍匐在传统之中，在这里寻找慰藉，传统是合法的权威，只有献身于这种艺术传统，人们才能厕身于伟大艺术的行列，人们是以对传统的重复的方式来厕身于这种传统中的。这里面杰出的艺术家的创作，就是试图将他仰慕的传统无限期地延续到未来，在此，每一次创作都是对传统的回答，都是对传统的致敬。这是第一种保守式的对传统的运用。传统有其不可企及的魔力，艺术家在无限地经验这种魔力，并且陶醉这种魔力，这些人，用尼采的话来说，"他们因凝视过去的伟大而力量倍增、充满幸福。似乎人类生活是一件高贵的事"。有时候，对传统的虔敬还是为了表达对现实的不满，既对周遭的生活现实不满，也对周遭的艺术现实不满。在这个意义上，传统的虔敬者还是一些现实生活的拒斥者和逃避者，他们沉湎于过去而不期盼未来。

第二种对待传统的方式，则是适当地利用传统要素。这些艺术家，不是完全被传统和经典所捕获，不是臣服于传统，而是将前人的东西巧妙地据为己有。那些伟大的传统，对于他而言，是激发性的灵感，他们在传统中巡游一番，但并不沉迷其中，他们选择性地利用传统，选择性地挑选有刺激性的艺术要素。对于他们来说，传统是他们进餐的粮食，而不是膜拜的圣像。他们承认传统的价值，挖掘传统中的营养成分，他们要吃掉这样的传统，要消化它，要将它转化为自己的身体力量，转化为艺术分娩的动力。传统就此变成了一种非常物质化的补品，它只有进入身体中才能切实地发挥作用。有一部分伟大的艺术家正是这样来利用传统和经典的——传统和经典是他创造性的起源，他通过同传统的调情

而受孕，诞生的确是自己的艺术私生子。在此，传统，不是被全盘照收，不是被完全地固守和信奉，而是被挪用、被吸纳、被转化，甚至是被误读，被故意地误读，被创造性地误读，从而变成了艺术家创造未来的源泉。对于这样的艺术家来说，他们肯定会信奉歌德这样的话："我痛恨一切只是教训我却不能丰富或直接加快我行动的事物。"这些艺术家的心头肯定也会像马尔罗所说的那样，"每一个年轻人的心都是一块墓地，上面铭刻着一千位已故艺术家的姓名。但其中有正式户口的仅仅是少数强有力的而且往往是水火不相容的鬼魂"。只有这些强而有力的鬼魂才是营养品，尽管是埋在墓地的营养品。

还有一种激进地对待传统的方式——传统存在在他们那里，但是是作为反动的意象存在在那里的。对于这样的艺术家来说，已有的艺术经典和艺术传统，成为他们痛恨的对象，经典不是他们的营养，也不是他们的起源，而是他们的障碍，是他们的威胁。他们被这个艺术史威胁得太久了。这个艺术史压得他们喘不过气来。就此，他们要搬倒和埋葬这样的艺术经典。怎样来埋葬这样的传统和艺术经典？他们要和传统经典争斗，要和前辈争斗，他们要做艺术史上的强者和巨人。在他们看来，那些匍匐在传统脚下的人，是艺术史上的弱者。而他们这些强者，要竖立自己的地位，要创造出同传统艺术法则完全不同的法则，就此，他们要和前辈一争高低，要和前辈展开一场大战，这样的艺术家处心积虑的是消灭前辈和经典。不是自己作为传统经典的俘虏，而是要将前辈作为俘虏，要毁灭前辈和经典，要故意地摧毁，要站在前辈和经典的对立面。强者要创造，但不是凭空地创造，这种创造同样要和传统发生关系，但这是一种摧毁的关系。强者的创造，是同传统的摧毁联系在一起的。在这个意义上，先有对过去的毁灭，才有对未来的创造；对未来的创造，就是以对过去的毁灭为基础的，这是一个过程的两个方面。毁灭和创造就此统一起来。过去、现在和未来也只有以这种方式统一起来。

这种艺术史上的强者，为什么仇恨以至于要杀死经典和传统？我们用弗洛伊德的解释是，如果父亲一直存活着的话，这些儿子都难以成为

父亲，儿子总是处在父亲的阴影下而难以自主。艺术家中的强者，正是艺术史上的杀父者。作为艺术史的儿子，这些强者诞生于艺术史这个父亲，但又要将父亲杀死，他来源于父亲，但仇恨父亲。要想自己成为立法的父亲，就要杀死先前的父亲——所有伟大的强而有力的艺术家，无不怀有杀死父亲这一个隐秘的愿望。充当一个杀父者——只有如此，他才能奠定自己的位置。不过，吊诡的是，这个杀死了父亲之后的新父亲，又要被他的儿子所杀死。他成为一个父亲，自己立法，自己成为艺术史的一个强者，自己创造出一系列的艺术史上的徒子徒孙，但最终，他又要被这些徒子徒孙杀死。一个父亲被儿子杀死，儿子又被孙子杀死——艺术史，就是这样一个不断地杀父的历史。这个杀父的历史，也是一个新生的历史，一个创造的历史，一个艺术史不断地自我强化、自我丰富的历史。

我们也只是在这三种对待历史的方式上来看待今天的艺术经验。有一种尊古的艺术，有一种用古的艺术，还有一种反古的艺术。这仅仅是就艺术史的层面上而言的。我们还必须相信，无论是哪种艺术形式和艺术家类型，总是和他们置身的时代有关的。大体而言，尊古的保守派不喜欢他们的现实，不喜欢他们的时代，或者说，不愿意直接同他们的时代发生关系，他愿意生活在过去的尊严中。用古的挪用派，喜欢他们的时代，他将自己牢牢地植根于自己的时代，传统和经典只是为了今天而有用的，或者说，传统和经典被激活完全是基于今天的考量的。传统和经典成为营养品，主要是为了滋养现时代的。反古派则差不多是些未来主义者，这些未来主义的杀父者，不仅要杀死传统，而且藐视现在，他们将自己的狂妄野心置放在将来。他们为未来而活，为艺术的将来立法而活。

当代绘画如何拆毁了它的抒情框架

20 世纪 90 年代之前的大约半个世纪以来，中国的油画表现出一种强烈的抒情性。抒情性好像是（以人为主题的）中国油画的宿命。因为对领导的膜拜而抒情，因为对英雄的赞美而抒情，因为自认为占据着一个伟大国家的主人位置而抒情，因为作为一个翻身阶级的主体性而抒情，这是因为骄傲、狂喜和幸福而抒情——当然，也因为对敌人的仇恨，对一个对立阶级的厌恶而抒情。这是缘自愤怒的抒情。抒情就在喜悦和愤怒，颂歌和批判的两极中振荡。这是从 50 年代到 70 年代中国绘画的抒情风格。在这里，绘画的抒情性表现出一种强烈的对峙状态——要么在颂歌中达到高潮，要么在审判中达到高潮。这所有的绘画，其观念根基是毛泽东的斗争哲学。它（和当时的戏剧、小说一样）是国家意识形态机器的产物，同时也是对它的再生产。正是由于这种意识形态的律令，绘画出现了一种强烈的风格化模式：颜色、表情、体姿和背景，以及整个画面结构，都被纳入到一种规范化的模式中，而形成一种约定俗成的符号。这样，绘画的吊诡出现了：一方面是强烈的情感爆炸，另一方面，这种情感的爆炸被牢牢地编码：仿佛感情的抒发必须纳入到数学的配方之中。这绘画的配方，不仅杀死了绘画中的抒情人物，而且杀死了这绘画的抒情作者。

从这个意义上来看，可以将绘画人物的复活视做是 1980 年代绘画的

新开端。在绘画中，一个活生生的"父亲"从天而降——尽管他并不处在强烈的抒情状态。他有细腻的肉体。这个活生生的逼真的感官肉体猛然划破了先前意识形态编织的绘画牢笼，或者，我们更恰当地说，它预告了一种全新的绘画意识形态——人道主义。人道主义意味着斗争哲学的放弃。这同时也意味着，人们不再将人放在一个历史化的阶级范畴中去对待，不再将人想象为一种你死我活的对抗主体，相反，一种超越历史，超越阶级划分的抽象人道主义出现了。人被高度地抽象（尽管这个人被画得如此的具体，如此的写实），被抽象为一种融真善美于一身的普遍人性：画中人，现在都散发出一种人性之美的辉光。政治美学模式消失了，人道主义美学开始了；绘画将敌我对抗的政治概念抛在脑后，而转变成对人性和美的不倦探索。这同样是一种抒情性绘画，只不过，现在，绘画不再是围绕着斗争而抒情，而是围绕着人性本身而抒情。先前具体而激烈的抒情，现在变成了抽象的抒情，一种舒缓而感伤的抒情。这种人道抒情，植根于80年代对主体的发现这一大的文化思潮之中——80年代要治愈人先前的伤痕状态（这种伤痕状态无异于宣告人的被动、疾病和死亡），从而使人变得健康——真善美正是人的健康形式。对人的新发现，无非就是要求健康。绘画，同哲学和文学一道，构成了80年代初期的社会欲望，即，一种巨大的健康呼吁。在绘画中，我们看到了父亲的健康，孩童的健康，少女的健康，牧民和少数民族的健康，以及山河草地的健康。

但是，在这种治愈伤痕的健康欲望展开的同时，另外一种形式的绘画实践出现了：在北京的小圈子中出现过规模不大的一个艺术运动。这场运动来自于对西方绘画的自发的纸面学习，它是现代主义绘画在中国的早期模仿。这个在今天富于传奇性的团契运动尽管没有铸就自己的经典，但是，它对写实框架的充满勇气的脱离，既同即将过去的革命美学相抗衡，也同正在流行的人道美学分道扬镳，从而构成后来实验绘画的一个隐秘源头，它启动了80年代中期开始的狂热实验的序幕——正是在80年代中晚期，绘画以近乎不可思议的方式聚集了巨大的爆炸能量，将

真善美这种人道主义的抒情框架一举摧毁。

自八九十年代之交，绘画采纳了三种方式来拆毁这种抒情框架：第一种方式是，以挪用和重写过去的方式来摧毁。在此，一些既定的经典图像被召唤过来，被重新运用：无论是神圣的毛泽东，还是曾经作为社会主义主体的工农兵，现在不是作为切实的政治寓言，而是作为一个空洞的消费符号在画面中被运用。在神圣的毛的画像上打上方格，将无产阶级庄重的宣传海报同资产阶级"腐朽"的消费品牌进行拼贴，这种矛盾性的并置，使得绘画清除了历史叙事的趣味，清除了对人性的探索，在某种意义上，也清除了对深度和内在性的挖掘——绘画由此转向了对观念的直率袒露，而不是对现实和历史的逼真复述：要画出观念，而不是画出现实；要画出态度，而不是要画出人物；要画出作者自己，而不是画出对象本身。不仅如此，绘画第一次采纳一种新的技术方式：挪用、戏仿、重写、拼贴。不再在画面上精雕细刻，而是对现成品随意摆布；不是要将每一件作品刻写成独一无二的神圣经典，而是将一批作品进行大规模的类似复制。这样，围绕着人的神圣光辉溃散了，人再一次死亡，但是作为一种物质符号而死亡：绘画中的人物不是作为充满着激情或者动物精神的人而存在，而是作为枯燥的单调的物质符号而存在。绘画打断了长期以来宰制它的现实逻辑和深度逻辑，向着嬉戏、扁平、流行和类别化的方向滑行。

第二种方式是，直接站在人道主义抒情画的对面：或者说，将真善美彻头彻尾地翻转过来。在这些画面中，叙事逻辑和现实逻辑依旧存在着，但是，人却获得一种颠倒的形象：丑陋取代了审美，嬉笑取代了严肃，无聊取代了理想，嘲笑和讽刺取代了抒情和伤感。在此，丑陋和邪恶涌入到艺术家的视野之中，这些丑陋在画面中不仅没有被排斥，而且还堂而皇之地登堂入室；它们不仅没有被起诉，而且获得了尊重。丑陋第一次被绘画合法化了——艺术家似乎相信，真实就是如此这般地埋藏在丑陋和邪恶之中。当代绘画一道封闭了几十年的道德美学闸门就此猛然地推开了：它接纳了绘画历史中从未出现过的"丑陋"，以及伴随着这

丑陋而出现的笑声。丑陋及其围绕着丑陋的笑，讽刺和挖苦，成为新绘画的美学。这是一种反美学的美学：嘻嘻哈哈的面孔和光头上，笼罩着孤独和绝望的阴影。这是第一次，当代绘画所发出的阴郁抵抗，虽然历史被丑陋所讹诈，而绘画再也不愿被历史所讹诈。人在这里是存活的，但却不无悖论地是以昏昏欲睡的困倦方式而存活。

第三种方式是，一种新的绘画技术将写实的概念改写了——也可以说——激活了：虽然画面还是对人物或事件的叙述，但是，被画的人物和对象遭到了轻度的扭曲。这是新的绘画语言：将写实和对写实的特定歪曲融于一炉。似乎歪曲才能抵达写实的核心。人们有时候难以判断，这到底是对写实技术的放弃，还是对写实技术的拯救？这种扭曲以褶皱的方式存在。写生对象的平滑面孔被折叠起来，身体和肌肉被折叠起来，景观和器具被折叠起来，但是它们又在画面上一再被打开。绘画的褶皱过程，就是一个折叠和打开，打开再折叠的反复无尽的过程。画面一点都不平坦：凸起、凹陷、重叠、交叉、错落——画面的笔触和笔触勾勒出来的线的折叠和打开这一过程，连绵不断。画面中的人和物像是被某种外力挤压过然后又被拉开然后又被挤压然后又再次被拉开一样——绘画扭曲的褶皱感由此而生。这种歪曲的写实语言，还同一种平庸的日常生活结合起来。似乎日常生活本身就是这样别别扭扭、庸庸碌碌。这种日常生活既不愤怒，也不喜悦，它沉浸在自己的庸碌状态中。绘画中的人，毫无喧嚣的光芒，亦无罪恶的阴影；他是我们所有的在饱尝艰辛的同时又将艰辛转化为乐趣的凡人。

这样，我们看到了 80 年代后期以来出现了三种针对着人道主义抒情画的新绘画：将既定图像进行拼贴和并置，从而颠倒绘画的抒情性再现欲望；将丑陋、邪恶和虚无和盘托出，从而颠倒绘画对善的道德美学追逐；将一种轻度的变形技术同平庸的日常生活结合起来，从而颠倒绘画的崇高和神圣趣味。这三种绘画实验，在八九十年代之交，解除了由真理、道德、人道主义、崇高和抒情性等要素所紧密编织的美学符咒，使当代绘画能以各种各样的方式自由地咆哮。

形象的游戏

如今，出现了一个形象大爆炸的时代。但是，吊诡的是，这个形象爆炸，并不是由绘画来完成的。或者说，在铺天盖地的形象生产中，绘画的地位变得无足轻重。有无数的机器、无数的技术、无数的专职人员（而非艺术家）在从事形象的生产（本雅明早就谈过了对形象进行机械复制的技术），这些形象生产似乎无所不能，看起来，它们逐渐取代了绘画的形象生产功能。所有这一切，使得绘画变得步履蹒跚：绘画如果不是一种独一无二的对形象的生产，它存在的意义何在？正是在这里，人们真正地遭遇到了绘画的危机。人们总是说，绘画的潜能业已耗尽，艺术家甚至面临着这样一个难题：绘画已经到了无画可画的地步，无形象可以生产的地步。为了试图创造出一种新的形象，为了维护绘画的古老形象功能，人们殚精竭虑——它的一个直接后果就是，绘画不断地改变自己的形象，不断地稀释自己的形象，直至形象趋于虚空。抽象画正是虚空的形象。它是形象反复稀释的结果。不断地将形象瓦解、扭曲、稀释，这是现代绘画的历程。这个使形象抽象化的过程，与其说是彻底地抛弃形象，不如说是以反形象的方式来维护形象。形象并没有消失，相反，它以一种反形象的方式得到强化。抽象画，这是对形象的最后眷念。它是绘画的形象欲望的最后权宜之计。从写实绘画到抽象画，形象经历了一个从饱和到空洞的进程。问题是，在抽象画之后，人们如何对待形象？

形象一旦被空洞化之后，它会以什么样的形态再次出现？人们会像钟摆一样再次从抽象回摆到具体的形象吗？

不过，当前的绘画让人们看到了一种新的对待形象的态度。形象重新出现在这些画布上，但是，它并不是简单的回归，相反，它根据另一种方式得以思考。在此，人们对待形象的态度发生了变化：与其说这些绘画是去致力于创造形象，不如说这些绘画是去和形象玩一场游戏。这个游戏有时候对形象进行无尽的嘲弄，反讽，在形象面前肆意地开一些无关大雅的玩笑；有时候又一本正经地对形象进行仿照，致意，模拟；有时候又装作恶狠狠地对形象进行诋毁，诬蔑，好像真的要置形象于死地。这场围绕着形象展开的绘画游戏，的确是将形象作为目标，但绝不是以塑造形象为目标，而是以戏弄、反思、置疑形象为目标。在此，绘画的荣耀不是因为它创造出一种新的形象，而是因为它与既定的形象玩一场愉快的游戏。

怎样玩弄这场有关形象的游戏？

这场游戏的道具，有时候是照片的形象；有时候是过去的绘画所创造的经典形象；有时候是各种著名形象的叠加；有时候是各种形象的瓦解和摧毁。因此，人们不再创造出一个属于自己的标志性形象，没有符号化的形象，因此也看不到属于艺术家特有的专利形象。我们无法通过画布上的形象来辨识艺术家本人。对艺术家的辨识，只能通过他的风格，他的态度和气质，也即是，他的游戏精神，同形象所玩的游戏精神。

绘画围绕着形象而展开的游戏，一个重要的道具是照片。这种游戏并不是以绘画的方式将照片复制下来，其乐趣在于将照片转化成绘画的过程——这个过程本身就是一个游戏：如何涂改照片，重组照片，嫁接不同的照片，对照片进行诈骗，歪曲，想象——通过这种种方式，一方面暴露出照片的局限性，暴露照片本身的"虚假"和虚构——并不存在着一个"逼真"的无可置疑的照片现实；这些照片现实瞬间就能土崩瓦解。另一方面，也暴露出绘画本身的虚构：绘画是在同照片玩弄游戏，是和照片在交换形象的游戏。它既不受到形象的折磨，也不受到现实的

折磨，它甚至也不受到照片的折磨——没有谁打算将照片活生生地转换成绘画本身，也没有谁打算复制出照片本身的"内容"和意义，没有谁去捕捉照片本身的"真实"——或许，这三十年中，中国当代绘画的一个最为明显的趋势是对"真实"的摒弃，因此，也是对"再现"的摒弃——在最根本的意义上，是对写实绘画的摒弃。不过，有点讽刺意义的是，摒弃写实，却越来越多地是以写实性的照片为契机：艺术家用最为写实的照片道具，来摒弃最为写实的绘画，这是一个绘画吊诡。那么，绘画和照片为什么要玩弄一场形象交换的游戏？现在，将往昔的照片，用画布画出来，使得这些照片形象从过去中复活了，并且展开了自己的历史。如果说，照片本身在诉说着自己的历史，那么，绘画则在诉说着照片的历史。绘画和照片之间的形象交换游戏，既打开了这段历史，同时也是在这种历史中被打开了。

绘画不仅同照片玩弄游戏，也同经典绘画玩弄游戏。同经典绘画的形象玩弄游戏。它们不断地回溯，不断地重写，不断地返归到经典绘画的形象和机制之中。绘画的目标，同样不是去创造形象，而是对绘画史上的形象进行反思、模拟、指涉，这是另一种形象交换游戏，不是同照片交换形象，而是同别的绘画交换形象。因此，绘画在这里是指向绘画本身，指向绘画历史本身。这是以一种反思绘画历史的方式来参与绘画历史。

如果不是同照片和先前的绘画交换形象，这种关于形象的游戏如何展开？这是直接对形象的摧毁。这同抽象画的目标并不相同。抽象画不是摧毁形象，而是将形象最大限度地虚空化，但是这种虚空化的形象也是一种形象，一种极端的形象，一种反形象的形象。人们还是意图在这种极端化的形象中去发现意义。但是，现在这种对形象的摧毁，则是完全拒绝形象，哪怕是抽象的形象、极端的形象和空洞的形象。那么，这些摧毁形象的绘画难道没有形象？它们有形象，但是，这种形象是以形象毁灭为目标的。这些形象，就是要让形象本身的神话坍塌，让形象负载的意义坍塌，最终让绘画的形象欲望和目标坍塌。我们在当前的绘画

中看到了一些圆圈，一些混乱的构图，一些散碎的光晕，它令人感到眩晕——这些画放弃了意义，它们针对的是身体，而不是头脑、目光和记忆。

这些绘画，通过同照片交换形象，同过去的绘画交换形象，以及对形象的摧毁，达成了一个绘画的共识：与形象进行游戏。

物的时间考古

　　《激醒》这个展览，是一个物的曲折通道，一个物的海洋，物的百科全书。在密密麻麻的物阵中，物返归到了物的世界。在此，物从机器中，从纯粹的功能主义中，从适用主义的漩涡中解脱出来。物获得了自身的厚度，获得了自主性，获得了自身的独特性。这既是关于物的空间场所，也是关于物的时间考古：物一方面显赫地存放在中国美术馆这个空间中，另一方面这些物被颇富心机地布置在时间通道中。中国美术馆这个空间，前所未有地被布置成时间的长廊。

　　我们曾经长时期地处在物的手工时代。长期以来，物品是身体的延伸。物品出自双手。每一个物品，都有一个身体的痕迹。就生产而言，物品和人存在着一种密切的关系。但是，从 19 世纪开始，物的生产已经规模化和工业化了。物的生产者和消费者频繁地分离。工业主义产品开始摆脱人的痕迹。人在大规模地生产物，但是，这些物确是通过机器这一中介生产出来的。人和物的关系变成一种间接关系，生产者和物品并没有身体的直接接触。物最后的成品形态并没有人的余温。在工业主义的高潮时段，物处在机器的统治下，正是机器使物成形。这是双重意义上的机器：生产机器和模型机器。前者构成了一个流水线，它是物的制造动力学，正是机器发动了其力量，让物质在它的流水线上成形；后者是一个标准化的构型，所有的产品必须符合这个构型模式，而且毫厘不

爽。正是这个非人化的标准机器，使得机器生产出来的物品一模一样，可以相互替代。物在机器的作用下，丧失了它的独特性。事实上，我们长期处在这样一个物的时代，这样一个时代的标志是那些手工艺人大规模地隐退，铁匠、石匠和木匠开始逐渐被机器的浪潮所冲刷，他们身上的技术光环被驱散。物的巨大繁殖，它的讽刺性前提却是手艺人的急剧衰退。具有独特品质的物，用本雅明的话说，具有氛围的物，随着手艺人的衰退而衰退。这样，我们看到，今天，差不多所有的物，都可以找到它的复数伙伴，可以找到它的同一性集体，找到它的非人化的现代作者：机器工厂。物，只有数字和编号的意义，它是一个规模庞大可以无限复制的物种序列中的微不足道的一个。物不再与身体相关，也不再是一个有内心秘密的世界了。它的显现和消失，并不意味着一个自主性世界的出现和消失，而仅仅意味着一个平庸的物的数量的任意增加或减少。

《激醒》这个展览，正是对这样一个标准化的物的霸权的抵制。事实上，这样一个抵制已经在社会生活中开始了——甚至可以说，自从有了这个物的霸权，对这个霸权的抵制就没有停止。《激醒》精心设计的时间通道就是明证：过去、现在和未来都存在着一个反标准化和机器化的物的想象。在工业主义的强大逻辑之外，在工业社会的潜在一侧，存在着另一套物的生产谱系。这个谱系就是《激醒》这个展览中各种各样的物的叙事。物的作者无一例外地不是机器，而是特殊的个人。《激醒》是个人物品的总汇聚。这些物品中含有人的气息。这些气息弥漫在物的色彩、质地、材料、造型的强烈意志中。物充满着机巧。这种气息并没有因为时间的漫长穿透而荡然无存，相反，时间和气息一道加深了物的拟人气质：每件物品都是一个独特的而且深不可测的世界，它们有自足的内在性，有自身的深度和氛围，有自身的秘密之花。因此，我们对这些物品，就不会冷漠地像对待机器产品那样无动于衷，我们同这些物品照面，就不会不被好奇心所攫住，就不会没有交流、没有猜想的欲望：这些物，它们的起源何在？它是在怎样的一双手中被锻造而成？它埋伏着怎样的心机和趣味？它转换了哪些主人？穿越了哪些空间？历经了哪些事件？

它是在怎样一个蜿蜒的时间之河中曲折地流淌？它从初始之处如何步履蹒跚地走到了此刻此地，走到了这样一个美术馆中，而且彼此并置？它们怎样走到了那些观看者——这些偶然的过客——面前？总之，这里的物品——我们暂且不将它们称作艺术品吧——各自埋藏着怎样的一个世界和历史？物的这些未知秘密，构成了整个物的存在性，这种存在性的魅力恰好来自这种未知的秘密：这个秘密注定存在但却无法揭开。在这些物品存在的秘密面前，好奇心能够一再地被激发出来。

正是在这里，艺术家和手艺人的差异变得无关紧要。他们都不过是物的生产者，并且都将自身投入到物之中而且充分将物拟人化。艺术家和手艺人在这点上完全一致。在同样的意义上，艺术品同物品的差异也弱化了，这都是物品，但也可以说，这都是艺术品，都有一个自主的世界。物的存在性，物的手工性，其神秘而丰富的内在世界，将艺术品和物品的界线吞噬了。我还要说，艺术家的国籍差异也不重要了——无论是法国的艺术家还是中国的艺术家，在对物的精雕细刻方面，抱有同样的态度。艺术家和手艺人、物品和艺术品、中国和法国，这二者之间的差异性界线的削弱，对应于今天的一个美学事实：艺术同日常生活之间差异性界线的消失。今天，艺术品已经不再是激情瞬间的爆发，也不是因为这种激情而占据着传统经典的位置。艺术品散发着某种特殊的光芒，但这种光芒不再被神曲而环绕。正是在这个意义上，这个展览使艺术同日常生活融合起来。

但是，这里也有一些稍稍的区分。在这个展览的"过去"、"现在"和"未来"的三个单元中，我们发现，手艺人存在于"过去"，"现在"和"未来"则是属于艺术家的。这些手艺人常常是些无名者，他们并没有艺术家的职业身份意识，他们仅仅是在这些物品——通常是些日常生活用品——的功能性上添加额外的美学要素。对手艺人而言，日常生活用具不仅仅是被使用的，而且还有巨大的观赏性。用鲍德里亚的话说，这里的物品，除了具有使用价值外，还有符号价值。但是，时间的魔力，使得这些过去的物品，其价值出现了轮回更迭：物的使用价值在衰微，

符号价值却在蓬勃生长。旧式物品已经放弃了它的器具性，而单纯沦落为特定的美学形式。旧器具的定义现在是通过形式、符号来下的。这样，那些原初功能性的生活用品，现在则以美学化的符号价值出场。是的，旧式的日常用具现在通常是被人们充满敬意地炫耀式地摆放着，而不是被人们随意地使用着和消费着；它不再是实用目的的手段，而仅仅成为人们流连目光的驻所。器具变成了反器具。如果按照巴塔耶的观点：艺术是纯粹的耗费，它并不通向一个实用式的结局，那么，旧物品就这样借助历史的变迁而闯入了艺术的地带。我们在这个展览中，看见了时间是怎样促发物品向艺术品的转化的。

相形之下，"现在"和"未来"单元中的艺术家们对于符号价值的强调，使他们不太重视物品的使用价值。同手艺人不一样的是，他们的大部分作品都是"无用"的，这些物品抽掉了使用价值，现在的艺术家们，明确地将物的生产视为艺术生产，这些物品刻意地强调自己的艺术品身份，它们和日常生活的关系并不是十分显著。尽管这些艺术品怀有各种各样的观念目标，怀有各种各样的艺术理想，但是，在物的内在性方面，在物的个人生产程序方面，在物执意地自我展示的层面，在物的自我崇拜层面，在物试图和人达成一种特殊关系的层面，在物的独特性意志层面，手艺人——不管他是一个裁缝、木匠还是一个陶匠——的物品和今天的职业艺术家的艺术品并没有什么差异。

这样，这些物品，我们也可以说，这些艺术品，被组织起来，它们在展览中各自将周遭的物品作为语境。单个的安静的物质，一旦被笼络、并置起来，它们似乎能奇迹般地彼此发出巨大的喧哗。尽管展览布置成一个深不可测的长廊，但是，在此，在安静的中国美术馆中，我们甚至能感觉到物的沉默海啸。这是空前的物的富饶，它们好像在宣示物时代的奇观：物以其巨大的自主力量，将人攫住了。正是在这里，我们看到了今天的物质的两面性：一方面，物执意地要从机器化的实用主义中摆脱出来，它要向人的身体和趣味回归；在此，物被拟人化了，正如山水曾经被文人拟人化，宠物被家庭妇女拟人化一样；但是，另一方面，这

种拟人化的物，其自主的世界让人们应接不暇。在黑暗中的那些物品的观看者，却被这些物品压倒了，人们陷入了物的迷茫中。也许，这个展览不动声色地预示了今天的物的处境——更恰当地说，预示了今天物质社会的处境：物一方面要返归到前工业时代的物的基本品质中，另一方面又无法摆脱开今天的物的生产体系。尽管是手工和艺术生产的形式，但这种手工和艺术生产，却不无悲剧性地陷入了时代的商品结构之中。

观 看 之 道

1

《四季》之七（见图4），这是一张什么画？一大群面目不清的长腿裸体女人，站在草地上，一个矮个子男人，在溪流中跋涉。不远处，有一片森林，再远处，是一座雪山。面对着这张画，人们到底是容易被人体（裸体）所吸引，还是被这片风景（草地、溪流、森林、雪山和天空的构图）所吸引？或许，我们能感觉到，这些裸体女人，插入到这片风景中，有些强词夺理。它并没有什么理由插入到这片风景之中——无论是绘画的理由，还是现实的理由。反过来，我们也可以说，这片风景对于这些裸体来说，也是一种干扰。这所有的裸体，我们在这里看到，如果从画面中搬走，这幅画仍旧是完整的画，仍旧是一张没有破绽的画，仍旧是一张完善的风景画，也就是说，搬走所有的，或者其中的任何一个裸体，也不妨碍这张画的完整性。同样，这些被搬走的裸体，它们自身也构成一张完整的画。这些裸体完全可以不依据这些风景而单独地存在。绝对而单独的裸体自身，作为一个画面现实，具有一种绝对的合法性。这甚至是裸体画体制的一个内在要求——为了强调身体本身，人们甚至要根除扰乱身体的一切杂质。既然如此，为什么要将这些裸体和这

个风景结为一体——在某种意义上，我们可以说它们是强行地结合在一起？

事实上，无论是风景画，还是人体画（尤其是裸体画），都有自己的体制。王音持续地画出了一些裸体画，有晒太阳的裸体女人，有端坐的裸体女人，有站立的裸体女人，有躺卧的裸体女人。为什么对裸体发生兴趣？显然，裸体，已经不是今天绘画的一个兴趣对象了。对王音来说，画出这些裸体，这与其说是对裸体本身产生兴趣，还不如说是对裸体画产生兴趣，是对裸体画的起源，对现代中国的裸体画谱系产生兴趣。为什么对裸体画产生兴趣？事实上，裸体画在中国的现代油画体制中占据着一个特殊的位置。人们早就发现，在中国画的题材中，几乎没有出现裸体；相反，在西方绘画中，裸体却非常多见，人们甚至将绘画中的这个裸体差异，看做是中西文化差异的一个重要表征。而在现代中国，裸体画的出现，本身就是一个重大"事件"，包围着裸体画的是一场战争，它从一个道德竞技的王国中艰辛地浮现。裸体画的出现，是中国奠定自己的现代观念这个进程的一个环节，这出现，并不是不伴随着死亡（倡导裸体画的刘海粟就遭到了通缉），并不是不充满着令人窒息的肃杀。

裸体画一旦冲破了最初包围着它的桎梏，它一方面投身于教学机器中，成为写生练习的重要一课；另一方面，如果它在教学机器之外作为一个独立的作品出现，它就不得不拼命地将自身的合法性奠定在人体之美这个方面。因此，人们看到了大量的"美"的裸体，而且，它总是以美和艺术的名义来驱逐肉欲的目光。而王音画的这些裸体呢？它既针对着教学机器，也针对着美；或者，更恰当地说，这些裸体有意地摆脱教学的体制，也摆脱美的体制。这是裸体画体制之外的一种新的裸体。

显然，这个新的裸体完全失去了自身的性感特征，她根本不是写实的，她的腿太长了，而且，她还是绿色的，她面目不清，身体的每个部位都不清楚，肌肤、器官、面容都不清楚。而裸体画的合法性就在于人体之美；人体之美来自于人的身体本身，来自每个器官的巧妙结合，以及对这种结合的逼真展示。但是，在这里，我们几乎看不到女人的身体，

不错，这些女人脱去了衣服，但并没有裸体画的感觉，我们更恰当地说，这个裸体并不赤裸，她脱去了衣服，但并不暴露身体。她还穿着一层绿色。而且，那些变形的长腿，已经让她失去了逼真的人体之感——这决不会将她引向现实的裸体本身。事实上，这些裸体画，绝非为了表现某个裸体本身，绝非发现裸体之"美"——我们只能看到隐隐约约的身体构型，而且是不"真实"的身体构型。因此，与其说这是关于裸体的绘画，不如说这是关于裸体画的绘画，与其说这是在画裸体，不如说，这是在画裸体画。我们要说，这是关于裸体画的绘画，是关涉到裸体画历史的绘画。

这是个什么样的历史？裸体画的历史，恰好是一个裸体退化的历史。我们看到，一开始，裸体画总是要清晰，要细节，要器官，要光和影在身体上的协调，总之，要将美洒遍在身体的总体性之上。越是逼真和清晰，裸体画越是具有一种爆炸性。而现在，裸体画有一种相反的趋势：逼真和清晰，反而失去了它的力量，人们即便对着裸体写生，也要有意将裸体变得模糊，变得不生动，让她失去性感。这就是历史的悖论：裸体画在起源之机，它面临重重阻力，它一定要将身体，将充满了细节和逼真感的身体，作为对阻力的爆破；但是，一旦它奠定了自己的形象，一旦它奋不顾身地冲破了曾为它设置的禁忌栅栏，一旦它获得合法性并建构自己的体制之时，它反而变得意兴阑珊，期期艾艾。绘画，在裸体面前变得羞怯了——今天，似乎没有人愿意画一张写实的裸体画。裸体的写实，或者说，裸体现实，在今天的绘画中不仅失去了挑衅性，而且还失去了意义。人们需要重新组装裸体。王音的裸体女人就是裸体的新组装。他画过很多裸体女人，每一个都指涉着先前的裸体画体制中的女人（其中有一个裸女来自杨飞云，他将杨飞云的裸女的腿拉长了），现在，他自己给自己建立一个裸体画体制：长腿裸女；现在，他将这个长腿裸女搬进了这张画中；现在，这个长腿裸女和一个矮个男人结合在一起了。

这些裸体女人和画面中的一个男人构成了如此明确的对比：裸女数

量众多，男人只有一个；裸女高大，男人渺小；裸女绿色，男人灰色；裸女在草地上，男人在溪流中；裸体女人将这个男人包围在中间。我们看到这里出现了一个反向的凝视：画面右下角的女人在低头观看这个男人。裸体画所惯有的凝视机制被颠倒了。现在，不是一群男人在围观一个女人；不是一群着衣的男人在看一个裸体女人；相反，现在是一群女人在看一个男人；一群裸体女人在看一个着衣的男人；女性裸体画的观看机制，在这里出现了戏剧性的逆转。左边的一群长腿女人，奇怪地没有画出头部，没有画出眼睛，不知道她们在观望哪里。可能，她们并不观望；可能，她们在沉思；可能她们什么也不思考；可能，她们类似于一个大地女神：地母（她们甚至没有脚，她们的腿插入到地底深处，像是从地下生长出来的）；也可能，她们是栽种在地上的大树，她们和大地融为一体：根部的一体，色彩的一体。可能，这个裸体第一次不仅是以一种人的形象出现，而是以一种植物或者神的形象出现。裸体，一旦它不再性感，一旦它不再具有逼真的身体细节，它就会靠近植物或者神？是不是，植物和神一直赤身露体？这个裸体是不是将植物、神和人聚集于一身？而远方的雪山，它总是在人的能力之外，它几乎不可接近，不可征服，千万年来，它一直沉默无声地矗立在那里，这沉默无声，是神的威权，是自然的魔力，是由宁静所爆发的震惊。它既是神明本身，是神秘本身，也是一切神明和神秘的源泉（那条小溪就是从这里发源的）；裸体女人，不，我们或许应该称之为裸体女神，它和大地、森林、雪山一起，为整个画面编织了一种神秘感。而只有一个现实的男人，在这个神秘的画面世界缓缓行走。这不仅给这张画添加一种超现实性，而且还加剧了它的神秘性。

那个小个子男人沿着溪流跋涉。这个溪流弯弯曲曲，断断续续，若隐若现：有一段消失了，有一段在消失之后又隐现了，然后又消失了，在远处又再次隐现。显然，它从雪山上流下来（溪流和雪山的颜色一致，雪山是河流之母，它孕育了这个溪流，也因此，孕育了整个世界，就比，它和大地之母相呼应），穿越了森林、山丘和草地，流向了一个未知的未

来。流动的溪流，像珍珠链一般地将草地、山丘、森林和雪山串联在一起。它们一层层地递进，辅之以溪流的回旋，使得画面具有一种音乐般的旋律层次。如果我们将那些裸女从画面中搬走的话，这是一张完美的透视主义风景画。与之相反，这些裸体群像并不是透视主义的：左边的那群裸女，中间都是高的，前后各有两个矮个子。她们并不符合透视主义原则。裸女本身不是透视主义的，而且，她们插入到这个风景画中，使得这个风景画的透视主义也失去了根基。她们扰乱了这张风景画。反过来，这张风景画同样扰乱了人体，它把这些人体置入语境之中，让这些人体充满了杂质，变得并不单纯。这些人体不再成为被观看的对象，不再成为人体画的唯一中心，人体，正是被这样的风景背景唤醒了它的多样意义。

这样，这张画，实际上是两张画的强行结合。它既改变了人体，也改变了风景。它既破坏了人体画体制，也破坏了风景画体制。或者，我们更恰当地说，正是通过两类绘画的强行并置，使得两类绘画的体制及其历史暴露出来。这，就是这张画的效应：风景画的原则，在裸体为它编织的错误中显身；而人体画的原则，则在风景画为它编织的错误中露出自己的真实容颜。

<div align="center">2</div>

蔡小松的这件作品由几个悬挂着的白色有机玻璃装置组成（见图5）。在这两层透明的玻璃之间，镶嵌的是画着石头的丝绸。为什么将石头画在丝绸上？事实上，无论是石头还是丝绸，它们在中国传统文化中都有一种奇特的地位：准确地说，石头和丝绸都处在实物和艺术品之间。它们都算作是一种准艺术品：丝绸各种各样的图案无疑是绝妙的手工作品，但它的纯粹美学却被其实用性所侵蚀。而无生命的僵死石头，这个自然界随处可见的弃物，却可能被它的奇异性焕发出一种审美之光。这奇形

怪状、鬼斧神工、自然天赐的石头，这个如此硬朗、突兀、嶙峋的石头，同样成为人们寄情和把玩的对象。丝绸和石头，它们从来不会在艺术历史中占据显赫的一页，但是，奇怪的是，它们又总是徘徊在某种特殊的文人趣味之中，它们身上的艺术阴影始终挥之不去。这正是蔡小松使用这两个元素的原因。

但是，为什么偏偏选择这两个要素？（在中国文化中，类似这样的艺术类型非常之多）。或许，在中国文化所想象的艺术作品中，没有比石头和丝绸更为截然对立的这样一对伙伴了。这二者，一个柔软，一个硬朗；一个人工编织，一个浑然天成；一个轻盈，一个厚重；一个平面，一个立体；一个直线，一个曲线；一个抽象，一个实体。它们甚至都有显而易见的性别之分：丝绸是女性化的，而石头则是男性化的。这如此对立的两种元素，我们也可以说，这如此对立的两种艺术品，在蔡小松的这个作品里面，居然被奇妙地组织在一起！也就是说，这两种有着古老建制的艺术品，在这里成为一个新艺术品的要素和材料，它们组合在一起被编织到这个新艺术品的内在性中：作为艺术品的石头（赏石），被画在作为艺术品的丝织品（丝绸）上面，而构成一个新（装置）艺术品。也就是说，一个艺术品是以两种艺术品作为它的分头要素：题材和画布。赏石，成为题材；丝绸，成为画布。这样，就出现了三种艺术品的相互指涉和叠加。就如同一幅画在画另外一幅画，而构成了第三幅画一样。这样，这幅画就不单纯是画石头——如果这是一幅单纯的关于石头的绘画，那么，我们如何对待作为画布的丝绸？在这里，我们能够像通常那样将画布忽略不计吗？这个画布（丝绸）因为有它顽强的自主性，就并不能被作为题材的石头所完全地压制——我们并不能说，这是一幅石头画。就此，绘画的复杂性出现了：这幅画既不是单纯的画石头，也不是单纯的丝绸（艺术）展示。它是一种什么样的绘画？

在此，与其说这是对石头的"表现"，不如说，这是丝绸和石头的相互生成，相互组装。这个作品关涉的是这二者之间的连接关系，也可以说是软和硬，曲和直，轻和重，人工和自然的连接和组装关系。这些对

立的二元要素以一种"画"的方式，发生了关联。画，就是这种连接和组装行为，而不是"表现"行为。接下来，我们看到，这个石头—丝绸的组装（不要把它看做是一幅画了!），不是被"画"，而是被"粘"在有机玻璃上面，有机玻璃在这里再次成为石头—丝绸这个作品的载体，成为这个新作品的"画布"，原先的石头—丝绸组装，构成了有机玻璃这个载体（画布）的元素和内容，它仍旧地像是一张画被画在有机玻璃这个画布上一样。同样的是，我们无法忽略这个有机玻璃载体，它如此的醒目，如此的牢靠，并对这个石头—丝绸组装起着如此巨大的监护作用，以至于它也不是一个无关紧要的载体，它和先前的这个组装再次进行了新的组装。这样，丝绸—石头—有机玻璃也构成了一个装置整体从而构成一个全新的作品，其中的这三个元素相互生成，相互依赖，相互指涉。这个整体作品，存在于这三个元素的相互关系中。与此同时，这个新的丝绸—石头—有机玻璃组装，再一次地同其他的六个性质相同的丝绸—石头—有机玻璃组装进行"拼贴"，拼贴成一个中国地图。这个组装再次成为一个更大作品的一个元素，一个"中国地图"的元素。

这样，我们在这个作品中看到了一种复杂的层次感：这种层次感不断地递进：石头递进到同丝绸的组装中，这个组装又递进到同玻璃的组装中，这个新组装又递进到同中国地图的组装中。每一次递进的方式并不相同：第一次是"画"，第二次是"粘"，第三次是"拼贴"；第一次是最古典的水墨"艺术"方式，第二次是一种人工"实用"的非艺术化的方式，第三次是"现代艺术"的方式。每一次递进，都是将先前的艺术品构成了上一极艺术品的对象和素材：石头成为丝绸的素材；丝绸成为有机玻璃的素材；有机玻璃成为一个中国地图装置的素材。

我们还能注意到，最里面的石头是黑色的，而外面的素材都是透明的。丝绸是白色的，有机玻璃是无色的；这可以构成一个透明的黑白色整体。一个层次包裹着另外一个层次，这本身类似于一种包裹的艺术，尽管一层层地包裹起来，但整体看来，这整个组装又是透明的；也就是说，包裹并没有将包裹的过程掩盖起来，包裹和包裹行为一起暴露出来。

这样，作品丰富的层次感就一览无余，最里面的黑色石头也一览无余：从石头到丝绸到有机玻璃到中国地图，好像一个葱头一样，一层包裹着一层，一个作品包裹着另外一个作品。不仅如此，这个透明的黑白色组装，非常素朴，它们悬挂起来，安静而稳妥，仿佛历经时间的冲洗而一成不变。正是在这里，我们能看到蔡小松对中国特有的古典艺术素材的偏好和信赖。

为什么有七个相类似的组装？这是对两千多年前作为中国思想和文化奠基的战国时代的暗示吗？为什么以中国地图作为最后的图案？或许，我们会说，石头和丝绸是特有的中国玩物，它们就是中国的素材，中国本身就是一个艺术的国度，在这样一个全球注意力将政治和经济实力作为评价核心的时代里，蔡小松告诉我们，中国应该被想象成为一个艺术地图。

3

冰逸的这张画，是对两个传奇故事的重写（见图6）。一个故事来自《聊斋》中虚构的"荷花三娘子"，一个狐狸和一个凡人的一波三折的爱情故事；另一个则来自临死时刻的诗人济慈的最后遐思。弥留之际，济慈却感到"雏菊在我身旁开放"。为什么是这两个故事——一个虚构的和一个真实的故事——的重写和嫁接？或许，这两个故事共同分享了生、死和爱欲的主题。生和死，凄厉而残酷。但是，它们在故事中被烘托得诗意盎然。冰逸的这张画，将残酷的诗意形象化了。在画面中，残酷和诗意在热烈地交谈。这种交谈产生了一种调和的效果，这就是忧郁。忧郁抚慰了残酷，也打消了诗意。它像一片云烟一样不可自制地从这个画面中缓缓地升起来，并覆盖了画面。不过，忧郁，在此不是作为一种病理学征兆来对待的，而是作为一种美学被构想的。这些画面，被一种唯美的调子所驾驭：这是忧郁的美学。

　　这种美学——忧郁抵消了它事实上的残酷性——从何而来？画面上充斥着大量的植物，植物被饱满的颜色所图绘，这些泾渭分明的红色、绿色、蓝色、黑色，以一种片状的形式，一层层地相互竞技和炫耀。这些热烈的色彩，包裹着故事中的鬼魅世界，并使这个鬼魅世界更加鬼魅。它们编织了一个梦幻的语境。这是一个超现实主义世界：欢爱的时候头颅中崩出了花瓣；生育的时候双腿离开了身体；人体中一块红色的肝被挖出来托在盘中；一个张曼玉（我们仔细念念这个名字，它的发音，它的植物般的浪漫语义，在此是如此的和谐）式的花样年华的女人出现在遍布骷髅的画面中；植物在人体身上开放；头颅在空气中飘荡。在这样一个超现实主义世界中，植物、天空、人（人体）是其中的三个要素。它们相互之间毫不紧张。具体地看，它们好像毫无关联，但是，似乎有一种奇妙的整体感将它们贯穿起来。画面中的人都像骷髅一般，它们剥去了活生生的血肉，但一点也不恐怖。这是我所见到的最温和的骷髅形象：它们躺在辽阔而蔚蓝的天空下，这与其说是在展示死亡的残酷和惊骇，不如说是死亡的缓缓抒情。在天空的朗照下，植物的芬芳在死亡的身上盘旋。这是悲剧吗？不，死和生，不是在一个舞台上轮番上演的悲喜剧，而是一个唯美主义篇章的两个激进时段。在这个篇章的首页，是爱欲，是生的开端；在篇章的末尾，是死，是生的结束。我们看到，从生到死，从画面的开端到结尾，贯穿始终的是植物的盛开。

　　为什么是植物？生命总是和植物缠绕在一起的吗？事实上，冰逸理解生命有一种奇特的植物视角。或许是植物的色彩，或许是植物的蔓延的形式感，或许是植物的安静和非攻击性，或许是植物固守自身的生命兴衰，构成了冰逸对生命的想象。对于她来说，植物是最好的生命隐喻——命运不是以一种实质的成败来定义的，不是一种隐秘的功用主义来定义的。那是动物的逻辑。植物的逻辑呢？植物不争执，不进攻，不贪婪。植物沉浸在自身的形式主义的荣枯之中。它自我伸张，它的热烈和冷静，它的激情和激情的衰退，它的荣枯，都固守在自我的逻辑中。动物是什么？动物总是竞技的，是奔波的，是好战的，它的激情是战胜的

激情；它的目的论是实用主义的目的论。植物完全相反，它执着，美丽，散发着自然气息，它的目的论是自发的形式主义的，我们也可以说，是超然的审美主义，而不是盘算的实用主义。不仅如此，植物还有它的季节轮回，它有短暂的生命停滞，有反复的荣枯和兴衰——或许植物是不朽的，它的变更和兴衰不过是美的变更和兴衰。植物身上埋藏着美的永恒意志。如果是这样的话，那么，将植物看做是生命的隐喻的话，这样的生命，他的抒情强度就是色彩，是形式，是枝蔓的繁茂，是轮回着的枯荣和兴衰，最终，是美的兴衰。正是在这里，美吞噬了残暴和凄厉。人命——这一动物的存活方式，一旦按照植物的生存风格来锻造的话，它就有可能战胜偶然。对偶然的战争，这是植物命运的唯一战争。

4

李超的这些三联画，不是现实逻辑的逐步展开。三张并排的画，并不是类似于电影镜头那样随着时间的进程而自然地切换。显然，李超不是要借助三联画讲述"故事"，也不是要通过三联画表达时间和空间的逻辑组织。正相反，李超的三联画恰好表达了对时空逻辑的不信任，对情节的不信任。但是，这种对故事、情节和时空逻辑的拒绝，恰恰是以故事和时间的形式完成的。就是说，李超的三联画中通常有一个情节，一个场景，一个活动和运动着的场景。正是这个活动本身，构成了故事的一个情节，它同时也暗示着时间的存在：这是个活动过程的一部分，这个活动场景既有其前奏，也有其后续。在李超这里，三联画都将运动、时间和情节引入其中：《一堵绿墙》中，一个人在大地上缓缓走动；《狗咬狗》中，两只狗在马路上撕咬；《阳光的分解式》中，两个男孩在植物丛中搜索；《鹤葬》中，两个男人正在搬运墓碑；《爬树》中，一个人正在奋力攀爬；《桥边》中，一个人在湖水中靠近船边张望……这些三联画中，几乎都有一张画是在运动，是对一个行动场景的捕捉，是对一个改

事的讲述。李超偏爱画一些运动工具：汽车，火车，船，还有过渡性的桥，等等。它们总是和静止的树置放在同一个画面中，显赫的交通工具总是穿过那些同样显赫但却静止的树木（李超几乎所有的画中都出现了树和植物），以这样一种对照的方式，运动和时间的维度在画面中得到充分的表达。这一单张画，画出了飞逝的时间瞬间，静止的树木从反面强化了时间的运动性。但问题在于，三联画中的另外两张画通常并不延续这个故事，并不构成此刻故事和场景的一个逻辑延伸，它们不是像电影镜头那样一个个地依次展开。无论如何，另外两张画偏离了这张"运动的"画所引发的这个故事，终止了这个故事，将一个正在发生的事件打断，从而将这个事件所期望的逻辑时空引向崩溃。

如何打乱这个时空和事件的逻辑性？我们看到，时空逻辑的崩溃并不意味着这三张画毫不相关，并不意味着这三张画是被野蛮地并置着，也不意味着它们是任意的像掷骰子般的偶然拼贴。相反，一眼就可以看出它们的关联性。这些三联画的意义就在于这种关联性本身——这些关联性多种多样：有一种关联性是差异性的重复，我们也可以说成是重复性的差异：《爬树》中的三张画猛看上去似乎是一个连续性的场景：第一张画准备爬，第二张画爬在树干上，第三张画爬上了树顶；这似乎是一个依照时间次序的完整的爬树过程。但是，我们仔细看，这并不是同一棵树，右边的那棵树有三个树枝，左边的则只有两个；同样，画面中的火车也不是同一辆，左边的画中的火车没有车皮，右边的画中有黑色的车皮，而中间的画没有火车！三张画背景也有些隐隐约约的差异。这样，连续性的爬树过程变成了幻觉。这三张画看上去是重复而递进的，实际上则是差异和并置的。与其说它们遵循事件的时空逻辑，不如说它们在玩弄重复与差异的幻觉游戏：一张画在对另一张画的重复中显现差异，一张画在对另一张画的差异中显现重复。《谋杀》、《卧轨》和《桥边》同样采纳的是这种差异与重复的游戏；三联画中的三张画似是而非，是非而是。

三联画采纳的另外一种相关性是局部和整体的相互指涉。这种破坏

时空逻辑的方案是，它断然地让一个现实场景中断、消失。在《狗咬狗》中，左首的一张画，我们看到了一辆车行驶在乡村的有些荒凉的大道上，前面有两只狗在互相撕咬。这是一个现实场景。一辆车逼近了这两条狗。接下来会发生什么？这辆车在继续地逐渐地逼近两条狗，这沉浸在相互撕咬之中的两条狗，处在自己的掠夺世界中的两条狗，当面对一个巨大的外力的时候，会有怎样的表现？它们继续撕咬挡路还是被汽车的轰隆声吓跑从而完全分开？或者，它们从马路的中间退避后继续撕咬？或者，它们继续在马路中间撕咬从而被汽车撞成碎片？一系列巨大的后续疑团摆在我们眼前。这是面对着这张画所产生的一个习惯性的逻辑诉求。但是，这个作品将这个诉求置于一边。我们看到，中间的一张画奇怪地出现了一个植物：一个横卧着的树？一个不知名的枝枝杈杈？它来自哪里？它是不是左首那张画中的植物的一个片断？同样，最右边的一张画，出现的是汽车的玻璃反射镜，镜子反射出车后面一个男人的追逐。是在追逐这辆车吗？这辆车是正在逼近狗的那辆车吗？抑或，这个男人奔跑着是去驱赶那两条狗？中间画中的树枝是借助这个反射镜反射出来的吗？车，镜子，狗，人和树枝，它们是在一个整体中的相互指涉吗？汽车镜子，树枝，它们作为局部要素都在指涉着第一张画的整体吗？是将一张整体性的画，分解成局部，然后让整体和局部相互指涉吗？这种相互指涉正是这三张画构成三联画的理由（见图7）。《无题》也是这样的，中间画的一个小的空心的水泥圆柱，在左边的那张画中被放大了。植物的角落也被左边的一张画放大了。《鹤葬》中间一幅画中的小小墓碑，在左边画中被放大了。整体中的局部，在另一张画中放大成为整体。这就是局部和整体的呼应，局部和整体在相互指涉。

三联画的另外一种相关性，是心理上的联想和类比。在《风景、盲人和狗》中，三张画之所以能够组织在一起，完全借助于心理的联想，而不是事件的逻辑；画面之间甚至没有相似性，没有差异和重复的游戏，也不是一个局部对总体的指涉。在这里，一个牵着狗的盲人，自然地拥有一片漆黑（黑色的抽象画），自然地，所有的交通灯对他来说都是漆

黑。将漆黑的抽象画，漆黑的交通灯，和一个带漆黑眼镜的盲人组织在一起，这是通过对"漆黑"的心理联想而达成的，漆黑，可以围绕着盲人无限地延伸。它们完全没有事件、时间甚至画面构图的内在逻辑。在《一堵绿墙》中，三张画好像也没有任何关联，也没有事件和构图上的关联，但是，它们都是对"墙"的想象。中间的一幅画是一个狭长的"绿墙"，左边的一张画的绿色背景"似乎"是一道绿墙，右边画中的圆形构图上隐隐约约地勾勒了几道曲折的抽象之"墙"。事实上，这样的三联画可以无止境地画下来，这是一种类比思维，它越过了事件的现实逻辑，在一个幻觉的世界中肆意地驰骋。这是关于墙的迥乎不同的想象？正是这种想象，使得这几张画组织在一起。想象，类比式的联想，在李超这里，也构成了三联画的特征。

这样，我们就看到了三联画的组织原则：差异与重复的游戏原则；局部与整体的指涉原则；心理上的联想和类比原则。总之，这些画不再遵从一种时空逻辑，画面情节的连续性崩溃了。在三联画的三张画中，它们存在着关联，但这种关联不是对世界的平铺直叙，不是一个环节决定一个环节，一个情景促发一个情景：逻辑、换喻和理性的思维消失了。取而代之的是差异、联想、隐喻的思维。三联画中的三张画，现在是一种共振关系，它取代了推理关系。在这种共振关系中，不再存在焦点，不再存在中心化，不再存在着贯穿性的时间直线，也不再存在着单一的主题。在这里，一张画是对另一张画的暗示，或者是对另一张画的颠倒，或者三张画相互颠倒，或者相互暗示，或者相互指涉，或者相互构成悖论，相互拆穿，相互欺骗，相互作为诱饵，相互作为迹象和影子，相互作为重复的差异，作为差异的重复。这是绘画的共振模式，一切都在一个共同面上起舞。它们发生重叠，偏差，彼此作为对方的褶皱。如果说单一张绘画本身包裹了一个多维空间的话，那么，这种共振模式的三联画，则使得这种反复重叠的空间更加嘈杂。这是空间的喧哗，在此，时间中止了，断裂了；时间越是断裂和中止，空间越是喧哗和嘈杂。这种共振关系，使得世界不再有主次之分，不再秩序井然，条分缕析，不再

有一个单一的线索纵贯其中。现在，世界是以多重的叠加的空间形式展开，它们同时性地纷纷涌现。

<div align="center">5</div>

福柯在《词与物》中引用了博尔赫斯书中的这段话，这是对中国的动物分类的描述："动物可以划分为：1. 属皇帝所有；2. 有芬芳的香味；3. 驯顺的；4. 乳猪；5. 鳗螈；6. 传说中的；7. 自由走动的狗；8. 包括在目前分类中的；9. 发疯似地烦躁不安的；10. 数不清的；11. 浑身有十分精致的骆驼毛刷的毛；12. 等等；13. 刚刚打破水罐的；14. 远看像苍蝇的。"福柯自称，正是读到这段令他狂笑的话，才激发了他写作这部伟大著作的灵感。

在某种意义上，我们可以说，秦琦的画面，同样遵循的是这种不可思议的分类法。这些画构筑的是诡异的空间：一条停靠在陆地上的船，船上有一个绿顶的亭子和一个长方形的建筑物；船的远处有一排白色的平房；有三颗高耸的叫不出来名字的树；有一个体操运动的器具；有一团莫名其妙的烟；有一只正在燃烧的小动物；还有一群类似希腊神话人物的群雕……（见图8）这是一种什么样的类型学？画面中这所有的要素——它们都画得非常写实而且具体——存在着什么样的有机联系并因此而栖身于一个绘画空间？画布空间难道不是一种类型学的边界？它不是根据某些标准，将某些东西排斥在画布之外，而又将另外一些东西囊括进画布之内吗？秦琦依据哪些标准，将这些要素而不是另外一些要素组装在画布之内？如果说，画布空间只是包容某种事物类型的话，那么，秦琦的分类法来自何处？

看上去，画布中的这些要素并没有什么有机关联。如果说画布空间本身就意味着一种选择性分类的话，这样的分类学，如同博尔赫斯所提到的分类学一样，在挑战我们的固有成见。确实，人类并不总是被理性

化的条分缕析的知识范畴、不被某种有机总体性所降伏——人类文明总是禁不住要去寻找一种异质性的狂欢。让理性和秩序崩塌，是人类的一个隐秘愿望。就绘画而言，人们早就在画布上进行过各种各样的拼贴，将毫无关联的各种要素随意地并置在一起。拼贴画信奉的是偶然性，它承认世界是各种偶然和任意的产物，是某种盲目性的配置。它借助偶然性和任意性来针对有机性和总体性——这是对理性和总体性的故意诋毁，是对它们的强制性拆散。艺术中反复出现的拼贴，本身出自世界观的挑衅性。确实，秦琦的这些作品具有某种拼贴色彩——这些绘画是不同要素的会聚和拼贴——但是，这些画和拼贴画的根本原则并不相同。秦琦并不信奉偶然性——他在画面上并不随心所欲，相反，他似乎在精心地组织他的画面。画面中的各种要素确实存在着巨大的异质性，它们并没有一种合理的连接法则。但是，秦琦的绘画，似乎要承认这些异质要素的连接性，他似乎要将这些完全不同的要素组织起来，他似乎要给它们恰如其分的位置，或者说，这些不同的异质要素都是预先安排妥当的，而并非任意为之——他如此认真地对待这些要素，如此认真地画出每个细节，如此认真地将画面空间布置得井井有条——这是一个严谨和认真的世界——哪怕这个世界看上去有些匪夷所思——但是这个匪夷所思的世界真的可能这样部署，真的可能这样发生。或许，它们真的符合现实；或许，它们真的是世界图像的一种；或许，它们就是这世界本身——为什么现实本身就不能匪夷所思？如果说，拼贴艺术总是在宣称，世界不可能是有机的，不可能是秩序井然的，所以我们只能对理性世界报之以任意的反讽；那么，秦琦的绘画则承认，世界可能是诡异的，可能是匪夷所思的，但是，我们必须严肃地对待。如果说，拼贴艺术将偶然性视作是世界观，那么，绘画的用笔就如同骰子的任意一掷；如果说秦琦将世界视作是偶然的，那么，这个偶然并非没有它的深邃逻辑，偶然性并不排斥语法，它也需要画笔耐心地涂写。

事实上，秦琦的这些绘画并非一个梦幻世界的展露，相反，它具有现实的可能性，它只是让人们在心理上感觉不可能——这是一种奇怪的

颠倒：通常，人们总是赋予梦想以巨大的自由度，赋予梦幻以超现实的状况，在梦幻的世界，现实毫无立锥之地。但是在秦琦的绘画中，现实则真正是梦幻般的，它甚至超越了梦幻，它让想象不可企及。这样的现实——这样的真实——不可思议，就如人们从来不会想象出一个妓院会设置在学校，一个监狱会设置在一个百货大楼旁边，一个墓地会设置在市政大厅的广场上一样。但是，这所有的一切在现实中比比皆是（一个非法妓院有时就直面警察局的大门），只是人们从不这样想象而已。生活现实，远远超过梦幻现实。或者说，生活本身就将梦幻推到了其极限，让梦幻相形见绌。秦琦的绘画，不是在现实和梦幻之间划出一个鸿沟，不是对梦幻的捕捉和再现，也不是将现实看做是梦幻的一种，相反，这是在坦率地承认，现实世界才是真正的梦幻世界；梦幻世界才是真正的现实世界——人们的想象所抵达的范围，往往超不过现实所划定的边界。

因此，这些奇特的画面组装，既非一个任意的偶然世界，也非一个梦幻的想象世界，这是一个可能性世界——秦琦对这个可能性世界保持着严肃的态度。他不是对这个诡异世界表示质疑，而恰恰是对它表示肯定。马肚子切开的是西瓜；客厅的墙上放着一个篮球板；画笔插进仙人掌中；一件雨衣有两个帽子并穿在两个人身上；一个现代车夫拉着一个古代的战将；熊猫、松鹤和女雕像并置；这所有的要素尽管连接诡异，但十分具体。这是一种不可能的可能性，是一种不真实的真实性，是一种梦幻的苏醒，一种强制的自然，一种虚构的具体。画面流露出的不是心理学的真实，而是物理的真实；不是意念的真实，而是空间的真实。用福柯的话来说，这是一个"异托邦"的空间：它真实地存在着，但这真实具备梦幻的语法。它似乎只存在于想象中，但却不止于想象，它超越了想象并且存活于现实之中——也因此存活于绘画之中。秦琦的绘画，就由这具体的写实和这梦幻的语法所构成。具体的写实，让绘画拥有确切无疑的内容；梦幻的语法，则让这些确实的内容不可思议。

这不可思议，正是画面的断裂。画面中出现的各种异质要素相互诋

的竞技，是黑和白的竞技，是团状和块状的竞技，是粗线条和细线条的竞技。

除了自然，以及自然附带的色块，人们还在画面中看到了什么呢？毫无疑问，人们一眼就看到了画面中那些渺小的人物。这些奇怪的渺小的人物为什么存在于画面上？事实上，存在着一个漫长的风景画传统。在带有人物的古典风景画中，人是画面的主体。风景成为陪衬，人从风景中脱颖而出。在古典风景画中，人作为人，风景作为风景，自然作为自然，它们各自保有一种协调关系。人作为画面的主体，处在透视的中心。风景围绕着人而逐渐地多层次地展开。而那顺巴图的画恰好是对此的颠倒，在这里，人不再表现为一个主体，不再从自然风景的背景中脱颖而出而变成画面的中心，它不再被自然风景所簇拥，所哄抬，所衬托，他并不因此而布满辉光。现在，人如此的渺小，琐细，微不足道，退到了大自然最隐蔽的角落，以一种完全陌生的形象——准确地说，一种完全陌生的符号——出现在这个画面上。

为什么人退到了偏僻的一隅？而且几乎会被风景自然所吞没？人为什么同自然风景完全没有一种协调关系？显然，那顺巴图将人从古典风景人物画中的主体地位解脱出来。如果不是被自然和风景所簇拥，人出现在这里是表达什么？人们当然可以看出，人在此出现，一定会显示出浩瀚面前的渺小和孤独，一定会表达出某种存在主义式的荒凉和绝望，一定是一种生存的荒诞和无助。这都没错，但是在我看来，与其说，我们在这里看到了一个老生常谈式的现代主义的困境，毋宁说，我看到了一个风景中的"风景"，一个自然中的"自然"，我看到了一个与大自然相异的另一个"自然"。在这些"风景画"上，我甚至看到了人是如何作为一个细小风景出现的。这些人变成自然风景中的一个"风景"，就像一棵绿树是荒漠中的风景，一个女人是一大群男人中的风景，一群羊是一个草原上的风景，一朵花是一个戈壁上的风景一样。一个人的符号是整个画面符号中的风景。人的激情，内在性，深度，都深藏不露（人太细小了）。他留下的只有姿态，只有身体的形式，只有形象和符号。这个符

号乖张，古怪，有时候跳跃，有时候蹲坐，有时候斜躺，有时候倒立，有时候俯身，有时候攀爬，有时候静立。它们以形式主义的姿态显身，它一方面抹掉了心理主义的深度，一方面脱掉了社会性外套。这是细微的但是赤裸的符号。它既不意味着对自然怀抱的沉浸（确实他们和自然并不亲近），也不意味着对自然的猛烈开拓。它们也不同自然进行一场纯粹的嬉戏。它存在于此，仅仅是为了对存在命题的响应？难道它们不是作为画面的一个异质物，一个符号异质物而存在？它们如此之细小，但难道它们不是一下子吸引了人们的眼光吗？一个微不足道的符号为什么能够抓住我们的目光？难道不是因为它是画面上的一个异质存在吗？当画面被山、水、天空、荒原包围的时候，当人的目光完全被它们占据的时候，一个不同的符号，一个人形的符号会出人意料地激发我们的兴趣。人被符号化了，我甚至要说，人被物质化了——不是物化意义上的物质化，而是纯粹的形象学意义上的物质化。

这同古典风景画中人物对我们的吸引机制完全不一样，对后者而言，人物既是画面的醒目中心，同时，人也是以自身的深度——表情、目光、脸孔以及显而易见的社会身份——成为瞩目的对象。也就是说，人之所以成为焦点，还是从人这个事实出发的，而那顺巴图的作品中，人是作为一个异样的"景观"出现的，人被高度抽象化为一个"符号"，一个非自然的"自然"，一个风景，一个别样的风景而出现的。事实上，那顺巴图的这些画恰好没有焦点，因为它们是在折叠，拼贴和组装，没有哪个片断成为另一个片断的支配中心；没有哪个景观、自然或者色块成为另外的景观、自然和色块的支配；画面没有等级制。在这个非层级化的画面上，突然在一个毫不起眼的角落，显现出一个最为渺小的人。这个微细之人，不是因为他的身份，不是因为他的深度，而仅仅因为他不是自然和风景，或者说，仅仅因为他是另外的符号，是人的符号，却突然成为注意力的中心。难道我们不是一再将自己的目光和思虑投射到这个小人物身上吗——我不把他说成是画面的焦点，而是说，如果人们被画面中的自然和风景的狂暴或者浩瀚弄得无从下手的时候，就去看那个微末

而渺小的人吧。他的微末和异质性，反而让画面中的狂暴和浩瀚无话可说。

8

黎薇试图捕捉住人的表情，以及这种表情所传达出来的气质。她以她的朋友们作为基本对象。但是，她并非对她的朋友们的准确复制。这样说吧：黎薇以她的朋友们作为"原型"，然后以此为基础创造出一个形象。这个形象未必就是那个原型的气质。这个原型只是一个凭借。黎薇创造出自己的形象。这个形象无一例外地被忧郁所笼罩：她们不安，惊恐，紧张，怀疑。但是，没有叫喊，没有歇斯底里，没有失控。这是隐约的不适感。它不是一个激情的瞬间爆发，而是日常状态的普通流露。这些雕像人物尽管有着内心的涟漪，但都表现得沉默无声。毫无疑问，这些形象表现出黎薇对忧郁和惊恐的惊人敏感。在某种意义上，这些形象，是忧郁和惊恐的混合。没有惊恐，忧郁者会目光暗淡；没有忧郁，惊恐者会大声爆发。黎薇的这些形象，目光并不暗淡，但是，也不尖叫。她们既有惊恐者的紧张，又有忧郁者的下坠。坠落使得紧张没法施展它的爆炸。因此，这是一种隐忍的无以宣泄的紧张，是某种程度的惶恐。这正是忧郁者的常态：反复的惊恐会产生忧郁；而忧郁总是牢牢地吞噬了惊恐。惊恐是忧郁体内的蛔虫。它们相依为命。黎薇对这样的忧郁者形象，对各种类型的惊恐，对各种惊恐的形态，对惊恐的各种细节，都有着准确而深入的捕获。她的目光能轻而易举地抓住惊恐。为此，她将惊恐物质化，她要雕刻惊恐，要为惊恐竖立丰碑，使得惊恐与飘逝的时光之河对抗，从而保持惊恐特有的青春（见图11）。与其说青春残酷，不如说青春晦暗。与同代的年轻艺术家不一样，黎薇没有沉浸在一个浪漫而神秘的幻觉般的机器主义世界中，也没有沉浸在一个放纵主义的洋洋得意的消费主义世界中。她抛弃了生活之轻盈，拒绝了同代人的游戏，

而有点不可思议地沉浸在一个惶惶不安的心理世界：形单影只，但独立而成熟。

这种忧郁，以及忧郁所常常携带的惊恐来自哪里？它不是来自一个具体事件，不是来自偶然的瞬间，而是来自整个世界。她们好像刚刚撞上了世界，世界是惊恐和忧郁的来源。惊恐和忧郁是从眼睛和面孔，我们甚至要说，是从整个身体中透露出来的。但是，我们看到，这些人物的目光并不聚焦，并不是紧紧地盯住什么在看。这些目光，不是处在一个观望或聚精会神的状态，而是处于一种常态，一种没有周遭背景的状态，也就是说，目光不是同他者目光的交接和对峙，而是一种自我的内在沉浸。这是人物的常态，一种独处的状态，一种没有装扮的形态，一个人在卧室中的自主形态，一个不被他者目光所骚扰的形态。在这个意义上，忧郁和惊恐，就不是一种短暂的偶然的外部激发，而是日常生活的一般状态。

如何表达这种忧郁以及与之相伴随的惊恐？黎薇在雕刻面孔，让我们更准确地说，在雕刻面相。这是关于忧郁和惊恐的面相。这个面相构筑了忧郁和惊恐交织的整体。它如此的细腻，如此的注重细节，以至于每个细节独立而自在，每个细节获得一种充足的表现力。脸部就是由这些细节构成。黎薇对身体，对面孔，对脸部的一切都充满了耐心。

忧郁来自哪里？在黎薇这里，与其说它来自于内心，不如说它来自面相。忧郁寄生在面相之中。这正是黎薇对面相精雕细刻的原因。这奉行某种身体决定论：身体的形象，就是一个人的全部秘密，就是一个人的全部存在。或者，我们再具体地说，面孔的形象——面相——就是一个人的全部世界。内心深处，都翻卷在面相世界之中。更准确地说吧，面孔就是深处，面孔就是内心，面孔就是一切。在这些作品面前，我们会突然意识到，面孔就是一个完整的囊括一切的世界。唯有面孔。或者我们要说，外在的形象就是内心的形象，面相世界就是内心世界。反之亦然。真的存在着一个内心世界？存在着一个魂灵世界？存在着一个心理深度？存在着一个个体的内在性？魂灵和内心难道不是一种虚构和假

设？用面相来取代内心吧！在黎薇的这些作品面前，我们要说，内心，就是头颅，就是脸孔，就是眼睛，就是嘴巴，就是睫毛，就是肌肤，就是一切的可见性现象。就是这些可见性器官和肌肤的组合。内在性就是外在性。

我们在这面孔的组合中，在面孔的一切细节内部，在巨大的头颅部分发现了忧郁，发现了惊恐，不安，焦虑，就是说，找到了一切不适感，一切沉默的不平静，一切的涟漪和波澜。这些东西并不是从内心流淌出来的。在黎薇这里，她自然地砍掉了身体的下半部，也就是说砍掉了"内心"。内心并没有告诉我们什么。事实上，雕塑的一个讽刺性事实在于：人体内部要么是空洞的，要么就是一团泥巴。谁诉说了她们的忧郁？是的，形象在诉说，面相在诉说。就此，忧郁和惊恐不是埋伏在体内，而是埋伏在形象中，埋伏在面相中。面相不仅包含了这些日常状态，它甚至还包含了一切命运。面相就是命运，我们甚至要说，它就是人的风水，就是存在之家。这是面相的现象学。

我们要问，为什么一种面相说明了一种命运？或许，存在着面相的符号学。就如同存在着某种风水的符号学一样。也就是说，为什么这种面相就指明忧郁，而另一种面相指明的是狂喜？也就是说，一种面相生来就是一种命运吗？人们总是说，生活改变了性格——在黎薇这里，我甚至要说，生活改变了面相。拥有什么样的生活，就拥有什么样的面相。面相真的是天生的？面相难道没有自己的历史吗？难道不是被社会所一再地改造吗？我相信，身体一直在被动地适应社会和权力的魔咒，这些魔咒不断地展现在它的脸上，每个器官都涂上了历史的墨迹。在黎薇的这些作品中，我们要问一问，那些忧郁的眼睛，难道一直如此？那些青春痘难道没有自己的历史？那些弯曲的眉毛没有自己的历史？那些鼻子、耳朵、额头难道没有自己的历史？它们的变化，我不愿意将它说成是自然的生长，不愿意将它说成是身体的自然过渡，我更愿意说，它们是由社会和历史改造而成，它们是由社会历史的刀刃所雕刻而成。社会在这些器官上雕刻了它的烙印。是生活在塑造器官，塑造面相。就此而言，

一个人的面相，由一个人的历史所撰写。面相的忧郁世界，并非不是社会历史所造就。那些或饱满或瘦弱的身体，那些或弯曲或笔直的毛发，那些或粗或细的胸部，或长或短的脖子，它们难道真的是天生的吗？难道不是被社会所铸造？或许，我们对一个人的历史的探讨，就从他的面相史的探讨开始吧！对他的面相的探讨，就从对他的生活的探讨开始吧。没有性格，只有面相！没有内心，只有面相！没有魂灵，只有面相！这是面相唯物主义！

黎薇要将这整个面相——我们更准确地说——整个头颅看做是一个整体，没有任何部分能够被忽略，它是一个整体，是一个有机结构。这个整体被细节所充斥，整个头部没有任何一个部分被忽略不计，细节得到了完全的书写和伸张。没有空白之处，头部的一切，连可以剔除的毛发在内，都事无巨细。这同一切的变形和抽象针锋相对。变形和抽象，都遵循的是另外一种原则：它们是反面相学的，它们信奉的是灵魂和深度，信奉的是内在精神。内在精神如此有力，以至于它可以扭曲面相，冲破面相的桎梏，可以置面相于不顾。当然，我们也不是说，黎薇的这些形象，是对某个具体之人的逼真再现。不，这是面相的新创造。创造面相，就是创造命运！创造面相，就是创造每个细节，每个片断，每个器官，每个部位，就是创造一个世界。在这个世界中，一切都构成了有机整体：毛发，微张的嘴巴，只有配合一双警惕的眼睛，配合一个瘦小的脖子，一个高挺的鼻子，一个双眼皮，一个小耳朵，一个有一些疙瘩的脸，一两个痣，一种棕色的混杂着黑色的皮肤，只有这样，才构成一个整体。它们每一个——每个器官，每个细节，都是独一无二的，正是这独一无二的细节，组成了一个独一无二的整体。正是这独一无二的整体，构成独一无二的面相；正是这个独一无二的面相，构成了一个独一无二的命运和存在。为此，黎薇动用了一切方式——她耐心地精雕细刻——让细节作为一个细节而存在，让细节托付着面相，让每个细节在面相中闪烁着它所特有的光芒。

雕塑，在这个意义上就是借助雕刻面相来雕刻命运。

　　最后，我们还要再问一问，雕塑的意义何在？我们在什么意义上来谈论雕塑？我们已经提到了，有一种抽象的雕塑，一种动荡而变形的雕塑，一种夸张而激进的雕塑；但是，还存在黎薇这样安静的雕塑，具体的雕塑。通常是，这种安静而稳重的具体雕塑，偏爱的是那些非凡人物，这些雕塑通常是雕刻他们的非凡之处，他们的非凡性成为雕刻的目标和诉求。但是，在黎薇这里，这种雕塑，回到了普通人。黎薇是将日常生活中的无名者作为永恒的丰碑来雕刻。每个人都可以获得永恒，雕塑是对死亡的抗拒形式，借此，人们试图获得永恒。谁能不朽呢？当然是那些历史上的伟大人物，那些非凡英雄，名人圣士。他们被雕刻的脸上，总是具有特殊的光彩，这些光彩是他们成就的标志，正是这些光彩成就了他们的伟业。在黎薇这里，这些普通人，她们的惊恐，紧张，无力，不安，同样获得了不朽。事实上，黎薇的作品迫使我们还要问一问，为什么不朽的只是功业，而不是人类的敏感和脆弱？

9

　　瞿广慈的作品，总是指向一个隐秘的来源。或者说，他总是对那些既定的作品进行故意的改写和戏拟，这种戏拟的对象五花八门，包括艺术作品、政治人物、经典造型、形象海报和公共事件，他有时候戏拟的是一个经典油画（《东方不败》之二），有时候戏拟的是一件雕塑杰作（《向马里尼同志致敬》），有时候戏拟的是一个经典造型（《工农兵》、《掷铁饼者》），有时候戏拟的是历史典故《最后的晚餐》，有时候戏拟的是一个公共事件（《团团和园园》）。为什么要戏拟？通过戏拟，瞿广慈将他的作品置身于某种历史的脉络中——无论是艺术的脉络还是事实的脉络——从这个意义上来说，这些雕塑，就不是一种凭空的"创造"，它们总是意有所指，总是对过去、历史、记忆乃至现实的回应。它们总是将自己的触角渗透进活生生的历史之中。作品就此摆脱了无源之水、无本

之木的状态，从而变成了一种历史的干预。不仅如此，戏拟既是同被戏拟之物的对话，也是对这个被戏拟之物的嘲笑。就此，戏拟也表达了对被戏拟之物的态度，因此，这些不断地指涉历史的雕塑，在某种意义上也是历史的反思之作。戏拟本身就是一种历史主义的表态。问题是，这是什么样的历史态度？

这些被戏拟的对象，总是表现出一种强烈的仪式感。瞿广慈让他的人物都处在一种仪式化状态。确实，雕塑同仪式具有一种天然的近亲关系——雕塑是捕获仪式的最方便手段之一，雕塑本身就是庄严的仪式化写作。仪式的状态，总是一种警觉状态，一种强制性的规定状态，一种毫不松懈的非常状态；仪式被一种特殊的时空所笼罩，借助于时空的非凡性，仪式显露出它特有的庄严。反过来，仪式本身也使得它置身于其中的时空变得稳重。围绕着仪式，一种严肃性和庄重性的语境建立起来，它将日常生活毫不留情地排斥出去。就此，一方面，仪式同一切的日常行为针锋相对；另一方面，我们也能理解，雕塑为什么总是频繁地奉献给了大量的非凡英雄和名人圣士，因为只有他们才能超出庸碌的日常状态，似乎也只有他们才能借助雕塑永生。不过，与此不同的是，尽管也雕刻出了这些规范而庄重的仪式，但瞿广慈没有将这些仪式奉献给非凡者，而是奉献给了侏儒：这些身份迥异的人物如此的矮小，如此的浑圆，麻木、痴呆、盲目和空洞，这正是侏儒的典型形态。瞿广慈的历史视野中布满的全都是侏儒：无论是历史中的伟大英雄，还是寻常大众；无论是历史的喧嚣主体，还是历史的盲从跟众。这些侏儒如此的沉重，如此的丑陋，如此的缺乏欢笑，如此的滞涩，他们毫无欢声笑语，他们都不轻盈、不自在、不跳跃和舞蹈——尽管有一些夸张的手势和姿态，但掩盖不了他们的侏儒面目。这些侏儒的目光和精神低垂，他们僵化而空虚，所有个人性的冒险、高蹈和卓越一扫而空，他们只好成群结队地组织在一起，裹着身子彼此取暖，彼此模仿，侏儒们纷纷将自己融入到一个所谓的集体之中，并组织一种仪式化的集体生活：他们既没有自己的私人生活，也没有自己的日常生活。这就是他们麻木的面孔毫不放松、毫不

微笑的根源。就此，集体性的仪式的严肃状态还在，但是，仪式则不可遏制地通向了它的反面：仪式让仪式自我崩溃：仪式变成了搞怪，严肃变成了笑料，庄重变成了戏弄，而革命，则变成一个滑稽剧。这些作品奇特地通过仪式的雕刻来摧毁仪式（见图12）。瞿广慈的许多作品都是指向"文革"时期，正是在这个时期，日常生活和私人生活的隐没将集体性的仪式反衬出来（菜刀帮构成的集体不正是在狂热地吞噬和阉割一个个渺小的个体吗?）。在一个仪式驱逐了日常状态的时刻，癫狂的民众和革命的主体，却奇特地变成了精神上的侏儒。即便那些非凡的历史英雄，最后却同样是以侏儒的面孔流传下来。这些侏儒以一种可笑的姿态暴露了他们的愚蠢。

确实，瞿广慈作品中的这些仪式化的人物，这些脸上雕刻着庄重和严肃的人物，这些革命的主体，这些在历史中曾经作为英雄被反复书写的主体，最后都通向了可笑和愚蠢。武力变成了闹剧，伟人变成了侏儒，革命者变成了木头人，革命的正剧变成了嬉笑的小品。就此，我们不得不说，历史通常会自我嘲笑，自我复仇：历史的某个庄重时刻，在今天可能就是可笑的，历史的某个自以为是的真理时刻，在今天是可笑的，历史的某个激情巅峰的时刻，在今天同样是可笑的。它们不仅可笑，而且愚蠢。这些作品，一下子将人们的感受拉回到了对愚蠢的意识：那个时代是多么的不可思议！是多么的愚蠢！而历史的悲剧，我们不得不承认，它通常是由愚蠢造成的。事实上，人们总是提及"文革"时期的暴力和阴谋，"文革"时期价值观和世界观的斗争，"文革"时期的狂热和迷途，人们总是提及"文革"时期的这些悲剧种子——不错，所有这些说法都有其合理性，但是，在瞿广慈的视野中，"文革"这段历史则充斥着愚蠢。"文革"展示给我们的是愚蠢经验。"文革"剧场上的主角是各式各样的侏儒。扑面而来的就是愚蠢。那些悲剧和闹剧，那些充沛的年轻激情，残酷的权力斗争，神圣而又危险的密谋，至高无上的理想，信仰的狂热——所有这些的产生，不是因为愚蠢吗？历史难道不是一直在一种愚蠢的轨道上滑行？或许，我们要说，历史最让人扼腕叹息的一面，

不是暴力，不是幻觉，不是迷信，不是阴谋，而是愚蠢。所有的暴力、幻想、迷狂和阴谋，都以愚蠢为根基，它们都是愚蠢的自以为是。瞿广慈的这些作品，正是一种愚蠢的大汇聚，是愚蠢的百科全书。在此，作为愚蠢的主人公的侏儒，他的最佳表情是可笑：没有一种愚蠢不引发笑声：行动的可笑，思考的可笑，仪式的可笑，信仰的可笑，暴力和武力的可笑，领袖的可笑，群众的可笑，我们甚至看到了目光、姿态、手势、服饰、肌肤，这所有身体状态的可笑——没有什么不是可笑的对象——这就是我们在瞿广慈作品中所看到的愚蠢的效应。这些作品正是对愚蠢的暴露和嘲笑，在此，"文革"给我们展示出来的一个意味深长的场景是：这不是暴力和阴谋导致的悲剧，而是愚蠢所导致的悲剧。

因此，瞿广慈的作品展现出一种独特的价值观：愚蠢是世上最大的丑行。一旦愚蠢爬到了历史的核心，历史将以悲剧的面孔出现，人们将无一例外地变成侏儒。或许，历史应该有一种新的划分：不再是进步的历史和反动的历史，而应该是聪明的历史和愚蠢的历史。瞿广慈的作品，就是将一段愚蠢的历史披露于世。愚蠢变成了历史的核心，但其表现方式多种多样，在刚过去的那个时代，我们看到了愚蠢是如何同侏儒结伴而行的。事实上，我们一直被愚蠢所纠缠，我们并没有真正地摆脱愚蠢。今天，难道愚蠢从历史的核心中溜走了吗？难道没有一种新的侏儒，一种不再是呆滞的侏儒，不再是匍匐在地的侏儒再次出现？即便站在高处，即便骑在马上，即便栖息在树枝上，侏儒还是改变不了侏儒的可笑形象——这是瞿广慈另外一些作品给人的印象，他有时候将这些侏儒放到一个高处——在《东方不败》、《团团和园园》、《向马里尼同志致敬》、《金盔铁甲》、《一切皆有可能》、《高人》等这些作品中，侏儒看上去不再下垂了。但是，正如这些作品的名字所表明的，这些站立的当代侏儒仍旧是可笑而愚蠢的：他们真的是高人？真的能东方不败？真的是金盔铁甲？搂抱着枝丫，骑在马背上，站立在细小的杆子上，这种人为的高度，其根基注定是脆弱的，注定是要坍塌的。如果说，"文革"那样一个信念迷狂的时代，那个高度仪式化和集体化的时代，注定会蜕变成一个信念和

仪式都被嘲笑的时代，那么，今天这个没有信念的时代，或者说，今天这个"一切皆有可能"的时代，这个大家纷纷要"崛起"和站在高处的时代，会不会同样被下一个时代所嘲弄？历史还会再一次地自我复仇吗？今天如此之多的自以为是，难道不会变成下一个时代的愚行？今天的英雄，难道不会在下个时代再次变成侏儒？

10

　　张鉴墙的这些绘画作品是写出来的。这些画，画（写）出了如此之多的姓名，它们密密麻麻，难以辨认（见图13）。这些姓名和地址所组成的文字本身，构成了绘画的内容和主题，因此，这是关于姓名的绘画，也是关于文字的绘画。因此，要观看这幅画，需要仔细分辨，需要将目光凑到画布上面，需要去细致地"读"，因此，这里的绘画，同一般的观看不一样，它需要看绘画的"细节"，而且，它诱使所有的观画者去看绘画的细节，看绘画中的文字本身，去看这绘画的要素。因此，它必然要求人们扑到画布上去看。

　　然而，人们看到了什么？一些毫无特点的普通姓名，一些毫无特点的普通地址。人们会逐行地读下来，但什么也记不住，这是纯粹的姓名和地址本身，这里没有情节，没有故事，没有说明。这好像是纯粹的语言符号，是空洞而乏味的能指。

　　但是，人们一旦离开了画布，一旦同这些画面拉开距离，就会发现，这些由姓名和地址文字所构成的绘画，却具有一种构图上的简约性：它们单调而无变化，而且，画面的黑白色背景，那些细小的方格框架，没有特色的书写本身，强化了它素朴的风格，艺术家由此将一种绝对的冷静，一种不动声色，引入到绘画之中。这使得这些画面具有一种无可逃避的肃穆感：人们禁不住要问：这是一些怎样的姓名？这些名字为什么铭写在这里？

　　这是些上访者的姓名。这如此素朴而冷静的画面，这如此陌生而沉默的姓名，却埋伏着一个反面但却热忱的传奇。这些传奇同画面上这些沉默而陌生的姓名具有完全不一样的气质：传奇人物本身的奔波、动荡、流浪，宛如浮萍一般的脆弱生涯，以及对这种脆弱生涯的毫不妥协的抵制，在这些画面中被凝固了。我们不知道这些传奇的故事本身，但是，我们知道这些传奇的大致起因和结局，我们知道这个传奇注定的悲剧风格（这也是作品为什么如此冷峻的原因），我们知道这所有的传奇事实上是这个时代的部分见证：这排列在一起的姓名，他们一起分享着这个时代：他们以他们的方式在塑造这个时代，同时他们也被这个时代所塑造。这个群体刻写了他们同这个时代的关系，同时，这关系本身也是对这个时代的无声评论。就此，这些画，反倒像是一个有关这个时代的纪录片一样，只是，这个纪录片没有情节，或者说，这个纪录片的情节饱含了一切的不幸、辛酸、困苦、冤屈、愤懑、抗争、希望，以及这种希望最终破灭之后的深深绝望。这些来自社会底层的人们，在这些画中，没有留下他们的声音和面孔。但是，我们知道，这每个姓名都有一个不一样的故事，而这如此之多的姓名本身反倒是构成了同一个故事——这个故事就是对现时代的部分记录：法律机器并没有完全有效地运转，而正义之门因此也并不是随时地敞开。这些画出了名字的人们，并没有停止他们对权力的冲撞。这些冲撞注定是没有结果的，这些人注定会在历史中隐没和消失——历史迟早会将绝大多数姓名隐没在黑暗之中，但是，张鉴墙却通过绘画的方式，将这些抗争者和冤屈者记载下来——在某种意义上，将一个历史事件记载下来，使这些大声呐喊却无人倾听的匆匆过客，这些曾经百折不挠的人们聚集起来一起显身，让他们沉默而又是永恒地呐喊。

　　这呐喊无人倾听，犹如这些书信没有读者。张鉴墙画了很多上访者的姓名，也画了很多上访的信件。这些信封上面都是权力机构的显赫威名，对于写信者而言，他们意味着权力的顶端，并且是正义的仲裁者。但是，奇怪的是，这些书信永远不会被这些仲裁者收到，这些满怀希望

的书信有一个充满希望的起点，但却没有一个充满希望的终点——书信抵达的地方是一个虚空——只是因为完全偶然的机会，它们才在张鉴墙的画面上保留下来，而没有变成灰烬。在这里，一个信封躺在画布上，我们马上就想知道，这个信封里面还躺着怎样的一页白纸，这页白纸上面还躺着怎样的一个故事，这个故事里面还躺着怎样一个悲剧？就此，这些平面画本身就像是一个未打开的信封——它由诸多不同层次的秘密所构成。这个平面画就此埋伏着纵向的深渊，它以多样性的层面展开：不仅是社会批判的意义层面，而且也是文本本身的意义层面。

绘画，就这样以一种不动声色的书写方式，以一种抹去了事件和形象的方式，却将这个时代的喧嚣，事件和形象，活生生地透露出来。沉默的书信和姓名，却是这个时代的呼喊。

11

如今，对绘画的探讨，在某种意义上，已经变成了对绘画形式的探讨。问题是，绘画似乎已经穷尽了它的可能性。在庞大的包罗万象的绘画传统面前，如何打破既定的绘画制度从而发明一种新的绘画经验？这个问题几乎折磨着所有的艺术家。"双重绘画"，"活动绘画"，是杨千对这一问题的回应。将绘画从千百年来一个固定而静止的形态中解脱出来，绘画挣脱了长久以来空间和时间所赋予的框架，而变成了一个偶然性的形态，并获得了一种时间上的绵延和伸展。绘画或者具有一种机器般的运动属性，或者具有一种魔术般的诡异变化。从形式上来看，它不再是僵硬的静物，而像是一个有生命的有机物一样，它能感应、能反应、能应答、能交流。它或者遵循某种游戏般的戏要，或者沾染某种达达式的嘲弄习气。绘画在此变得生机勃勃——不是画面中的内容生机勃勃，而是画的物质形态本身，是僵死的画框本身变得生机勃勃。绘画一旦失去了稳定的形态，一旦失去了凝固的焦点，观看绘画的经验也完全迥然不

同：目光不再是被画面中的某一个焦点所吸引，不再被沉默的画面所吸附和吞没，相反，目光，伴随着绘画的运动和变化，也在发生变化。在此，好奇和惊讶代替了沉思，游戏和娱乐代替了凝神静气。一种全新的观看经验出现了：绘画不是让人变得更专注，而是让人变得更涣散；观画，不是让人被画框所吸纳进去，而是让人一遍遍地从画框外逃离开去。

杨千这些独具匠心的"活动绘画"和"双重绘画"，表达了对绘画传统和体制的一个形式主义的爆炸，不过，它们并没有回避历史和现实。正是因为画面所特有的变化，对照和移动，画面本身变得丰富而多样，画面的变化痕迹正是历史的变化痕迹。画面的对照正是历史的对照，画面的运动正是历史的运动。这些绘画的时间性，重新镌刻了社会生活的历史维度。也就是说，杨千对绘画的形式主义摸索，同时也是对社会历史的摸索。历史不仅仅埋伏在画面的图像中，也埋伏在绘画精心酝酿的形式中。在此，绘画和历史的关系，呈现出一种新的连接形式。通常的方式是，艺术家直接根据图像，根据图像的塑造来表达对社会的思考。人们试图穿过图像的屏障来发现历史和社会。但是，在杨千这里，不光是图像本身，图像的材料，处理材料的技术，以及整个绘画采纳的形式，都埋伏着历史无意识。

这一点，在杨千最近以纸屑作为绘画材料的作品中，同样得到体现。杨千搜集了各种各样的杂志，更准确地说，搜集到了大量的娱乐和消费杂志。这些杂志被金钱所堆积，装扮成时尚的面孔。它们围绕着明星以及明星的脸而展开，这些明星既是这些杂志的兜售重点，同时也被这些杂志反复地制造出来。杨千用碎纸机将这些杂志粉碎成一堆碎片，然后将这些碎片粘贴在画布上，并使它们构成了一个个明星——政治明星或者娱乐明星——的图案。这就是杨千的新系列作品《媒介制造》的制造方式。

为什么要将这些杂志粉碎，并以这些纸屑作画？将这些杂志进行粉碎，这本身就表明一种态度，一种残暴、毁坏、蔑视和不信任的态度。似乎是，杨千不仅是要毁掉这些杂志，毁掉这些时尚，而且还要毁掉这些明星，毁掉他们的脸。杂志和明星一起在碎纸机中毁掉。这些毁灭，

预示了这些杂志的命运——事实上是，越是豪华的杂志，越是被金钱堆积的杂志，越是依附于明星和制造明星的杂志，越是速朽。但是，今天的一个奇怪的悖论是，越是速朽的杂志，越是拥有最广泛的读者；越是没有收藏价值的杂志，越是吸引人的目光，越是令人们趋之若鹜。没有人认真地对待这些杂志。这些杂志尽管奢华，但它们很快就以垃圾的形象出现。杂志和明星出现的瞬间，光彩照人；但是，碎片是它们短暂命运的最后归宿。这些杂志是速朽的，它们所制造的明星难道不也是速朽的？产品和产品的制造者，明星和这些制造明星的杂志，分享的是同一个命运：碎屑是二者的共同归宿。碎纸机是笼罩在二者身上的命运的必然之笼。

不过，杨千在画布上重新复制了这些明星，这些纸屑重新构成了明星的图案。一个毁坏和坍塌的明星又被缝补起来。杂志中的速朽形象在画布上获得了永恒（见图14）。同印刷品的速朽相比，绘画更像是一种雕刻。今天，仿佛只有绘画这种形式，才具有一种耐力和永恒感，才能让人物长久地留存。事实上，尽管摄影和印刷技术日臻成熟，尽管人们会被成千上万次地拍摄和印刷，但是，奇怪的是，这些照片和印刷好像并不能让人们一劳永逸地封存下来。没有人对摄影充满信心。事实上，一旦照片和摄影异常方便，人们在今天似乎更愿意以另外的方式被留存，愿意以绘画的方式被留存下来，似乎绘画才能让人们变得经典化——一个明显的事实是，照相不再是日常生活中的重大时刻——无论是对明星还是对匿名的大众而言，都是如此。甚至是，照相还可能会弱化一个人的庄重感，还可能会让一个明星褪色，让一个伟大人物失去自身的光晕——我们经常会看到明星通常在突如其来的相机面前遮遮掩掩的不安姿态。的确，是照相曾经让绘画充满了危机，摄影技术曾经让绘画这门技艺变得难堪。而今天，图片的印刷和大量复制，反过来则出人意料地让绘画充满了生机。绘画，始终是独一无二的，在一个照片和印刷品泛滥的时刻，绘画反而成为刻写一个人、记录一个人的更重要的媒介。这或许是一个吊诡：摄影和复制技术的完善，不是宣告了绘画的危机，而是

将绘画重新推到了前台。确实，在今天，对于一个明星而言，他通常是由照片和印刷物锻造出来的，但是，照片也确实可能削弱他的光环。唯有绘画，或许能增添他的荣耀——当人们在印刷品上看到一个人无所不在的时候，这个人的光芒或许就在削减。这也正是这些人物和印刷品一起速朽的原因：有多少复制品，就有多少对复制品的毁灭；有多少照片，就有多少照片的消失。印刷品能够在多大程度上锻造出明星，它也能够在多大程度上抹去这些明星。正是这一点，画布上的明星，反而更能抓住我们的目光。杨千的绘画，不正是表明了，在今天这个转瞬即逝的时代，唯有绘画才能重新赋予人光芒么？

画布上的永久明星，是由这些印刷物的明星纸屑缝补而成。一个印刷品上的明星转化为一个画布上的明星。明星在不同的媒介上毁灭，盘旋，流转和生成——杨千的作品暴露了媒介生产明星的全部过程：明星必须让自己浓缩为一个符号，一个四处显现的可见性符号。它被摄影机器捕捉和复制。而印刷机器复制了摄影机器中的明星，绘画又复制了印刷物中的明星，印刷物（画册）又复制了绘画中的明星，印刷物（画册）又重新被撕成碎片：一个新的复制轮回重新开始。这个过程也可以这样表述：一种照片转换成印刷品，印刷品转换成绘画材料，绘画材料再次转换成印刷品——画册。画册又可能被再次变成碎片。我们看到，这些媒介经历了频繁的转换。正是在这种转换中，明星不断地被定格和消失，被不断地复制，毁灭，再复制，再毁灭。明星就是在媒介的转换中被打造。明星依附于媒介的生产。媒介的命运，就是明星的命运。媒介的碎片和缝合，就是明星的碎片和缝合；媒介之生死，就是明星之生死。明星并非诞生在自身的特殊传奇中，而是诞生在媒介的无休止的制作中。杨千的绘画制作，在某种意义上，正是今日文化工业中明星制作的一个狡黠回应。或许，我们应该说，媒介不仅决定了明星的存亡，它还决定了现世的存亡。杨千有两张纯粹由纸屑粘贴的没有明星的画作，仿佛在说：只有媒介的世界，而无现实世界。

12

刘旭光反复地在宣纸上拓一个"卜"型的符号（见图 15）。为什么
是"卜"？"卜"从构图上来说是最简单的汉字之一，这是对汉字的简要
指代。尽管汉字本身繁复多样，但是，卜所包含的竖和点，也是汉字的
最基本构型要素。卜这一个最简单的汉字，简要地指出了汉字的一般形
象（象形）特性。不仅如此，这一竖一点，我们也可以将它看做是一个
线和一个点，线和点正好又是中国水墨画传统的基本笔迹，这个符号
（如果我们不把它当做一个汉字来看的话）好像是水墨画和书法必要的核
心，它也是需要反复练习（拓）的基本技艺。在最后一个意义上，卜总
是和命运的推演联系在一起的，占卜是一种古老的习性，人们根据卜能
够预测时间上的未来。命运的莫测和时间的反常，总是和卜密切相关
——这就是卜的三个功能：汉字（象形）的功能，图像（绘画）的功能，
命运（时间）的功能。我们也可以说，"卜"既展现了一种空间性（图
像），也展示了一种时间性（未来），既是书写的，也是绘画的；既是物
质性的，也是想象性的；既是现实的，也是寓言的。

在这里，卜有这些显而易见的功能。问题是，刘旭光怎样将这三个
功能融为一体？它将"卜"拓在宣纸上，宣纸正好是书写和绘画的一贯
载体——如果不是在宣纸上，这个符号显然就会失去它作为绘画要素的
功能。线和点在宣纸上，在某种意义上，这就构成了一个"绘画"作品
——即便不是一个具体形象的作品。竖和点组织在宣纸上，当然就是一
个汉字了，尽管这些汉字异常密集地排列起来，以至于这个字看上去有
点模糊而难以辨识。刘旭光在反复地"拓"——从某个意义上来看，这
种拓可以是无穷无尽的，是没有终结的（事实上，刘旭光的这些关于
"卜"的各种各样的作品，你也可以将它看做是一个作品，一个永远在进
行中的作品）。不过，这种"拓"也变成了一个行为，一个重复性的日常

行为，在此，日常行为和艺术行为融为一体，日常生活就变成了艺术生活，反之亦然。对于艺术家来说，这是一个"拓"卜行为。但是，对于观众来说，这些作品成为观看的对象，观众在这里占（观看）"卜"。刘旭光巧妙地变换了占卜这一行为的语义——艺术家制造了（拓）"卜"，观众则在"占"卜。这是对占卜的巧妙致意，还是对占卜的绝妙反讽？

这些作品另一个有意义的地方在于，刘旭光将铁锈附着在"卜"这一符号上，这个铁锈使得这个卜字显得沉稳而老练——显然，铁锈经历了时间的磨炼。再一次，这个形象化的作品，被时间的痕迹所表示——无论这些作品完成于何时，但是，对于艺术家来说，它所试图传达的意义，一定要从最初的农耕社会贯穿到现在的工业社会。事实上，"卜"不正是贯穿在我们整个文明的进程之中吗？

13

为什么人们如此重视线？线的穿行本身构成了时间的轨道。正是一个时段，而非像点一样的骤然一瞬，使得线有丰富的变化性。同样，正是因为这种时间性，换来了线的变化空间。它因此将一种变化性埋伏在自己的范畴内——这些变化包括粗细、浓淡、行止、轻重以及最重要的，激情的变化，身体的变化，以及内心的变化。线因此曲折多端，微妙善感。它是内心的痕迹展露——人们总是在线的过程中发现了某些内心的秘密。这样，线总是表意性的，仿佛一种微妙而细碎的痕迹只能通过线得到暗示，在这个意义上，线总是和身体相关，和力量相关，和激情相关，也和修养相关，一个文人将自己的存在性托付到线之上——这是水墨画的伟大传统之一。线是存在的渊薮。正是在这个意义上，我们赋予了线一种基本的价值概念。

但是，李华生的线条如此之缺乏变化（或者说总是同样地变化），如此之稳重（你也可以说是单调），如此之有规律，它们总是整齐地组成一

个方格，你甚至看不到它们的曲折和变迁，看不到它们的轻重缓急——它们好像从表意的轨道中挣脱出来了，线好像不是身体骚动的产物，而是一种理性的规划。线成为画面的主角，但是，这是没有故事的主角，或者说，这些故事就是不讲故事。李华生的这些线，是一种平静的复制，一种反复的再生产，一种非人格化的重复。线如此之多，如此之类似，如此之充满了计划性，它们丝毫没有个性。正是因为没有个性，它就这样根除偶然性的身体痕迹，并斩断了同人的关联，线不再被赋予一种复杂的深度，它也因此获得了它的单纯性。正是在这个意义上，线被去神秘化了（见图 16）。在水墨传统中，人们总是根据线来追溯绘画者的内在世界，但是，李华生斩断了这样一个线索。

这种非神秘化的线，恰好获得了某种特殊的效果。如果线并不是激情的流露，那么，线是什么？我们在这里看到，线和线发生关系，线彼此交织，组织了它的方形，框架。事实上，在水墨画传统中，线通常是流畅婉转的，而在李华生这里，线基本上是笔直的，是方正的，是理性的。为什么要这样来处理线？在某种意义上，这是故意同一个传统发生偏离，或者说，是直接同水墨画中的笔墨概念发生偏离。李华生去除了线的神话，将线从它的厚重使命中解脱出来。线在这里就成为一种单纯的运动，一种耗费时间的运动，它并不是将内在的世界表达和再现出来，相反，它的书写本身就是一个世界，它的书写本身，就构成了它的全部。线是时间的痕迹，但是，这里不是记载深度的痕迹，或者说，这是单纯的痕迹，是痕迹本身。李华生借助水墨画道具，将线还原为线，这是单纯之线。一旦得以解脱，这些线存在的意图就是消耗时光，而艺术家正是在这种书写的时光中将外在的世界挡在画面之外。

14

张羽的这些指印表明什么呢？我们终于根除了笔了，在这里，手就

是笔。这是直接的身体书写，在水墨画传统中，手总是借助笔来展示自己的。笔是中介，笔墨是不可分的，墨作为一种潜能有待于笔的主动创造。笔墨组合甚至带有阴阳之间的性隐喻。张羽有意义的地方在于，手和墨相结合了。甚至是只有手，没有墨，手沾上清水直接在宣纸上点击。手指难道取代了笔的功能？不，手指不是像笔那样以一种运动的方式去运作，而是去点击，不停地反复地在宣纸上点击。手的点击是一个意味深长的动作，它有时候表达的是不屑，有时候表达的是蔑视，有时候表达的是愤怒，有时候表达的是敌意，但有时候它表达的也是一种亲昵。手指点击，无论如何是一种富有暧昧色彩但却激进的态度。张羽正是通过这种手的点击方式表达了他对水墨画的复杂态度。这是在宣纸上的点击，但是，在某种意义上也是对水墨画传统的点击。这是什么样的态度？不敬？调情？致意？或者是以一种指印的方式将自己铭刻在这一绘画传统之内？是在这一绘画传统之内的签名？抑或是，这种手指点击，是对古老的东方绝技"一指禅"功夫的隐秘回应？也就是说，绘画是不是应该纳入到一种"功夫"的修养中去？

如果说，这是以一种反水墨画传统、反笔墨传统的方式进入到水墨画传统中的话，我们发现更有意义的是，身体直接作为绘画的媒介了。手沾上清水或者墨机械般地点击着宣纸。这一方面是对宣纸的书写，是将宣纸填满，是让空白的宣纸充满形式（无论是什么样的形式），让宣纸凹凸，改变宣纸的质感和质地，改变宣纸的内在要素（清水本身可以改变宣纸），也就是说，是让宣纸具有一种绘画感，让宣纸变成"作品"；但另外一方面，点击这种方式本身就是一个行为，不停地点击，重复性地点击——在某种意义上也是强迫性地点击，这一行为本身也是一个作品——点击在这里最后变成了一个义务，变成了一个不得不完成的任务：它由一个主动性的甚至是进攻性的行为变成了一个被动性的消极行为。主动性的点击转化为被动的甚至是机械般的不得不点击——这也许是身体（手）点击的奇妙效果（见图17）。因此，这里实际上有两个作品，或者说，一个作品是行为，一个主动性转变为被动性的行为作品；另一

个作品是行为的后果，是手印在宣纸上的痕迹。这样，张羽的这些作品，将当代的行为性引入到水墨画传统中。不仅如此，手指的清水点击，似乎使得这些书写和"绘制"完全是"无用"的，只是改变纸的形状和特性，但不记载什么。对于绘画来说，这些清水式的点击好像是浪费，它什么也没有"画"出来，绘画于是变成对于无的绘画。最后，这些点击完全是偶发性的，是身体的瞬间的机械般的触摸。这种触摸也将绘画从一个再现的技艺中解脱出来，而变成了活生生的肉身经验。

15

梁铨采用的是拼贴的方式，他将宣纸裁成小条状的纸片，拼贴在油画布上。这些宣纸本身也被着墨了。在这里，宣纸的功能发生了转换：在水墨画传统中，宣纸和墨是很难分开的，墨在宣纸上绘制或者书写，它不仅借助宣纸来表现，同时也渗透进宣纸本身，改变着宣纸的质感。在这个意义上，墨和宣纸构成了一个整体：宣纸是作品的承载者，是作品存在的媒介，同时它又是作品的一个内在要素，是作品本身。但是，在梁铨这里，这个染色的宣纸——我们可以将它看做是一个整体，是一个完整的作品——却成为另外一个作品的内容：它们被拼贴在油画布上，构成画布的内容。这个时候，宣纸不再是绘画的媒材，而变成了绘画的题材。染墨的宣纸，现在构成了另外一个作品的画面内容。就这样，宣纸就不是用来书写和绘画的，而是用来被书写和被绘画的。通过这种方式，梁铨奇特地将改变了宣纸的功能，以前它是承载画面的，现在，它被画面所承载。宣纸成为被画的对象。

不仅如此，这些宣纸本身裁剪成小条，它们自身密密麻麻地拼贴在一起。这些拼贴构成一个手工行为，从这个意义上而言，绘画不是用笔进行的，而是用手进行的，绘画是没有什么法则的，而只是遵循一种基本的排序法则。这些染墨的宣纸也不表达意义，它们只是被染墨了，因

此，整个画面没有任何确切的表意性，只是单纯的无意义的墨纸的拼贴。或者说，拼贴本身就构成了绘画的意义（见图18）。但是，这种拼贴符合当代艺术中的拼贴概念吗？当然是，拼贴直接将那种追求整体性的绘画风格打破了，将那种统一的表意性的风格打破了，它直接诉求于某种碎片感，并且将意义驱逐在画面之外。但是，梁铨的拼贴行为还不止于此。梁铨的这种拼贴有自身的风格，它还是一种"裱"的方式，它回应了中国画的装裱传统。由于宣纸本身是柔软的，可折叠的，将不同的宣纸拼贴在一起，这本身就对力量，对缝合，对粘贴形成一定的要求，从根本的意义上，拼贴构成一门技艺，或者说，它需要耐心，或者说，拼贴培养耐心，培养成一门修炼技术。在这个意义上，梁铨的拼贴，将现代艺术的拼贴概念和中国画传统中的装裱概念结合在一起。拼贴在此既表明了一种绘画观念，也表明了一种绘画技术，同时，它也是一种修身的技艺。

梁铨的另外一些与茶有关的作品，是这种修身技术的强化。茶本身是需要慢慢品味的，它慢慢地渗透进身体之中。但是，在这里，茶成为绘画的材料，它慢慢地渗透进宣纸中，形成了各种各样的印迹。在这些充满茶迹的作品面前，人们能够敏锐地感受到一种舒缓的节奏，一种婉转的抒情，一种同现时代的快速相互抗衡的慢速度。

16

张浩的作品，由各种各样的线和点构成。这些由毛笔书写的线宽阔，匀称，饱满，稳重，一看就是精心的理性行为。这些线以各种各样的方式排列在一起：或者是平行的，或者是交叉的，或者是缠绕的，或者是和毛笔所涂写的点相互衬托的，或者是将所有这些排列方式综合运用进而完成最终组合的。这些线和点的组合就此构成了各种各样的图案——对，我们只能说这是图案——它既非"字"，也非"画"。它有字的笔迹，

但不是任何一个字；它有画的线条，但不构成任何一个形象。这些非字非画的奇怪的图案，到底表达什么呢？事实上，字画的特点就是它的表意性，而这种表意性则是双重性的：一方面，字和画有一种超出自身的外在意义，这种意义溢出了画面之外；另一方面，字和画的形式本身也具有一种自足的美学意义，这是一种内在意义，取决于它的技艺本身。而张浩的这些作品，作品的外在意义被拒绝了。它既不是一个具体的形象，也不是一个具体的文字，这里只有一些线，一些点，一些墨迹——作品完全封闭在这些单纯的线和点之内。尽管他的艺术实践完全是借助传统的笔墨技术完成的，但是，书画一般性的通向外部的意义通道完全被阻断了。这样，自然地，人们就会将注意力集中在这些线和点上，这些线和点，以及它们的特殊组合架构有什么特殊之处吗？

就此，张浩提出的一个有意义的问题是，笔墨作为一种艺术手段，为什么要么形成书法要么形成绘画这两种表意艺术门类呢？在书法和绘画之外就不能存在一种笔墨门类吗？在这个特殊的类型中，既没有字，也没有形象，但是，却有字的要素，也有形象的要素。这是字画之外的作品。为什么只有字或者画能够表意呢？事实上，在某种意义上，字画本身在漫长的历史中并不是不可能自我束缚，字画并不是没有自己的绳索，没有自己的局限。问题是，人们居然还一劳永逸地（即便完全厌倦了）要借助于这种经典的形式来自我表达。为什么不能冲破字画的牢笼？

也正是在这个意义上，我们可以去理解张浩的这些"奇怪"的图案。这些非字非画的作品，尽管不在传统的范畴之中，但，我们要说，有多少"意义"，就要有多种表达方式——人类自我表达的方式本来就应该是无穷无尽的。事实上，张浩非常明确地将这些作品看成是"表意"之作——这种表意实践不过是同传统的书画表意实践完全迥异而已：它不是通过形象也不是通过文字表意。他要表达什么样的意义？他把这些作品一般性地称作"精神旅行"。什么是精神旅行？就是说，精神，即便是在水墨技艺的传统之内，既可以不通过书法来旅行，也可以不通过绘画来旅行。它也可以通过无"意义"的点或者线来旅行。

17

先是在电脑上设计了作品的图案，然后在选好的亚克力板上，用激光来刻画出这些图案，最后，根据激光画出来的沟壑和痕迹，将烤漆反复地涂抹——直到图案的最终形成。这就是吕淼作品的大致创作过程。我们看到，无论是就作品本身，还是就作品的创作本身，吕淼同当前的大多数艺术家迥然不同。

显然，吕淼的作品融入了设计和生产两个环节。就生产而言，他的工作方式像现时代的工厂一样。为什么是现时代的工厂？因为，他基本上借助的是新式技术和材料——电脑、亚克力板、激光以及烤漆——这每一种材料以及使用材料的技术，都有它们自身的历史，有它们的传记——从它们的各自历史来看，它们有各自的功能领域，但是都与艺术无关。但是，在吕淼这里，它们被组装起来，变成了一个前所未有的艺术生产机器。现在，这些材料成为艺术生产机器的部件——这就改变了它们各自的先前语义，而在其传记中谱写了新的篇章。就亚克力而言，它有一百多年的历史。它先后被做成挡风玻璃、眼镜、浴缸和洁具，现在，在这里，它成为图像的载体，成为新的"画布"——艺术家改写了材料的语义，或者说，激活了材料的新语义——在此，每个材料和技术都被艺术机器进行了重新塑造。它们在艺术的语境中重新被赋值，被定义。但是，反过来，这些材料和技术，也重新铸造了艺术的定义。这些新的材料和技术的运用，使得艺术既有的概念和范畴爆破了——材料和技术边界的扩张，使得艺术的范畴和边界也扩张了。事实上，人们会问，吕淼的这类创作，和传统的艺术创作有什么关联？反过来，人们也可以问，艺术生产同工业生产有什么差异？或许，我们可以将这些问题归结为这样一个问题：如今，技术和艺术存在着什么样的关系？

我们看到，在吕淼这里，艺术的发明，同技术的发明融为一体。尽

管这些技术有各自的历史，但是，在十多年前，将这些技术和材料以艺术的方式组织在一起是很难想象的。吕淼敏锐地——我要说，几乎是迅速地——将这些技术组装成艺术机器了。艺术十分固执地要利用技术。这方面最显而易见的是，从一百多年前，人们已经在艺术的领域大幅度地挪用了摄影、录像、电脑等媒介机器，这使得艺术的边界早就被非手工的机器所炸毁。而今，各种各样的生产机器——不仅仅是一般性的媒介和再现机器——都已经引入到艺术中来了。这意味着，艺术在不停地征用技术，艺术和技术的界限在坍塌。但是，在另一方面，我们也看到了一种完全视技术而不顾的艺术——在绘画领域，数百年来，人们一直在画布上或者纸上画画，人们恪守艺术的古老惯习，恪守艺术的个人性和手工性，完全将技术和机器排斥在艺术之外。与这两种对待技术的方式不一样的，是行为艺术和某类装置艺术：它们既不遵循手工传统，又不仰仗技术机器。它们的材料要么是身体行为，要么是将日常的材料和器具进行重新组织——这些材料和器具并非技术性的生产机器，而是司空见惯的日常器具。就此，当代艺术一直在三个领域中分头行进：古老的绘画传统；行为艺术和装置艺术；最后，利用新技术和新材料的机器艺术。这些划分并不十分严格，因为有许多作品常常穿梭在这三种类型之间。毫无疑问的是，吕淼的作品，正是利用新技术的机器艺术。这是艺术征用技术的新范例——他征用的是最新的材料和技术，这使得他的作品充满了时尚感，令人耳目一新——这只能是现时代的创作，只能是此时此刻的创作。艺术的潮流在追随技术的潮流（见图 19）。或者说，技术的潮流不断地改变艺术的潮流——吕淼的作品正是对这个趋势的表达，我们看到，这样的作品，完全没有艺术固有的重负，没有艺术传统的禁锢，没有艺术史的压力，因此，它显得自由，轻松，无拘无束。而且，由于这些材料本身明亮，光滑，洁净，时尚——也就是说，它们年轻；这些艺术作品本身也不可避免地沾染了材料的年轻气质，因此，这种无拘无束的自由，还伴有青春的风格。最后，这样的作品还伴随着强烈的"物质"性。形象或者图像，观念或者思想，并非占据着绝对的主导地

位，它们并没有完全压制住作品本身的物质素材，没有压制住作品的制
作技术——物质性和机器感，在作品中并非作为沉默的道具，而是在大
声地诉说。也就是说，物质和机器，并不是图像的无关紧要的载体，相
反，它们自身同样是作品的主题。同布上或纸上绘画作品不一样，在比，
作为载体的物质本身是艺术的显赫要素。

那么，这些图像呢？人们毕竟看到的是图像！是各种色彩构成的图
像！这些图像的内容五花八门，它们包括各种人物及其肖像，各种机器
（尤其是各种车辆），建筑，以及将人物、机器和建筑拼贴在一起的拥挤
城市——这些图像内容平淡无奇，它们是各种图像和绘画的取材对象。
但是，在吕森这里，这些肖像人物，同汽车一样，具有物质性。烤漆将
激光划出来的痕迹涂色，使得这些人物形象披上了一层工业广告的色彩。
这些人物没有被细腻的笔触所耐心地勾勒，人物并没有获得内在深度进
而获得一种特殊性，这与其是在"刻画"人物，不如说是对人物符号的
工业抽象。这些符号化的人物（它们添加了各种各样的装饰符号），仿佛
是新时代的产品。或者说，这些人物，就是技术时代的人物——既是工
业技术绘制出来的，也是这个技术制度和狂热的技术文明锻造出来的。
这些人物不可能具有个性和深度。同样，那些各种各样的车辆，那些奇
形怪状的高楼，还有那些不知名的怪异图案，都具备着强烈的工业物质
性。它们必定是这个不可预知的庞大工业怪兽的产品。这些如此丰富多
样、色彩杂驳、拥挤但诡异的构图，一方面似乎在和现实的城市本身
——也可以说，和现实的文化本身相呼应，另一方面，也是在和这个技
术制造的时代相呼应，同时，也是对艺术的制作材料的呼应。图像的气
质，吻合了材料的气质。反过来也可以说，材料的气质，吻合了图像的
气质。

技术和材料起着决定性的作用，遵循工厂的有序生产模式，让图像
变得物质化，用电脑来配色和构图——这注定不是个人灵魂的喃喃低语
——事实上，与传统的艺术创造不一样，艺术家在尽量地让自己消失，
让自己的手艺、深度、气息和身体消失，也让作品的独一无二的光晕消

失。电脑替代了大脑，设计替代了感觉，烤漆替代了颜料，激光替代了
手和画笔，亚克力板替代了画布，厂房替代了画室，这预告了一种新的
艺术形态吗？或者说，这是在继续地扩大艺术的范畴吗？

18

　　看上去，江海的作品凌乱不堪。但是，这种凌乱像是被一种强烈的
波段所贯注，像是有一股力在制造这种凌乱。正是这种力使画面显得骚
动。而处于画面中心的，就是隐隐约约的人体，更准确地说，就是肉，
人体就是由肉构成的——他们一丝不挂，完全以肉的方式存在，甚至看
不出清晰的面孔，清晰的器官，清晰的轮廓。在画面中，人体如此的模
糊，它就是一团肉。似乎要同这团模糊的肉相配合，整个画面也没有清
晰的细节和形象，但这绝非通常意义上的抽象画——江海并非要将形象
进行抽象化处理，相反，他致力的是混沌，而不是抽象。他要将各种要
素搅拌在一起，让它们彼此嬉戏，让它们在一股混沌的世界中起舞——
这就和抽象画迥然不同，后者是要将形象不断地虚化，直至形象完全失
去了形象感。而江海则是要将不同的形象进行嫁接、组装、拼凑、穿插
和叠加，直至画面呈现出面目全非的状态，混沌的状态。

　　在这混沌的画面的中心，是肉的混沌。江海画出了肉的竞技。肉在
说话，它也在吞噬，排挤，斗争，交配，因此，这些作品丝毫没有不安
静和沉默，它们像是肉的暴动，是肉的不间断的流动和勃发——画面成
为肉的舞台。江海不厌其烦地画出各种姿态的人体—肉：有时以碎片的
形式现身，有时以骨架的形式得以表达，有时以器官的形式得以暗示，
有时作为一个动物的主要区域而存在，有时仅仅靠颜色得以辨识。这是
奇形怪状的肉，如同欲望也千奇百怪一样。这些肉的皮像是被刀片刮过
一样，猩红，惨白，或者说白里透红，江海似乎要透过皮肤将人还原到
肉的状态：人就是一堆肉，就是一堆鲜活的、动弹的，往人堆里扎的肉。

事实上，画面几乎不是单个的人，而是一群人，一堆人；不是单个的肉，而是一堆肉。人堆就是肉堆，人群就是肉群。这些肉并不相安无事，有时蜷缩在一起，有时相互挤压；有时排列有序，有时混乱不堪；有时相互依赖，有时相互推搡；有时相互嬉戏，有时相互倾轧。肉在叫喊、呻吟、变形、扭曲、挤压和伸张（见图20）。没有人像江海这样，把人当成活生生的肉的存在了。这是肉的世界，肉成为画面的中心，既是视觉和色彩的中心，也是画面空间的中心——肉处在画面的绝对中心位置，画面信奉的是肉的中心主义，好像一切围绕着肉而转动。不仅如此，这些肉被画得如此的光亮如此的夺目，似乎这个世界就是一个肉欲世界——满眼看上去都是肉，一切都避不开肉——不管这些肉采取什么姿态，是什么形状，也不管这些肉同什么东西结合在一起。让我们更明白地说吧：这些肉，具有肉欲的意味。肉欲，这就是肉的全部语义：肉就是欲望——这些关于肉的绘画确实就是指向时代的欲望，就是指向现时代无处不在的活生生的肉欲——这个时代，好像是由肉所派生，肉派生了这一切。

因此，毫不奇怪，江海首当其冲地会将人和动物嫁接在一起。他通常将人肉，或者说，人的某个器官和动物的某个器官组装起来，形成一个新的"身体"，这是被肉所主宰的身体。人在"生成动物"，动物也在生成人。更恰当地说，人被还原到动物的状态。人和动物共享肉和肉欲的品质。在这里，肉抹去了人和动物的界限。人们按照肉的逻辑生活，在很大一部程度上，就是按照动物的逻辑生活。

先是将人和动物的界限抹掉，接下来，人、动物、机器和物质的界限也都抹掉。画面因此是一个巨大的混沌。江海的有些作品，纯粹是关乎肉的，是肉的舞蹈和嬉戏，是肉自身在音乐的旋律衬托下热烈地演出，肉在欢庆，在无休无止地自我陶醉。但是，在更多的作品中，肉不是孤立的，是同其他的物搅和在一起，被其他的物体所包围，所渗透，所缠绕，肉植入到一个盛大的物的世界中，并同这个物的世界相互生成。由此，肉植入到一个挤压在一起的混沌世界中。在画面中，机器、物体、肉（人体和动物）像是被挤压在一起，没有一丝一毫的空隙。挤压让所

线条、笔触，以及它们之间的奇妙而丰富的组合。张立国把人画成影子，把身体画成线条，把水和河流画成色块，把建筑画成轮廓，因此，与其说这是一个物质的世界，不如说这是一个线条、色彩和光影的世界，是一个形式主义的世界，也可以说，张立国的风景，不是自然的风景，不是外界的风景，而是绘画本身的风景，是一个有关绘画内在性的风景。他的绘画，不是用色彩和线条来画出世界，而是通过世界来画出色彩和线条，也就是说，他真正的意图，不是将外界风景作为对象，而是将外界风景作为素材，作为绘画形式的素材，是让外界风景将笔触，将色块，将线条和材料表现出来。因此，这是绘画在自我绘画，绘画在画线条，画色彩，画笔触，也就是说，不是借助绘画来画出风景的可能性，而是将风景作为素材来表达绘画的可能性。

事实上，张立国逆反式的画画，总是同写实主义的画法完全相反。对于写实主义而言，绘画的形式、材料、笔触和颜料总是要掩盖起来，它们完全臣服于对对象的表达，它们要逼真地画出对象，反过来，被画的理想对象应该压抑住绘画的过程本身，压抑住绘画的形式和材料。写实绘画的理想是，人们在绘画的对象上，忘记了绘画，忘记了绘画过程，忘记了绘画的材料、技术和笔触。而在这里，一切都相反，张立国就是要突出绘画的过程本身，突出绘画的材料和技术本身，突出绘画的形式本身。他不是让被画的对象压制住绘画的材料，而是将绘画的对象分解成绘画技术和要素。就此，我们在张立国的作品中，看到的是各种各样的色块、线条、构图以及它们的丰富多样的组合。就线条而言，它们或粗或细，或重或轻，或黑或白，或长或短，或弯曲或直接，或流畅或断裂，或凌乱或整齐，或分叉或平行，或交错或重叠。这是绘画之线的热烈演出。色块同样如此，它们也呈现出丰富性、多样性和多层次性，这些色彩有时杂乱，有时单一；它们有时相互侵蚀，有时截然分明；有时有一种隐约的模样，有时完全是任意的泼洒；有时遵循某种构图规律，有时毫无规律。正是这些独出心裁的色块和线条，以及它们之间的丰富组合，正是这些色块和线条之间的碰撞、延伸、交谈和抵牾，使得张立

国的绘画富于动感，充满节奏。画面像是在跳跃，在运动，在自言自语——即便画面是静止的形象，即便画面上的那些"对象"好像完全不动。张立国喜欢画水，或许正是因为水能表达运动感；他画的人，也是将人进行折叠，让人处在一个运动状态，让人和他的倒影对话。

但是，这些活泼的充满动感的绘画，并不表现为剧烈的动荡，也不是某个立场的艰苦决断，不是一种备受折磨的左右摇摆，相反，这些动感、折叠、流淌和波澜，正是生活的畅快，欢悦的歌唱和轻盈的舞蹈。运动的绘画，是形式主义的旋律，它不是强烈的内心撕裂，而是一种美的愉快品尝。这不是一种绝望而恐惧的颤抖，而是形式主义的欢快实验。张立国的绘画，将生活的黑暗一面挡在外面，这是一个形式主义者的乐观证词。从他几十年的绘画历程，就可以发现，他的绘画语言，越来越抽象，越来越简洁，越来越诗意——甚至越来越有一种童话和梦幻般的感觉。在这个绘画历史中，我们似乎能看到，生活越残酷，他的绘画就越活泼；生活越来越具体和务实，他的绘画就越来越抽象；生活越来越复杂，他的绘画就越来越纯粹；生活越来越喧哗，他的绘画就越来越安静；生活越晦暗，他的绘画就越来越色彩斑斓。绘画是抵制平庸和琐碎生活世界的一个有效闸门，好像要把这个并不如意的生活世界阻挡在外。我们甚至可以说，绘画的世界就是张立国的世界，张立国的世界就是绘画的世界。他沉浸在这个世界中，沉浸在他所创造的这个动态、欢欣和喜悦的世界中，并且感受这和欢欣和喜悦。就此，绘画不是对生活的表现，而就是全部的生活本身。

20

徐文涛画出了男性关系——我们干脆直截了当地说吧——画出了男同性恋关系的状态。他找了一些男模特，让他们摆出各种姿态，让他们以一种特殊的身体触摸的方式进行造型，然后配以各种各样的饰物，对他们进行拍摄，最后，再根据拍摄的照片，将他们画下来。事实上，这

来，正是因为这些饰物和道具的存在，让这些身体变得更加透明和光滑；饰物既是身体的障碍，也是对身体，对皮肤，对肌肉的反面照耀；不仅如此，正是这些饰物和道具的存在，让身体间的触碰和摸索也显得小心翼翼。身体之间的触摸似乎也存在着障碍。就此，我们看到了这是饰物的多重障碍功能：既对绘画的写实性构成了障碍；也对男性透明身体构成了一个反向的障碍；还是对一览无余的清晰画面的障碍，最后，也是最重要的，它对男性身体之间的相互摸索构成了障碍。

这最后的障碍，也是同性恋本身的表达障碍。为什么不采取一种直接的赤裸裸的同性关系的表达？事实上，男性之间的身体接触，是无法公开的，男人的身体亲密，是社会眼中的巨大障碍。人们可以在公开场合看到男女之间的亲昵行为，可以看到女人之间的亲昵行为——但是，男人之间的亲密触摸，在公众场合，甚至在公开的再现领域，则还是一个禁忌。在这些画面上，这些年轻男人尽管在触摸，但是，这些身体之间的触摸，总是具有一种期期艾艾的特征，总是具有一种犹豫、掩饰、迟疑的特征。男人的眼神，空洞而羞怯，他们彼此不相互对视，彼此表现出一种无关联的姿态，似乎有一种障碍横亘在他们之间，似乎有一种羞愧意识充斥着他们。事实上，这些身体的触摸，这些手和手之间的触碰，是如此的不具有身体本身的强大性征，这些性感的身体，一旦和别的身体发生关联的时候，似乎反而失去了性感的征兆。在这里，一种奇怪的场面出现了：男人之间的身体关联，似乎不是一种性的勃发，而是对性勃发的忧虑。在这样的时刻，除了身体的障碍外，我们甚至在男人的那些空洞而冷漠的眼神中还能看到交流的障碍和情感的障碍——除了身体之间的接近外，在这些男人这里，似乎没有情感的接近和交流。这样，情感被身体所掩饰，身体被饰物所掩饰，饰物被阴影所掩饰。

因此，这是多重的饰物掩饰。我们也可以说，这是饰物构成的多层面的障碍：它是绘画写实技术的障碍；是男性裸体再现的障碍；也是男性关系——无论是情感关系还是身体关系——的障碍。事实上，这种种的障碍，既对一种绘画体制提出了质疑，也对一种道德体制提出了抗议。

图1 段江华,《楼 NO. 8》,布面油画,2008

图2 迟鹏,《Why should I love you》,摄影,2008

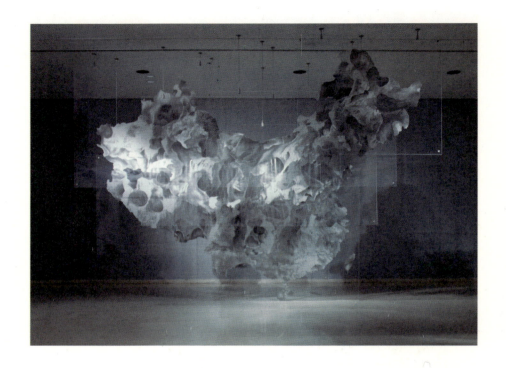

图 5
蔡小松
《中国地图》
综合材料,2009

图 9　高波,《一指禅》,布面油画,2009

图6　冰逸,《荷花三娘子:兰花在我身上开放》

图7　李超,《10》,布面油画

图8　秦琦,《船长》,布面油画

图 10　那顺巴图,布面油画,2008

图 11　黎薇,《空心人》,雕塑

图 12　瞿广慈,《金盔铁甲》,铸铜,2008

图 13　张鉴墙,《登记表》,
布面油彩、墨水、手印,2009

图 14　杨千,《媒体制造 No. 1》,
杂志纸屑于油画布,2009

图 15　刘旭光作品

图 16　李华生,《0210》,2002

图 17　张羽,《指印》,宣纸水墨,2005

图 18　梁铨,宣纸淡墨拼贴

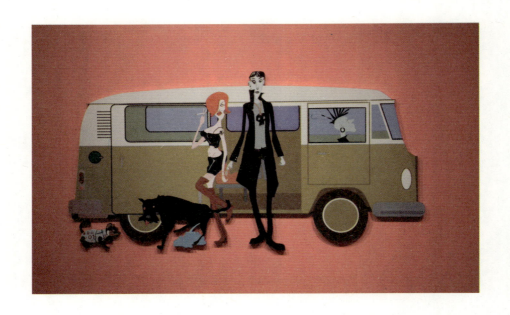

图 19　吕淼,《X+Y》,汽车烤漆,亚克力激光切割,2010

图 20　江海,《物的引擎》,油画色,丙烯,亚麻布,2009

图 21
张立国
《物我一体的笔录》
布面油画,1990

图 22　徐文涛，《鞭刑》，布面油画

第四部分　理论的迂回

如何塑造主体

福柯广为人知的三部著作《古典时代的疯癫史》、《词与物》和《规训与惩罚》讲述的历史时段大致相同：基本上都是从文艺复兴到18、19世纪的现代时期。但是这些历史的主角不一样。《古典时代的疯癫史》讲述的是疯癫（疯人）的历史；《词与物》讲述的是人文科学的历史；《规训与惩罚》讲述的是惩罚和监狱的历史。这三个不相关的主题在同一个历史维度内平行展开。为什么要讲述这些从未被人讲过的沉默的历史？就是为了探索一种"现代主体的谱系学"。因为，正是在疯癫史、惩罚史和人文科学的历史中，今天日渐清晰的人的形象和主体形象缓缓浮现。福柯以权力理论闻名于世，但是，他"研究的总的主题，不是权力，而是主体"。即，主体是如何形成的？也就是说，历史上到底出现了多少种权力技术和知识来塑造主体？有多少种模式来塑造主体？欧洲两千多年的文化发明了哪些权力技术和权力/知识，从而塑造出今天的主体和主体经验？福柯的著作，就是对历史中各种塑造主体的权力/知识模式的考究。总的来说，这样的问题可以归之于尼采式的道德谱系学的范畴，即，现代人是如何被塑造成型。但是，福柯无疑比尼采探讨的领域更为宽广、具体和细致。

由于福柯探讨的是主体的塑形，因此，只有在和主体相关联，只有在锻造主体的意义上，我们才能理解福柯的权力和权力/知识。权力/知

识是一个密不可分的对子：知识被权力生产出来，随即它又产生权力功能，从而进一步巩固了权力。知识和权力构成管理和控制的二位一体，对主体进行塑造成形。就权力/知识而言，福柯有时候将主体塑造的重心放在权力方面，有时候又放在知识方面。如果说，《词与物》主要是考察知识是如何塑造人，或者说，人是如何进入到知识的视野中，并成为知识的主体和客体，从而诞生了一门有关人的科学的；那么，《规训与惩罚》则主要讨论的是权力是怎样对人进行塑造和生产的：在此，人是如何被各种各样的权力规训机制所捕获、锻造和生产？而《古典时代的疯癫史》中，则是知识和权力的合为一体从而对疯癫进行捕获：权力制造出关于疯癫的知识，这种知识进一步加剧和巩固了对疯人的禁闭。这是福柯的权力/知识对主体的塑造。

无论是权力对主体的塑造还是知识对主体的塑造，它们的历史经历都以一种巴什拉尔所倡导的断裂方式进行（这种断裂在阿尔都塞对马克思的阅读那里也能看到）。在《古典时代的疯癫史》中，理性（人）对疯癫的理解和处置不断地出现断裂：在文艺复兴时期，理性同疯癫进行愉快的嬉戏；在古典时期，理性对疯癫进行谴责和禁闭；在现代时期，理性对疯癫进行治疗和感化。同样，在《规训与惩罚》中，古典时期的惩罚是镇压和暴力，现代时期的惩罚是规训和矫正；古典时期的惩罚意象是断头台，现代时期的惩罚意象是环形监狱。在《词与物》中，文艺复兴时期的知识型是"相似"，古典时期的知识型是"再现"，而现代知识型的标志是"人的诞生"。尽管疯癫、惩罚和知识型这三个主题迥异，但是，在18世纪末19世纪初，它们同时经历了一个历史性的变革，并且彼此之间遥相呼应：正是在这个时刻，在《词与物》中，人进入到科学的视野中，作为劳动的、活着的、说话的人被政治经济学、生物学和语文学所发现和捕捉：人既是知识的主体，也是知识的客体。一种现代的知识型出现了，一种关于人的新观念出现了，人道主义也就此出现了；那么，在此刻，惩罚就不得不变得更温和，欧洲野蛮的断头台就不得不退出舞台，更为人道的监狱就一定会诞生；在此刻，对疯人的严酷禁闭

也遭到了谴责，更为"慈善"的精神病院出现了，疯癫不再被视做是需要惩罚的罪恶，而被看做是需要疗救的疾病；在此刻，无论是罪犯还是疯人，都重新被一种人道主义的目光所打量，同时也以一种人道主义的方式所处置。显然，《词与物》是《疯癫史》和《规训与惩罚》的认识论前提。

无论是对待疯癫还是对待罪犯，现在不再是压制和消灭，而是改造和矫正。权力不是在抹去一种主体，而是创造出一种主体。对主体的考察，存在着多种多样的方式：在经济学中，主体被置放在生产关系和经济关系中；在语言学中，主体被置放在表意关系中；而福柯的特殊之处在于，他将主体置放于权力关系中。主体不仅受到经济和符号的支配，它还受到权力的支配。对权力的考察当然不是从福柯开始，但是，在福柯这里，一种新权力支配模式出现了，它针对的是人们熟悉的权力压抑模式。压抑模式几乎是大多数政治理论的出发点：在马克思及其庞大的左翼传统那里，是阶级之间的压制；在洛克开创的自由主义传统那里，是政府对民众的压制；在弗洛伊德，以及试图将弗洛伊德和马克思结合在一起的马尔库塞和赖希那里，是文明对性的压制；甚至在尼采的信徒德勒兹那里，也是社会编码对欲望机器的压制。事实上，统治—压抑模式是诸多的政治理论长期信奉的原理，它的主要表现就是司法模式——政治—法律就是一个统治和压制的主导机器。因此，20世纪以来各种反压制的口号就是解放，就是对统治、政权和法律的义无反顾的颠覆。而福柯的权力理论，就是同形形色色的压抑模式针锋相对，用他的说法，就是要在政治理论中砍掉法律的头颅。这种对政治—法律压抑模式的质疑，其根本信念就是，权力不是令人窒息的压制和抹杀，而是产出、矫正和造就。权力在制造。

在《性史》第一卷《认知意志》中，福柯直接将攻击的矛头指句压制模式：在性的领域，压制模式取得了广泛的共识，但福柯还是挑衅性地指出，性与其说是被压制，不如说是被权力所造就和生产；与其说权力在到处追逐和捕获性，不如说权力在到处滋生和产出性。一旦将权力

同压制性的政治—法律进行剥离，或者说，一旦在政治法律之外谈论权力，那么，个体就不仅仅只是被政治和法律的目光所紧紧地盯住，进而成为一个法律主体；相反，他还受制于各种各样的遍布于社会毛细血管中的权力的铸造。个体不仅仅被法律塑形，而且被权力塑形。因此，福柯的政治理论，绝对不会在国家和社会的二分法传统中出没。实际上，福柯认为政治理论长期以来高估了国家的功能。国家，尤其是现代国家，实际上是并不那么重要的一种神秘抽象。在他这里，只有充斥着各种权力配置的具体细微的社会机制——他的历史视野中，几乎没有统治性的国家和政府，只有无穷无尽的规训和治理；几乎没有中心化的自上而下的权力的巨大压迫，只有遍布在社会中的无所不在的权力矫正；几乎没有两个阶级你死我活抗争的宏大叙事，只有四处涌现的权力及其如影随形的抵抗。无计其数的细微的权力关系，取代了国家和市民社会之间普遍性的抽象政治配方。对这些微末的而又无处不在的权力关系的耐心解剖，毫无疑问构成了福柯最引人注目的篇章。

这是福柯对 17、18 世纪以来的现代社会的分析。这些分析占据了他学术生涯的大部分时间。同时，这也是福柯整个谱系学构造中的两个部分。《词与物》和《临床医学的诞生》讨论的是知识对人的建构，《规训与惩罚》和《疯癫史》关注的是权力对人的建构。不过，对于福柯来说，他的谱系研究不只是这两个领域，"谱系研究有三个领域。第一，我们自身的历史本体论与真理相关，通过它，我们将自己建构为知识主体；第二，我们自身的历史本体论与权力相关，通过它，我们将自己建构为作用于他人的行动主体；第三，我们自身的历史本体论与伦理相关，通过它，我们将自己建构为道德代理人"[1]。显然，到此为止，福柯还没有探讨道德主体，怎样建构为道德主体？什么是伦理？"你与自身应该保持的那种关系，即自我关系，我称之为伦理学，它决定了个人应该如何把自己构建成为自身行动的道德主体。"[2] 这种伦理学，正是福柯最后几年要

[1] 《福柯读本》，第305—306 页。
[2] 同上。

探讨的主题。

在最后不到十年的时间里，福柯转向了伦理问题，转向了基督教和古代。为什么转向古代？福柯的一切研究只是为了探讨现在——这一点，他从康德关于启蒙的论述中找到了共鸣——他对过去的强烈兴趣，只是因为过去是现在的源头。他试图从现在一点点地往前逆推：现在的这些经验是怎样从过去转化而来？这就是他的谱系学方法论：从现在往前逆向回溯。在对 17 世纪以来的现代社会作了分析后，他发现，今天的历史，今天的主体经验，或许并不仅仅是现代社会的产物，而是一个更加久远的历史的产物。因此，他不能将自己限定在对 17、18 世纪以来的现代社会的探讨中。对现代社会的这些分析，毫无疑问只是今天经验的一部分解释。它并不能说明一切。这正是他和法兰克福学派的差异所在。事实上，17、18 世纪的现代社会，以及现代社会涌现出来的如此之多的权力机制，到底来自何方？他抱着巨大的好奇心以他所特有的谱系学方式一直往前逆推，事实上，越到后来，他越推到了历史的深处，直至晚年抵达了希腊和希伯来文化这两大源头。

这两大源头，已经被反复穷尽了。福柯在这里能够说出什么新意？不像尼采和海德格尔那样，他并不以语文学见长。但是，他有他明确的问题框架，将这个问题框架套到古代身上的时候，古代就以完全的不同的面貌出现——几乎同所有的既定的哲学面貌迥异。福柯要讨论的是主体的构型，因此，希腊罗马文化、基督教文化之所以受到关注，只是因为它们各自以自己的方式在塑造主体。只不过是，这种主体塑形在现代和古代判然有别。我们看到了，17 世纪以来的现代主体，主要是受到权力的支配和塑造。但是，在古代和基督教文化中，权力所寄生的机制并没有大量产生，只是从 17 世纪以来，福柯笔下的学校、医院、军营、工厂以及它们的集大成者监狱才会大规模地涌现，所有这些都是现代社会的发明和配置（这也是福柯在《规训与惩罚》中的探讨）。同样，也只是在文艺复兴之后的现代社会，语文学、生物学、政治经济学等关于人的科学，才在两个多世纪的漫长历程中逐渐形成。在古代，并不存在这如

此之繁多而精巧的权力机制的锻造，也不存在现代社会如此之烦琐的知识型和人文科学的建构，那么，主体的塑形应该从什么地方着手？正是在古代，福柯发现了道德主体的建构模式——这也是他的整个谱系学构造中的第三种主体建构模式。这种模式的基础是自我技术：在古代，既然没有过多的外在的权力机制来改变自己，那么，更加显而易见的是自我来改变自我。这就是福柯意义上的自我技术："个体能够通过自己的力量，或者他人的帮助，进行一系列对他们自身的身体及灵魂、思想、行为、存在方式的操控，以此达成自我的转变，以求获得某种幸福、纯洁、智慧、完美或不朽的状态。"[①] 通过这样的自我技术，一种道德主体也因此而成形。

这就是古代社会塑造主体的方式。在古代社会，人们是自己来改造自己，虽然这并不意味着不存在外在权力的支配技术（事实上，城邦有它的法律）；同样，现代社会充斥着权力支配技术，但并不意味着不存在自我技术（波德莱尔笔下的浪荡子就保有一种狂热的自我崇拜）。这两种技术经常结合在一起，相互应用。有时候，权力的支配技术只有借助于自我技术才能发挥作用。不仅如此，这两种技术也同时贯穿在古代社会和现代社会并在不断地改变自己的面孔。古代的自我技术在现代社会有什么样的表现方式？反过来也可以问，现代的支配技术，是如何在古代酝酿的？重要的是，权力的支配技术和自我的支配技术是否有一个结合？这些问题非常复杂，但是，我们还是可以非常图式化地说，如果在70年代，福柯探讨的是现代社会怎样通过权力机制来塑造主体，那么，在这之后，他着力探讨的是古代社会是通过怎样的自我技术来塑造主体，即，人们是怎样自我改变自我的？自我改变自我的目的何在？技术何在？影响何在？也就是说，在古代存在一种怎样的自我文化？从希腊到基督教时期，这种自我技术和自我文化经历了怎样的变迁？这就是福柯晚年要探讨的问题。

事实上，福柯从两个方面讨论了古代的自我文化和自我技术。一个

① 《福柯读本》，第 241 页。

方面是，福柯将自我技术限定在性的领域。即，古代人在性的领域是怎样自我支配的。这就是他的《性史》第二卷《快感的运用》和第三卷《关注自我》要讨论的问题。对于苏格拉底和柏拉图时代的希腊人而言，性并没有受到严厉的压制，并没有什么外在的律法和制度来强制性地控制人们的欲望，但是，人们正是在这里表现出一种对快感的主动控制，人们并没有放纵自己。为什么在一个性自由的环境中人们会主动控制自己的欲望和快感？对希腊人而言，这是为了获得一种美的名声，创造出个人的美学风格，赋予自己以一种特殊的生命之辉光：一种生存美学处在这种自我控制的目标核心。同时，这也是一种自由的践行：人们对自己欲望的控制是完全自主的，在这种自我控制中，人们获得了自由：对欲望和快感的自由，自我没有成为欲望和快感的奴隶，而是相反地戍为它们的主人。因此，希腊人的自我控制恰好是一种自由实践。这种希腊人的生存美学，是在运用和控制快感的过程中来实现的，这种运用快感的技术，得益于希腊人勤勉的自我训练。我们看到，希腊人在性的领域所表现出来的自我技术，首先表现为一种生活艺术。或者也可以反过来说，希腊人的自我技术，是以生活艺术为目标的。但是，在此后，这种自我技术的场域、目的、手段和强度都发生了变化，经过了罗马时期的过渡之后，在基督教那里已经变得面目全非。在基督教文化中，性的控制变得越来越严厉了，但是，这种控制不是自我的主动选择，而是受到圣律的胁迫；自我技术实施的性领域不再是快感，而是欲望；不是创造了自我，而是摒弃了自我；其目标不是现世的美学和光辉，而是来世的不朽和纯洁。虽然一种主动的禁欲变成了一种被迫的禁欲，但是，希腊人这种控制自我的禁欲实践却被基督教借用了；也就是说，虽然伦理学的实体和目标发生了变化，但是，从希腊文化到基督教文化，一直存在着一种禁欲苦行的自我技术：并非是一个宽容的希腊文化和禁欲的基督教文化的断裂，相反，希腊的自我技术的苦行通过斯多亚派的中介，延伸到了基督教的自我技术之中。基督教的禁欲律条，在希腊罗马文化中已经萌芽了。

在另外一个方面，自我技术表现为自我关注。它不只限定在性的领域。希腊人有强烈的关注自我的愿望。这种强烈的愿望导致的结果自然就是要认识自我：关注自我，所以要认识自我。希腊人的这种关注自我，其重心、目标和原则也在不断地发生变化：在苏格拉底那里，关注自我同关注政治，关注城邦相关；但是在希腊文明晚期和罗马帝政时代，关注自己从政治和城邦中抽身出来，仅仅因为自己而关注自己，与政治无关；在苏格拉底那里，关注自己是年轻人的责任，也是年轻人的自我教育；在罗马时期，它变成了一个普遍原则，所有的人都应当关注自己，并终其一生。最重要的是，在苏格拉底那里，关注自己是要发现自己的秘密，是要认识自己；但在后来的斯多亚派那里，各种各样的关注自己的技术（书写，自我审察和自我修炼等等），都旨在通过对过去经验的回忆和辨识，让既定真理进入主体之中，被主体消化和吸收，使之为再次进入现实作好准备——这绝不是去发现和探讨主体的秘密，而是去改造和优化主体。而在基督教这里，关注自己的技术，通过对罪的忏悔、暴露、坦承和诉说，把自己倾空，从而放弃现世、婚姻和肉体，最终放弃自己。也就是说，基督教的关注自己却不无悖论地变成了弃绝自己，这种弃绝不是为了进入此世的现实，而是为了进入另一个来世现实。同"性"领域中的自我技术的历史一样，关注自我的历史，从苏格拉底到基督教时代，经过斯多亚派的过渡发生了一个巨大的变化：我们正是在这里看到，西方文化经历了一个从认识自己到弃绝自己的漫长阶段。到了现代，基督教的忏悔所采纳的言词诉说的形式保留下来，不过，这不再是为了倾空自我和摒弃自我，而是为了建构一个新的自我。这就是福柯连续三年（1980、1981、1982）在法兰西学院的系列讲座《对活人的治理》、《主体性和真理》以及《主体的解释学》中所讨论的问题。

不过，在西方文化中，除了关注自我外，还存在大量的关注他人的现象。福柯所谓的自我技术，不仅指的是个体改变自我，而且还指的是个体在他人的帮助下来改变自我——牧师就是这样一个帮助他人、关注他人的代表。他关心他人，并且还针对着具体的个人。它确保、维持和

改善每个个体的生活。这种针对个体并且关心他人的牧师权力又来自哪里？显然，它不是来自希腊世界，希腊发明了城邦—公民游戏，它衍生的是在法律统一框架中的政治权力，这种权力形成抽象的制度，针对着普遍民众；而牧师权力是具体的，特定的，它针对着个体和个体的灵魂。正是在此，福柯进入了希伯来文化中。他在希伯来文献中发现了大量的牧人和羊群的隐喻。牧人对于羊群细心照料，无微不至，了如指掌。他为羊群献身，他所作的每一件事情都有益于羊群。这种与城邦—公民游戏相对的牧人—羊群游戏被基督教接纳了，并且也作了相当大的改变：牧人—羊群的关系变成了上帝—人民的关系。在责任、服从、认知和行为实践方面，基督教对希伯来文化中的牧师权力都进行了大量的修改：现在，牧人对羊的一切都要负责；牧人和羊是一种彻底的个人服从关系；牧人对每只羊有彻底的了解；在牧人和羊的行为实践中贯穿着审察、忏悔、指引和顺从。这一切都是对希伯来文化中的牧人—羊群关系的修改，它是要让个体在世上以苦行的方式生存，这就构成了基督教的自我认同。不过，这种从希伯来文化发展而来，在基督教中得到延续和修正的牧师权力，同希腊文化中发展而成的政治—法律权力相互补充。前者针对着个体，后者针对着全体；前者是拯救性的，后者是压抑性的；前者是伦理的和宗教性的，后者是法律和制度性的；前者针对着灵魂，后者针对着行为。但是，在 18 世纪，它们巧妙地结为一体，形成了一个福柯称之为的被权力控制得天衣无缝的恶魔国家。因此，要获得解放，就不仅仅是要对抗总体性的权力，还要对抗那种个体化的权力。

显然，这种牧师权力的功能既不同于法律权力的压制和震慑，也不同于规训权力的改造和生产，它的目标是救赎。不过，基督教发展出来的一套拯救式的神学体制，并没有随着基督教的式微而销声匿迹，而是在 17、18 世纪以来逐渐世俗化的现代社会中以慈善和救护机构的名义扩散开来：拯救不是在来世，而是在现世；救助者不是牧师，而变成了世俗世界的国家、警察、慈善家、家庭和医院等机构；救助的技术不再是布道和忏悔，而是福利和安全。最终，救赎式的牧师权力变成了现代社

会的生命权力；政治也由此变成了福柯反复讲到的生命政治：政治将人口和生命作为对象，力图让整个人口，让生命和生活都获得幸福，力图提高人口的生活和生命质量，力图让社会变得安全。就此，救赎式的牧师权力成为对生命进行投资的生命权力的一个重要来源。

　　以人口—生命为对象，对人口进行积极的调节、干预和管理，以提高生命质量为目标的生命政治，是福柯在 70 年代中期的重要主题。在《性史》的第一卷《求知意志》（1976）中，在法兰西学院讲座《必须保卫社会》（1976）中，在《安全、领土，人口》（1978）、《生命政治的诞生》（1979）中，他从各个方面探究生命政治的起源和特点。我们已经看到了，它是久远的牧师权力技术在西方的现代回声；同时，它也是马基雅维里以来治理术的逻辑变化：在马基雅维里那里是对领土的治理，在16 世纪末、17 世纪初变成了对人的治理，对交织在一起的人和事的治理，也即是福柯所说的国家理性的治理：它将国家看成一个自然客体，看成是一套力量的综合体，它以国家本身、国家力量强大作为治理目标。这种国家理性是一种既不同于基督教也不同于马基雅维里的政治合理性，它要将国家内的一切纳入到其治理范围之内（并为此而发展出统计学），它无所不管。显然，要使国家强大，就势必要将个体整合进国家的力量中；要使国家强大，人口，它的规律，它的循环，它的寿命和质量，或许是最活跃最重大的因素。人口的质量，在某种意义上就是国家的质量。人口和国家相互强化。不仅如此，同这样的促进自己强大的国家理性相关，国家总是处在同另外国家的对抗中，正是在这种对抗和战争中，人口作为一个重要的要素而存在，国家为了战争的必要而将人口纳入到考量中。所有这些，都使得人口在 18 世纪逐渐成为国家理性的治安目标。国家理性的治理艺术是要优化人口，改善生活，促进幸福。最后，国家理性在 18 世纪中期出现了一个新的方向：自由主义的治理艺术开始了。自由主义倡导的简朴治理同包揽一切的国家理性是如此不同，以至于它看上去像是同国家理性的决裂。自由主义针对"管得太多"的国家理性，它的要求是尽可能少地管理。它的质疑是，为什么要治理？治理的必要

性何在？因为自由主义的暗示是，"管得过多"虽然可能促进人们的福祉，但也可能剥夺人们的权利和安全，可能损害人们的利益，进而使人们置身于危险的生活——在整个 19 世纪，一种关于危险的想象和文化爆发出来。而自由主义正是消除各种危险（疾病的危险，犯罪的危险，经济的危险，人性堕落的危险等等）的方法，它是对人们安全的维护和保障。如果说，17 世纪开始发展出来的国家理性是确保生活和人口的质量，那么，18 世纪发展起来的自由主义则是确保生活的安全。"自由与安全性的游戏，就位居新治理理性（即自由主义）的核心地位，而这种新治理理性的一般特征，正是我试图向大家描述的。自由主义所独有的东西，也就是我称为权力的经济的问题，实际上从内部维系着自由与安全性的互动关系……自由主义就是通过对安全性/自由之间互动关系的处理，来确保诸个体与群体遭遇危机的风险被控制在最低限度。"① 正是在这个意义上，福柯将自由主义同样置放在生命政治的范畴之内。

就此，17、18 世纪以来，政治的目标逐渐地转向了投资生命：生命开始被各种各样的权力技术所包围，所保护。福柯法兰西学院讲座的标题是："社会必须保护！"生命政治，是各种治理技术、政治技术和权力技术在 18 世纪的一个大汇聚。由此，社会实践、观念和学科知识重新得以组织——福柯用一种隐喻的方式说——以血为象征的社会进入到以性为象征的社会，置死的社会变成了放生的社会，寻求惩罚的社会变成了寻求安全的社会，排斥和区分的社会变成了人道和救赎的社会，全面管理的社会变成了自由放任的社会。与此相呼应，对国家要总体了解的统计学和政治经济学也开始出现。除此之外，福柯还围绕生命政治，从各个不同的角度来谈论 18 世纪发生的观念和机制的转变：他以令人炫目的历史目光谈到了医学和疾病的变化、城市和空间的变化、环境和自然的变化。他在《认知意志》中精彩绝伦的（或许是他所有著作中最精彩的）最后一章中，基于保护生命和保护社会的角度，提出了战争、屠杀和死亡的问题——也即是，以保护生命为宗旨的生命政治，为什么导致屠杀？

① 《福柯读本》，第 198—199 页。

这是生命政治和死亡政治的吊诡关系。正是在这里，他对历史上的各种杀人游戏作了独具一格的精辟分析。这些分析毫无疑问击中了今天的历史，使得生命政治成为福柯在今天最有启发性的话题。

在这里，我们看到了福柯的塑造主体的模式：一种是真理的塑造（人文科学将人同时建构为主体和客体）；一种是权力的塑造（排斥权力塑造出疯癫，规训权力塑造出犯人）；一种是伦理的塑造（也可以称为自我塑造，它既表现为古代社会的自我关注，也在古代的性快感的领域中得以实践）。后两种塑造都可以称为支配技术，一种是支配他人的技术，一种是支配自我的技术，"这种支配他人的技术与支配自我的技术之间的接触，我称之为治理术"①。它的最早雏形无疑是牧师权力，经过基督教的过渡后转化为国家理性和自由主义，最终形成了现代社会的权力结构。这就是福柯对现代主体谱系的考究。

这种考究非常复杂。其起源既不稳定也不单一。它们的线索贯穿于整个西方历史，在不同的时期，相互分叉，也相互交织；相互冲突，也相互调配。这也是谱系学的一个核心原则：起源本身充满着竞争。正是这种来自开端的竞技，使得历史本身充满着盘旋、回复、争执和喧哗。历史，在谱系学的意义上，并不是一个一泻千里，酣畅淋漓的故事。

显然，在主体的谱系这一点上，福柯对任何的单一叙事充满了警觉。马克思将主体置于经济关系中，韦伯和法兰克福学派将主体置于理性关系中，尼采将主体置入道德关系中。针对这三种最重要的叙事，福柯将主体置于权力关系中。这种权力关系，既同法兰克福学派的理性相关，也同尼采的道德相关。尽管他认为法兰克福学派从理性出发所探讨的主题跟他从权力出发探讨的主题非常接近，他的监狱群岛概念同韦伯的铁笼概念也非常接近，并因此对后者十分尊重，但他还是对法兰克福学派单一的理性批判持有保留态度。他探讨的历史更加久远，决不限于启蒙理性之中；他的自我支配的观点同法兰克福学派的单纯的制度支配观点相抗衡；他并不将现代社会的个体看做是单面之人和抽象之人（这恰恰

① 《福柯读本》，第 241 页。

是人们对他的误解）；同样，尽管他的伦理视野接续的是尼采，他的惩罚思想也来自尼采，但是，他丰富和补充了尼采所欠缺的制度维度，这是个充满了细节和具体性的尼采；尽管他对权力的理解同尼采也脱不了干系，但是，权力最终被他运用到不同的领域。正如德勒兹所说的，他把尼采射出来的箭拣起来，射向另一个孤独的方向。

事实上，福柯的独创性总是表现在对既定的观念的批判和质疑上面。针对希腊思想所发展的普遍性的政治—法律权力，福柯提出了源自于希伯来文明中针对个体的牧师权力；针对国家对民众的一般统治技术，福柯提出了个体内部的自我技术；针对权力技术对个体的压制，福柯提出了权力技术对个体的救助；针对着对事的治理，福柯也提出了对人口的治理；针对着否定性的权力，福柯提出了肯定性的权力；针对着普遍理性，福柯提出了到处分叉的特定理性；针对着总是要澄清思想本身的思想史，福柯提出了没有思想内容的完全是形式化的思想史；针对着要去索取意义的解释学，福柯提出了摈弃意义的考古学；针对着往后按照因果逻辑顺势推演的历史学，福柯提出了往前逆推的谱系学。针对自我和他人的交往关系，福柯提出了自我同自我的关系；针对着认知自己，福柯提出了关注自己。他总是发现了历史的另外一面，并且以其渊博、敏感和洞见将这一面和盘托出，划破了历史的长久而顽固的沉默。

福柯雄心勃勃地试图对整个西方文化作出一种全景式的勾勒：从希腊思想到 20 世纪的自由主义，从哲学到文学，从宗教到法律，从政治到历史，他无所不谈。这也是他在各个学科被广为推崇的原因。或许，在整个 20 世纪，没有一个人像福柯这样影响了如此之多的学科。关键是，福柯文化历史的勾勒绝非一般所谓的哲学史或者思想史那样的泛泛而谈，不是围绕着几个伟大的哲学姓名作一番提纲挈领式的勾勒和回顾。这是福柯同黑格尔的不同之处。同大多数历史学家完全不一样，福柯也不是罗列一些围绕着帝王和政权而发生的重大历史事件，在这些历史事件之间编织穿梭，从而将它们贯穿成一部所谓的通史。在这个意义上，福柯既非传统意义上的哲学家，也非传统意义上的历史学家。他也不是历史

和哲学的一个奇怪的杂交。他讨论的是哲学和思想，但这种哲学和思想是在历史和政治中出没；对于他来说，哲学就是历史和政治的诡异交织。不过，福柯出没其中的历史，是历史学无暇光顾的领域，是从未被人赋予意义的历史。福柯怎样描述他的历史？在他这里，性的历史，没有性；监狱的历史，没有监狱；疯癫的历史，没有疯子；知识的历史，没有知识内容。用他的说法，他的历史，是无源之水，无本之木的历史——这是他的考古学视角下的历史。他也不是像通常的历史学家那样试图通过历史的叙述来描写出一种理论模式。福柯的历史，用他自己的说法，是真理游戏的历史。这个真理游戏，是一种主体、知识、经验和权力之间的复杂游戏：主体正是借助真理游戏在这个历史中建构和塑造了自身。

他晚年进入的希腊同之前的海德格尔的希腊完全是两个世界，希腊不是以一种哲学起源的形象出现。在福柯这里，并没有一个所谓的柏拉图主义，而柏拉图主义无论如何是尼采、海德格尔、德里达和德勒兹都共同面对的问题。在希腊世界中，福柯并不关注一和多这样的形而上学问题，甚至也不关注城邦组织的政治问题；尽管在希腊世界，他也发现了尼采式的生存美学，但是这种美学同尼采的基于酒神游戏的美学并不相同，这是希腊人的自由实践——福柯闯入了古代，但决不在前人穷尽的领域中斡旋，而是自己新挖了一个地盘。他的基督教研究的著述虽然还没有完全面世（他临终前叮嘱，他已经写完的关于基督教的《肉欲的告白》不能出版，现在能看到的他讨论基督教的只有几篇零星文章），但毫无疑问同任何的神学旨趣毫无关联。他不讨论上帝和信仰。基督教被讨论，只是在信徒的生活技术的层面上，在自我关注和自我认知的层面上被讨论。他谈到过文艺复兴，但几乎不涉及到"人的发现"，而是涉及到一个独特的名为"相似"的知识型，涉及到大街上谈笑风生的疯子。他谈及他所谓的古典时期（17世纪到18世纪末），他谈论这个时期的理性，但几乎没有专门谈论笛卡尔（只是和德里达围绕着有关笛卡尔的一个细节展开过争论）和莱布尼兹，他津津乐道的是画家委拉斯贵兹。作为法兰西学院的思想系统史教授，他对法国的启蒙运动几乎是保持着令

人惊讶的沉默——即便他有专门的论述启蒙和批判的专文，他极少提及卢梭、伏尔泰和狄德罗。而到了所谓的现代时期，他故意避免提及法国大革命（尽管法国大革命在他的内心深处无所不在，大革命是他最重要的历史分期）。他谈到了19世纪的现代性，但这个概念同主导性的韦伯的理性概念无关。他的19世纪似乎也不存在黑格尔和马克思。他几乎不专门谈论哲学和哲学家（除了谈论过尼采），他也不讨论通常意义上的思想家，不在那些被奉为经典的著述的字里行间反复地去爬梳。福柯的历史主角，偏爱的是一些无名者，即便是被历史镌刻过名字，也往往是些声名狼藉者。不过，相对于传统上的伟大的欧洲姓名，福柯倒是对同时代人毫不吝惜地献出他的致敬：不管是布朗肖还是巴塔耶，不管是克罗索夫斯基还是德勒兹。

在某种意义上，福柯写出的是完美之书：每一本书都是一个全新的世界，无论是领域还是材料；无论是对象还是构造本身。他参阅了大量的文献——但是这些文献如此的陌生，似乎从来没有进入过学院的视野中。他将这些陌生的文献点燃，使之光彩夺目，从而成为思考的重锤。有一些书是如此的抽象，没有引文，犹如一个空中楼阁在无穷无尽地盘旋和缠绕（如《知识考古学》）；有一些书如此的具体，全是真实的布满尘土的档案，但是，从这些垂死的档案的字里行间，一种充满激情的思想腾空而起（《规训与惩罚》）；有些书是如此的奇诡和迥异，仿佛在一个无人经过的荒漠中发出狄奥尼索斯式的被压抑的浪漫呐喊（《疯癫史》）；有一些书如此的条分缕析，但又是如此艰深晦涩．这两种对峙的决不妥协的风格引诱出一种甜蜜的折磨（《词与物》）；有一些书如此的平静和庄重，但又如此的充满着内在紧张，犹如波澜在平静的大海底下涌动（《快感的运用》）。福柯溢出了学术机制的范畴。除了尼采之外，人们甚至在这里看不到什么来源。但是，从形式上来说，他的书同尼采的书完全迥异。因此，他的书看起来好像是从天而降，似乎不活在任何的学术体制和学术传统中。他仿佛是自己生出了自己。在这方面，他如同一个创造性的艺术家一样写作。确实，相较于传承，他更像是在创作和发明——

无论是主题还是风格。我们只能说，他创造出一种独一无二的风格：几乎找不到什么历史类似物，找不到类似于他的同道（就这一点而言，他和尼采有着惊人的相似），尽管在他写作之际，他的主题完全溢出了学院的范畴，但是，在今天，他开拓的这些主题和思想几乎全面征服了学院，变成了学院内部的时尚。他的思想闪电劈开了一道深渊般的沟壑：在他之后，思想再也不能一成不变地像原先那样思想了。尽管他的主题征服了学院，并有如此之多的追随者，但是，他的风格则是学院无法效仿的——这是他的神秘印记：这也是玄妙和典雅、繁复和简洁、疾奔和舒缓、大声呐喊和喃喃低语的多重变奏，这既是批判的诗篇，也是布道的神曲。

附：

成为自己：论《福柯的生死爱欲》

在晚年，福柯在其影响甚大的《什么是启蒙》的结尾，提出了我们自身的本体论的批判问题。这在某种意义上，实际上是对康德这样一个问题的呼应：我是谁？但是，不同于康德的是，福柯并不认为存在着一个固定的有待发现的我的本质。相反，"我"只是一个可以被反复发明的东西，它并不被一个呆滞的先验秘密所主宰，"我"处在一个未知的变化和生成的过程之中。对这个"我"的本体论批判，就不是一劳永逸地获得他的秘密，而是创造一个不可知的自我，将自我纳入到一个无尽的生产和发明过程中，将自我当做一个艺术品去反复地锻造。因此，这样一种对待自我——创造自我、发明自我——的意志，被福柯看做一种气质，一种态度，一种哲学生活。这样一种哲学生活，就是要不断地探讨自我的界限，同时也要探讨跨越自我界限的可能性。前者能够表明界定自我的权力存在于何处，后者能够表明自我在多大程度能够跨越各种权力从而创造一个新的自我。因此，自我的本体论批判，既是对自我的"界限进行历史性分析，也是对超越这种界限的可能性的一种检验"。

在《福柯的生死爱欲》中，主人公正是饱有这样一种哲学气质：他在不断地发现自己的历史界限，同时也在不断地探索超越这种界限的可能性。因此，这是一个伟大的好奇心的自我认知史。这种认知不是一种悲怆的承受苦难的心灵史，也不是一个伟大哲学家的光荣的传奇般的成名史，这是将自身作为一个实验品的美学史。因此，哲学家的生活历史既不是被一种悲凉的氛围、也不是被一种喜剧的调子所笼罩。这样一种历史注定不是情感所左右的心理剧，也不是一个道德主宰的悲喜剧。这个历史——福柯的自我认知史——既冲破了道德的禁锢，也要将人从心理学的深度中解放出来。人，在这里，并不被一种确定性的真理知识所定义，相反，人，纳入到审美的范畴，被当作一种艺术品来对待。福柯以这样的方式来理解人，而詹姆斯·米勒也以这样的方式来理解福柯——在这本书中，福柯的生活从一开始就没有陷入世俗理性和道德的逻辑陷阱中，而是在狄奥尼索斯式光耀中展开对自身不倦的审美探求。其最终结果，其自我认知的意志，并不在某一个特定的完结时刻给自己下一个终极定义，而是将自我推到一个不可知的位置，推到某种可能性/不可能性的边缘，推到某一种危险的面临死亡的处境，以此来检验他的极限。这样，自我认知就必须通过无休止的自我实践来完成。

在米勒所勾画的福柯的这幅肖像里，哲学和自我实践有一种惊人的相互生产性，它们在彼此追逐：哲学知识似乎是对自我实践的辩护，同时，自我实践似乎也是哲学的满足形式和发展形式。福柯的哲学，首先是关注他自身的哲学，是探求自我秘密的哲学，其次才表现为一种一般性的理论知识形式；而福柯的实践，又为关于自身的哲学知识提供了证据，为这种理论形式找到了突破性的支点。理论和实践的关系，在这里，正如德勒兹有一次对福柯所说的："任何没有碰过壁的理论都是不可能发展的，而实践就是用来凿穿这堵墙壁的。"在此，自我实践，或者按照福柯的说法，自我技术，并没有一个世俗的针对性目标，而毋宁说是在不断地摆脱和凿穿世俗的目标，也是在不断凿穿既定的有关人的理论知识。如果说自我实践确实存在着一个目标的话，那么，这个目标就是：自我

的限度何在？自我的哲学知识何在？自我的知识能够借助怎样的自我实践而展开？或者用米勒的话说就是，福柯的"作品像是在表达一种实现某种生活形式的强烈欲望，而他的生活则似乎体现了一种将这欲望付诸现实的执著努力"。

这样，《福柯的生死爱欲》就不是一部简单的生平传记，也不是一个单纯的理论概括，它是围绕着福柯的理论和实践关系的一次特有综合。在这个综合过程中，生活实践的历史从来没有和知识意志的历史分割开来。这就是这本书一个至关重要的特色：一个人的理论知识总是去印证和解释他的生活实践，而一个人的生活实践总是要去培育和酝酿他的理论知识。知识和实践，或者说，思想和传记缠绕在一起，并相互推进。但是，这种缠绕，绝不是通常传记形式偏爱的对知识的社会历史分析。对于后者而言，个人的生活历程促发了思想和理论的变换，但是，思想和理论并不一定回过头来围绕、注视和反嚼个人的生活本身，并不将这种自我的生活实践纳入到日后的知识主题中。思想和理论得益于自我的生活历史，但是，它在发展的途中也在忘却和抛弃这种生活历史；这样的知识，其好奇心并非自我的秘密，虽然自我的秘密有助于激励知识，使知识张开新的眼光，但是，自我的实践形式却寂寞地停滞在这种眼光的晦暗地带。而这本书，就同形形色色的类似传记区分开来，在这里，自我实践占据着知识的核心主题，知识对自我实践不停地反思。哲学生活，在福柯这里，不是一种有主次之分的修饰性短语，不仅仅意味着生活在激发哲学，而是意味着，哲学和生活在相互生产和交织。这是福柯的直接证词，也是米勒这本书的出发点："我写的书，每一本都是某种直接的个人经验的产物。"这些书，虽然在不断地改变他的面孔，但却是福柯整个自传的一个个片断。在另一个场合，福柯表达了同样的意思："每当我试图做理论研究的时候，这种研究总是以自我的体验的某些元素为基础的。"尽管这些理论总是以曲折的修辞形式隐晦地表达着这种体验。

探讨福柯的理论和经验的隐秘连接，就成为这本书的主要工作。米勒通过大量的材料，构筑了福柯的自我叙事，并将这种叙事置于尼采开

创的"试验自己"的伟大传统中。在尼采这里,"从存在中获取最大成果和最大乐趣的秘诀,就是过危险的生活"。危险的生活,就是脱离各种风俗、惯例、传统、常规、秩序、理性和道德的生活,后者正是各种安全形式的屏障,一旦冲破了这种屏障,自我就面临着毁灭的境地,但是,也正是在毁灭的瞬间,在面临死亡的瞬间,存在之花,或者说,人的抒情内核才能爆发,"成为自己"这一命运之神独具的求知意志才能实现。理性能够保证安全,但是,它的各种变形形式却压制了存在,并且对快感、欢乐、身体和酒神进行了损毁。生命和身体的丰富感性,自我的秘密之花,宁可在死亡之中被强烈地经验到,也不愿在安全的闸门下被沉沉地关闭。福柯的选择,这本书中最惊心动魄的那些澡堂经历,那些迷幻经验,那些暴力和性的奇特混合,那个隐匿但又是令人着魔的反常世界,它们一方面通向了欢乐之巅,一方面通向了死亡之谷。欢乐和死亡,存在的丰富性和危险性,僭越的悲剧和快感,在此奇特地交织起来。死亡——这也是巴塔耶的主题——就是活着的福柯的知识命运。

米勒将福柯的著作视作是对这种生活实践——在福柯这里是作为一种艺术形式出现的——的隐晦解释。他在福柯的生活和理论之间作了细致而艰苦的沟通。一方面,他在福柯的著作中、在公开的访谈中、在福柯和当事人的谈话中,总之,在福柯的话语陈述中,耐心而缓慢地爬梳。从福柯著作中摘录的引文,差不多可以构成一个非凡的警句集,它们准确而洗练地穿透了经验的迷雾,尽管福柯只是将此当做真理的游戏。另一方面,他通过各种资料,寻觅福柯的生活实践,尤其是寻觅福柯在美国的一些"极限体验"(这是艾里蓬的福柯传记中所缺乏的),并借助各种知识,发现这些独特经验的意义,并加以理论总结,以此和福柯的那些陈述性的话语,那些书写文字,进行契合、对接、沟通。这样,福柯知行一体的整体形象出现了:福柯既是按照他的哲学而生,也是按照他的哲学而死。生活和生命就这样不仅是艺术行为,也是哲学著述。哲学著述变成了生活实践。"工作既包含了著作,也包含了整个生活。"

米勒并不愿意视福柯为一个孤独的求索者,尽管这是个无与伦比的

独创性的天才人物。他还是将福柯安置在战后法国的传奇般的智识生活
——这是天才云集的智识生活——和政治生活背景中。这个背景勾画得
如此的浓重而真实，似乎在书页上便触手可及。福柯的身影被烙印在这
个背景中，既显示了他的起源，也显示了他的独特性：他来自尼采、巴
塔耶、阿尔托、康吉兰、巴什拉尔、布朗肖、德勒兹，也区别于萨特、
阿尔都塞、雷蒙·阿隆和德里达。他既来自于他特殊的身体禀赋，也来
自于他置身于其中的特殊的政治气候。他是他选择的产物，当然也是历
史的产物——没有旧金山宽容的氛围，就不会有他的特殊经验，当然也
不会有这种经验所滋生的学说。同样，没有特殊的身体禀赋，就不会有
那些激愤而怨恨的但又是华丽的颠覆辞章。这是有关福柯的个体谱系学，
同样也是一段逝去的但如今已经渗透到各个角落的知识谱系学。进入这
本书，既是进入了一个神奇的心灵世界，也是进入了一个史无前例的集
体性的知识和文化世界——战后的法国知识生活可能是尼采感召下的一
个奇迹。

哲学家速写

德勒兹

在德勒兹的早期哲学生涯里，他也卷入了哲学的压制性同谋中，他也生活在斯宾诺莎、休谟、康德、柏格森等伟大的哲学姓名的阴影之下，总之，他也在哲学机器中运转。但是，很快，他就开始迷恋那些溢出哲学史之外的人物和思想了。他和尼采的相遇给了他深深的一击。尼采，这个被福柯称之为"从哲学的深山里突然杀出来的农夫"，将德勒兹（和福柯）从哲学史的泥淖中拉出来了，尼采不仅仅让那个久远的哲学——形而上学传统终结，他还使之根本性地扭断。他用片段性来对抗哲学机器的总体性，用警句对抗逻辑，用笑声和反讽来对抗严肃和伪饰，用隐喻对抗换喻，用文学对抗哲学，用谱系学对抗形而上学。尼采的这种反哲学姿态给予德勒兹决定性影响：如果确实存在着某种哲学家的话，那么也断然不是形而上学家。德勒兹的雄心就是要做一种尼采所谓的"新型哲学家"或"未来哲学家"，也即是一个实验哲学家，一个摆脱哲学史恐怖的哲学家。

德勒兹的着眼点是欲望，他修正了通常的欲望概念。在拉康和弗洛伊德这里，欲望是由于欠缺而引起的一种主体心理状态，因而它是匮乏

的、收缩的和否定式的。德勒兹则将欲望看成是生产性的、积极的、主动的、创造性的、非中心性的、非整体化的。欲望是和尼采的意志类似的一种创造性力量，它具有革命性、解放性和颠覆性，它应该充分地施展出来。对于尼采和德勒兹来说，主动、积极和肯定性的力量都应受到鼓励和释放，万物因此才能处于永不停息的更新和变革状态中。但是，欲望遭到了资本主义国家机器的封锁，后者在不停地对欲望进行编码和领域化，使其生产能力静止、停滞和瘫痪。为此，德勒兹（和伽塔里）不停地对资本主义机器进行攻击，他们寄希望于欲望机器，他们充分发掘欲望的生产本性，他们倡导一种游牧思想，一种永不停息的欲望生产，一种无所顾忌的本能冲动，一种驰骋高原的身体奔突，一种混乱不堪的力比多流。对德勒兹而言，资本主义的禁忌、律法、体制、契约，都应被欲望冲毁；任何编码，都应被无情地解码；任何领地，都应被游牧所践踏；任何整体，都要为根茎所穿透。

就此，德勒兹的政治学是一种欲望政治学。但他并不排斥阶级政治，但是，要颠覆资本主义国家机器，阶级政治是不充分的。霸权式的法西斯主义不仅仅存在于希特勒式的政权政治中，它还可能存在于资本主义的各个角落中，存在于每一个人隐秘的心灵深处，个人身上的自我可能是培育法西斯主义的温床，因为一个固定化的、内敛的完整主体都可能埋藏着法西斯主义的人格种子，因此，德勒兹的主张是反俄狄浦斯，即反自我，因为自我正是对欲望进行编码的主要机器，这样，他的批判矛头直指弗洛伊德。弗洛伊德式的精神分析学家扮演的是牧师般的角色，他们试图调教和驯化盲乱而积极的欲望，企图将非分之想纳入秩序和理性的轨道，企图建立顺从而完整的主体自我，在这个意义上，他们成为资本主义秩序的帮凶，是对资本主义秩序的巩固和整合，是不折不扣的编码大师。德勒兹的主题之一就是攻击弗洛伊德的这种精神分析，他反其道而行之，提出了精神分裂分析，他对精神分裂症者大加赞赏，将他们称为资本主义的真正欲望英雄，正是精神分裂才可以拆毁资本主义的伦理界线，才可以将资本主义机器冲得四分五裂，才可以清除那种稳固的结

构性的法西斯式的人格主体。

德勒兹对一切中心化和总体化企图都发起了暴风骤雨般的攻击，无论这种总体性是哲学式的，还是机构式的。只要是禁区、结构、压抑，只要是权威、机构和暴君，德勒兹都难以容忍。他总是诉求于一种外溢式的突破、对任何禁锢之地的穿越、对所有框架的逃离、对一切中心性的拆毁。他对静寂主义持有一种本能的反感。他对尼采的推崇，是对活跃的权力意志的推崇；对卡夫卡的推崇，是对不倦地生成和变化的推崇；对福柯的推崇，是对断裂和差异的推崇；对柏格森的推崇，是对无限绵延的推崇。这一切都和一种旺盛的变化活力有关，都和一种积极的欲望政治经济学有关。可以将德勒兹恰如其分地定位于僵化及僵化所引起的压抑的反面，不论这种僵化采用的是树状思维、国家思维，还是再现思维、总体性思维；不论这种僵化是全盘性的、宏观性的，还是局部性的、微观性的；哪里存在着压抑性的僵化，哪里就存在着德勒兹式的永不停止地对之进行摧毁的欲望之流。

德勒兹的文本也不例外，他反对秩序化的章节安排模式，他也想清除掉书本固有的形而上学残渣。在《差异与重复》中，他将科幻小说和侦探小说这两种体裁巧妙地嫁接起来。在《反俄狄浦斯》中，他试图清除艺术和哲学的界线，并有意使其成为一种杂乱的分裂话语，成为一种疯子文本，成为一种布满文学意象的艺术品。德勒兹有意地发明大量的新奇、怪异概念，从而抛弃传统的哲学要素，但是，正如福柯所言，不要在这些概念中寻找哲学，最好将《反俄狄浦斯》当作一门艺术来对待。在《千座高原》（这是德勒兹最满意的一部作品）中，德勒兹更加彻底，他运用了随机式的拼贴，他尊重即刻性和偶然性，他抛弃了理论陈述和哲学推理，书的等级制和中心性被颠覆了。在后结构主义者这里，德勒兹对书籍的这种姿态不是孤立的，德里达的《丧钟》、罗兰·巴特的《恋人絮语》，都是德勒兹式的书的终结的同道。

但是，德勒兹与这些后结构主义同志不同的是，他从来不是一个结构主义者，在结构主义如火如荼的20世纪60年代，德勒兹已经是一个激

进的后结构主义者了。德勒兹的后结构主义色彩直接来自尼采，而不是来自于索绪尔，他似乎是少见的未受索绪尔影响的后结构主义思想家，这使得德勒兹的身影显得孤立而突兀。即便是福柯，也曾在当时的结构主义阵营中徘徊。未受结构语言学洗礼的德勒兹，确确实实，从一开始就有政治和历史抱负，从一开始就充满着尼采式的激进的责任意识和革命意识，在六七十年代的法国，德勒兹的确与众不同，为此，对于"这个法国数一数二的哲学才子"，福柯由衷地表达了他的敬意："终有一日，这个世纪将是吉尔·德勒兹的世纪。"

齐泽克

齐泽克独具特色的理论创造，是对精神分析大师拉康的重读。法国后结构主义的原创性给人印象深刻，但他们也是通过重读的方式展开其理论想象的，重读不仅仅是一种解释，还是一种新的发明。德勒兹和福柯是对尼采的重读，阿尔都塞是对马克思的重读，柯耶夫是对黑格尔的重读，拉康则是对弗洛伊德的重读。这些创造性的重读，今天又被再次重读了，这是对于重读的重读：赛义德、巴特勒和阿甘本（agamben）对福柯的重读，斯皮瓦克和耶鲁学派对德里达的重读，哈特对德勒兹的重读，南茜对巴塔耶的重读，正是这些反复性的重读，在推动理论的进步。所有这些创造性的重读中，齐泽克对拉康的重读，显得独树一帜。他用拉康的理论来解释流行文化，拉康晦涩的学院阴影完全被他的日常生活事例驱散了，拉康似乎轻而易举地进入了日常生活。反过来，齐泽克也用流行文化作例证来解释和重读拉康的理论。从某种意义上说，在齐泽克这里，所有的现象——生活中的小插曲、电影中的片断、侦探小说的细节、政治事件、民间的黄色段子和形形色色的笑话——都可以被理论化，被精神分析化，被拉康化。

按照齐泽克的解释，拉康的精神分析理论，就是将自相矛盾作为一

个合理的现象接纳下来，而这种矛盾性正是拉康的特色，是拉康的"本质"。这也就是说，应当将事物的悖论和矛盾作为一个合理现象，并承认这种悖论，同这种悖论和矛盾达成妥协。而任何试图消除矛盾和悖论的意图都是荒谬的，并且可能导致灾难性的后果。比如，民主政治，很多人对此不以为然，认为它并不能消除腐化堕落，而且效率低下，但是，齐泽克分析说，民主政治中的这些危险和问题的存在是必要的，或者说，民主政治中的非民主这个悖论是合理的，我们不要期待着有什么完全而纯粹的"真正"民主，不要试图消灭民主政治中的非民主这些危险，一旦那样，可能导致真正的危险——集权。实际上，不如将这些非民主的因素置于现实中，将真正的灾难刻入未来。这实际上也就是丘吉尔所讲的，"民主政治在所有的可能制度中是最坏的；唯一存在的问题是，根本没有比它更好的政治制度"。同样，齐泽克在讨论种族主义问题时，也指出，在一个共同的居住体中，如果一个种族不能容忍同另一个种族的矛盾时，那么纯化种族的种族屠杀就有可能出现。因此，人们最好不要化解事物内部的矛盾，而要让这种矛盾存留下来，同这种矛盾达成妥协，而不是在一个更高的层次上去强制性地消除矛盾，人们应该时时地承认整合的无力。这种矛盾性，按照拉康的说法就是实在界（the real）和符号化的矛盾。实在界是前符号化的现实，它是一个硬核，而符号化就是要将这个硬核，将这个实在界进行整合，要让这个实在界完全在符号界的笼罩之下，符号界要和实在界达成完全一致。齐泽克对这种整合心怀警惕，他要人们承认和接受这二者之间的矛盾，用拉康的话来说就是：我们不必消灭实在界与实在界的符号化之间的距离。这种裂缝和距离导致一些不可调和的僵局。但是，我们不要试图消除僵局，还是来接受僵局吧。再举一个例子：两个核大国之间的核威慑，构成一个巨大矛盾，二者彼此作为对方的实在界和符号界，那么，作为符号界的一方怎样去整合作为实在界的一方？它能够去摧毁对方的核力量并且让对方完全臣服于自身吗？显然，二者之间的矛盾和经常出现的威胁，是不可能通过什么整合（符号化）的方式来解决的，任何这种解决的意图都可能让整

个地球毁灭：因为一方如果并不能保证第一次核打击就能完全置对方于死地的话，那么，它不仅解决不了矛盾，而且会同样地灭亡。因此，这种情况下，就让危险和矛盾留存下来，并试着坦然接受它，也就是说，符号界不要去整合实在界，这样，起码在现时能够控制住真正的危险和灾难。

　　齐泽克还注意到了拉康的一次转向。拉康 1959 年发表《精神分析的伦理学》，标志着前后期的断裂。这种断裂的迹象是，在上世纪 50 年代，"实在界"（the real）是一个存在着的实体，一个坚实的硬核，但在六七十年代，实在界的定义稍稍发生了变化：实在界抵制着符号化，但是，这个实在界可能不是一个实存性的东西，它并不一定有自己的确切位置，相反，它可能是一个空洞之物，一个不可能之物，一个不出场之物，但它仍旧是一个起因，在产生作用，并发挥着真实的效果。这就是实在界的悖论，也可以说是实在界的鬼脸（the grimaces of the real）：一个不存在的实体，但可以导致一系列的结果。"一个本身并不存在的原因——它只能呈现于一系列的结果之中，但总是以某种扭曲的、位移的方式呈现出来。"齐泽克顺手拈来的例证是：天真的儿童并没有性欲，在此，性欲是一个实在界，但在儿童这里，是一个不存在的实在界，一个空的实在界，不过，它仍旧是一个起因，在发挥作用：成年人要对它进行否定，压抑它。这就证明了：一个空的实在界，在发挥着真实的效果。没有性欲的孩童，却在让成年人去压制他的性欲。

　　实在界的鬼脸，我们用通俗的话来说，就是将矛盾和悖论置于因果和逻辑之上。因果链条就是符号化对实在界的完整缝合，矛盾和悖论就是实在界对符号化的渗出和剩余。拉康的这个精神分析的理论，被齐泽克运用到当代的政治现实和流行文化的分析中来。一个男人越坏，却越能吸引女人。里根的言辞谬误越多，却越来越让选民支持。希区柯克的电影空隙越大，却越来越吸引观众。就政治而言，如果不承认实在界剩余物的存在，就不可能承认一种差异政治，只能存在着霸权政治，我们已经知道，霸权正是各种人类灾难的一个基本来源。

露丝·伊莉格瑞

　　露丝·伊莉格瑞（Luce Irigaray）深谙德里达之道。德里达对于形而上学和逻各斯中心主义心怀戒备，他长期以来就是要处心积虑地摧毁形而上学幻觉，暴露形而上学隐秘的操纵性和控制性，最终要让形而上学内在的二元论模型瘫痪和失效。德里达对于形而上学的警觉给予伊莉格瑞一些关键性理论启示。在她看来，男/女之间长期的二元关系完全契合于形而上学模式，这种关系为阳物中心主义主宰，也即是说，女性总是在男性的参数内被界定，总是将男性作为派生性、本源性、先在性的本体论而被定位，总是作为男性的补充物、对立面和客体来看待，在此，女性只能处于被压抑、被审查、被观看的位置上。

　　这是伊莉格瑞的理论前提。这种阳物中心主义或者说阳物本体论就成为伊莉格瑞猛烈抨击的形而上学话语，因为妇女在其中被吞噬、被排斥、被压制。这种阳物中心主义在弗洛伊德那里表现得淋漓尽致，因而，伊莉格瑞首先抨击的是弗洛伊德。弗洛伊德信奉解剖学，也即是说，信奉男人的男性生殖器，正是由于这种男性生殖器，男性就无可置疑地居于主导地位，就具有进攻性、主动性、支配性和中心性。而女性，由于这种生殖器的欠缺，就被说成是萎缩的、退让的，就被认为患上了"阳物嫉羡症"，女人的性发展就被看成是缺乏、渴慕、嫉妒和需求男性器官的过程，女人就被认为是性冷漠，没有占有欲，没有施虐感，等等，总之，被动的、欠缺的女人成为主动的、积极的男人的他者和对立面，男人仅仅因为解剖学意义的生理结构就成为支配女人的本体论，成为形而上学意义上的本质和起源。

　　伊莉格瑞就此要破除这种阳物中心论，将女性从其中解放出来。由于阳物中心论同形而上学、同哲学的元话语、同具有同一性的大叙事相互缠绕，相互印证，相辅相成，伊莉格瑞就此要破除和挑战的是整个连

贯性、系统性和逻辑性的哲学话语和哲学文本。正是在这种哲学话语中，
差异、他者、边缘都被同一性的罩子压制了。伊莉格瑞挑战这种哲学话
语的方式之一是，质询这种哲学话语之所以产生的条件；质询逻辑性、
系统性和总体性是怎样运作的；它们掩盖和压制了什么；逻各斯和主体
是通过怎样的排斥而得以确立的；显然，这种方式不仅类似于德里达的
解构，也类似于福柯的"考古"。正是通过这样的质询，哲学元话语的神
秘性才能被驱除，逻各斯中心主义才被视作是充满权力性的幻觉，作为
其表现形式之一的阳物中心论也并非先天自然的，而是对女性进行后天
压制的结果。总之，元话语的机制正是在这种质询中得以摧毁。

为此，伊莉格瑞的代表作《他者女人的反射镜》（*Speculum of the
Other Woman*）采纳的是一种反线性、反系统性的写作形式。这本书没有
开头，没有结尾，它最先讨论的是弗洛伊德，最后是柏拉图，这显然是
故意为之的反时间序列的"倒写"，因而也是反男性语法的"倒写"，如
果说，伊莉格瑞有意将这本书作为一个身体的话，那么在这个身体的"中
腰"部分，又不再倒写，而是遵循着时序。此外，这里的反射镜也意味深
长。它是一个凹透镜，能照射"洞穴"的奥秘，也即女性的奥秘；它的凹
透形状同女性的身体结构有同构性，它指代着女性的生理结构；同时，镜
子是反射性的，由于它的反射，镜像内外的形象颠倒过来，"颠倒"当然是
伊莉格瑞的企图；镜子还是西方哲学——形而上学的一种典型思维方式，
在这种形而上学里，女性正是照亮男人的一面镜子，是男人的他者，男人
的底片或映像，她是男人的反面、黑暗大陆，是缺失性的男人；而这一切
从另一个角度而言，也都需要镜子来重新照射、揭露、曝光。最后，这本
书的结构回避了通常的推理性和逻辑性的线性结构，它采纳的是镜子式的
结构。"镜子"一词在伊莉格瑞这里其意义可谓是负荷累累。

如何破除这种"镜子"神话？如何破除以"镜子"为模型的阳物中
心主义神话？伊莉格瑞的方式是模仿，即对男性话语的模仿。女性的这
种模仿应是过度的模仿表演，正是在对男性的模仿中，在这种嬉戏似的
重复中，完全的达成同一性的模仿梦想失败了、受挫了，性差异正是在

模仿中体现出来，女性所隐藏的东西正是在模仿中显现了，被语言和元话语稽查的女性可能性显现了，妇女的他者性也显现了，总之，女性在模仿中显现了女性气质，而这正是摆脱阳物统治论操纵的开端。

拒绝逻各斯中心主义或者暴露阳物统治论的操纵，当然就是要将女性从男性统治中解放出来。但是，这种解放不是重新为女性划定一个地盘，不是用稳固的、专有的、精心建构的语词或话语去界定她，不是再给她设置一个不同于男性特征的定义；这样做，无异于又确定一个女性中心主义，又陷入本质论的构架中，又陷入逻各斯经济中。因此，伊莉格瑞断言说："她们不应该将这一问题表述为'什么是女人'，而是应该重复/阐释女性在话语之内被界定为缺失、缺陷或主体的模仿和否定形象的方式；她们应该表明，就这种逻各斯而言，女性这一边完全可以进行过度的破坏。"这种破坏性即是对阳物统治论的破坏，但是，也仅仅是破坏，而决不带有丝毫的女性性征的定义重构，这样，伊莉格瑞就仅仅是将妇女解放出来而并未为她们设定一个位置吗？

的确如此。伊莉格瑞明确地说，诱使女人给自己下一个准确定义，这注定是徒劳的。如果说男人的性征集中于一点，集于他的下部的话，女人的性快感则是多元的，是全身心的，是离散和杂乱的。伊莉格瑞流传甚广的一部书名"The Sex Which is Not One"表述的正是这个意义。这个书名很难找到恰当的中文译法，因为"One"在此具有多种意义，它既可能是形而上学特指的同一性、原初性，"太初有一"的"一"，总体性意义上的"一"；也可能指的是单一性，数量上的"一"；还有可能指的是男性生殖器、男性之性，我们姑且译作"非'一'之性"。女性正是这种非"一"之性，即她与男性之性无关，与形而上学的元话语无关，她也不能被形而上学的同一性所界定，而且女性之性是杂多的，非单一的，正是性快感分布的杂乱性，导致了她的非完整性、含混性乃至歇斯底里性。于是，这一切就是顺理成章之事了："她容易激动、不可理喻、心气浮躁、变幻莫测。当然，她的语言东拉西扯，让'他'摸不着头绪，对于理性逻辑而言，言辞矛盾似乎是疯话，使用预制好的符码的人是听不

进这种语言的……她几乎从不把自己与闲话分开，感叹、小秘密、吞吞
吐吐；她返回来，恰恰是为了以另一快感或痛感点重新开始。只有以不
同的方式去谛听她，才能听见处于不断的编织过程中的'另一意义'，既
能不停地拥抱词语，同时也能抛开它们，使之避免成为固定的东西。当
'她'说出什么时，那已经不再是她想说的意思了。"

这是伊莉格瑞最富于争议性的段落，女性特征被视作是碎片，她具
有不稳定性、非确定性、矛盾性、流动性、多样性，她不是"one"（某
一个）。这些特性正是对于稳定的形而上学同一性的摧毁，对于阳物中
论的冲毁。但是，伊莉格瑞的这种反同一性的女性性征不也是来自解剖
学和生物学吗？如果说，弗洛伊德的阳物中心论有浓厚的解剖学倾向而
丝毫不涉及历史和意识形态的话，伊莉格瑞的这种非"一"之性不也同样
仰仗着女性的生理结构吗？不也同样地拘囿于一种非实践性的理论想象吗？

这正是伊莉格瑞饱受指责之处：她太耽于理论规划了，她太过于看
重解构哲学了。女性解放无论如何不是一个哲学议题，在另一些女性主
义者看来，女性解放似乎更应存放于广阔的社会实践之中，存放于物质
领域之中，形而上学对女性的压迫远远不及父权制所体现出来的物质压
迫更为有效和切实。女性解放是置入一个切实的社会斗争领域中，还是
搁置进某种观念式的哲学理论中，这正是不同的女性主义流派之分歧所
在。如果说，波伏瓦等人争取的是一种妇女平等、妇女权利和权力的话，
伊莉格瑞对此并不过分重视。她竭尽所能的是激活两性之间的性差异，
女性权力或者权利最终是同阳物逻各斯相对的一种逻各斯，它终究还是
在逻各斯中心主义的框架内运转，在伊莉格瑞看来，先前的女性主义的
所为只是从反面确证了阳物统治论，而女性则对任何权力都保持警惕。
只要是迷恋权力，就是迷恋父权制，迷恋逻各斯中心主义，迷恋同一性
控制。因而，伊莉格瑞反理论特点在于，不是直接而坦率地在父权制内
同父权抗衡、较量、争夺，而是溢出父权制之外，以多样性、变动不居
性来摆脱同一性的缰绳，最终同父权制达成的是一种差异性关系，而不
是权力上的平等关系。

理论的三个阶段*

　　这本书，这本书中的各篇文章，我早已烂熟于心。它们在不同时期成文的时候，我都是第一个读者，也是受益至深的读者。不过，我答应写这个序言，不单纯是因为我从书中获得的这份教益，也不单纯是因为我们多年来的默契和友谊，还因为将我们卷在一起的共同工作——正是这项共同工作，使得我们总是一起思考，并且因为这种共同思考，冲淡了我们的各自的日常生活方面的乏味和单调；也正是因为这些共同的工作，我们（以及另外一些朋友）并不承受理论思考本应承受的孤单。陈永国的成就，毫无疑问，我总是将它们看成是我的成就；反过来，我的一点进步，他也一定会视为是他的进步。至少，他的书，或者我的书的出版，在分享喜悦这点上，我们毫无差异。

　　这本书，跨越了批评理论的三个阶段：最开始是以索绪尔的语言学为发端的结构主义阶段：这是 60 年代法国独创性思想的开端，罗兰·巴特、克里斯蒂娃、叙事学和各种各样的文本理论展开了眼花缭乱的试验。文学借助于语言学的模式得以认知，人们第一次将主体和历史逐出了批评的视野，并将文学驱逐到语言结构的牢笼中：文学研究的法则，在语言学的法则下展开。接下来的阶段，是两个不同的线索的汇聚。一个线索来自于结构主义的内部反叛，德里达、罗兰·巴特和克里斯蒂娃等人发现了另外一个索绪尔，发现了一个强调差异性的索绪尔，他们依然将

　　* 本文是为陈永国《理论的逃逸》一书（北京大学出版社 2008 年）所写的序言。

文学限制在语言学内，但是，这不是结构和系统的语言学，而是差异和嬉戏的语言学。这就是人们通常所说的解构主义的阶段。在这个阶段，文本开始自我内讧，解构作为一种批评和哲学思潮出现，它们不厌其烦地对安静的等级森严且缺乏活力的形而上学进行了攻击。另外一个线索是新尼采主义的不屈不挠的涌现。尼采，通过巴塔耶、布朗肖和克罗索夫斯基的重新解释，直接锻造了福柯、德勒兹和利奥塔等的思想形象。在70年代，以索绪尔和尼采为开端的两条线索交织在一起，就形成了所谓的后结构主义阶段。这是理论的第二个阶段，这个阶段被索绪尔和尼采的两组概念所标志：差异、断裂、任意性以及力、欲望和身体。这两组概念相互援引，左右开弓，向总体性和理性发起了挑衅，在某种意义上，也是对现代性背景和形而上学传统发起了攻击。陈永国对60年代以来的这两个阶段都进行了提纲挈领式的勾勒——事实上，人们对这两个阶段的理论并不陌生。陈永国这本书中最有意义的是对理论的第三个阶段的分析。这第三个阶段，各种理论凭借自己的旨趣和潜能进行了复杂的重组。对形而上学的批判不再沉浸在纯粹的哲学抽象中，相反，具体的伦理和政治的问题塞满了后结构主义的视野。这个阶段不再构成一个明晰的理论思潮，而是一些具体的历史处境的批判。理论在这个时刻处在一种多样性的踌躇状态。

这本书不可能对各种各样的后结构主义伦理政治进行全面的梳理，陈永国关注的是两个潜在的但是意义非凡的线索：一个是马克思到德勒兹到詹姆逊到哈特的线路；一个是索绪尔到德里达到斯皮瓦克的线路。在第一个线路中，德勒兹不是和人们通常所熟悉的尼采发生关联（这种关联当然是决定性的），而是和马克思发生了联系。这个联系，使得马克思和德勒兹受到了双重的激活。德勒兹的领域化/解领域化概念、欲望和流动概念，同马克思的资本概念结合在一起。资本在流动和领土的范畴中得以重新定义：资本的特征正是流动，同时，这种流动是一个解域化、领域化和再解域化的不停息的过程（这也正好是欲望的运动特征）。这也是一个地理的认知测绘过程。德勒兹式的欲望之流，一旦成为马克思的资本的特殊的内在性，我们就看到了一个全新的地缘政治的诞生。它被

哈特和内格里命名为"帝国"。事实上，在这个帝国中，我们看到了《资本论》和《共产党宣言》的完美缝合。而缝合的针线，就是德勒兹的永不停息的欲望之流。陈永国对此有一个完整的描述——这或许是本书中最为精彩的部分。

这本书另一个有意义的问题是重新探讨了翻译问题。这是围绕本雅明、德里达和斯皮瓦克展开的另一条理论线索。无论是本雅明还是德里达，翻译都不是一种语义的再现，对本雅明来说，原文之所以需要翻译，是因为它想存活于另一段历史，另一个地方。因此，译文是原文的生命延续，是原文的分娩，但是，译文在"分娩的阵痛中"宣告了原文的死亡。译文并不是将忠实作为对原文的纪念。这种翻译的分娩和存活——德里达重读了本雅明——正是一个"延异"过程。正是经由翻译，语义在时间的延宕和空间的变异中存活，是在时空的越界中存活，而不是原义的单纯复述。延异过程中的越界充满着暴力，这正是文化政治的特征，文化政治正是出没于这个翻译的延异中，出没于这个时空的越界轨迹中。我们看到，翻译，根本上是一个政治问题：它既是抵制和批判的，也是暴力和征服的，既是自发的充满着爱欲的身体性的，也是富于策略性的文化抉择式的。解构主义还推开了诸多的伦理政治大门。在此，每一次决断都是政治性的，但是，有一种特有的反决断的犹豫，德里达赋予这种犹豫一种困境的诗意——或许，犹豫和难以抉择，是生活、政治和伦理的一切奥妙所在。犹豫总是在责任的重压下徘徊。犹豫和责任相互依偎。这本书不厌其烦地探讨了这一点。如果相信这一点，我们会理解德里达闪烁其词的辩证法则，理解那些词语和词语之间的蜿蜒式的盘旋，理解那些思考本身的诡异、暧昧和复杂性的深渊。这个文本和思考的深渊，不是偶尔为之的两难，而是一个基本的困境。所有的决断都是舍弃。人类及其各种精神生活从来不是一目了然的。在此，犹豫上升到风格的层面：既是一种生活政治的风格，也是一种美学政治的风格。

理论的第三个阶段正在它的展开过程中。这个过程，不再是单纯的理论抽象，而是理论对现实的再叙事。看上去，纯粹的理论发明走到了尽头。为此，人们现在开始发表对理论的凭吊，有一部分人在哀悼 60 年

代以来的理论的消亡。事实上，对理论的抵制一直是理论发明的一个重要组成部分。人们甚至会说，理论就是在对理论的抵制中存活的。在什么意义上，人们会说理论消亡了？事实上，只要思考没有停止，理论就不会消亡。即便人们直接讨论今天的政治经济现实，仍旧无法脱离理论的框架——理论的视角不仅重写了我们既有的历史，同时还打开了一道道隐蔽的思想窄门。在这本书中，我们显而易见地就能发现，如果不是本雅明和德里达的翻译理论的出现，我们会从翻译这个角度去理解不同文化之间的政治碰撞吗？如果没有德勒兹的流动哲学，我们会从"帝国"的角度去理解全球化吗？同样，如果不是后殖民理论的出现，我们会去发现一种世界银行文学吗？这些理论并不意味着一种独断的真理，而是意味着一种新的发现，一种新的认知。事实上，在人文科学领域，一切的绝对独断论都必定是知识暴君。既然如此，那么，认知的意义何在？用福柯的话来回答吧："它是好奇心，而且是唯一的好奇心，值得我坚持不懈地去实践它……它有权探究在自己的思想中什么是可以通过运用一种陌生的知识而被改变的。"或许，自我认知、自我批判，这就是理论的意义所在。如果是这样去理解理论话语，人们就不会去质问欧洲的理论是否符合中国现实这样的愚蠢的问题了。从来没有一种理论和一种实践能够天衣无缝地结合，理论和实践的关系是一种相互修正的关系。而知识的快乐来源之一正是这种彼此的修正，以及这种修正中的发现和建立在这种发现之上的自我修行。

正是在这个意义上，这本书表达了理论写作中的快感。这种快感被思考的强度所强化。理论因此在这里变得非常密集，一个线索连着一个线索，一个焦点接着一个焦点，就如同高原上的不停息的长途奔波。这种思考的奔波，同人们常见的一般性的浮光掠影的理论介绍毫无关系。相反，它充满活力充满激情地穿越于各种理论之中，这些理论被作者所贯穿起来，它们发生了各种各样的关联。这种理论上的密切关联迫使我们思考，而这本书的作者在穿越这些理论，迫使我们思考的同时，却也提醒我们，对理论的穿越，在某种意义上，也是一种理论的逃逸。

文化研究与大学机器

保罗·德曼曾经夸张地说过，终有一日，解构主义将会帝国主义式地占领大学的文学研究领域，但是直到病逝，德曼也没有看到这一幕，相反，短短十几年后，不是解构主义，而是文化研究却帝国主义式地占领了大学课堂。如今，在美国的学术机器中，文化研究成为一场声势浩大的运动，它有自己的杂志、课堂、会议、教授、听众、组织，文化研究挤进了社会学、文学、人类学、传播学、语言学、历史学，挤进了一切人文科学领域。文化研究像一场狂风暴雨，将美国大学中几十年的形式主义趣味冲刷得干干净净，它几乎让所有的大学知识分子对它产生兴趣。但究竟什么是文化研究？文化研究的魔力何在？事实上，文化研究是反定义的。它不是一个学科，不是一个理论流派，不是一个学术行会；与其说它是定义式的，不如说它是描述性的，它无法组织起一个一致的本质性的学科属性，它仅仅是一个策略性的命名，是对一种学术趋势、趣味的描述，是描写学术转向的权宜之计。文化研究，最好不要将它视作为一种方法模式，视作为一种共同的主题探讨，视作为一种理论的完善和深化，最好将它视作为一种态度，视作为大学机器的策略性调整，视作为大学和大学知识分子某种新的存在方式。

大学是整个社会机制中最具有反思能力的空间，至少，大学并未受到商业逻辑和权力逻辑的过于粗暴的渗透，因而具有某种程度的自律性。这种自律性，长期以来表现为大学的不谙世事，大学对世俗生活毫无兴

趣，它始终如一地关注超验性，关注普遍性，关注一以贯之绵延千年的永恒主题，大学深陷于形而上学问题的纠缠中，大学的疑问就是本体论的疑问，大学的猜想就是玄学式的冥想，大学的功能类似于神学功能，大学知识分子就是无所不能的普遍知识分子，他们质疑和玄想的方式就是哲学，因此，哲学在大学中长期享有无限荣光的地位。但是，随着形而上学的捣毁——形而上学的捣毁是一个漫长的过程——玄想式的哲学的优先位置也变得岌岌可危，那些饱受形而上学压抑之苦的学科兴趣开始有了抛头露面的机会，超验性欲望不再是大学的唯一被承认的学术动力，相反，反超验性、反普遍性成为一股潮流：为什么非要诉之于遥远的无限性？为什么一种研究、一种兴趣非要带上本体论式的置疑？为什么要信奉那些带有真理意志的哲学要求？为什么要把多种多样的经验还原为一个呆滞的"一"？总之，为什么不能对日常生活产生浓厚的兴趣？难道我们每天置身于其中的日常生活与我们无关痛痒？我们为什么要放弃周遭的语境而转向那些难于解答的空洞问题？

文化研究正是大学产生自我怀疑后的一个选择，一大批大学知识分子接受了法国理论对超验性的批判，他们开始转向微观而具体的实际经验，开始转向日常生活，转向世俗文化。如果说法国理论仅仅推翻了形而上学从而为日常生活的批判打开了大门的话，那么，英语国家则因为他们所特有的实用主义禀赋与这种日常生活批判一拍即合，英语国家的知识分子早就为他们的超验能力感到愧疚，他们当中很少涌现出能与欧洲大陆相提并论的哲学家。在纯粹的理论方面，他们只是欧洲人的学生和阐释者，欧洲无论怎样罕见和艰涩的理论家，在英语国家都会得到淋漓尽致的解释。英语国家对欧洲的理论烂熟于心，但是，他们产生不了欧洲那样的理论和理论家。他们总是对具体性感兴趣，对眼下的东西感兴趣，对日常生活感兴趣，他们是些不折不扣的经验主义者，他们擅长于具体性的分析和批判。这样，与其说是他们有意地选择了文化研究，不如说是文化研究自然而然地选择了他们。他们和文化研究有一种天然的亲和力。

这样，不是法国和德国，而是美国、英国和澳大利亚的大学在全力

鼓动文化研究，文化研究将英语国家的实用潜能激发出来，将他们的理论实践能力激发出来。如果说欧洲的理论是来自于对现实的抽象的话，那么，文化研究将这种抽象而来的理论再一次应用于现实；它是理论的实践，是对理论的消费。在文化研究这里，理论已经化成了一种巨大的方法论资源；或者，反过来说，理论发展到十分严密、十分高级的阶段，它内在地需要文化研究将自身现实化，它需要文化研究作为它的归宿。确实，在文化研究这个新型的学术机器中，那些交替并置而又有巨大差异的理论形态被有机地组织在一起，各种各样理论形态的差异性界线似乎被抹去了，理论之间的时间距离也扯平了，理论像是从各个山谷里涌来的小溪，在文化研究这里汇成了河流，这些理论为了获得它们对日常生活的解释能力，彼此借用、妥协、改装、协调，相互利用。文化研究充分暴露了理论的弹性。在此，理论的协调并非为了生产另一个惰性理论，也不是组织一把万能的钥匙，不是构成一个静态而顽固的理论模型。它们的协调更多是随机的、稍纵即逝的、一次性的、有具体诱因的，这些理论的协调就是为了和活生生的历史达成一种方便的阐释关系，它要和一种当代语境、和一种历史实践发生相关性。因此，文化研究并不要求一种成型的理论，但它依赖各种各样的理论，它不是一种理论流派的名称，也不是一个有高度自治性的知识区域，它仅仅是由于当代征候的压力而必须采取反应的庞大的学术机器。

这样一个学术机器的兴趣就是当代的世俗文化。文化研究中的"文化"就不再带有精英主义色彩，它不再是那种惯常的高级知识分子文化，相反，文化在此是政治性的。只要是涉及到意义的生产、流通、消费的日常行为都是文化。文化被"意义"所定义，它不再是纯粹的唯美主义的，也非博物馆式的，相反，它充满权力色彩，文化成为意义的斗争场所，最终也是利益的斗争场所。因此，文化研究毫不奇怪地滑向了历史主义，在当代资本主义社会里，阶级、身份、性别、种族的不平等不再通过一种直接的压制关系表现出来，而是对意义隐秘的操纵、争夺、控制的结果；权力不再表现为暴力，现在它粘附在意义上，它借助意义自

我掩饰，权力正是借助意义的名义而实践的，意义的生产和消费最终都
是权力的战略效应，文化研究的一个基本意愿就是揭开意义的面具、暴
露意义的活动机制，最终暴露资本主义的权力现实。这样，文化研究既
是历史性的，又是政治性的。显而易见，它的源头既在马克思主义传统
之内，也在结构主义和后结构主义传统之内；既在工人阶级的左翼传统
之内，也在大学知识分子的批判传统之内。文化研究正是受惠于这些各
种各样的知识传统。它频繁地在雷蒙·威廉斯的文化唯物主义理论、阿
尔都塞的意识形态理论、葛兰西的文化霸权理论、福柯的权力理论、列
维-斯特劳斯的神话理论、罗兰·巴特的神话学理论以及法兰克福学派的
批判理论之中穿梭，这些理论无一例外地是对资本主义的压制关系和权
力关系的揭发和暴露。文化研究依赖于这些大理论，它有时是对这些理
论的直接套用，有时是对它的改良运用，有时又将他们组装起来征用。
文化研究依据对象的差异性而灵活地运用这些理论，这样，文化研究从
来不是一种僵化而呆板的阐释学，它总是在摸索中展开它的叙事，它在
整理、调节、归纳、除幻中展开它的叙事，它待在纷乱的线索里面查询、
观望而不是以一种突现的理论形态匆匆作结。文化研究并不企图一劳永
逸地解决某个问题，它并没有强烈的理论上的抽象意图，相反，它总是
随机的、具体性和策略性的，因而，它并不具备一个稳定的构架、它并
没有一个确切的程序、手段、方法。它没有一个确切的定义。

　　让我们再说一遍，文化研究不是一个流派，不是一个理论组织，它
仅仅是大学知识分子对资本主义的不平等关系的校园批判。当然，这种
批判并不能触及到根本的资本主义体制本身，校园批判尽管是立足于底
层，但底层对此一无所知，校园批判已经变得职业化了，它变成了一个
纯粹的智识活动，变成了一个书本作业，变成了一个课堂游戏。如果说，
在 20 世纪 60 年代，资本主义校园内激进的左翼思潮越过了围墙的话，那
么，现在，文化研究——毫无疑问，它继承的是左派传统——更多的是
大学内部的一种生存形式。

我的巴黎行

巴黎还有知识界吗？这是德菲尔（Daniel Defert）和埃瓦尔德（Francois Ewald）先生共同的疑问。当我让他们将今天的法国知识界同 20 年前的法国知识界进行一番比较的时候，他们几乎都是这样作答。德菲尔的态度稍稍温和，他的意思是，时代发生了变化，知识分子的学术训练和论争都不同于福柯那一代人，现在的知识分子更加职业化，更加学院化，但也更加封闭了。即便是知识分子辩论，也更多地是被媒体所操纵，而不是来自知识分子的内在冲动。德菲尔和埃瓦尔德是最接近福柯的人。前者是福柯多年的同性伴侣，后者是福柯在法兰西学院的助手。对福柯的了解大概很少有人能超过他们。他们参加了福柯组织的诸多政治活动和学术活动。尤其是德菲尔，正是他的倡议，福柯同他一道成立了著名的监狱信息小组。

福柯去世后，他们整理了福柯的作品，福柯在法兰西学院的讲座就是他们整理的（国内出版过《必须保卫社会》、《不正常的人》和《主体解释学》三本）。但是，如今，他们的政治取向完全不同。用德菲尔的说法是，"我是福柯左派，埃瓦尔德是福柯右派"。德菲尔如今辞职了，居住在当年同福柯一起生活过的房子里。当德菲尔先生开门让我进去的时候，一个强烈的好奇心就攫住了我：这是福柯生前居住的房子吗？德菲尔大概看出了我的意思，还未等我开口，就主动告诉我，这就是福柯生前的居所——尽管有一些心理上的准备，我还是泛起了一些激动（我早

就过了容易激动的年龄了）。福柯，就是在这里生活吗？那些不朽的著作就是在这里写出来的吗？不错，德菲尔指着屋子里的家具告诉我，这张桌子是福柯在瑞典写疯癫史的桌子，另一张桌子是福柯写《规训与惩罚》的桌子，如今改成卧室的地方是福柯以前写作和工作的地方，这个客厅是当年知识分子政治聚会的客厅。他在慢慢地向我介绍着，我在书本上所了解到的 30 年前的巴黎风起云涌的智识画面，现在，居然有些不可思议地成为一个具体的活生生的现实。

德菲尔先生非常亲切，这是一种自然的亲切，令人感到舒服。而且，他细心、周到，更重要的是，友善。他尽量地满足我（一个来自遥远国家的人）的要求，允许我们拍照，拿出福柯的少见的照片给我们看（有两张"巅峰时刻"的照片让我过目不忘，一张是面对警察机器，另一张是正在"享用快感"），浏览福柯的书架（我在书架上看到了多卷本的巴塔耶文集和康德文集，一张贝克特的照片，一张福柯的被多次印刷的照片，还有一张女性的照片，可能是福柯的母亲？）。德菲尔先生年轻时候是激进毛派，1975 年来过北大，他现在在整理福柯的著作，而且对福柯著作的翻译情况也非常熟悉，他了解上海人民出版社出版的福柯的法兰西学院的讲座。在他的桌上，福柯两大卷《言与文》被翻旧了（这本书好几年前就被翻译成中文，但迟迟未出版），这是福柯所有文章的结集，是按照发表年代而非写作年代来编排的。德菲尔认为这本书非常重要，是福柯的思想自传，可以成为福柯思想的重要参考。尽管有点迟疑，但我还是有些冒失地问他和福柯之间的私人情感，"我从不跟传记作者谈福柯的个人生活，但你来自那么远的一个国家，我可以跟你讲讲我和福柯的关系"。他是 1961 年通过里昂高师的一位教授认识福柯的。那个时候，他刚到巴黎一周，而福柯也从国外回到巴黎一周，此时，福柯尚未成名。在他们一起度过的第一个晚上，罗兰·巴特和另一个人也在场。为什么会迷恋福柯？他给出了三个原因：首先，他们的哲学兴趣有共同之处，他们都对现象学的统治地位不满，而那时，福柯恰恰超越了现象学，福柯的研究兴趣和方式都是处在当时强大的现象学传统之外的；在政治立

场上，他们也情投意合，福柯是左派，德菲尔是毛派，他们都反对阿尔
及利亚战争。德菲尔当时还是反战的学生代表，十分激进，福柯也曾经
短期性地加入过法共。相对于德菲尔而言，福柯更是一个无政府主义者，
他对任何的权力机构都充满怀疑，多年以后，密特朗的一个朋友曾经希
望福柯和密特朗见面，被福柯断然拒绝："跟他握手，会把我的手弄脏。"
当然，还有一个非常重要的原因——德菲尔先生开始并不是很愿意谈这
个问题——在当时的法国同性恋圈子中，福柯对爱情和友谊持有一种独
到的观点（他曾经写过一篇文章《作为一种生活方式的友谊》）——在同
性爱中，双方之间的友谊和爱情应该平等，他们应该是一种对称关系，
同性双方不应该有贫富之分，贵贱之分，高低之分，任何的控制性的权
力因素应该在这种关系中被清除。这些观点，现在已经被广为接受，但
在那个时候却非常大胆，非常新鲜，而且是开拓性和先驱性的。福柯对
爱情和友谊的这些观点，对德菲尔产生了吸引力。

　　说到福柯的学术生涯，德菲尔提及了尼采、巴塔耶和布朗肖对福柯
的影响。尼采在 20 世纪的德国被当成一个右派，一个法西斯主义者，但
在 20 世纪的法国却被看做一个左派。是乔治·巴塔耶冒着政治风险将尼
采和左派结合起来的，而福柯和德勒兹则强化了这一点。在法国，尼采
被看做是同马克思和黑格尔的决裂，这对福柯有着决定性的影响。福柯
对古希腊的研究也是通过尼采来进行的。但是，福柯同海德格尔保持距
离，并丝毫不提海德格尔的尼采形象。德菲尔也勾勒了福柯著作的几个
特点：他对历史作具体而细致的研究，这使他同传统的哲学家形象不太
一致，人们开始很难认同这是哲学著述。福柯对于神学和上帝进行了否
定，人们必须从哲学的背景去理解福柯。此外，他着重谈到了福柯关于
治理术（Governmentality）和生命政治（Biopolitics）的思想（生命政治
和生命权力是目前福柯被广为谈论的遗产）。他还谈到了福柯在美国和法
国的研究情况，他对某些法国教授阐释的福柯非常恼火（这是他唯一表
达不满的一次），相反，他对美国的朱迪斯·巴特勒（Judith Bulter）等人
的福柯阐释持有敬意。

　　福柯在法兰西学院的助手埃瓦尔德选择了另外一种职业，他在法国一个非常有影响的雇主协会上班，按人们的通常想法，他是在为资本家服务。当巴黎的知识分子听说我要去拜访埃瓦尔德，他们都无一例外地指出了他的右翼的政治取向——尽管没有人充满敌意，但显然，埃瓦尔德先生所作的政治选择，让知识分子们多少觉得有点意外，而且，似乎还有些好奇，埃瓦尔德背叛了福柯吗？因为，福柯从来都是以一个左派的形象出现在人们面前。对埃瓦尔德的这一政治选择，德菲尔倒是没有任何微词，当他知道我离开他家之后，马上要去拜访埃瓦尔德先生时，就跟我简单地介绍了一下后者，说他有一点"不正经"，但他又马上解释，这个不正经，不是指的不严肃和不认真，而是指的幽默一类的东西。我猜测，用我们中国人的现今的流行说法，埃瓦尔德先生大概喜欢"搞笑"。此外，德菲尔先生还介绍，埃瓦尔德不是那种固执己见的人，他非常善于倾听和接受别人的意见。显然，他们两人并没有因为政治立场上的分歧而分道扬镳。

　　果然，埃瓦尔德先生在一个看上去是庞大的公司的机构里同我们见面了。按照我的要求，他认真而努力地勾勒福柯的形象，他也同样地提到了福柯的治理术思想、福柯对历史的重新阐释、福柯对知识自身的束缚特性的解放，以及福柯独创的方法论，等等。在某种意义上，福柯是一个古典哲学家，是一个追求真理的哲学家：要说真话，要追求真理。福柯对真相非常在意，而不是对真相的解释在意。但是，在一个"福柯右派"面前，我最想问的是福柯的政治立场，我特别想知道福柯对待哈耶克的态度，这首先是因为福柯曾经对哈耶克表现出强烈的兴趣——他曾在法兰西学院讲座中专门讲述过自由主义。还因为，哈耶克和福柯这两个人是中国最近十几年来被谈论得最多的西方思想家，而且，在中国，哈耶克的信徒和福柯的信徒，基本上是两种完全不同的人——哈耶克的信徒总是在攻击"后现代"的福柯。埃瓦尔德的回答是，福柯非常尊敬哈耶克的思想，尤其是哈耶克的自由观念。福柯晚期讨论的核心问题之一就是自由问题。因此，不可避免地会对哈耶克产生兴趣。至于福柯的

政治立场，埃瓦尔德反对将福柯说成是一个左派，他认为，福柯在 60 年代的思想接近右派。他的解释是，福柯拒绝任何的政治标签，他拒绝从抽象的意识形态的角度出发来确立政治立场，也就是说，不是先给自己确定一个左派或右派形象，然后再根据这个形象来做出政治判断。对于福柯来说，政治性的参与总是个人性的参与，而非凭借党派背景来参与，因此，福柯更愿意从具体事件出发，从事情真相出发来做出政治上的选择。所以，从这个角度看，福柯并不是人们认为的那样是所谓的绝对左派。他举一个例子，当年密特朗的社会党赢得了大选，正当选举结果出来的那天，他和福柯从瑞士坐火车返回法国，在过边境的时候，福柯略带嘲讽地说，我们现在进入了一个社会主义国家了。

埃瓦尔德描述了一些福柯的个性。比如，福柯非常紧张，当有人恶意攻击他的时候，他会暴怒，会奋力反击；福柯喜欢朋友，重视友谊；福柯喜欢开玩笑，有时候说着说着会突然地开怀大笑；等等。比起德菲尔对法国知识界的失望来说，埃瓦尔德对如今的法国知识界简直是充满了不屑："现在还有知识界吗？"他甚至是对整个法国和巴黎都充满了失望。他说，你看看，巴黎是什么？巴黎很漂亮，有很多博物馆，巴黎自身就是一个博物馆，可是，巴黎人现在就活在这个博物馆中，活在这个博物馆编织的梦幻中，这个梦幻吸引了大量的游客，但是也在自欺欺人。他边说边笑——你很难判断他对此的真实态度。当得知我住的地方离萨特和波伏瓦常去的咖啡馆不远时，便让我上那里去看看，"你进去看看，你在那里坐坐，你去体会体会，你默想默想，我离波伏瓦是多么近啊！那里面什么也没有变，墙、地上、桌椅板凳都没变，连服务生都没变，但是，有一点变了，服务生的态度变了，那里坐着的人的大脑变了，变空了"。

对巴黎知识界现状不满的不仅仅是埃瓦尔德一个人。德勒兹的学生阿里亚兹（Eric Alliez）对巴黎的大学教授更加藐视。他告诉我，在 20 世纪 80 年代末，大学对福柯、德勒兹等哲学家进行了攻击，以至于在哲学上出现了针对 1968 年革命的反革命，正是在这样的情况下，德勒兹针锋

相对，写出了《什么是哲学》一书，这本书带有强烈的论战性质，对大学内部的哲学观念进行了针对性的反驳。阿里亚兹写了一本书来进一步阐述《什么是哲学》，他是旅行哲学家（这似乎很符合德勒兹的游牧思想，尽管德勒兹对旅行兴趣不大），在世界各地的大学教书，我问他为什么不在法国教书？他的回答让我十分惊讶：因为，德勒兹为他的一本书写过前言。法国的大学如此保守吗？——尽管中国的大学也充满门户之见，但是，这样的情况在中国的大学还是比较少见。阿里亚兹是德勒兹的追随者，他对法国大学充满了怨气，对大学的哲学趣味充满抵触，他不断地和大学体制和主流论战，他曾写过一本对现象学挑战的书《现象学的不可能》，这本书如今已经脱销。

阿里亚兹非常豪爽，留着长发，衣着随便，不停地抽烟，用一个很大的碗喝咖啡，谈吐富于激情，是典型的激进左派形象。快到中午的时候，我们敲响了他的房门，他光着膀子，探出头来，把翻译吓了一跳。说实话，我喜欢这样的人，一看就是我的同类。我马上在心理上消除了和他的距离：这是我们的同志。确实，我们之间不需要任何修饰和客套，谈话轻松愉快，到最后，我居然和他开了一个有点随便的中国式的玩笑。他的家，所有的墙上都挤满了书（法国知识分子家中的藏书让我印象深刻，我去过的几个人的家里，客厅差不多都是书墙），还挂着几张画，整个房子很旧，但一看就知道是知识分子的居所（法国知识分子家里都很旧，这让我很喜欢）。我们先彼此自我介绍了一番后，他从生产技术的历史变迁的角度来谈论马克思和德勒兹。显然，他试图在马克思和德勒兹之间找到关联——我一下子就想到了哈特和内格里，后两个人的工作也是如此。当然，他对后两个人的著作很熟悉。阿里亚兹深受德勒兹的影响，对德勒兹非常尊敬，因此，话题总是离不开德勒兹。他告诉我，在法国，有一批"德勒兹人"（我不知道这个词法文怎么拼写，后来更年轻的哲学家杜灵也讲到了这个词，除了"德勒兹人"外，还有"福柯人"）。他讲到了阿兰·巴丢（Alain Badiou）谈德勒兹的书，他自己写的关于德勒兹的书，德勒兹论画家培根的书（也许是受德勒兹的启发，阿

里亚兹写了一本论马蒂斯的书），谈到德勒兹的社会理论的时候，他向我介绍了塔德（Gabriel Tarde），一个与涂尔干同时的但又是对立的社会理论家，我完全没有听说过这个人。我只知道德勒兹受到尼采和伯格森的影响，但他受塔德的影响，我则完全不知道。阿里亚兹非常慷慨，尽管他知道我看不懂他的那些法文著作，当他提到了某些人或者某些观点时，还是大踏步地一遍遍地冲向他的书架（他似乎对所有的书的位置都了如指掌），取出这些书，放到我面前，然后慷慨地说："这个送给你"（他或许也把我看做是"德勒兹人"吧）。他差不多给了我十来本书，当最后告别时，他跟我说，你们中国的学者除了对西方的哲学应该了解外，还应该创造自己的思想和哲学。我告诉他说，思想和哲学对我来说，并不是最重要的，对我来说，最重要的是，要过一种哲学生活。他听了，顿了顿，又大踏步地冲向他的书架，取下一本厚厚的书：《德勒兹——哲学生活》，"这个送给你"。他这样说，使我有些感动。这本由他主编的书非常有意义，是阿里亚兹在巴西组织召开的一次德勒兹讨论会的论文集，里面有詹姆逊、阿甘本等人论德勒兹的文章。阿里亚兹在前面写了一个前言。借此，我们讨论了一下是否在中国也该开一个德勒兹的讨论会。

去法国之前，法国驻华大使馆的文化专员满碧滟女士（Fabyene Mansencal）（我特别感谢她的友好邀请，正是她促成了我这次巴黎之行）告诉我，克里斯蒂娃（Julia Kristeva）6 月份将会来北京。我应当在她来北京之前访问她，但是，我是在离开巴黎的那一天才见到她的，她是我见到的最后一位巴黎知识分子。她非常忙碌，因为临时有会，我们的会面时间提前了。到达她的办公室的时候，还有几个人围着她。在她办公室所在的走廊的墙上，到处都是学术讨论的海报和信息，很多与她本人相关，有一些上面还印着她的照片。显然，她是巴黎知识界的名流，在中国的文学批评和理论领域，她的名字也广为人知——尽管她的作品翻译成中文的只有流传并不广泛的两部著作。跟我料想的差不多，在这里，能找到罗兰·巴特的影子。墙上的海报上有不少与罗兰·巴特相关的讨论会、课程和消息，只是在这里，罗兰·巴特才扑面而来（法国的哲学

家都不怎么提及罗兰·巴特，也不怎么提及拉康。我也只是碰到几位精神分析学家时，才听到了拉康的名字）。果不其然，罗兰·巴特和克里斯蒂娃有着不寻常的友谊。我见到她的时候，她用汉语说了一个很长的句子，让我惊讶了半天。她曾是中文系的学生，但是，她的汉语学习还是没有坚持下来（西克苏也学习过一年汉语，同样也没有坚持下来，她倒是建议我学学法语）。克里斯蒂娃对她的名字的汉语拼写非常感兴趣。不过，她的名字的汉语写法并不固定，我也只是给她写了一个比较通行的名字，她希望我能解释这几个汉字的意思。而且，她的丈夫索莱尔对汉字也非常感兴趣（他对足球也很感兴趣，那天，他正在为法国队的比赛操心）。我们的话题当然是中国。1974 年，她和罗兰·巴特、索莱尔等人访问过中国。我们说起了那次中国之行，克里斯蒂娃回忆了罗兰·巴特的态度，当时，他们到中国，到处被人盯梢，完全没有自由。罗兰·巴特后来索然无味，他完全没有兴趣听主人的介绍。但是，她本人对中国充满了好奇心——尽管她对中国当时的民主化有所不满，但在中国还是充满了兴奋，尤其是对中国妇女的解放程度印象深刻，她回法国后写了《中国妇女》一书，她拿出这本书的新版本送给我，这本书的封面上还印刷上中文题目——我知道这本书饱受争议，但显然，它仍在不断地重印，她送给我的就是一本崭新的刚刚重印的书。

她去年 6 月和今年 6 月都曾计划访问中国，但是，因为有事情两次都临时取消了，"希望明年 6 月能去中国"。大概她只有 6 月才有空。我问她，对现在的中国有什么想象？显然，她很愿意谈这个问题。她假设中国存在着两种可能性：一种是中国哲学的和谐理念能对世界产生积极的影响；另一种是中国因为自身的焦虑和困境难以克服而盲目地施展暴力。她刚出版了一部新的小说，里面有一个主人公，是中国人，因为在社会中找不到自己的恰当位置，而变得焦虑不安，毫无理性，暴力横行。这本小说出版后，人们的评论完全忽略了这一点，事实上，"这才是这本小说的重心"。她希望中国的知识分子（当然法国知识分子也当如此）能够利用自己的力量，将中国哲学的和谐观念付诸实践，用思想的力量来抗

衡国际关系中的经济霸权。她很看重知识分子的社会功能，当我告诉她有人说巴黎现在没有知识分子了，她的回答是："哦，那是些虚无主义者的说法。"

同克里斯蒂娃一样在中国具有相当知名度的西克苏（Helene Cixous）住在一个新的公寓里面。因为联络上出了一点问题，我们迟到了，她在家耐心地等我们。她看上去完全是一个艺术家，个子非常高，非常时髦，非常有魅力，而且，非常平易近人。尽管只有一两篇文章被翻译成了中文（她甚至没有一本书翻译成中文），但很奇怪，西克苏是中国年轻女性知识分子尤其是年轻女性主义者的一个偶像，她经常被援引为"身体写作"的理论源泉——我在北京的一个朋友，正在写关于她的博士论文。我跟她谈起了她在中国影响巨大的一篇文章《美杜莎的笑声》，告诉她，这篇文章在中国被广为传播，而且是收在一本女性主义文选中。她有些无奈："这是年轻时候的习作，但被翻成了各种文字，被收到各种选本中，不过有影响总不是坏事。"她告诉我，她本来要去瑞士的，但因为我要来，她将瑞士之行推迟了。我们的谈话断断续续。法国知识分子都具有一种特别的谈话能力，即便对方不说话，他们也都能一直谈下去，但是，西克苏有一点不一样，她总是说几句，然后停下来，再等我说——她并不侃侃而谈。我知道她和德里达之间有深厚的友谊，因此，话题围绕着德里达展开，讲到了德里达的中国之行，德里达著作的翻译情况，德里达的写作风格，德里达发明的词语，以及德里达的晦涩，等等。我说，德里达曾经写过这样一句话，"我梦想像个女人那样写作"。她听了，说，她要告诉德里达，告诉他有人还记着他说过这样的话。看得出来，她对德里达充满了怀念。在断断续续地谈论德里达的时候，有几个时刻，她非常难过。西克苏写过一本与德里达有关的书：*INSISTER*。她告诉我，这本书的标题有一种德里达式的歧义，这是一个发明的词语，可以有两种读法：一种读法是 insist-er，"坚持者"的意思，另一种读法则是 in-sister，它表示"在姐妹中"，这两种读法，正好是西克苏和德里达之间的关系的恰当描述。

西克苏除了写哲学文章外（她不认为自己是哲学家，更看重自己的作家身份），还写了大量的小说和剧本。她是法国太阳剧社的编剧，和太阳剧社的导演姆努什金（Ariane Mnouchkine）进行过长期合作。西克苏没有来过中国，但她的一个剧本中的主角是中国人，太阳剧社（Theatre du Soleil）是法国一个非常有名的先锋戏剧团体。西克苏提议带我去看太阳剧社的排练演出，还希望我去听她的一次课，她在大学讲述"普鲁斯特和德里达"，她的讲课是在周六，因为我的翻译在周六例行休假，所以我没有成行。不过，太阳剧社却让我看到了另一个世界，在巴黎东郊的一个废弃的军火库里，剧社正在排演一个戏剧。我对这个剧社的工作机制非常感兴趣，这里所有的人都很平等，所有的人都拿一样的工资，在排练和演出之外，这里的人并没有职业的区分：有一个事情需要人了，那么，不管是谁空着，他都可能去干这件事。演员可以当服务生，舞美可以当厨师，服装设计可以当清洁工等等：这里多少还残存着一些公社的性质，残存着乌托邦的性质——有很多人在这里干了几十年。

斯蒂格勒（Bernard Stiegler）教授有着传奇般的学术生涯。不断地有人向我介绍他。他年轻时是激进左派，曾加入过共产党，加入共产党的目的是为了从党内来改造党，但是，他的希望不久就破灭了，半年后退出共产党。后来因为抢银行而被捕入狱，在监狱里面待了5年。他在监狱里面读了大量的哲学书籍，并希望能见到德里达。德里达去监狱看望了他。从监狱里面出来后，他开始跟着德里达作博士论文，斯蒂格勒是现象学专家（她的女儿是个年轻的尼采专家，刚刚出版了一本饱受好评的论尼采的书），他的研究起点就是德里达论胡塞尔的著作，他听说过中国有一批研究德国现象学的专家，当我告诉他中国的现象学专家对德里达论胡塞尔的书很不满意时，他兴趣大增，"我倒是想听听他们说些什么"。他的博士论文主要是讨论技术与时间的，有好几大卷（南京的译林出版社曾出过其中的第一卷）。斯蒂格勒现在在著名的蓬皮度艺术中心工作，他看上去谦和、朴素、勤恳，像一个中国的老式知识分子，在他身上丝毫看不出当年的激进分子的身影。他言谈和思路十分清晰。他的学

术生涯，从现象学出发，从历史和时间的角度来讨论技术问题。胡塞尔、海德格尔和马尔库塞是他主要的对话对象，他关注的技术问题的核心是，技术如何对人产生控制，而人到底能不能通过新技术来反思和抵制这种控制？他特别提到了技术和精神的关系。斯蒂格勒显然并不满足于这个问题的研究本身，而且还身体力行，他组织了一个团体，其中有几十名工程师，其目标是力图发明一种新的工业技术模式，这种工业模式试图同控制人的精神的技术模式相抗衡，试图将人从控制他的技术模式中解脱出来，试图找到一种反控制的工业模式——比如说，由消费者自身来创造一种新的工业模式。这样一种要求和愿望，用他的说法是，无论结果如何，他都会全力以赴。斯蒂格勒特别跟我提到了一个 60 年代的哲学家西蒙东（Gilbert Simondon），这个人以前不为人知，但是德勒兹受过他的影响，在著作中提到过几次他的名字。现在，法国的年轻哲学家都开始在阅读和谈论他。西蒙东的书也没有翻译成英文，我问他西蒙东的研究主题，斯蒂格勒非常虔诚地告诉我，他高深莫测，比同时代的所有哲学家都重要。

　　巴黎高师的安贝特（Claude Imbert）教授原来是哲学系主任，来过好几次中国，在北京和上海都有朋友。她对中国学者和学生都充满好感，而且非常重视同中国学者的交流。安贝特教授今年 10 月份还将来北大，同杜小真教授共同主持一个梅洛·庞蒂的研讨会。安贝特教授言谈果断、坚决、直接、富于洞见，令人尊重。她和高师国际关系研究所所长 Laurence Frabolot 教授一起在巴黎高师接待了我。巴黎高师在法国的大学中首屈一指，一大批如雷贯耳的名字都是从这里出来的，我在关于法国思想家的传记中无数次碰到了"巴黎高师"。但是，它的空间之小还是让我惊讶——小得就像我们的一个小学。我在那个很小的但是非常有味道的院子里坐了坐，院子就像北京一个稍大一点的四合院，里面出奇地幽静，同索邦大学的喧闹判然有别。我没有找到学校的食堂——我试图还原福柯做学生时在食堂里拿起菜刀追杀同学的场面。我来这里之前，已经听说过巴黎高师同一般大学的差别，比起一般大学的保守来，高师无疑要

开放得多。安贝特教授对中国的法国哲学研究很感兴趣，她饶有兴致地听我介绍了中国的法国哲学研究状况——事实上，她也大致了解一些情况，而且，她从自己的角度提出了中国的马克思主义研究和德国哲学研究的背景。她对研究法国哲学，尤其是法国当代哲学提供了一些很好的建议，她特别指出启蒙运动和现代性的重要性，而且，研究启蒙运动应该特别注意达朗贝尔。安贝特特别注意一些新的发现，一些有意义的重读，比如应该发现一个"新卢梭"，不是写《社会契约论》的卢梭，而是写《忏悔录》的卢梭；她也特别注意到从列维·斯特劳斯的角度，也就是说从人类学角度来解释法国当代哲学；注意到列维·斯特劳斯同梅洛·庞蒂的关系，这既是一种友谊关系，还是一种哲学关系，这种哲学关系，是一个哲学突破口。她对此评价甚高。当然，她对德勒兹和福柯也非常重视，关于德勒兹，她对中国年轻读者的建议是，应该先读《差异与重复》和《培根》这两本书。

杜灵先生（Elie Duing）是我见到的最年轻的学者，出生于1972年，也是从高师出来的，他对巴黎的知识界了如指掌。从他的谈吐中，能感觉到他很有见地，而且极富才华。显然，他是那种完全沉浸在学术中的年轻人，并没有其他的太多欲求——他没有电视，对物质生活的要求也很简单（我不知道法国年轻知识分子的经济状况是否像中国的年轻教师或者博士生一样糟糕）。我问他像他这样的年轻哲学家在法国有多少？他的回答是，"几个？十几个？或者几十个吧。"他的回答让我想起中国的年轻学者，中国同样有一批很年轻的人，对学术非常专注、非常有才华、而且对各类人文知识都非常熟悉，这样的人大概也有十几个或者几十个吧。杜灵大概算是"德勒兹人"，对德勒兹非常推崇。他是读完德勒兹的《什么是哲学》后才决定从事哲学研究的，那本书对他构成了一个巨大的冲击（阿里亚兹专门写过一本书来解释《什么是哲学》）。杜灵也经常往国外跑，他还在从事博士论文写作，主题与伯格森有关。伯格森最近在法国很受人关注，除了他自己的思想的持续魅力外，也同德勒兹的伯格森解释有很大关系。杜灵详细地向我介绍了法国当代哲学的状况，我相

信他的话是客观、公正和全面的——他讲的事实同我所听到的大致相符，而且，他对哲学家所作的评论同我的观点非常接近。关于福柯、德勒兹和德里达在法国的影响，关于福柯人和德勒兹人的差别，关于德里达的写作风格和德勒兹的写作风格的差异，关于法国知识界的争论，关于外国哲学家在法国的影响，关于大学如何对待那些在国外有影响的当代法国哲学家，关于法国知识分子的处境等等，他给我绘制了一个详细的法国当代哲学地图。跟他聊天很愉快，显然，他也同样的愉快——谈论这些专业领域内的话题是我们的共同兴趣所在。最后，他告诉我，他曾和阿兰·巴丢等人合写过一部论电影《黑客帝国》（*The Matrix*）的书，这本书在法国卖得不错，"它有一些市场，同时还普及了哲学"。

芭芭拉·卡桑（Barbara Cassin）教授住在拉丁区的一个狭窄的但极其喧闹的街上，这里离索邦大学和巴黎高师都很近。去她家之前，我已走过那条街，对那条街印象深刻。街上琳琅满目，咖啡店和小酒馆比比皆是，人来人往，喧哗不已。从街边的一个普通的窄门进去，是几城楼的居民住宅，楼道狭窄，紧凑、拥挤，局促，但是，一点都不脏乱，在这个楼道里面攀登，让人觉得真实、自然和亲切。街上的喧哗都被挡在门外，卡桑教授就在这里同古人对话。她的工作室在楼顶，不大，室内空间非常高，被隔成两层，同样的，整个屋子像一个小型图书馆，卡桑教授在这里工作，她的住所则在一层。卡桑教授是一位古希腊哲学家，精通古希腊语和拉丁语（据她介绍，法国懂古希腊语的人不在少数），在巴黎高等社会科学研究院工作。她主编了一本声誉显赫的词典——一本不可翻译的哲学概念词典。这本书花费了十几年的工夫，由几十名不同语种的专家来编写。这些哲学概念从古希腊一直跨越到当代。她是海德格尔的学生，同阿伦特相熟，并且翻译过阿伦特的著作，但她并不认同海德格尔的希腊哲学研究。相反，她对尼采的希腊研究评价很高，对德勒兹和福柯的希腊研究也很认同。她强调语言和哲学的关系，她讲到了西方哲学和中国哲学的差异，这种差异表现在句法结构的差异上，尤其是谓语的差异上，在中国的语言中，没有谓语，句子照样能够成立，照

样可以表达，但西方的句子必须有谓语，必须有一个 BEING，这个 BE-
ING 对于西方语言和哲学而言至关重要。卡桑教授回忆起她的中国之行，
她也来过中国，在北大和人大参加过学术会议。

　　过了两天，我应邀去卡桑教授家做客，在她家一楼的住所。卡桑教
授请了十几位知识分子，有几个精神分析学家（都是信奉拉康的），有几
个研究政治哲学的，有一个是研究尼采、德里达和现象学的教授马克
（Marc）先生，有一个瑞士籍的但在巴西教书的研究本雅明的女教授，有
一个研究中世纪哲学的女教授，还有一个风度翩翩的老教授怀斯曼
（Wisman）先生（他也是杜小真教授的朋友，据杜小真教授说怀斯曼年
轻时候差点进了德国国家足球队），研究康德以来的哲学；有点特殊的
是，还碰到了尼赫鲁大学的一位印度学者曼贾尼（Franson Manjali）先
生，他在巴黎作短期访问，翻译过南希（Jean-Luc Nancy）的书。马克教
授绝对是个左派，对美国的霸权甚为不满，他有一本反驳亨庭顿的"文
明冲突论"的书在台湾出版，日本也翻译过他的书，他特别希望中国和
法国的知识界能够直接交流，而不必要以美国为媒介。有一对精神分析
学家夫妇告诉我，在巴黎，从事精神分析的大概有几百人，有很多个派
别不同的小组，但是，信奉拉康的人还是很多。不过，精神分析的研究
在法国和中国完全不一样，当我告诉他们，中国也有一些研究拉康的学
者，不过，拉康主要被看做是理论家和哲学家，研究拉康主要是研究他
的著作。这样对待拉康的方式，使那个精神分析学家大为恼火，"这是最
愚蠢地对待拉康的方式，你专门看凡·高的书信、回忆录和传记，能够
理解凡·高吗？"他的意思是，如果没有精神分析实践，没有诊所，没有
对病人的诊断，根本就不可能搞精神分析研究，也根本不可能搞懂拉康。
印度学者曼贾尼向我讲述了巴黎哲学家在印度的情景，在印度，法国哲
学家的影响最大，"福柯首当其冲，其次就是德里达和德勒兹，不过哈贝
马斯也影响很大"。最近，南希的书在印度开始有人读了。我早就听说，
法国的思想在印度一向很流行，外交部的马班（Yves Mabin）先生告诉
我，德里达和西克苏去印度作过一次讲座，据说台下坐了四千人。这是

怎样一个场景！

外交部书籍处处长马班先生帮我引荐和联络了这些知识分子，这其中大部分人是他的朋友。马班先生是一个作家和诗人，热情、真诚而又幽默，常常用诗一样的句子来表达友善。在他身上完全看不出来一个官员的影子，我能感觉到，他和法国知识分子的关系非同寻常，并且深受知识分子的尊重，他对法国哲学的介绍，也十分专业。他是德勒兹的最亲密的朋友之一，很忠实于他的这个卓越的哲学家朋友，当回忆起和德勒兹的友谊时，他显得非常动情（也正是在他的介绍下，我拜访了德勒兹夫人。德勒兹夫人是从事服装业的，女儿是一个电影导演，拍过两部电影。我问起德勒兹夫人的退休生活，她告诉我，主要是带小孙子，然后就是听德勒兹的上课录音磁带，据说德勒兹的法语非常漂亮）。我拜访的将近二十来位巴黎的哲学家和知识分子，他们大多数分布在巴黎高师、巴黎高等社会科学研究院，巴黎的几个大学以及一些文化和出版机构——他们的年龄在30—70岁之间，我想对整个法国知识界来说，他们应该具备一定的代表性。就同他们的沟通本身而言，我个人的感觉是，他们探讨的学术主题，我一点也不陌生——也许我见到的都是左派，都是与福柯、德里达和德勒兹相关的人，跟他们在一起聊天并不显得隔膜，我完全能够理解他们的学术兴趣。知识分子主题的讨论也许确实是全球化了。另外一个问题是，巴黎知识分子对中国都非常陌生，法桑（Didier Fassin）先生刚刚来过中国，我们在北京见过面，一周后我们在巴黎再次见面，他对中国充满好感，而且从来不认为中国充满威胁，但是，他仍旧不了解中国："我在北京街头很少看到警察，但是，在一些小区里，却有很多警察一样的人。"对中国不了解，对中国知识界就更不了解了，除了安贝特教授和怀斯曼教授来过中国，认识中国的杜小真教授等少数几个人外，大部分人对当代中国知识界的思考和处境十分隔膜。他们对于中国的了解就是经济高速发展，还有一些政治上的想象，如此而已。而这同中国的情况完全相反，中国一般的人文科学教授，总是随便就能说出法国当代思想界的几个名字。当然，这种现象，跟中国知识分子自身

的国际影响有关。中国人的书翻译成法文的很少，或许法国知识分子从来对国外的知识分子都不重视——今天，据杜灵教授告诉我，大概就是齐泽克（Zizek）、阿甘本（Agamben）、朱狄斯·巴特勒（Judith Butler）和普特南（Putnum）等少数几个哲学家在法国有些影响。

福柯、德勒兹和德里达的地位在法国是非常特殊的，我见到的这些哲学家，无论是否同意他们的观点（有人说他们过时了，有人在捍卫他们，有人在运用他们），但几乎所有的人都将他们三个人的名字并置在一起，他们通常是将这几个名字同时而且是连串地说出来（有个别人在提到他们三个名字之后加上利奥塔，或者罗兰·巴特或者鲍德里亚）。显然，在法国知识分子眼中，正是他们三个人代表了一个时代，一个哲学时代，无论他们对这个时代如何评价，无论他们高度肯定这些哲学家还是对这些哲学家不以为然。这三个人是一长串知识分子名单的杰出代表。以一个外来者的眼光看，正是他们，才让法国哲学在 20 世纪取得了如此的声誉。用赛义德（Said）的说法，这些 60 年代涌现出来的法国哲学家，群星璀璨，是人类智识上的一个奇迹。毫不夸张地说，当代法国哲学喂养了 20 世纪下半期的人文科学，没有它们，如今的思想现实是难以想象的。当然，这些深受尼采影响的思想，遭到的攻击如同它们遭到的信奉一样广泛。如果考虑到，思想就是在攻击中得到发展的，那么，这样的攻击并非没有益处。只要这种攻击并非别有企图。当然，有一些吊诡的是，这些人在世界各地的文学系和艺术系的影响要比哲学系大得多，甚至是在社会学、历史学、政治学和法学领域，他们的影响丝毫也不逊色于哲学系。在法国的大学中，他们还没有获得应有的地位，这是我在法国所能强烈感觉到的，并且是极其困惑的问题，这些在国外产生如此之大的影响的哲学家，为什么在法国的大学中不被重视？我问法国的知识分子，既然大学不认可这些哲学家，那么，在大学里面，有哪些哲学家具有代表性呢？或者说，有哪些哲学家能够和他们分庭抗礼，能够和他们具有同样的社会声望和影响呢？事实上，这样的大学教授，他们一个也提不出来。大学里面根本就没有这样的人和上述哲学家相提并论。但

是，大学内部，却有一种无形的力量，一种结构性的看不见的阻力在集体性地阻止他们，比如，无论如何，博士论文是不能选择这些人为研究主题的，教师甚至很少讲授与他们有关的课。我在高师碰到了一位年轻的学者，他研究政治哲学，他告诉我，他要感谢我们这些外国人，因为，他在高师读书的时候，根本就不知道法国这批哲学家的思想——老师很少提及他们，但是，因为你们这些外国学者不断地到法国来讨论当代法国哲学，使得这些人的声音在大学不得不出现，也正是如此，法国的当代哲学家在大学才开始有了一些影响。

索邦大学的克里廷（Jean-Louis Chretien）教授证实了这一点，显然，他是代表正统大学传统的。他是现象学专家（在法国现象学的势力非常强大，现象学著作翻译成外文的也很多），和马里翁（Jean Luc Marion）一道是现象学的代表人物，后者也在美国的芝加哥大学任教，在美国和法国之间来回旅行。克里廷教授很推崇列维纳斯，也听过德里达的课。他告诉我，如今的法国学院哲学研究主要有三个领域：一个是哲学史，一个是现象学，一个是英美分析哲学（好像同中国大学哲学系西哲专业的研究方向很接近）。至于福柯和德勒兹等人的著作，他认为二十年前非常流行，但现在已经过时了。他的观点是，时代发生了变化，人们对哲学和哲学家的感受差异也发生了变化，比如，列维纳斯以前不太受重视，但现在越来越多的人关注他。在六七十年代，哲学和人文科学结合在一起，人们甚至认为，哲学快完了，哲学研究应该同精神分析、语言和社会等等结合起来，但现在，哲学要回到自身，要讨论哲学自身的问题，讨论存在问题，讨论海德格尔式的问题——同杜灵的看法不一样，他认为，在法国只有德里达有继承人，福柯和德勒兹则没有继承人。

克里廷教授说的是大学内部的哲学研究现状，中国的大学哲学系似乎也是如此，哲学系对福柯、德勒兹和德里达等的排斥也相当明显，或许，全世界的哲学系都是如此。不过，大学的哲学专业博士研究生不能以他们作为博士论文的对象并不意味着没有人读他们的书。子夜出版社的兰东（Irene Lindon）女士告诉我，德勒兹的书卖得非常好，他们每年

都重印德勒兹的书，这些书甚至是他们这个规模很小的出版社的重要经济支撑。甚至是谈论德勒兹的书——如果写得不错的话——也很有市场。法国大学出版社的顾问保罗·加纳蓬先生（Paul Garapon）——他也是一位哲学家，就是他最先向我介绍了斯蒂格勒先生——向我推荐的是一本《德勒兹和艺术》的书，这本书是他们社最近销量不错的一本书。当然，伽里玛出版的福柯的书也经久不衰。相形之下，一般的大学教授写的哲学著作在法国的销量非常小。

尽管法国知识分子已经没有福柯、德勒兹、德里达和布尔迪厄这样的领袖人物了，但是，他们依然有强烈的社会责任感，依然保持着强大的干预社会的能力和要求。如今的法国知识分子有两类，一类是经常在媒体上出现的，他们不断地对时政和局势发表评论。这些人有很大的知名度，这其中的典型人物是贝尔纳·亨利·列维（Bernard-Henri Levy），他在法国家喻户晓。在巴黎知识界，很多人对他表示不屑，甚至有人称他为机会主义者。另外一些人从来不上电视，而且他们对这些电视知识分子不以为然，这些人更愿意将自己称为哲学家。但是，无论是哪一类知识分子，他们的社会声望远远没有达到萨特和福柯等人那样的地位（很奇怪的是，我见到了这么多人，居然没有一次听到萨特的名字，萨特难道被遗忘了？），马班先生告诉我，新一代的哲学家很难像他们的前辈那样享有巨大的社会和学术声望，没有人勘比福柯那一辈哲学家了，福柯一辈的哲学家太强大了，他们独树一帜，具有天才般的创造性，从而爆发巨大的学术能量，以至于现在五六十岁的哲学家很难走出他们的强大背影。我向他们问起现在的一辈哲学家的情况，答案是，如今的哲学家没有人得到广泛的承认，法国有一些很好的哲学家，这样的哲学家可能有几十个，但现在没有福柯那种领袖式的哲学家了。也许，他们还需要时间，还需要积累，还需要历史情势造就的机缘。在法国，一个哲学的黄金时代过去了，现在，对法国哲学和知识分子充满期待的人们，总是会问，下一个黄金时代什么时候到来？

友爱、哲学和政治：
关于福柯的访谈*

汪民安：德菲尔先生，非常荣幸地能见到您，尤其是在这样一个地点，在您和福柯共同生活过的家中。我看到了福柯的生活和写作环境，这令人激动。我知道您们之间的亲密关系，您是福柯生活中最重要的人物之一，我也知道福柯的一些重要政治活动同您密切相关，但是您的学术背景，中国读者还不是很了解。

德菲尔：我开始是学哲学的。但后来我的博士论文是关于社会科学认识论的。因此，实际上我是一个社会学家。中国是个伟大的国家，我1975年去过北京大学。我知道福柯的书在中国经常被翻译，上海人民出版社翻译福柯的法兰西学院的讲座非常迅速，有一些书，他们的出版时间比美国还快。但我不太清楚福柯在中国人那里的接受情况。

汪：福柯在中国非常受欢迎。尤其在年轻教师和学生中间。他有可能是近十年来在中国被谈论得最多的外国思想家。对他的介绍，从上个世纪的80年代就开始了。不过那时候的介绍比较简单，流传范围也不是很广。当时，主要是些在西方的中国留学生，给国内的读者写文章，简单地介绍福柯的一些概念。虽然比较简单，但还是让很多人知道了福柯

* 这次访谈是2006年6月在巴黎福柯生前寓所中进行的。丹尼尔·德菲尔（Daniel Defert）是福柯二十多年的同性伴侣。

在西方的重大影响。

德菲尔：你这么说我非常高兴，为什么现在如此受欢迎？

汪：这里面的情况比较复杂——中国对西方思想家的接受和选择本身就是一个非常历史化的事件，每个人的接受方式可能都不一样。福柯之所以受欢迎，我只能最简单地说几点原因。第一点，毫无疑问是福柯思想本身的魅力，它所引起的冲击如此之大，无论是对西方人还是对中国人而言，都是一样的。第二点，是他的写作和表述方式本身。他写得太漂亮了，有时像一个古典作家一样，就写作而言，他的书甚至可以说完美无缺。另外一点也很重要，福柯的个性，他的生活经历和生活方式，他对生活的想象和理解，对年轻人来说有一种谜一般的魅力。当然，同任何思想家的命运一样，在中国也有人不喜欢福柯。

我的印象，您好像对福柯的政治立场起到了一定的影响作用，您们一起创立了影响很大的监狱信息小组，德勒兹也参与到这个活动中来了。

德：我是法国的毛主义者。法国的毛主义是欧洲毛主义的一个分支。在法国，毛主义被看做是非列宁派的马克思主义者。它比较注重"长征式"的东西，而非"党派"观念。"长征式"的意思就是"军事式"的——长征队伍吸收了广泛的不同的社会群体；"党派"则有限定，它只吸纳正规的无产阶级。在法国有许多毛派，其中有一个是比较极端的斯大林派。我属于"无党派左派"，它比较接近无政府主义派。"无党派左派"又称为非议会左派，也就是说它不代表任何政治和议会团体，它在政治党派游戏之外开展活动。所以，它是超议会左派，法共则将之冠名为"极左派"。反过来，在毛主义者看来，法共则是修正主义或是苏维埃派，"极左派"则是所有那些严格意义上非正统的左派团体。所以，法国的毛主义和法共是对立的，他们批评属于传统苏维埃派的法共。

我是个毛主义者，不过这和福柯没有什么关系。较之正规的马克思主义，福柯对无政府主义的兴趣更大些。虽然都接近无政府主义，但福柯无政府主义的色彩比我还强。二战后，1948 年，福柯曾入过共产党。就政治合作而言，我和福柯一道发起了一个监狱运动，德勒兹等也加入

进来了。当然，最初，它和被监禁的毛主义激进分子有关联，这个运动和政治有关。但是我们逐渐地将它扩展到了一般的监狱状况，我们干预整个法国的监狱状况。

汪：您没加入过共产党？

德：从来没有，可以说，我是反对入党的。

汪：您是什么时候，是在什么样情况下认识福柯的？

德：那是在 1960 年 10 月。我非常幸运。我刚到巴黎的第一个星期，也是福柯刚回巴黎的第一个星期。他刚结束一段长时期的国外生活。

汪：福柯最初给你留下了什么印象？或者说，你认识他的时候，你印象最深的是什么？

德：哦，一切，所有的一切。

我不太喜欢谈论太多我个人的逸闻趣事。一般情况下，我拒绝和写福柯传记的人见面。但是，我愿意跟你谈一谈我和福柯的关系。至少，我可以从三个方面谈。

我那时是学哲学的学生。当时我是赞成梅洛—庞蒂的哲学的，但我还是感到同现象学的不适。相对于占支配地位的现象学，福柯的思想代表另一种哲学思考。这另一种思考方式立刻吸引了我。吸引我同他的名声没有关系，在我认识他时，福柯还默默无名，还没发表什么作品。我们的相互了解就是通过谈话——他是 1961 年进行博士论文答辩的。因此，福柯给我印象最深的第一点：一种不同的哲学思想。第二点，是他流露出的致深亲切感。如果考虑到这是一种同性关系的话，这点尤其重要。要知道，在巴黎的同性恋圈，那个时代的性生活参照的价值体系与今天是非常不一样的。在那个年代，同性恋人群中，年龄关系、社会关系和财富关系非常重要而且极不平等。社会地位、年龄差距是色情生活的关键要素。就是说，和现在相比，那时候同性恋的观念和状态完全不一样。色情化的方式就是如此：年龄大的找年龄小的，有权势的找没权势的，有钱人找穷人。同性恋的关系，被一种差异结构所深深地铭刻。这其中，年龄和财富是同性恋社会生活的重要组成部分。如果你读让·热内的小

说，如果你去看看萨特是怎么写热内的，你就会明白当时的同性恋状态。热内被翻译成中文了吗？热内在狱中写的与性、与同性恋有关的小说《鲜花圣母》和《盛大的葬礼》都美极了。我之所以提起萨特和热内，是为了说明那时确实有一种主动和被动、支配和被支配的非对称的性关系。在当时的艺术再现和艺术词汇中，这一点也非常突出。

汪：就是说存在着一种权力关系？

德：确实是。不过，我想说的是，那时还不提权力关系。权力这个概念要等到70年代才出现。男女关系，同性恋关系，以及他们之间的年龄和财富的差异关系是在后来才凸现为一种问题域，才被看做是权力领域的东西。在60年代还不是这样考虑问题。那时，存在着权力关系，但是，权力关系被悬置了。从某种方面看，这种差异性，这种色情化的差异关系，在60年代，甚至是被看做是积极的，是肯定的，是合理的。

而我和福柯的关系一开始就建立在平等基础之上。我1960年和他相识的时候，我们完全平等，完全没有权力横亘在我们两人的关系之间，完全没有。一开始，我们之间就不存在年龄、财富等要素上的不对称性，不存在这方面的差异性。我们的关系是建立在对称形式上而不是非对称形式上的——我是在非常坦率地和你谈这些问题。

汪：这非常好，谢谢。

德：我为什么会这么坦率地跟你谈这些事情？我要说，这些是我从福柯那里习得的，所以我和你的聊天才无拘无束。我再讲讲吧：我和福柯度过的第一个夜晚，罗兰·巴特也在场。除了他之外，还有一个人，他是福柯的朋友，同时也是我的老师，是他邀请我去吃晚餐的，他是我的老师、福柯的朋友，叫罗伯特·莫兹，所以，我们当时是四个人，我、巴特、福柯和莫兹。

汪：巴特和福柯的关系非常复杂，他们失和过，但后来由于福柯的推荐，巴特当选为法兰西学院院士，他们又恢复了友谊。在这顿晚餐之前，你认识巴特吗？巴特和福柯互相认识吗？

德：我认识巴特是在认识福柯之前一年。但福柯和巴特早已是好朋

友了，他们大概是 1956 年认识的。巴特的职业生涯是在国外开始的。他在海外事务文化关系处工作。这是一个处理法国在国外的文化政治的海外事务部门。巴特曾在埃及和保加利亚教书。福柯曾在瑞典、波兰和德国授课。作为同在文化关系处的知识分子，他们建立了关系。但我并不是通过他认识福柯的，是通过我的老师莫兹，60 年代莫兹写过一本很厚的关于 18 世纪幸福观的书。罗兰·巴特代表的是典型的非对称色情，你看看他的《恋人絮语》，可见一斑。而福柯不同，福柯的友谊是对称的关系。这是福柯令我迷恋的第二点。福柯对友谊非常珍视，他写过许多关于友谊的文章，有一篇文章题为"友谊作为一种生活方式"。古希腊和古罗马非常崇尚友谊。但是，在现代文化中，友谊发生了变化，各种编码使得友谊变得体制化了。我想说的是，在当代社会，爱情和友谊是非常不同的。中国给我留下深刻的印象之一，就是两个同龄女性通常手牵手或互相挽着胳膊在一起散步，这是情感的自然流露。但这要是在法国，立刻会遭到性取向的质疑。所以，在那个时候，福柯的观念就表现出不同于他的朋友和他那一代人之处。我想说的是，福柯的生活价值观在当时很新颖，已经多多少少地接近今天的生活观念了——但是，在那个时代，有这样想法的人非常之少，福柯当时的观点现在看来十分激进，并有一种惊人的开拓性。

汪：这是福柯留给你的第二点深刻印象。还有一点呢？

德：是，我和您说过福柯一开始给我留下了三点深刻的印象。

第一点，现象学之外的哲学思考，现象学是一门关于主体的哲学，福柯哲学研究的主题不是主体化而是可变动的主体化（alter-subjectiva-tion）。第二点，平等对称的友谊观念，这完全不属于当时同性恋圈的习惯。第三点，他是一个左派。我认识福柯时，阿尔及利亚战争已经爆发。我是反战分子，被法国学生联盟推选为学生代表。这是一个最主要的反战学生工会，最大的左派反战学生工会。我在那里工作。福柯没有参与反阿尔及利亚战争运动，但他曾在 1948 年还是共产党员的时候反对过印度支那战争。那时只有共产党领导反战运动。

汪先生，我从没讲过这么多有关我和福柯的事。但是，您来自那么远的一个地方，我愿意跟您交流，而且，我不会读到您的文章。

汪： 谢谢您。在思想上，福柯受到的影响主要来自于尼采，当然还有稍稍早他一点的乔治·巴塔耶和莫里斯·布朗肖。后两个人也可以说是他的上一辈。尼采对福柯的影响，被谈得很多，中国人也不陌生，但是，后两个人，中国人不是很熟悉。你能谈谈这方面的情况吗？

德： 您知道这是一个很难回答的问题。影响是个相当含混的概念。福柯自己也谈到过这一切。我与他人合作编辑了两卷书《书写与言谈》，起初是四卷书，后来压缩成两卷出版。这两卷书收录福柯撰写的著作、文章、前言以及他在世界各地所做的访谈。其中有些文章是福柯在海外时零散发表在期刊杂志上的，以前从未收集整理过。他去世十年后，我和其他两个朋友将所有福柯在世时发表的作品整理出版了。这两部书不是按照写作顺序而是按照出版日期编辑的。可以将它看做是福柯的一部自传，人们可以从中了解他所有的思想转变以及他对其他作者的援引文献。阅读这两卷书，能帮助人们理解福柯的思想起源。书后有索引。第二卷有所有作者的姓名索引。

福柯主要的哲学思想起源当然是尼采。尼采思想既是同黑格尔也是同马克思的决裂。福柯对古希腊哲学的探究，也是通过尼采进行的。乔治·巴塔耶被翻译成中文了吧？

汪： 有一些，很少。

德： 巴塔耶是一个超现实主义思想家。

汪： 对，他也解释了尼采，而且，是个忠实的尼采主义者。不过，巴塔耶的和福柯的尼采形象有一些差异——我很喜欢他对尼采作的经济学式的解释，比如从权力意志的释放中，发展出一种耗费观念等。

德： 你若喜欢福柯，我想你会喜欢巴塔耶的。巴塔耶对福柯来讲非常重要。他是超现实主义者，但是在西方共产主义这方面，他很早就批评苏联共产主义。而当时，像布勒东、玛格里特都是共产党员。所以，巴塔耶深受法国苏联派共产党的怀疑。

汪：后来巴塔耶和布勒东发生争执，关系变得不和。

德：是的，巴塔耶因此与超现实主义反目。但他身上超现实主义的印记还是非常明显。此外，如您说的，他对尼采的研究非常重要。刚才，您谈到福柯的写作非常漂亮，像一个优雅作家一样。对福柯来讲，作家就是莫里斯·布朗肖。他的书翻译成中文了吗？

汪：布朗肖的《文学空间》翻译成了中文。但是他在中国的影响很小。中国几乎没有什么人提到他。巴塔耶在中国也是近两年才开始有人关心他的——或许跟福柯不断提到他有关。我最近两天采访的巴黎的哲学家似乎对巴塔耶都不是很感兴趣。

德：我认为福柯和巴塔耶之间的差距还是相当大的。坦率地讲，我个人读巴塔耶感到很困难。从趣味上讲，我也看不到他们之间有何相近之处。同样，德勒兹对尼采的研究与福柯也非常不同，但我觉得他们俩还是更接近一些，我能够理解。巴塔耶笔下的尼采我理解不了，这可能和我们不是同代人有关。不过我和巴塔耶是同乡，我在他出生的乡村生活过。1962 年去世后，他埋葬在那里。

汪：巴塔耶、布朗肖、福柯、德勒兹、利奥塔，还有克罗索夫斯基等等都是尼采的影响下成长起来的。

德：这是无可质疑的。尼采在法国的影响很大。他很早就被介绍到法国。法国很早就领会到尼采的左派思想，不像德国那样，是从法西斯的角度去理解尼采。有一个法国社会主义者，查尔斯·安格勒，他是研究德国的专家。正是他在 20 世纪初将尼采作为左派介绍到法国的，大概是在 1920 年吧。尼采很早被法国左派阵营承认。巴塔耶在 1945 年，也即是二战后立刻写了一本推崇尼采的书。这个行为需要勇气。因为在 1945年，尼采和希特勒是联系在一起的。而巴塔耶恰是在这个有点危险的关口，承接上了作为左派的尼采的研究传统。无论如何，尼采被法国左派接受是比较特殊的。

汪：但福柯直接谈论的尼采的作品并不是很多，虽然他的字里行间到处都是尼采的影子。福柯有他特殊的表达敬意的方式。他甚至很少提

到大哲学家的名字。就表述风格而言，福柯是独一无二的，有他自己的偏爱。看上去，他的著作同传统的哲学著作差异很大，并且常常充满着强烈的文学性。

德：是的，这里有三个原因。第一个原因，这些著作确实是独具匠心，福柯对写作的一切方面都精益求精。第二点，福柯的写作体现出历史学家非常具体实在的一面。第三点，他掩饰哲学的技术性，这使得读者无法立刻意识到这是一本哲学书。从某种方面看，这是一种否定的研究方式。西方神学传统有否定神学，谈非上帝的那一面。福柯接近这个传统，他不说哲学是什么，他只是批评和否定哲学。只有对哲学非常了解的人才能明白福柯的研究方式。就此，我可以举个例子。比如，我目前正在编辑的福柯1970年在法兰西学院的讲课稿。在课堂上，福柯说他要谈尼采，但他几乎没有讲尼采。同样，他对海德格尔的思想进行批判，但他从未提到海德格尔，他只是非常简单地解构海德格尔的一些观念，而从不引证它们。人们会误以为这跟海德格尔没有丝毫的关系。海德格尔的哲学理想是前苏格拉底的，福柯却指出前苏格拉底并不重要。但福柯并不直接针对着海德格尔，他研究前苏格拉底的希腊司法惯例。他指出古希腊人关于事实真理的概念建构是由法学家完成的，而不是一般人以为的哲学家，甚至都不是司法学家完成的，因为他们只是在司法实践中操持一个职业而已。原则上讲，是法学家判定谁是凶犯，是他们产生真相，而非哲学家在建构真理概念。福柯从科学入手，从司法程序着手，指出存在几种方法来历史地构造事实真相，科学方式只是其中之一。这就是他同海德格尔的不同。福柯这样谈论，实际上是在指出海德格尔的问题，在批评海德格尔。同样，在《词与物》中，同样没有哲学家，福柯在那里同样不讨论海德格尔，他不研究大哲学家。他研究经济学家、语法家、自然解剖学家；他只研究处于中间水平的理论。他指出思想的实质就是在经济学、语法学和解剖学等等那里建构的，而不是在哲学那里建构的。因此，我们应该看到，《词与物》这部哲学气质最浓的书都是反哲学人类学的。福柯的哲学就是以否定哲学的方式出现的。为什么不

引用太多的哲学家？这涉及到福柯的观念：人文科学的不可能性。说到底，他是反对哲学人类学的。事实上，福柯对18到19世纪的欧洲思想的重大转折非常在意，但他没有分析那个时期的伟大哲学家。福柯最后两个讲演稿《领土、安全和人口》和《生命政治的诞生》，同样如此，同样不谈哲学。

福柯还研究芝加哥学派的经济学家，探讨"人的资本"，诸如教育、健康、寿命等问题。他研究新自由主义的政治经济概念，进而研究新自由主义经济学家，像哈耶克，芝加哥学派等。他将这些经济学家的这类主题，既包括在生命权力这一政治哲学思想内，又归属于主体范畴之中。

汪：我知道福柯写过关于朝圣山学社和哈耶克的文章，但我没有读过。福柯对哈耶克是什么样的态度？我为什么要这样问呢？在过去十年，西方的思想家中在中国产生最大反响的，大概就是福柯和哈耶克。他们在中国知识界引发了激烈的争论，而且，各有一批截然不同的追随者。通常，他们被看做是左派和右派的代表。

德：福柯对哈耶克非常感兴趣。哈耶克曾经启发过撒切尔夫人。新自由主义经济学家是一批反法西斯、反国家经济的人。希特勒的战争经济思想是想以发动战争的形式解决经济危机问题。在某些做法上，希特勒采用了英国经济学家凯恩斯的理论。凯恩斯作为经济学家的伟大之处就在于他研究了1929年的经济危机，指出国家和政治在摆脱经济危机中扮演的角色。他也是欧洲社会经济政治亦称作社会民主的启发者。哈耶克是国家经济政策的强烈批评者，他最初是批驳希特勒的法西斯政治的。撒切尔夫人想借用他的理论来反对社会工党。不过，福柯怎样来看待哈耶克呢？事实上，福柯对哈耶克的注意同他自己的研究历程相关，他当时在研究治理术。福柯在他的研究中意识到18世纪末治理术的转变。18世纪，治理术更多地转向人口、寿命和健康等生命方面的问题。对福柯来讲，看上去，自由主义是一个寻找新治理术的经济方法，但是，从某方面看，新自由主义或经济自由主义也是一个政治手段而不仅是一个经济思想。它在管理生命、人口的同时也试图限制国家角色。福柯是从治

理术的角度来探讨新自由主义的。到底怎样来探讨治理术？我举一个例子，例如，在法国有一场关于家庭补助金的政治辩论，讨论家庭补助金是否是被国家作为监视儿童违法犯罪的手段。也就是说，这里既存在监视和惩戒的司法手段，同时又是自由主义管理生命的经济手段。福柯对新自由主义经济思想，对哈耶克的兴趣就在于，他把新自由主义管理生命的思考，作为政治哲学问题来思考。

但是，福柯也分析了新自由主义所有成问题之处。哈耶克的确是一个伟大的思想家，但他也替新自由主义做了最理论化的宣传。他确实启发了撒切尔夫人的经济政策。正如刚才我已经提到了，福柯是一个无政府主义者，他并不赞成新自由主义的哈耶克，也不赞成这个自由经济的政治，他只是把它作为一个政治技术问题来分析的。不过，福柯和哈耶克对于国家的批评也有相似之处。福柯有他的自由主义—无政府主义的一面。但是，福柯和哈耶克对政府的批评是不一样的。新自由主义者的批评目标主要针对着国家干预性的经济政策，而无政府主义则是对国家进行纯粹的政治批评；自由主义者认为应该让个人管理生命，应该是市场、自然法而不是国家充当管理者的角色。作为道德主义者的无政府主义者认为应该依靠伦理道德而不是国家来管理事务。就此，福柯也拒绝国家。他对国家持非常怀疑的态度。有一天，他的朋友请他去见密特朗，他拒绝了。他不与权力打交道。雷吉斯·德布莱曾对福柯说："我知道，和国家领导人握手会弄脏您的手。"所以对权力政治，福柯是保持抵制和怀疑的态度的。

福柯作过一个很了不起的关于哈耶克和新自由主义的讲演。这个演讲不是为新自由主义唱赞歌而是指出了它的危险性。当然，从别人那里也能找到福柯所作的对自由主义的阐释——比如，福柯在法兰西学院的助手埃瓦尔德，他是福柯右派，我是福柯左派。我主要是谈福柯的左翼思想。

汪：在福柯发表的一些文章中，他甚至对所有的权力、法律、政府都表示了反对。

德：对法律不能这么说。相反，福柯应该会赞成法律的。但他也看到了，在我们的社会，规范越来越多，而法律则越来越不重要了。这一点在福柯看来是危险的。生物的规范，心理的规范，卫生的规范——比如欧洲卫生规范的出台，致使奶酪的销售再也不能像以前那样了。这大量的规范的出现，结果就是，法律从我们的社会中消失了：规范取代了法律。而法律是通过议会讨论的，这种讨论还是存在一定程度的民主的。反之，规范作为技术人员和专家的标准，从舆论角度看，它远离民主。就此，福柯也偏向法律而反对规范。规范在我们的社会逐年增长，这他很早就分析过了。

汪：福柯是一个典型的批判知识分子。他说过，他对任何看上去的自然事实都持有一种怀疑和批判的目光。这也是巴黎六七十年代知识分子的共同特征。他们非常政治化，目光敏锐，积极干预，保持争论，充满活力。这是他们留给人们的印象，但是，现在的巴黎知识分子还保持这种风格吗？我想问您最后一个问题，今天的知识分子和六七十年代的知识分子有何不同之处吗？

德：我亲爱的朋友，我不知道在今天，在我们这里是否还存在知识分子圈子！我想说的是，在今天，思想的交锋已经大大地平息了。德里达、福柯、德勒兹和列维-斯特劳斯这一代知识分子是在精英传统中受教育而成长起来的。他们既受过良好的基础教育也受过很好的高等学院教育。他们都是高师学生，通晓拉丁文、希腊文，有经年的学习、全面的知识结构和百科全书般的见识。阅读斯特劳斯、阅读福柯，令人炫目万分。这一代人具有绝对完备的人文知识。他们都是在"68 风潮"前夕出现的。

我是"68 风潮"的积极参与者。在我看来，说到今日的大学，是非常带有悲剧性的。如今的大学教师都被极端地专业化了。不错，他们可能会花费多年时间写一个博士论文，但不愿频繁地改变他们的研究主题——比如，以前每两三年国家教师招聘考试就要换一个主题。我想，每个个体的研究能力变弱了，研究范围变狭窄了。每到司法讨论，所有人

都会对我说要是有像福柯那样全面的大思想家就好了。今天的讨论都是媒体讨论，这种讨论层出不穷。我们在这些讨论中，只是看到了享有特权的人，没有看到大思想家。媒体中的讨论根本不充分，论战迅速但并不深入。

一位名叫弗朗索瓦·克鲁兹的法国年轻人写了一部很好的书，《法兰西理论》。书中讲到法国大学界对福柯、德里达、布尔迪厄以及利奥塔的抵制。在法国，谁要是写了关于福柯的博士论文，谁就找不到教职。与在法国相反，法兰西思想却更新了美国大学。因此，有点讽刺性的是，今天想去美国的法国人必须了解法国当代思想。上个星期，普瓦捷大学有一个福柯研讨会。这是第一次在福柯故乡举办的一个福柯哲学思想研讨会。我和福柯的弟弟在首次讲座时到场。我们听到普瓦捷大学一个哲学系的教授用一种令人惊愕无比的方式介绍福柯。他把福柯描述成一个怪异的形象：他披着白披风讲课——这完全是无中生有，这是将同性恋形象妖魔化。他信口胡言，还把福柯说成是来自月球的一个大人物。接着他介绍福柯《词与物》这部书中的"科学"概念。他把它作为一个集体主体概念来解释。这真是荒诞不经。我说："我们走吧，别待下去了，这简直太糟糕了。"在座的其他的年轻的教授，他们讲得不错，但是，都是美国哲学家，这其中就有朱迪斯·巴特勒。你看看，这就是我们的知识界的状况！普瓦捷人认识福柯却需要通过美国哲学界！也就是说，需要借助于美国的过滤来理解福柯的现代意义。法国大学无法催生对福柯思想的阐释和理解。这就是法国知识界的可怜境况。

（柴　梅　译）

身体与日常生活的政治

赖立里（以下简称主持）：您二位分别都在编辑关于"身体"的书籍。能否先请介绍一下，你们为什么认为"身体"这个题目很重要？

冯珠娣（以下简称冯）：在美国这个研究方向是有历史渊源的。1987年美国的两位医学人类学家写了一篇文章，《关心的身体：身体人类学导论》（"The Mindful Body: A Prolegomenon for an Anthropology of the Body"），提出：医学人类学基本上是关于身体的人类学。作者之一 Margaret Lock 是我正在编的这本"身体"读本的合作者。医学人类学在美国大学课堂上是一个比较热门的论题，由于 1987 年那篇文章影响非常大，很多人类学的老师都希望能有一个读本是关于身体的人类学的研究。我正在编的这本书包括 10 部分，第一部分是经典人类学对身体的论述；还有一些历史的、哲学的、科学学、文学和大众文化的等等，我希望将来这本书可以用于大学的课堂教学。

汪民安（以下简称汪）：我编的这本书的题目是"后身体：文化、权力和生命政治学"，包括四个部分：身体与哲学；身体与生命政治学；性别与身体；消费文化与身体。我之所以编这本书，是随着自己研究而伴生出来的兴趣使然，对尼采以来的欧洲思想我有过一些涉猎，它们讨论身体的多样方式让我震惊。很早前我就读过柏拉图的《斐多》，里面谈到灵魂与身体的关系，柏拉图在那里拼命地贬低身体，因为他特别强调智慧、真理、知识、理念，而身体永远是通向智慧、真理、理念和知识的

障碍，因此，一个哲学家或一个爱智慧的人应该抛弃身体，因此，死亡是无足惧的——死亡仅仅是身体的死亡。只有身体的欲望被压抑，或者说，只有身体死亡了，灵魂才能更加活跃起来，智慧之路也才能更加畅通。将柏拉图的这种观点和尼采的观点进行对照，就会发现，围绕着身体的观点既是丰富的，截然歧异的，也是引人入胜的。

冯： 我非常喜欢从哲学意义上对"身体"进行历史追溯。可以看出，在哲学史上，身体是对应于意识、知识的障碍，身体的生命是短暂的，因而也是那些普世概念要超越的时间上的障碍。"超越"这个概念本身就是相对于身体作为一个庞杂的、本地的、局限的概念来定义的。所以"超越"的概念需要作为意识和知识的障碍的身体。没有身体，超越的概念就没有意义了。

汪： 对。超越性的概念的反面基本上都是些感性的东西。柏拉图实际上对整个感性的领域都是持否定态度的，除了身体之外，还包括艺术、诗歌。这些东西都是不确定的，是与知识相反的，是通向意识和知识的障碍，而只有确定性的知识、理念，只有那些普世性的诉求才被他赋予了更高的价值。柏拉图开始建立了身体与灵魂的二元对立，这一二元论后来在基督教中，尤其是在奥古斯丁那里又重新得到了改写。在基督教思想中，上帝的观念类似于柏拉图式的理念，正如身体永远是理念的一个障碍，身体也是接近上帝的一个障碍。

这样，在整个中世纪，对身体的压抑有增无减，身体被认为是滋生罪恶的源泉。

冯： 从中我们也可以想到，在中国是缺少"柏拉图式"这样的哲学传统背景的。中国面临的问题是，西方哲学背景下的问题放到中国环境下是一个什么样的问题？

主持： 我们也许可以从这个问题开始：为什么要研究身体？这样的问题，回答通常是从哲学史开始的，今天我们是否也从哲学开始谈起。

汪： 如果说，中世纪将身体看做是罪恶的渊薮的话，那么，17、18世纪以来的欧洲思想并没有在道德方面来严厉谴责身体。但是，身体仍

旧被看成是知识的对立面。对世界的认知、对大自然的认知成为哲学的核心任务。无论是笛卡尔的理性主义还是培根的经验主义，都将知识的获取视作是新时代的使命。只不过二者信奉的途径和方式不一样而已。笛卡尔对现代欧洲哲学的塑造十分重要。笛卡尔将"我"定义为"我思"（cogito），在这个"我思"这里，就不存在身体的成分。在人和世界这一核心性的认知关系中，身体基本上找不到什么位置了。笛卡尔不太相信身体对外界的感知，而是相信存在着一个普遍理性，认知交给了这个普遍理性，这个理性存在于人的意识中，和身体无关。人们将笛卡尔这种哲学传统称作是意识哲学或者是主体哲学，在这种传统中，身体不再像中世纪那样被看做是罪恶的象征，但仍然不是哲学的重心。现代欧洲的意识哲学传统还是把人分为两部分，即精神性的意识和身体这两个部分，与意识相关的这种认识论一直贯穿现代哲学，并构成了现代哲学的核心内容。身体在这个认识论传统中无关紧要。

冯：我同意你的观点。笛卡尔式的二元对立已经在欧美的哲学和语言中深深扎根了。但是也有一些人认为，现象学避免了这样的二元对立。您是否认为在身体这一问题上，现象学对现代的欧陆哲学产生了很大影响，从而使身体重新获得了人们的重视？

汪：现象学当然是对意识哲学的一个批判。胡塞尔（Edmund Hurssel）、海德格尔（Martin Heidegger）和梅洛-庞蒂（Melau-Ponty）都对笛卡尔的二元对立展开了批判。就身体而言，马赛尔·莫斯（Marcel Mauss）、梅洛-庞蒂以及布尔迪厄（Pierre Bourdieu）这一与现象学相关的传统，将身体和意识的关系重新作了反笛卡尔式的思考。他们努力消除身体和意识的对立关系，这个传统十分重要。但从我个人的角度讲，我认为尼采是最重要的，尼采（Friedrich Nietzsche）对黑格尔主义的批判是最重要的出发点，我对身体的关注，以及我对身体的理解，主要还是来自尼采，以及深受其影响的福柯（Michel Foucault）和德勒兹（Gilles Deleuze）。

冯：古典哲学都有这个缺陷，就是始终把着眼点放在个体身上。现

在的现象学研究似乎也还没有超越对个体的重视。所以我想你是对的。只有欧陆哲学的尼采传统才开始克服这个问题。我下面试着从哲学的溯源，从人类学、社会学及社会科学的角度谈一下。

19 世纪以来，社会科学从不同于柏拉图的角度对身体有大量的论述。社会科学最早的奠基者有马克思、韦伯和涂尔干。社会科学最早还是从医学的角度看身体，从医学意识来看身体，如福柯在很多著作中探讨了（生物）医学如何发展成为认识身体的霸权话语。仔细读马克思、韦伯和涂尔干的著作，我们可发现其实他们有很多观点对身体的研究提出了新的认识，是不同于医学认识上的身体的，例如马克思早期的著作中很强调积极的主动的身体，集体性的、生产性的身体。

在人类学中，长期以来的大量的跨文化比较研究中，有许多详细的关于人类学的身体有趣的描述。如我编的身体读本，采用了一篇埃文斯-普里查德（Evans-Pritchard）对"努尔人"生活的时间的描述，努尔人怎样感受怎样经历时间，即人们的身体的和生活的经历。他们的时间可以随着自身经历的不同而不同，时间不是恒定不变不受个人意识支配的。这与欧洲人的时间概念差别很大。所以，至少人类学家已经表明身体的生活在世界上不同的地方是不同的。埃文斯-普里查德（Evans-Pritchard）对"努尔人"描述是在 30 年代，但直到 80 年代（1987 年）那篇文章，人类学家才开始思考什么是身体，我们应该怎样来研究身体。于是从那时起，人类学家开始感到，对于身体我们需要更多的理论、需要更多的哲学。

主持：如果需要更多非正统的哲学以及更多的理论，那么我们下面的讨论是否可以从身体的定义开始？怎么样来定义"身体"？

冯：可能身体是没有定义的。

汪：每个人有每个人的身体定义。我理解的身体同阿尔托（Antonin Artaud）有关，他有一个著名的定义："身体是有机体的敌人"，应该存在着一个"无器官的身体"（the body without organ），德勒兹后来让这个说法变得更有名了。这个无器官的身体，在某种意义上是一种无中心的

身体。就是说，身体内部并没有一个核心性的东西主宰着一切。身体并不是被生殖器官所控制，一旦没有这样一个器官，那么身体的每一个部分都可能是自主的，独立的。这样的身体不是一个有机体，在很大一部分程度上，这样的身体也是一个各部分没有紧密关系的碎片。既然这样的身体是碎片，它当然就可以反复改变，重组，可以被反复地锻铸。阿尔托有很多著名的论述："我是我爸爸"，"我是我妈妈"，"我是我弟弟"……他的意思是，身体在很大程度上突破了自我的界限，"自我"和身体并没有一个对应的关系，身体并不一定属于我，阿尔托的身体和主体是断裂的，同时身体是没有边界的。这很像后来克里斯蒂娃（Julia Kristeva）讲的文本理论，互文性理论。克里斯蒂娃认为文本之链像河流一样，文本总不是独立的，它和别的文本永远不会截然分开，身体和身体的关系就类似文本和文本的关系。身体是众多身体中的一个环节，同其他身体永远不是脱节的，而且没有一个界线。

冯：显而易见，从阿尔托的说法来看，身体不能说是一个客观的存在。身体永远不是确定的，不是固定的。很明显，这与笛卡尔的主客观的对立是不同的，这里的身体不是客观的。阿尔托的身体是历史性的、过程性的、经验性的身体。我认为对身体的定义还是非常重要，但不是因为我们可能找到一个单一的定义，而是因为我们找不到一个单一的定义，在整个世界文化有那么多的各种各样对身体的定义。如埃文斯-普利查德的努尔人对"时间性身体"独特的定义，还有中医对身体也有着不同的定义。

当我开始研究中医的理论时，我得出一个结论，即中国是没有"身体"的。我的意思是中国没有笛卡尔式的身体，在中国不可以像笛卡尔那样把身体看做与精神完全分开的那种纯粹的身体。这样的想法来源于对中医的研究和理解，身体是动态的结果，是气化的结果。中医所关心的不是这个最后结果（即"身体"）的构造，而是（气化）过程的质量。而且"气"不只是身体内部的气，还包含了外界的各种气，是各种气综合作用的结果。对中医来说气也有特定性，某一种气会产生特定的身体，

医自己的话语可以对气化的身体有很清楚的表述，但是强大的现代科学的影响，以及新中国成立以来的中医发展，一直是在致力于寻找中医的物质基础。这就产生了很多很难解决的问题。

主持：所以身体并不是想当然的一个简简单单的生物体，而是内外各种力作用的结果。换句话说，身体不是问题的起因，而是各种问题交织的结果。那么，是不是我们可以通过身体看社会？或者说，能否作"身体"的社会学研究？

汪：尼采"以身体作为出发点"的理论，被海德格尔批评过：海德格尔认为尼采还是陷入了形而上学的陷阱中，因为他设置了一个本体论式的基石：身体或者权力意志。但是身体，或者说，尼采的权力意志（will to power）不是形而上学意义上的一个本体，因为，身体是流变性的。"身体当成出发点"是一回事，但同时身体是否可以作为客观研究的对象又是另外一回事。我想正是因为身体的流变性，将身体作为出发点和身体不能被科学化地对待恰好是一致的。身体确实可作为一个社会、历史进程的出发点，我们可以从身体的角度考察社会历史的发展，也可从社会历史的角度考察身体，身体和社会互相作为核心性的东西来对待。身体作为出发点，但身体本身同样也恰恰不是科学研究的对象，因为身体是可变的，是在动态之中，是不能被客观的科学眼光所能捕捉的。也正是因为这种可变性，社会历史才能不断地改变身体，不断地在身体上刻上某种印痕，不断地让身体发生某种变化。从这个角度来看，身体不可以以完全静止的呆滞的眼光来看待。正因为身体具有可塑性，社会和历史才可以反复地作用于身体之上。如果身体像磐石一样稳定不变，那么社会历史不可能同身体发生关系。所以身体一方面可以作为社会理论的核心性的基石，但另一方面又不可作为客观的知识和真理的对象来对待。

冯：确实是这样。从社会科学来说，传统上曾经从一个角度以身体作为出发点，但没有真正深入到对身体的理解和身体的探求中去。譬如所谓"身体的自然的需要"，我们并不了解身体真正的需要是什么，而是

把我们自认为的"需要"强加给身体。也许我们可以再深入谈一下身体是由历史中的各种社会过程组成的，从这一点我们可谈一下有没有身体社会学？

汪：当然肯定是存在这样的一个身体社会学。因为社会历史在不断地改造身体，按照福柯的说法是，历史在不断地摧毁身体，历史存在于身体的表面。福柯也很具体地研究了惩罚身体或规训身体的这个历史进程。在福柯那本"惩罚"书的开头描写了对弑君者实施的酷刑：以五马分尸的方式将他给杀掉，这是历史的权力对待身体的一种方式。开始是暴力对身体的惩罚，最后变成了监狱对身体的干预和改造，监狱的功能实际是纠正身体、使人的身体合乎规范。当然还存在各种规训权力，这些权力实际是让身体成为一个有用品，成为驯服的对象，让身体成为驯服而有用的东西，把身体当成生产工具来对待和生产，权力在反复地改造、制造和生产出他们所需要的身体。身体完全成为权力的产品，所以说历史是有策略有意图地制造出身体。而身体恰恰反射了这种历史的痕迹。福柯的这种研究，我想无论如何都可以算是一种身体社会学研究了。

冯：我完全理解，身体社会学最根本的是"身体史"，而且从身体社会学来说，福柯的研究还表明了不只是社会学，还有经济学、社会阶级、各种体制，甚至空间的安排和组织都是生产身体的技术。

主持：这是否同时涉及到了"身体的也是政治的"这样一个问题？

汪：整个社会利用各种丰富的权力技术，并且带有各种战略性意图来改造身体和生产出不同的身体，这肯定是多种多样的，绝不仅仅只有一种模式。

冯：甚至可以从对身体的空间的安排，从体制的角度看政府的控制、政府的组织，非典（SARS）是一个很好的例子。如您的那篇关于非典（SARS）的文章很详细地讨论了政府的控制和政府的组织。

汪：权力如何一层层地把个人的身体局限于空间当中，把个体的身体同别的身体尽可能地隔离，这实际是空间对具体身体管制的一个实例。

冯：从我的研究看也是这样。住在胡同、平房、四合院这样狭小空

这个世界上身体的多样性。如果认为各个身体都毫无差别，那就开启了用单一话语解释生命（即生物医学的）的霸权之门。中医的概念里有更有效的方式来反对种族主义，因为中医里有各种各样的身体。具体来说，无论哪种文化环境都有各种身体。种族主义的身体是不存在的。人类学和哲学具有更能动也更有效的手段反对不平等。这些关于身体的问题不是生物的，而是社会的政治的问题。

汪：我完全同意您的观点。您刚才以中医为例，用不同类型的差异性的身体来反对那种截然对立的身体，反对那种等级性的身体，所有的身体应该存在于对差异的认同当中，从这点上看，各种各样的差异性身体观应该取代那种等级性的身体观。如果身体类型在德里达的"延异"概念上来理解，而不是在形而上学的意义上来理解的话，我想种族的问题（它应该和身体问题密切相关）、种族歧视问题，应该能找到一个恰当的出路。